從不像畫到像，再打破框架！
幫你練好基礎、開創風格的人像技法全書

人像繪畫聖經

素描 / 插畫 / 電繪全適用

3dtotal Publishing 編著｜蔡伊斐 譯｜塗至道 審訂

賣一本書種一棵樹

這是英國 3dtotal 出版社（3dtotal Publishing，本書之編者）給讀者的承諾，自 2020 年開始，每賣出一本書，就會種下一棵樹。為履行此承諾，3dtotal 和推展植樹造林的慈善機構合作，並捐贈適當金額給相關單位。3dtotal 的終極目標是追求發行零碳排放的「碳中和」出版物，並希望能成為一家零碳排的「碳中和」出版商，這將是邁向該目標的第一步。希望客戶知道，只要你購買 3dtotal 推出的書，你就能共襄盛舉，與我們一同致力於平衡出版、運送和零售產業對環境所造成的傷害。

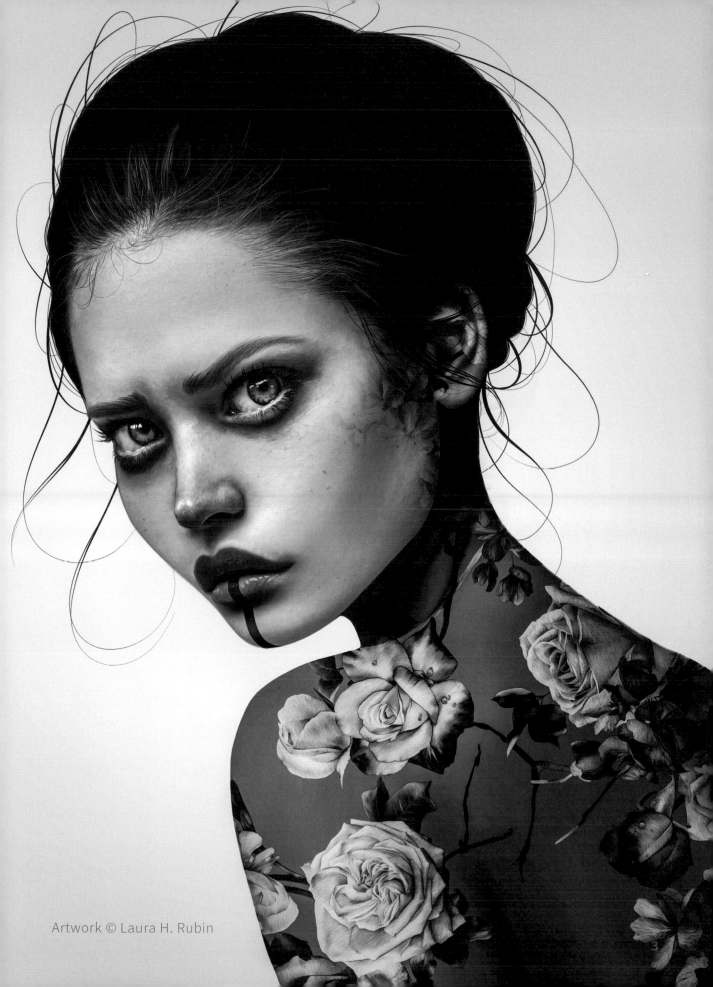

Artwork © Laura H. Rubin

3

目錄

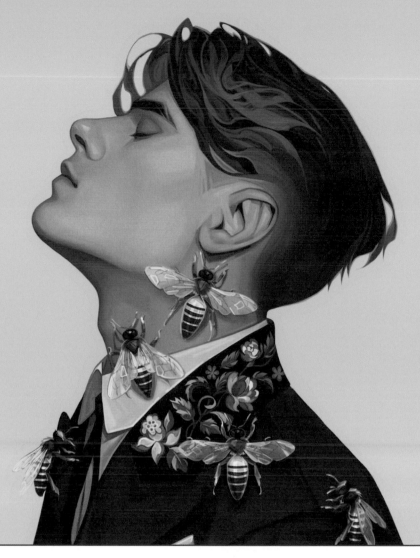

如何使用本書 ────────

無論你是否畫過人像，已有繪畫經驗或完全
只是初學者，都建議從「**畫人像的準備工作**」
和「**人像畫的創作循環**」開始閱讀。這兩章
詳細說明了畫人像所需的基本概念，會為你
提供必備的穩固基礎。其中會學到的主題，
包含從「捕捉相似性（如何畫得更像）」到
「找出工作節奏」等必備的基本知識。

等你理解基本概念，即可繼續閱讀「**藝術家
的技巧：描繪五官與細節**」，這個章節會示範
如何建構作品及如何描繪各種角度的五官。
閱讀時可以試試看，在畫整張人像畫以前，
學習如何事先規劃並重新創造每個元素。

當你覺得自己準備好了，就可以接著閱讀
「人像畫案例示範」，這一章會有多位藝術家
引導你一步步地從參考照片創作出人像畫。
這些人像畫案例風格各異，包含半寫實風格
以及插畫風，媒材也涵蓋傳統畫材與電繪，
建議你可隨時參考「藝術家的提示」專欄，
其中有藝術家本人提供的獨家秘訣或建議，
可以幫助你找到自己的描繪方法。

若需要靈感，請參考「**人像藝術作品精選**」，
可觀摩更多畫風與主題，包含本書作者以及
其他藝術家的作品。在本書的最後，提供了
「**專有名詞**」，有需要時可隨時對照。

Artwork © Valentina Remenar

前言

藝術家 & 肖像畫家　塞薩爾·桑托斯（CESAR SANTOS）

本書是由一群藝術家共同撰寫，我認為他們非常有遠見，因為他們將透過這本書，為讀者揭開「如何描繪人臉」的奧秘。「臉」是人類最常暴露在外的部位，卻也是人類最神秘的特徵。我每天的生活都在探索人臉的奧秘，我很難解釋我為什麼投入這麼多時間來追尋肖像畫的各種可能性，或許是因為我覺得肖像捕捉了活生生的靈魂吧。臉是人的門面，肖像會展現人的生活狀態，我們在無意識中都知道臉是身上很重要的部位。我們在與其他人建立任何關係時、或是在判斷這關係是否重要時，都會以自己為出發點去思考，理解我們如何將自己投射到身邊的世界中。我們可以從這個觀點出發，去解讀我們所學到的事物。

不論你是繪畫的初學者，或是已有豐富經驗的肖像畫家，你當下都是在運用手上的知識與能力來表達你自己。繪畫的技術能力源自你累積的經驗，可以描繪出主體帶給你的感受，只要如實做到這點，就可以創作出令人難忘的藝術作品，歷史已經證明了這點。但是，最困難的就是將腦海中的影像透過繪畫方法表現出來。我們透過學習接觸過去和現今無數個藝術家和老師，有時反而會阻礙我們找到自己。但即使如此，藉由研究藝術家們的作品，可歸納出某些普遍原則，這些原則之所以能夠普遍，是因為符合實用和自然法則。

在接下來的章節中，本書會將現代藝術家必備的大量資訊去蕪存菁，就像將大海的水凝縮為小小湧泉，讓每個人喝了都能感到煥然一新。

本書中的每位藝術家將以最詳盡的方式分享他們的肖像畫知識，但是為了達到共同的目標可能會有不同的觀點。本書會將複雜觀點整理成簡單的步驟和目標，幫助讀者運用各種元素建構肖像畫，例如線條、輪廓、邊緣、數值、色彩和紋理等，創造出栩栩如生的人像畫。

許多活動在嘗試之前都需要具備特別的技能，如果你不知道如何控制降落傘，就沒辦法一個人跳傘。話雖如此，藝術家即使沒學過任何技巧，仍可以憑直覺畫出人們的臉。只要選擇工具，在紙面上標出記號，留下主體帶給自己的印象，就能畫出肖像畫。

學習肖像畫的過程中會慢慢靠近想像中的目標，保持這種直覺和意志很重要，而且應該是很自然的。學習專業知識和更有次序的工作流程，能幫你在這條路上加快腳步。但即使未來學會更複雜的藝術技巧，能與其他人建立更深層的交流，仍要時時秉持這個初心。透過本書你會了解，一幅人像畫是藉由一系列的步驟和個人經驗的疊加而完成的作品。

本書會從各種豐富的角度來探討人像畫，書中的每個章節都會將龐雜的知識濃縮整理成有條不紊的內容，

藉此傳達特定的觀點和流程。就像大自然會依循特定的順序和規則，如同季節的循環，本書也會刻意一次只講一個面向，並且會依循固定的架構來講解。透過這種方式，可在發展作品的過程中建立一致的觀念。本書可能會提到多種不同的創作方法，每種方法都是某些藝術家經驗的累積，但請不要搞混了，需要遵守的方法只有一個，那就是你自己的方式。獨一無二是沒有問題的，但是在獨特與原創性的背後，需要高度發展的純熟技巧，還有練習與堅持。只要持續下去，你最終一定會創作出鼓舞人心的雋永藝術作品。

畫人像的準備工作

史提夫‧福斯特（Steve Forster）

- 介紹
- 寫實人像畫
- 參考素材的挑選方法
- 概念風格人像畫
- 設定參考圖像與畫布之間的關係
- 兩種主要的比例測量方法
- 找到工作的節奏
- 創作循環

All artwork and photography © Steve Forster

Artwork © Astri Lohne

簡介

從心理學層面來說，人像畫或許是所有繪畫主題中最具吸引力的。描繪人像的過程中，透過觀察人體的外觀，可以覺察人體是如何構成的，並且試著了解我們自己的樣貌。在描繪對象的同時，自己的內心也會產生變化，也就是影響我們的情感；外部與內部兩種力量如何互相影響，這彷彿是個謎。對初學者來說，畫出兩者的相互作用是非常巨大的目標，這很令人著迷，也很有意義。畫人像畫的挑戰會考驗繪者的想像力和繪畫技巧，因此讓許多藝術家深受吸引，一頭栽進這個挑戰中。

描繪人像畫的過程，乍看好像不難，實際去做才會發現並不容易，很多事情都是這樣。你必須對整個繪畫流程先有個粗略概念，才能發展出好用又合理的操作方法。多研究繪畫流程的範例，可幫助你理解整個流程架構，在本書中，將會提供大量對繪畫流程與細節的說明。

一幅人像畫中可能會包含各種層面的技巧，例如比例、解剖學、色彩明度、紋理質感、情緒……等，學習認識每個技巧都是非常重要的。最終你將會熟悉所有技巧，但是建議一次只掌握一、兩種技巧就好，不必勉強一次就把所有的觀念完美學好，因為這樣會陷入混亂，也會讓你感到挫敗，因為你可能會來不及弄清楚每個重要的概念。建議初學者一次只專注學好一個核心技巧，例如填色（blocking），並且要不斷練習，這樣你就會更有可能成功，勝過試著一次掌握全部的人像畫技巧。

接下來的章節，會請到許多人像畫領域的頂尖藝術家，有系統地解說豐富的繪畫概念與技巧。你可以將這本書當作充滿專業建議的人像畫教學寶典，每次專注學好一、兩個概念，慢慢累積你自己的素描和人像畫經驗，這就是本書最好的運用方式。

寫實人像畫

寫實人像畫也稱為自然主義人像畫，主要是描繪你在真實生活中或是在大自然中所見的人像。
此類型人像畫又可以分為兩種：直接對著實物（模特兒或石膏像）作畫，或是參考高畫質的照片
來描繪。這兩種方式都很有效，但是對著實物描繪，在你與描繪主體間沒有任何濾鏡的阻隔，
能讓你對描繪主體有更真實且直接的體驗。雖然描繪實物有很多問題要克服，也不容易操作，
許多藝術家仍認為這樣會有更豐富的感受。因此，描繪實物一直是學習畫畫最傳統的方式。

大部分的藝術學校都非常推崇直接對著實物
描繪的方式。這可能有以下幾個原因：

1. 直接對著實物描繪無法作弊（如果是畫
照片，可透過投影或是疊圖的方式描圖）。

2. 看著 3D 實物描繪的難度更高。因為 2D
照片的構圖是固定的，描繪起來相對容易，
而實際去觀察和描繪實物則較為困難。

3. 在觀察實物的描繪過程中，觀察的對象
可能會隨著時間推移而產生變化。例如光影
會有變化、模特兒可能會移動；甚至你可能
會忘記上次畫架設定在什麼位置，而模特兒
每次前來的造型也可能有點不同，或是姿勢
跟上次好像有點不一樣。這些在描繪實物時
才會遇到的挑戰，可以磨練你成為更有自信
的繪圖者，但是對初學者來說真的很困難，
可能會妨礙你建立自己的創作流程。在這種
情況下，從照片開始練習或許會有幫助。

4. 從觀察實物的過程中擷取靈感，在藝術
創作上會更自由，你不用一直和照片比較，
因此可以創作出更加獨一無二的作品。

5. 觀察實物時，色彩明度、顏色、輪廓的
感覺都是真實的；如果你是看著照片畫，則
主體真實的樣貌已經被濾鏡處理過了，你對
造形的理解會限制在相機所感知的範圍內。
這通常會造成圖像對比太強、顏色被簡化，
而且細節過多（會超出人眼可見的範圍）。
話雖如此，初學者仍可以利用這些特點打造
自己的優勢，相較於看著實物描繪，看照片
所畫出來的結果可能會有不同的美感。

以上觀點都非常實際，不過參考照片來描繪也有幾個好處，
特別是針對初學者，或是在找不到真人模特兒的情況之下。
參考照片來描繪的優勢包括以下幾點：

1. 讓困難的環境光變得容易描繪（照片中的光影是固定的）。

2. 照片可以捕捉到模特兒稍縱即逝的表情。

3. 照片能讓你放大檢視，更仔細地研究細節，以不同的方式
來理解每個細部的造型。

寫實人像畫包含彩繪或素描，都在試圖忠實地呈現
眼睛看到的描繪主體，無論是看著實物或照片

參考素材的挑選方法 _____

只要你不是憑空畫出腦中的想像或概念,都會需要參考素材,
例如照片或是實物。挑選作為繪圖參考的素材時,建議先考慮
幾個重要因素,包括以下幾項:

o 要參考照片或是實物來畫?
o 目前的光線條件如何?
o 你和模特兒的距離有多遠?

這些問題和其它考慮因素的答案將會決定你的工作方式。

2D: 參考照片或螢幕畫面

如果你是剛開始練習人像畫的新手,你會發現從 2D 圖像
開始畫會比較容易,例如看著照片或是平板螢幕上的圖像
來畫。對初學者來說,看著實物畫實在太困難了。如果是
參考圖像,它們就不會像真人模特兒一樣隨意移動或變換
姿勢,初學者可以藉此來累積經驗,並建立一點自信心。
19 世紀時的法蘭西學院(French Academy)也是這樣,
當時學生的學習流程是先練習臨摹畫作,之後才會開始畫
真人模特兒。到了今天,還有更方便的方式,你可以看著
手機或平板螢幕上的圖像來畫,如果螢幕夠大,還能放在
畫架旁邊隨時參考,大型平板電腦是很理想的工具。

3D: 直接對著實物描繪

前面建議你先從 2D 開始練習,以便建立穩固
基礎並累積經驗,因為直接對著實物或是 3D
物件來描繪是高難度的挑戰。當你面對真人
模特兒在描繪的時候,你面對的是個會不斷
移動的目標,當你自己在移動,你的模特兒
也會移動!你很快就會發現需要找一個固定
的參考點,讓你可以做出清楚的判斷,舉例
來說,可能是一條鉛垂線,或是模特兒臉上
的骨骼特徵,讓你可以衡量臉頰到鼻子之間
的正確距離,作為繪圖的定向點。

什麼是好的參考素材

如果你正想參考照片來畫,該怎麼
分辨你所選的照片適合當作繪圖的
參考素材呢?這個問題比較主觀,
在剛開始練習的階段,我會建議選
對比度高一點的圖像,因為圖像的
細節比較少,比那些銳利、明亮的
圖像更好畫。等你練習一段時間、
對頭部的結構越來越熟悉的時候,

就可以更進一步,選擇臉部線條或
質感更明顯的圖像,這樣可以提升
你對線條與形狀關聯性的理解力,
這點非常重要(請參考第 28 頁,
會有更多細節說明)。

初學者要參考照片時,建議挑選較
戲劇化的光線,這樣可以在人像上

產生清晰的輪廓,讓圖中的資訊量
整合為可以管理(比較容易描繪)
的程度。這種技巧並不是新創的,
利用戲劇化的光線來簡化圖像,是
19 世紀的法國畫家查爾斯‧巴格
(Charles Bargue)教導初學者時所
採用的方法,直到今日仍然有許多
學校採用這種教學方式。

銳利的細節 vs. 柔和的繪畫風格

選擇照片當作繪圖參考素材時，應該要選銳利還是稍微模糊的
照片呢？有點模糊可能是好事，因為稍微模糊的照片可以讓你
看到造型之間如何連接在一起。例如美國藝術家約翰·辛格·
薩金特（John Singer Sargent）會使用線條柔和且造型相互連結
的素材來畫人像，讓觀者的視線可以在畫面中順暢地游移。

銳利的細節

雖然如此，如果你用有點模糊的照片來練習，請小心看待那些
應該銳利的區域，因為你選的影像缺乏明確的資訊，這會令人
無法確定這些細節應該如何處理。如果你有實物寫生的經驗，
或許會更了解，物體造型的外部邊緣通常會比內部邊緣看起來
更加清晰（可參考第 34 頁的說明）。

以上的技巧不僅適用於畫照片，畫實物也同樣適用。讓你自己
與模特兒之間保持一些距離，這會很有幫助，因為在你剛開始
檢視整體畫面之前，你要確保自己不會被細節困住。等你概略
畫出草稿後，才需要更靠近一點去觀察臉部細節和複雜結構。
哪些地方應該要將造型柔和地銜接在一起、哪些地方應該要畫
出銳利的細節，不斷思考這兩者之間的平衡，這對於任何一位
藝術家而言都是需要不斷面對的掙扎與挑戰。

同一張照片，但是細節更柔和

硬光 vs. 柔光

挑選照片時，也要考慮光線的質感。
照片的光源是聚光燈還是帶有毛玻璃
質感的泛光燈（柔光燈）？硬光和柔光
會有明顯的差別。例如右圖中的女性
模特兒，硬光會產生邊緣明顯的亮部
與暗部，更容易觀察和描繪，有助於
將臉部解析為明暗區塊來描繪。

反之，帶有毛玻璃質感的泛光燈會有
更多線條和豐富細節，例如右圖中的
男性模特兒。一般來說，大部份的人
偏好在柔和的光線下拍照，可以加強
被描繪的模特兒本身個性，也讓觀者
看起來更加親近。不過，如果要用來
繪畫，使用硬光下輪廓分明的照片，
顯然會更加容易。

柔光

硬光

概念風格人像畫

「概念風格人像畫」（Conceptual portraiture）是指以表現風格為主的人像畫。創作這種人像畫就像同時涉足兩個不同的世界，一腳踩在寫實的世界，要將所見的事物畫下來；同時另一腳踩在概念的世界，為了傳達概念，有時會用別的事物取代你所看到的。要認識自己的藝術靈魂或創造自己的藝術風格，關鍵就是理解這兩種觀看的方式，並且保持自信與平衡。

概念是什麼意思？「概念」是指在人像畫中加入作者個人風格的詮釋，而不是自然的想像畫面。例如特定的顏色組合，或是獨特的筆刷畫風，甚至可能會將主體拆解，而不是重新聚焦。更知性一點來說，概念人像畫是從生活經驗與個人故事的角度描繪人像。什麼想法或概念適用於風格人像並沒有限制，就某些方面來說，這才是藝術真正的意義。

藝術家們多半很喜愛從一個好的故事或好的概念中發展出繪畫或素描作品，以下列舉部份原因：

1. 概念讓你的作品有更多東西可以講，並且會以獨一無二的方式揭開一個故事。你可以試想一下梵谷的《星夜》，如果少了漩渦狀的筆觸，那會變成什麼樣子？

2. 概念可以讓你的作品延伸到你身邊更多元的想法。當你的作品表現某種概念，它就不僅只是一幅人像畫，人們觀看你的作品時，他們可能會聯想到許多個人經驗和感受，你的作品能和人們產生連結。

3. 概念可以幫助你知道，這幅畫要畫到什麼階段才算完成。對許多藝術家而言，這真的很掙扎！因為通常很難確知要畫到什麼程度才算是完成。但是只要你有明確的概念，並且朝這個目標前進，在你確認已經兌現與執行這個概念時，就能更容易判斷什麼時候應該放下畫筆，最重要的是讓你自己清楚作業的進展。當然你還是要面對一些常見的挑戰，例如描繪、明暗、邊緣等，但是如果你朝著預先設定的概念前進，通常這個概念會比其它技術考量更重要。博物館中有許多大師級作品，或許畫得不盡完美，但是想要表達的概念已經完成了，是概念讓這些作品獲得讚譽。

概念風格人像畫會從特定的概念出發，捕捉並詮釋作品的主體

準備參考素材：製作概念靈感牆

概念靈感牆可以用來收集色盤、縮圖草稿、背景構圖參考和
其它的想法等，幫助你激發概念人像畫的靈感

建立人像畫的參考資料庫

並非所有藝術家都只想如實描繪他們眼中所見的。
事實上，大部份的藝術家都很期待把人的臉轉譯成
某種概念或是創意想法，例如印象派風格或是表現
個人的故事。如同前面所說的，概念可以很深入，
也可能很淺白。有些藝術家不需要幫助就能將腦中
的概念轉換成創意點子，對他們而言靈感可以輕易
湧現；但也有些藝術家難以跳脫他們眼睛所見的。
如果你是後者，可以考慮製作一個靈感牆※，將參考
素材收集起來放在人像畫旁邊，一邊看著你想完成
的目標一邊創作，這會很有幫助。接著你還能稍作
調整，讓靈感牆不只是靈感牆。

任何你想在作品中表現、但在參考照片中找不到的
東西，都可以放進你的靈感牆當作參考素材，包含
縮圖草稿、想用的色盤、背景構圖參考等，靈感牆
有助於彌補「眼睛所見的」和「想在畫中呈現的」
兩者的畫面落差。如果你擅長使用電腦繪圖軟體，
甚至可以用電腦重新設計你要參考的人像照，將你
的創意想法和參考照片結合，之後就能更直接地將
圖像表現到畫布上。

※ 編註：靈感牆（mood board）是指用參考素材
製作的拼貼。許多創作者習慣在創作前先收集相關
素材，把所有可能需要參考的圖片、字體、元素等
內容拼貼在一起，就稱為靈感牆。製作靈感牆有助
於形塑出自己需要的感覺或風格，把靈感具象化，
並成為創作的參考依據。

練習

實際練習這個作法時，你可以先替素材
拍照，然後在照片上畫畫，將素材改造
成更符合理想的樣子。你可以使用電繪
軟體如 Photoshop 或 Procreate 來畫，
或是將圖像印出來，用透明的壓克力板
密封，再用任何媒材在上面畫畫。這個
作法可以將你的素材拿來實驗並修改，
將素材改造成更接近你想具備的風格、
顏色、色彩明度和背景等。

設定參考圖像與畫布之間的關係

建立參考框架

首先要在畫布上畫出一個參考框架,將它設定為和參考圖像完全相同的比例。這不表示兩者大小要完全相同,只要比例相同即可。舉例來說,如果你的參考圖像是 8 x 10 英吋,而畫布上的框架是 16 x 20 英吋,形狀和比例相同即可,避免造成參考圖像和畫布形狀配不起來的狀況。

在下方的 3 張圖例中,**圖 1** 和**圖 2** 的比例不同,但是**圖 3** 和**圖 2** 的比例一樣,只是大了一點。只要參考圖像與畫布上的框架有相同比例即可,即使尺寸不同,也能抓出內部形狀和比例,因為兩者的比例是相同的。

參考框架是很重要的工具,原因如下:

- 可以幫助你更準確地看出你的參考圖像將會如何轉譯到你的畫布上。
- 只要比例相同,就能幫助你運用主體與周圍的留白空間(negative space,也稱為「負空間」)來判斷畫面。

圖 1　　　　　圖 2　　　　　圖 3

建立與你的參考圖像相同比例的框架
可以幫助你重新創造空間和比例

設置網格線是精準捕捉比例的有效方法
這也有助於等比例放大或縮小圖像

網格

在畫布上設置參考框架後,就可以畫出網格來找出每個重要元素的位置。網格的畫法是先在參考圖像上畫出水平和垂直參考線,然後也在畫布上的框架中以相同方式畫出水平和垂直的參考線,這些線條的比例也要完全一樣。這樣就會將參考圖和畫布都分隔為四個區塊,讓你更容易對照要下筆的位置。

網格是非常好用的工具,原因如下:

- 在描繪草稿的階段,若有網格輔助,可以降低捕捉比例的難度。
- 透過網格輔助,可精準地放大或縮小圖像。

描圖與投影

有些藝術家會用投影機、光桌(透寫台)等工具描圖,或是使用 Photoshop 等繪圖軟體,在照片上覆蓋圖層來描圖,這種方法可以輕鬆畫出精準的輪廓。但是,為了建立真正的自信心,訓練自己描繪和詮釋自然世界的技巧,要讓自己在不靠描圖工具的情況下也能畫出來,這是非常重要的。自己打稿或許速度很慢,但這種自我訓練會讓你慢慢摸索出一致的描繪技法,為你的藝術家之路打下穩固的基礎。

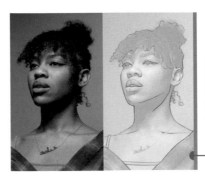

將參考照片直接描到畫布上,這個方式既快速又簡單,但是這種作法並不會提升你的繪畫技巧

兩種主要的比例測量方法

比較測量法

比較測量法是測量比例的經典方法。先測量比較短的那一側的長度，然後以它為基準，估算另一側大約有幾倍長，藉此可得出比例。然後就可以運用這個比例，將臉部放大或是縮小為想要的尺寸。許多藝術家在描繪實物但是無法目測尺寸時，就會使用這個方法。

舉例來說，要描繪頭部時，如下圖所示，假設頭部的寬度為 1，再藉由寬度來估算頭部高度約為 1⅓ 倍長。假設頭部是一個方框，當你知道這個方框的比例時，你就可以放心且有自信地將這個比例應用在繪畫上。比例的測量可以用你的手指、畫筆或鉛筆……等工具來完成。

目測法

許多古典肖像畫家是偏好用目測法來測量比例，可得到更精準的結果。使用目測法時，主體必須與畫布保持一比一的比率，換言之，兩者的尺寸必須是完全一樣的。因此，放在一起比對時，即使是小小的差異也會覺得很明顯。

使用目測法時，畫布的比例不必和參考圖像相同。以下圖為例，圖 1 的畫布比參考圖像長一點；圖 2 的畫布尺寸則和參考圖像一樣，但無論畫布大小，以一比一的比例所畫的人像都會和參考圖像相同。

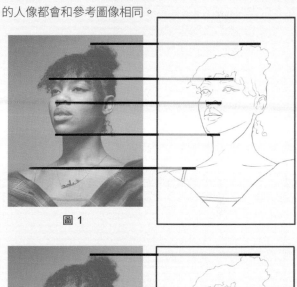

圖 1

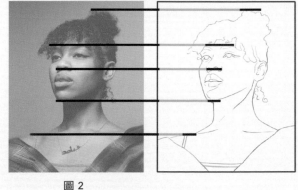

圖 2

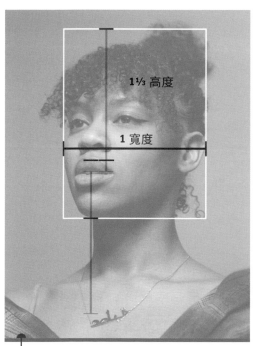

1⅓ 高度

1 寬度

比較測量法是藉由測量短的一邊
再估算出另一邊的倍數（比例）

使用目測法時，必須以一比一的比例
來畫你的主體

找出工作的節奏

當你試著完成一件困難的事情，如果能先建立工作的節奏作為引導，應該會很有幫助。畫畫也是一樣，藝術家在描繪的過程中，也會依照固定的順序去處理不同的細節或想法，我稱為**「創作循環」**，在整個創作過程中不斷重複。

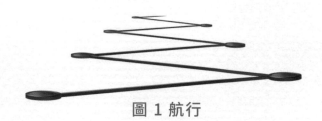

圖 1 航行

為什麼依照節奏或循環來工作這麼重要？因為人像畫通常都很複雜，很難一口氣畫完，就像在大海上航行，會一直改變航向（**圖 1**）。先往左方前進一點、再往右方前進一點⋯⋯，這段過程不斷重複，同時也不斷往前推進，最後會慢慢靠近目的地。

至於循環（**圖 2**）則會稍微複雜一點，是重複執行一個工作循環，但每次重複執行都會慢慢靠近中心的目標，整個流程會像螺旋般，朝著終點不斷上升和靠近。

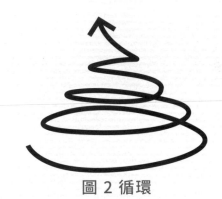

圖 2 循環

無論是選哪一種方式，最重要的是避免在畫畫的過程中漫無目的地徘徊（**圖 3**）。在漫長的繪畫過程中，如果沒有固定流程，一下畫這裡一下畫那裡，很容易陷入找不到目標的狀態，最後開始分心，或是不知道自己要完成什麼，結果從完成度 70% 的作品慢慢退回完成度50% 的狀態。

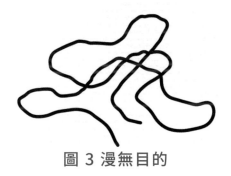

圖 3 漫無目的

找出工作節奏或是建立工作循環，就像為自己的目標設定航行的軌道，讓你的繪圖流程可以變得簡單又規律：描繪和柔化、描繪和柔化，來來回回直到完成（**圖 4**）；或是更複雜一點的循環流程：反覆描繪、套用色彩明度，再考慮調整邊緣、再回到描繪、套用色彩明度、調整邊緣等。接下來我會進一步說明**創作循環**。

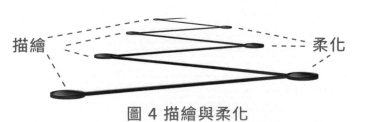

描繪　　　　　　　　　　　　　　柔化

圖 4 描繪與柔化

創作循環

前面提到的創作循環，並不只是重複某些步驟，其實在循環中的每個階段，都包含幾個需要仔細研究的概念。以繪畫的創作循環為例，必須反覆處理的工作有：繪製形狀外框、測量或調整角度等，以下章節將會深入解析這套分成三階段的創作循環（請參考第 22 頁）。

在創作循環中，最重要的三階段就是「**下筆描繪**」、「**色彩明度**」、「**邊緣處理**」。或許並非每位藝術家都會依此循環創作，也不是每個概念都能在某個階段就輕鬆解決，但是如同前面提到的流程示意圖，只要逐一理解概念並且動手操作，就能越來越靠近創作目標。創作人像畫的過程中，你所做的每個重要決定，都和這些概念有關。

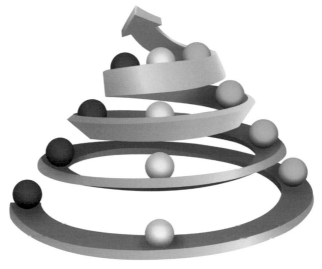

1. 下筆描繪
- 比例
- 形狀
- 臉部骨架結構
- 結構性對稱
- 對齊
- 鉛垂線
- 線條結構
- 造型設計
- 手勢

3. 邊緣處理
- 外形
- 塗抹
- 四種邊緣類型
- 筆觸
- 製作標記
- 外形 vs. 紋理
- 模糊 vs. 拖曳
- 邊緣工具

2. 色彩明度
- 明暗分布
- 關鍵色彩
- 填色
- 色彩多樣性
- 光線的顏色

無論是用什麼媒材畫畫，建立創作循環對藝術家來說非常重要。下筆描繪、替線稿上色、處理邊緣。這每一個階段都需要考慮很多因素，並不一定要一次完成。若你在某個階段開始分心，甚至覺得無聊，也可以接著進入下一個階段，讓你的腦袋重新開機。

每當你在畫中加入新的東西，都會經歷上述的工作循環，你可能只花

五分鐘就通過某個階段，也有可能花一個半小時才能進入下個階段，每個階段要花多少時間，彈性掌握在你手中，具體來說，是以注意力是否集中來決定。有時候你會覺得作業過程太無聊、想快速畫完進入下個階段；有些時候你卻可以維持長時間的全神貫注。在注意力比較集中、感覺比較敏銳的時候，建議你多花點時間去探索特定的階段或概念。

創作循環並不限於特定技巧，無論你想畫巴洛克風格、想練習濕畫法（Wet-on-wet），或是想利用電腦軟體繪製人像畫，都可以運用這種創作循環的概念。創作循環超越了技巧和繪畫風格的限制，無論你是初學者或藝術家，都可以運用這個方式，讓你的創作目標更加明確，同時提升工作效率。

創作循環可應用在各種不同類型的媒材，請參考下面的範例。**循環 1**：描繪粗略的輪廓線條、接著依區塊填入顏色和明度、然後將線條或色彩邊緣柔化或是塗抹，讓它們結合在一起，完成更自然的樣貌，這樣就完成一個循環。接著進入另一個循環，再從描繪線條開始，包括**循環 2**、**循環 3** 等都是遵循這個模式。以循環的方式工作時，不必每次都畫到 100% 精準，有時你在**循環 1** 的目標只要畫到 50% 精準，當你進入下一個循環，目標變成畫到 70% 精準，依序執行下去。

在每個階段中，最重要的是在循環最後將線條或色彩的邊緣柔化或是塗抹開來，再次重新描繪、並設定新的邊緣。如果是畫油畫，這個步驟會更重要，因為在混合大量油彩的畫布上，並不容易看到俐落的邊緣。

此外，如果是使用繪圖軟體的畫家，通常邊緣或輪廓會比較清晰，缺少柔和的層次感，因此我會建議把色塊的邊緣稍微暈開，讓邊緣可以透氣，不至於看起來太過僵硬。

循環 1

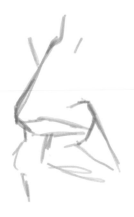

1. 描繪線條　　　　2. 色彩明度　　　　3. 塗抹邊緣

循環 2

1. 描繪線條　　　　2. 色彩明度　　　　3. 塗抹邊緣

每個階段的概念層次

在創作循環中的每個階段，你可能會產生無窮無盡的新點子，並藉由這些點子看到更多這幅人像畫要表現的特徵。每個階段的概念層次都包含一個需要完成的目標，完成之後可以提升你對人像畫知識的理解和深度，將這些理解整合到作品中，會讓你的人像畫看起來更成熟細緻。

如果作品沒有經過這種反覆檢視和描繪的創作循環，通常就無法表現出太多深度、細微差異或立體感。你投射到人像畫中的概念層次和知識越多，你的作品就能展現更多深度。當然了，這種境界很難一下子就達成。藝術家需要隨著時間推移，循序漸進地學習每個概念，或許這就是學習與描繪人像畫令人著迷的原因，我們的探索永遠沒有終點。

前面提到三階段：「**下筆描繪**」、「**色彩明度**」、「**邊緣處理**」：是我們從諸多必須處理的概念中歸納出來的，其實在繪畫領域中，有成千上百個概念可仔細研究。舉例來說，在「下筆描繪」這個類別下，最重要的是處理「比例」和「形狀設計」；而在「邊緣處理」這個類別下，最重要的是「標記」和「塗抹」。或許無法將所有工作都套用在循環中，但在大多數的情況下，這套工作模式能幫助你確認人像畫的每個層次。

當你慢慢進步以後，你會開始看到概念層次如何同時發生。舉例來說，有時你在下筆描繪時就需要正確的色彩明度，這是兩個層次的重疊；又有些時候，繪圖時需要柔化邊緣，這也是兩個層次的重疊。當你開始著手繪畫時，依照創作循環，先處理最重要的項目，再處理其他問題，像這樣簡化工作流程會很有幫助，也讓你在回顧自己的創作過程時能夠有跡可循。

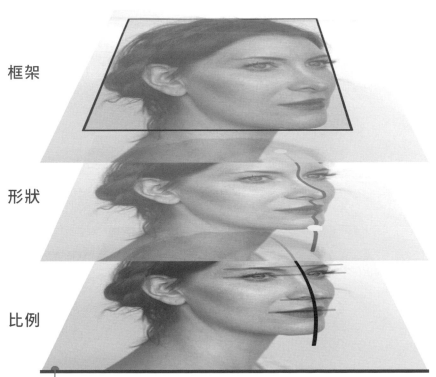

框架

形狀

比例

一幅人像畫中包含的想法與概念層次越多，
展現的深度和趣味就會越深刻

人像畫的創作循環

史提夫・福斯特（Steve Forster）

- 創作循環：下筆描繪
- 創作循環：色彩明度
- 創作循環：邊緣處理

創作循環：下筆描繪

Photography and artwork © Steve Forster

捕捉比例

比較測量法

「比較測量法」是在描繪時用來推估比例的重要方法，一般來說，就是在比較兩組「跨度」或測量數值之間的關係。例如，比較測量正方形的兩邊，可以得出 1:1 的比例；若是在**圖4**中看到的長方形，比例為 1:1 ⅓。這個方法看似很簡單，卻常常會令人感到混淆，也讓許多初學者覺得非常挫折。

其實只要你能理解這個測量方法，它會成為非常珍貴的工具，而且經常可以用來參考，因此值得你花時間好好理解。接下來幾頁將探討多種比較測量法的技巧。

跨度比例

跨度比例是最簡單的測量方式，如**圖1**所示，從這裡到那裡就是全部的距離（全部跨度）。

接著在跨度的中間取一個點，會將此跨度細分為兩段，變成一個比較短的距離以及一個比較長的距離，如**圖2**所示（細分跨度）。

接著要估算「比較短的距離」和「比較長的距離」這兩者的比例，

最簡單的方法就是目測長邊為短邊的幾倍，進而推算出比例，如**圖3**所示。圖中的比例為 1:2。

在描繪人像畫時，經常需要像這樣去估算距離，以確保有把人體每個部位間的距離正確描繪出來，例如要估算頭頂到眉毛的距離、眉毛到下巴的距離、鼻子到鬢腳的距離、鬢腳到後腦勺之間的距離等等。

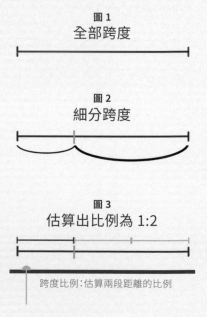

圖1
全部跨度

圖2
細分跨度

圖3
估算出比例為 1:2

跨度比例：估算兩段距離的比例

方框比例

方框比例和跨度比例類似，如**圖 4**所示，以短邊 (A) 當作基準，然後旋轉 90°，看看長邊 (B) 是短邊 (A) 的幾倍，如右圖的比例為 1:1⅓。

圖 5 可參考如何將方框比例應用在人像畫上，圖中是在估算人像頭部的比例，這應該是人像畫中最重要的部分。不過，圖中這個 1:1⅓ 的比例並非固定比例，會因情況不同（例如改變頭部角度）而有所變化。

用你的雙眼來測量

測量時通常會使用木棍或鉛筆，再加上你的拇指，有的人會用卡尺。將拇指滑到木棍上適當的位置，就可以測量，再從測量的結果估算出比例，如**圖 6**。不過，有些藝術家不只會用工具來測量，隨著你畫得越來越進步，經驗慢慢累積，目測能力也會越來越準。這並不是放棄以工具來測量的藉口，學習用工具測量很重要，但如果你實在不太會用工具，或是偏好更直觀的方式，用眼睛測量也是一種選擇。

以**圖 7** 為例，請仔細觀察從眉毛到鼻子的距離，以及從鼻子到下巴的距離，問問自己哪一個比較長，長多少？是 40:60、50:50，還是 55:45？對於無法用手測量的人體特徵，提出這類問題會很有用。

接著以**圖 8** 為例，請看著模特兒的照片，想想看他的頭部形狀是接近直長方還是橫長方？只要問個簡單的問題，通常就能幫助你的眼睛去判斷是不是有些東西不精準。這個技巧不一定適合所有人，但是不妨試試看，只要提出問題，你就更有機會能找到答案。

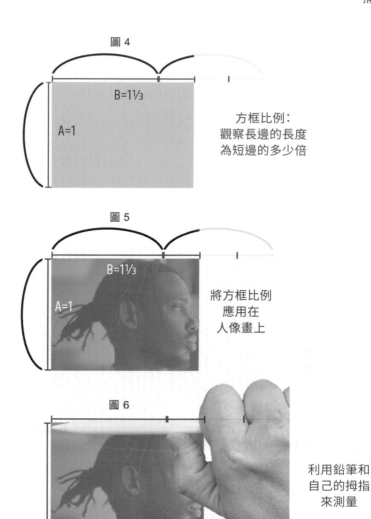

圖 4

B=1⅓
A=1

方框比例：
觀察長邊的長度
為短邊的多少倍

圖 5

B=1⅓
A=1

將方框比例
應用在
人像畫上

圖 6

利用鉛筆和
自己的拇指
來測量

圖 7

40:60

觀察臉部特徵
彼此之間的距離

圖 8

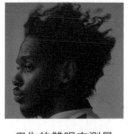
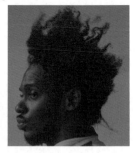

用你的雙眼來測量
模特兒的頭部形狀

描繪頭部構圖
最重要的四種比例測量方法

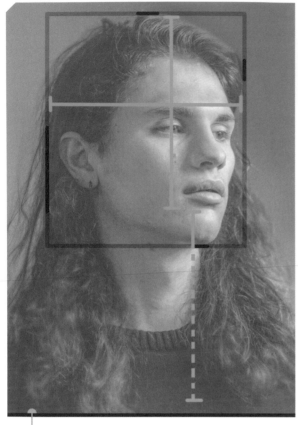

高度與寬度的比例

頭頂/眉毛/底部的比例

1. 方框：測量高度與寬度

描繪頭部時，如果要用一個方框來框住頭部，該怎麼決定方框的位置？一般來說，方框的高度是從「下巴」到「頭髮的最高點」，方框的寬度是「臉部兩側最遠的一點」。這個方框決定了頭部的基本比例和形狀，也是你開始勾勒一幅人像畫的絕對基礎測量值。在你畫畫的過程中，這組測量值很可能隨著時間而改變，因此要隨時回頭檢查，以確保比例和形狀的正確性。

2. 劃分頭頂 / 眉毛 / 底部

建立頭部方框之後，在眉毛的位置細分頭部的高度，建議使用眉毛而不是眼睛當作基準，因為眉毛的位置通常會比眼睛更明顯，特別是當眼睛位於陰影處時。眉毛通常可以當作一個清楚的標記，可劃分「眉毛到頭頂」、「眉毛到底部」，也就是頭的上半部與下半部的比例。雖然沒有通用的比例，一般來說比例會接近40/60。不過這也取決於你觀察頭部的角度，俯視或是仰視的視角也會造成比例有所變化，又或是當模特兒的頭頂有很多頭髮時，比例也會不同。

後腦/側面/正面的比例

眉毛/鼻子/下巴的比例

3. 劃分後腦 / 側面 / 正面

第三個重要的測量方法，是在頭部正面找出頭部側面的清楚標記，這個標記可能會很模糊、不好找，有時鬢腳會比顴骨標記好找，不過還是建議選擇顴骨或是顴弓這種骨骼標記，才能定義出頭部側面的具體位置。

無論你在頭部的側面選擇用什麼當作標記，都要確保這個標記與頭部前方的平面比例關係正確無誤，否則常有人會因為測量的比例不正確，結果把前方的平面（臉部正面）畫得太寬，後方平面（側臉）則太過壓縮，反之亦然。

4. 劃分眉毛 / 鼻子 / 下巴

前面已經劃分出「眉毛 / 底部」這個區塊，我們要在此區塊中設定鼻子底部的位置。這件事應該要最後做，因為在決定這個位置之前，你需要再次檢查其它三個比例。鼻子可說是決定人臉五官相似度和特色最重要的比例，甚至會比其他比例更重要。舉例來說，如果你把鼻子畫得太長，嘴巴和下巴就沒有足夠的空間來畫出所有細節，臉看起來會好像被壓扁一樣。如果你把鼻子畫得太短，則會變成下巴太長，而嘴巴太大，很容易出錯。所以在整個描繪或是素描的階段，請你一定要隨時檢查這個比例。

形狀或線條？

找出適合當下情況的方案

接著我們要探討繪畫中兩個重要的類別：形狀和線條。藝術家在畫頭部的構圖時，會分別從這兩個角度觀察，並來回細修。畫畫時請問問自己：你是否正在製作或是設計某種形狀？或是你認為用線條來描繪可讓作品更有結構性？這兩種工具本質上會交錯使用，很難區分，用來構思頭部的構圖時會非常好用。

大部份的人描繪頭部都會忍不住從眼睛、睫毛或是瞳孔開始，但這是錯誤的方法。比較明智的做法是將頭部抽象化並簡化，運用前面提過的概念層次，可讓繪製過程更有效率。無論用何種方式，以光的質感來判斷，會幫助你選出最好的方案。

畫人像前，首先要確定光的質感，可簡單區分為硬光（聚光燈的強光）和柔光（陰天的柔和光線）兩種類型。

硬光會凸顯形狀

剛開始畫人像畫時，建議選擇硬光環境，描繪過程會比較容易，因為在硬光環境下，形狀和明暗差異會變得很明顯，這能幫助你輕鬆察看和設計形狀，也比較容易看出各種明度（p.050）。

硬光有強烈的明暗對比，許多細節會被簡化為整塊的形狀。例如右下方的照片中，看不到左邊眼睛的瞳孔和虹膜，也幾乎看不到右邊的眼睛。第一次畫人像很適合用這樣的照片，因為你不需要描繪細節，你只要畫出形狀、色彩明度和邊緣就可以了，其他的細節讓觀者發揮他們的想像力就好。在這種情況下，形狀和柔化的技巧會很有幫助（請參考 p.036 會有進一步的說明）。

頭部的某些區域很容易簡化為形狀，其他部份則比較困難，例如下巴的線條和髮絲。以形狀為主來抓造型的時候，你要盡量只用形狀和邊緣來描繪，避免畫太多線條和細節，那會讓整個描繪的過程更混亂。對某些簡潔風的畫作而言，畫作的開始和結束可能都在描繪和設計形狀。當然，很多藝術家都不想停在這個階段，但這種填色式的人像畫法其實還有很多需要學習和理解的部分，值得進一步研究。

原始照片

打硬光的照片會將細節簡化為形狀

柔光會凸顯線條

當你越來越進步，想要挑戰更多技巧時，柔光的環境會幫助你成為更好的畫家。柔光環境下特別需要結構與描繪功力，特別是臉部五官的線條，可加強與觀者的親密感。硬光下的陰影會隱藏細節，而在柔光下的細節就無法隱藏。畢竟在現實環境中並非每種光線都會有強烈的陰影，而在柔光下需要描繪更多線性結構。

在柔光環境下，會暴露出所有複雜的細節，包括臉部結構的所有線條和五官特色。以下方的照片為例，你幾乎可以看出模特兒臉上的每一根頭髮和每條皺紋。你可能也注意到這些線條本身都有深淺的變化，越往外的線條會漸漸變淡，因此在描繪這種柔光環境下的人像畫時，需要保持極高的敏銳度。

一般人很容易把線條畫在錯的位置，或是用太生硬、太像卡通的方式來描繪細節，這會過度強調不重要的細節。下筆描繪之前，建議先依照光線情況的需求來擬定計畫與需要的技術，這點非常重要。

面對這種柔光環境，最有用的技巧是速寫和疊影（可參考 p.044 起示範的畫法）。利用線條與輕柔疊影先將人像輪廓畫出來，你可以根據第一版草稿改變自己的想法，重新調整線條的方向。第二版草稿可以讓你再試一次，進一步修正你的作品，依此類推。即使你在素描過程中發生失誤，這些失誤也不會破壞最後完成的作品。疊影讓你可以重新決定線條如何繪製，同時以輕柔的方式建立作品的調性。

原始照片

描繪打柔光的照片時，必須精準擺放細節與線條

描繪：形狀

形狀設計

藝術家必須具備的重要能力，就是能看出形狀並且描繪形狀，當你在觀察人像頭部這類複雜的架構時，如果能將頭部簡化為大塊形狀或是「陸地」，這會很有幫助。

若你沒有認出形狀或是錯過它們，會影響人像畫的完整性和結構性。如果你的人像畫看起來有點模糊或不夠清晰，建議你回頭審視主要的形狀，為這幅畫重新設計其基礎的組成區塊，這樣做通常可以幫助你回到正確的軌道。在構思形狀時，比較簡單的方法是先將大塊的形狀當作**陸地**（**圖 1**），然後再畫其它小塊的形狀，或稱作**島嶼**（**圖 2**）。

要建立「陸地」時，請試著想像你看不到任何內部或是邊緣的細節，將形狀簡化為最基本的元素，例如直角與單一色調。如果這個大塊的形狀不正確，之後這個範圍內所有小塊的形狀也都會不對。在人像畫繪製的尾聲，你也要再次檢查這些「陸地」，確保它們沒有飄移或受到侵蝕。當你建構好並釐清大塊形狀之後，你就可以繼續增加更複雜、細節更多的小塊形狀或是島嶼，讓主體更明確、更有特色，如**圖 2**。

除了考慮陸地和島嶼的配置，周邊還有一些其他的形狀，形成人像畫的基礎（請見**圖 3** 和**圖 4**），稱為基本形狀，毫無疑問是最重要的。以下圖為例，大型基本形狀包含了頭髮的部份，還延伸到脖子及下巴的陰影。小型基本形狀則位於臉部的正中央，是鼻子的陰影，也就是臉部五官的關係樞紐。在放置小型基本形狀時，你需要考慮它與大型基本形狀的關係，以及從上而下、從左到右的比例配置。

原始照片

圖 1 . 大塊的形狀：陸地

圖 2 . 小塊的形狀：島嶼

圖 3 . 大型基本形狀

圖 4 . 小型基本形狀

發展形狀：從簡單到複雜

如果你毫無準備，要從複雜的造型中「看出」簡單的形狀可能會很困難，以下就說明「看」的方法。無論是多麼複雜的形狀，重點是先簡化該形狀的輪廓，並畫出類似此形狀的色塊。要判斷如何簡化形狀可能會是個挑戰，一般來說，你應該要找出簡單的角度，但不能過度簡化，以免無法辨識外形（如圖 1）。下面的例子示範了用色塊來表現大面積的形狀（圖 1）以及用輪廓線來表現形狀邊緣（圖 4），兩種方法都可行。

無論你用哪一種方式來表現形狀，「簡化」都會有助於辨認整體的斜度和比例，這點非常重要，斜度和比例正確之後才能加入細節。如果太早畫到細節，頭腦就不再對整體比例感到敏銳，因為人很容易留戀自己所畫下的東西，也就是說你不太可能會再去調整比例了。

畫出色塊形狀後，你可以一步一步修整，讓它與主體越來越相像。如果你原本只用 10 條直線描繪出形狀，現在你可以再加 10 條線，變成用 20 條線畫出更接近的形狀（圖 2 & 圖 5）。這個步驟會不斷地調整形狀，同時讓你練習用簡潔且精準的方式來發展人像畫。

你可以畫到中等程度的形狀就好，也可以繼續發展成更複雜的形狀（圖 3 & 圖 6），依你的審美觀來決定。如果想畫成更複雜的形狀，就會需要畫出更多曲線，或有更多細節的邊緣。前面的「簡單」或「中等程度」的形狀都是描繪人像畫的必經之路，從直線和簡單的曲線著手，才能慢慢進入細節的階段。等你畫出色塊形狀當作基礎，就能在這個基本形狀上面添加細節。

以色塊表現形狀

圖 1 . 簡單

圖 2 . 中等程度

圖 3 . 複雜

以線條表現形狀

圖 4 . 簡單

圖 5 . 中等程度

圖 6 . 複雜

兩種製作形狀的方法
1. 勾勒、填色、調整邊緣

勾勒

首先替想要畫的部位畫出一個簡化的形狀，請盡量使用最少的直線，勾勒出整體邊界（輪廓）。重點是不要急著進入下個步驟，而是花點時間觀察以及了解基本比例，看看抽象形狀的整體感覺是否符合。

填色

慢慢增加直線的數量，試著讓形狀更接近描繪主體，但是只用直線，不使用曲線。請注意整體邊界形狀如何影響每一步做出的細微判斷。最後以單一且平均的色調填滿這個形狀，填色有助於了解你對形狀的判斷所造成的結果。

調整邊緣

繼續調整形狀的邊緣，強調出硬邊與柔邊。前面都使用直線，這裡可思考如何加入曲線以及怎麼樣才能表現出曲線之美。在繪畫界的學術傳統中，通常會刻意讓陰影的邊緣比陰影的內部稍微暗一點，這樣就可以在陰影結束與開始的位置表現出掌控感與目的性。

勾勒

填色

調整邊緣

2. 大面積填色、小區塊擦拭、柔化邊緣

大面積填色

製作形狀時，不用線條描繪，而是直接以大面積塗抹色塊。這種做法的重點是直接塗抹出簡化的形狀。素描中的「加法」和「減法」就很適合這種方式，可直接使用炭筆和橡皮擦來建立出基本形狀。初學者可能會感到有點混亂，但這種方式非常直觀，可幫助你了解設計形狀時該如何取捨。

小區塊擦拭

塗抹出大塊的色塊後，藉由橡皮擦擦拭（移除）小區塊來調整形狀，並且讓形狀變得越來越複雜。在此階段，形狀會變得更獨特，邊界的變化就像是某個國家的邊境，經歷各種艱難的戰鬥，使邊境隨著時間不斷改變和調整。

柔化邊緣

透過前兩個步驟設計出平面的 2D 形狀之後，將形狀的邊緣處抹開，往需要的方向做柔化處理（請參考 p.048 的說明），通常是把陰影的邊緣往光源的方向抹開，或是在要柔化的邊緣處用深色抹開，創造出球面的漸層感或 3D 立體感。

大面積填色

小區塊擦拭

柔化邊緣

注意形狀的比例

光是畫出形狀，並不代表它的比例就是正確的。我們很容易只因為看到一個清晰的形狀就簡單地畫出一個形狀，但是形狀的高度和寬度比例其實很重要，因為這些足以改變一張臉的特徵。如下圖所示，在抓形狀的階段，會比較容易客觀地判斷比例；等到描繪臉部細節的時候，那些細節往往會干擾你對形狀的判斷。

找出簡化的形狀並且確認比例之後，你就可以回頭去描繪其內部的細節。像這樣一開始就抓出準確的主要形狀，就可以避免你畫下去之後才發現細節位置放錯的挫折感。

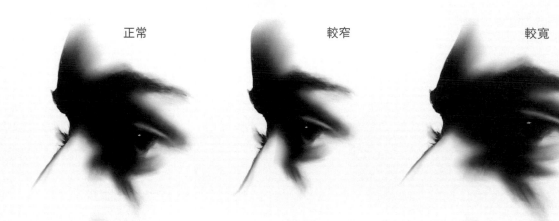

正常　　　　　　較窄　　　　　　較寬

調整各形狀的間距

當你已經確立一個關鍵形狀（例如眼眶），就需要考慮該形狀與另一個形狀（例如鼻孔）之間的間距。眼眶的整體比例（如右圖紅線處），與它和另一個形狀之間的留白空間（如右圖的橘色、綠色和藍色線）的關係非常重要，這會影響後續描繪鼻子的相似度。

衡量這些形狀之間的空間比例非常重要，因為如果你描繪的時候沒有考慮這些空間，就會很容易把鼻子畫得太長或太短。而且準確的比例對於設定鼻子的陰影到嘴唇的間隔等等間距也會很有幫助。你不一定需要用到卡尺（p.025）之類的工具去衡量這個距離，只要反覆地學習並且大量練習，之後光靠眼睛目測就能抓準間距。

確定眼眶的基本形狀和位置，再調整眼眶與其它臉部特徵的間距

處理形狀的邊緣

創造圓潤的轉折來表現立體感

想讓 2D 的形狀表現出 3D 立體感，最簡單的方式就是將形狀內部的陰影邊緣（光影交界線）往光源方向延伸（抹開和柔化）。藝術家們都知道這件事說起來容易而做起來很難，但的確將陰影邊緣柔化後，就會創造出光線在物體上流動的錯覺。只要光影交界線的柔化度一致，看起來就像是圓潤的轉折面，可展現立體感。畫畫時要判斷陰影的形狀同時柔化邊緣會有點困難，很容易令人感到挫敗，不過這是必須要掌握的技能。

形狀的內部邊緣 / 外部邊緣

邊緣是很龐大的主題，本書從 p.068 開始有一整章都在介紹邊緣的處理，現在正是時候，為你介紹描繪形狀最重要的差異：大多數形狀都在某處有柔和的邊緣。

如果理解這個原則，描繪形狀邊緣時會更容易：形狀內部的陰影邊緣（光影交界線），通常會比外部邊緣（外型輪廓）更柔和。根據這個經驗法則，可以幫助你判斷如何藉由光線的方向來決定柔邊與硬邊的位置。

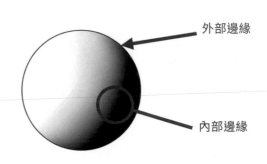

外部邊緣

內部邊緣

2D（形狀）　　　3D（物體）

形狀、立體、細節

形狀建立之後，下一步要做什麼？右圖以鼻子為例，展示從頭到尾的基本工作流程。在**圖 1** 中，先確定形狀的比例和特徵，這裡可先忽略鼻孔之類的細節。**圖 2** 展示了如何透過柔化邊緣的過程，從基本形狀的素描延伸為立體的物體。接著來到**圖 3**，這時底圖已經具備特徵與 3D 立體外型，只要在穩固的基礎中繼續描繪細節即可完成。

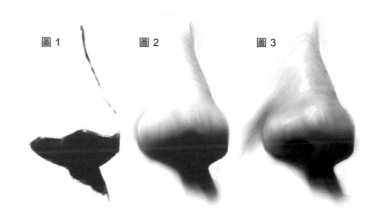

圖 1　　　　圖 2　　　　圖 3

銳利與柔和的邊界

在描繪的過程中，安排銳利（硬邊）與柔和（柔邊）的邊界位置非常重要。以人像畫來說，柔和邊界出現在髮際線、下巴線與鎖骨周圍，這些都是沒有明確範圍的區域，要注意不能畫得太僵硬，或是在塑形後變得太銳利。另一方面，比起銳利的邊界，柔和邊界比較難用來塑造出臉部特徵。

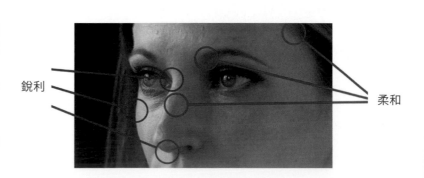

銳利

柔和

陰影不明顯時如何觀察形狀

如果是在明暗對比強烈的環境下，很容易能看出形狀，例如林布蘭（Rembrandt）或是卡拉瓦喬（Caravaggio）的畫作。不過有時你也會遇到光線柔和的情況，這時候形狀就不會那麼明顯（如**圖 1**）。即使在沒有太多形狀或形狀不太明顯的情況下，也要能辨認出大塊的形狀，這點很重要。先找出大塊的形狀，可幫助我們去規劃和理解這個人像的結構，稍微降低描繪的難度。

想要看出形狀，你必須在視覺上先忽略那些看起來非常重要的細節（如**圖 2** & **圖 3**）。先忽略臉上的凹陷處以及五官等細節，以便觀察大塊面的位置、色彩明度與形狀基礎。現階段這些觀察，之後在你描繪細節的階段時會很有幫助，因為你可以將細節放在精心描繪的形狀內，減少描繪細節時的困惑與挫敗感。

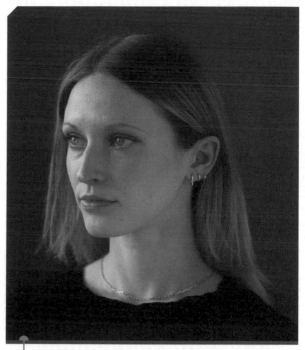

原始照片

圖 1 柔和的光線會使人更難觀察臉部的形狀

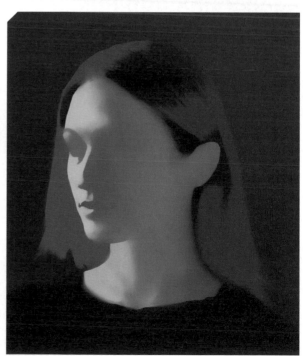

圖 2 & 3 首先要忽略細節，以便辨識出大塊面的形狀

整合技法：
形狀的起稿示範－
形狀和柔化

以下的示範將會談到以形狀起稿的方式。意思是在起稿時，光用直線大致勾勒出基本形狀，然後將它們填滿為色塊。此技法適合用木炭、油畫顏料或繪圖軟體操作，你當然也可以用其它媒材，例如素描專用鉛筆或是水彩，但是這類媒材比較不容易在紙上移動（抹開），可能會讓之後的描繪過程更加繁瑣。

右圖的示範，目標是建立臉部核心特徵的關係，在畫出色塊形狀後，使用稱為「定向柔化」(directional softness) 或是「抹開」(pulling) 的技巧，從色塊核心向外拖曳塗抹。

這種技巧在塑造人像時非常實用，它可以迫使你優先處理臉部特徵，並克服下筆的恐懼。畫出核心區域的色塊後，你會逐漸往周圍淡出，衡量核心區域與周圍的關係並做出各種描繪上的決定。

1.

2.

1. 用線條表現形狀

雖然這個技巧是從形狀開始設計，但是先用線條描繪出強烈陰影造成的每個形狀，會很有幫助。請盡量使用直線，試著畫出簡化後的基本形狀和角度。

2. 將色塊填滿

接著用單一色調將形狀填滿，試著在光影之間做出清晰的分界線，讓畫面中只有亮部和陰影兩種狀態的區塊。這個階段沒有介於兩者之間的灰階狀態，這是為了讓你在柔化與畫細節的階段前，先畫出平面的清晰色塊，創造對比強烈的畫面。不要太抗拒這種二元分明的判斷，在之後的過程中，當我們把明暗的界線變得模糊，這種處理方式對於重新建立平面形狀會很有幫助。

3.

4.

3. 將形狀的邊緣抹開

將形狀的邊緣往光源的方向抹開，包括那些比較柔和的邊緣也要照樣抹開。你可能會發現，當你將邊緣從亮部往陰影抹開時，就可以淡化那些原本太深的陰影。

4. 重新建立形狀的邊緣

在將邊緣抹開柔化後，再重新描繪擴張後的邊緣，以重新建立形狀。這會成為中央核心區塊，之後會從這些核心區域往外抹開，建立柔和的暈染效果，現在你應該比較熟悉這種技巧了。

5. 柔化和渲染

等你覺得核心結構已經畫得差不多了，就可以開始往外圍區域描繪，讓這幅人像畫越來越完整。由於不是重點區域，或許可以讓背景有點模糊，不必太仔細描繪。這個階段仍然要專注在臉部各形狀的比例，但是比起剛開始描繪的階段，這時已經不用太過追求清晰的輪廓。

6. 添加紋理和筆觸

前面都在專注描繪核心區域的五官與主要輪廓，到這個階段可以放鬆一下，在背景添加一些紋理與筆觸，可讓作品看起來更活潑，也會讓自己的思緒更清晰。

7. 完成

完成一幅人像畫需要非常多的步驟，可能比我在這裡提到的還要更多。即使如此，你的主要目標之一，應該是要在渲染細節與保持主要形狀之間取得平衡。如果細節太多，基本形狀的影響力會下降，容易失去形狀對整體視覺的影響。

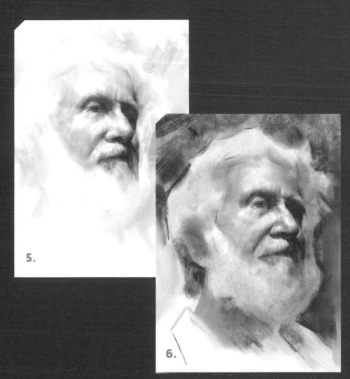

5.

6.

練習

1. 創作一幅人像畫，描繪頭部時，以 2D 的方式描繪出主要形狀。請利用加法和減法來設計形狀，盡量多花一點時間，用簡單的形狀來表現頭部造型。這階段還不用將形狀柔化。

2. 接下來，請視需要將形狀的邊緣抹開並柔化，抹開時需考慮光源的方向。

3. 重複步驟 **1.**，以 2D 的方式重新描繪柔化之後的形狀邊緣。

4. 最後，再次抹開或是柔化邊緣，並在硬邊與柔邊之間創造更大的範圍；持續修改，讓形狀看起來更強而有力，並且更明確。確保畫中的邊緣有更多變化。

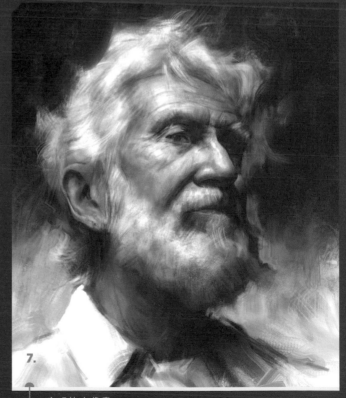

7.

完成的人像畫

描繪：線條

以線條結構的概念描繪頭部

前面我們專注在形狀，現在是時候該專注在線條了。雖然很多藝術家習慣用形狀概念來創作，但也有不少畫畫的人偏愛用線條建立結構。大多數人都認為使用線條會更難掌握，也更難整合在工作的流程中，因為線性繪畫的作法更趨近結構主義，而非感性的手法。

你必須在建構臉部的過程中像個建築師一樣思考並且描繪出精確的結構，而不是光看著一張臉，就憑感覺複製出這張臉的形狀。用這種方式繪畫有助於提升你對線條結構的理解，也能讓你對於畫出來的頭部結構更有把握並且讓它更加穩固。

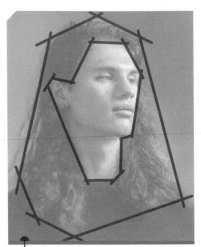

先使用直線大致勾勒出頭部的外部輪廓，建立邊界

淺淺畫上粗略的網格線和柔化的陰影，完成臉部的結構網格

測量之後，要特別注意比例以設定鼻子的位置

建立邊界形狀

首先替複雜的外形找出外部輪廓，用直線粗略地勾勒出邊界的形狀，此畫法看似鬆散，卻很有結構性。你或許想從測量比例開始畫出精準的輪廓，但是如果太早開始測量或是過度測量，畫起來備感壓力，也會讓作品感覺相當僵硬。因此我建議從邊界形狀開始畫就好。

我所說的「邊界形狀」（envelope shape），是指用最簡單的方式，用直線包圍頭部，以這些直線組成的形狀就是邊界（envelope，或稱為容器）。你可以選擇在測量之前就建立出邊界，這可以成為後續測量時比較和判斷的基準。

畫上粗略的網格線

設定好邊界形狀後，用淺淺的線條畫在眼窩、鼻子底部與嘴巴周圍的位置，並抹上陰影，形成臉部結構的網格，這樣可以抓住臉部的整體結構。之後也能再微調這個網格，但打好基礎能確保作品邁向正軌。有些人會覺得這個階段很無聊，想跳過此階段而進入下一個「有趣」的部分，但我認為練習正確的做法是很值得的，熟悉網格結構會讓你對建立人像的頭部更有信心。

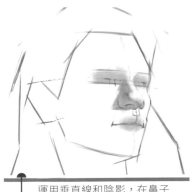

運用垂直線和陰影，在鼻子與五官之間建立視覺連結

設定鼻子位置

畫出網格結構之後，接下來的重點是設定鼻子的位置。如果鼻子位置太高，就會導致口鼻與下巴太大；若位置太偏向左邊，則會讓臉部看起來「過於正面」，因此這個步驟的重點在於跨度比例（請參考 p.024）。剛開始學習測量的時候，你可能會覺得很痛苦而且很挫折，但是隨著時間慢慢過去，測量將會變成你的本能，最後你甚至可以用自己的雙眼來目測。

以鼻子為中心建立五官

鼻子是臉部的中心，一旦鼻子設定好了，就能合理地抓出與其他臉部五官的位置關係。你可利用垂直線和光影，找出鼻子和其他部位之間的視覺關係，舉例來說，從鼻子的外緣可以連到眼睛上方「淚點」的位置；或是從鼻子外緣也可以連到嘴角。這些點與點之間的連結，會形成臉部的網絡線，在臉部的特徵（五官）之間形成和諧的結構。

反覆檢查臉部網格的每個連接點

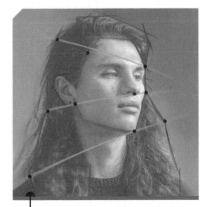

節奏角度 (Rhythm angles) 是指畫線去連結頭部輪廓上的每個點，讓點彼此對齊，可確認此邊界形狀的結構是合理的

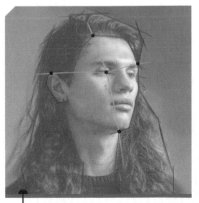

三角測量是一種測量頭部結構是否合理的直觀方法

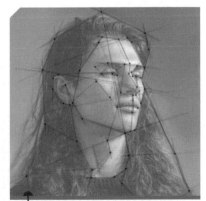

以三角測量建立網狀結構，鎖定頭部各連接點的位置

節奏角度

「節奏角度」(Rhythm angles) 是種繪畫技巧，就像上圖這樣將輪廓上的點用線條連結，這些點的分布會形成一種節奏感，因此稱為「節奏角度」。我們可以運用這個技巧去檢查每個點的位置，以確保目前的輪廓在結構上是合理的。

上圖中這些點，看似沒有連貫性，其實它們之間可連成一條線。例如你可以從輪廓最左側的一點開始，觀察之後畫線連結到右側輪廓上的另一點，檢查是不是沿著這條線還能找到其他點。即使點的位置有些偏移，也能成為畫畫時的參考點。

三角測量

要描繪結構穩固的頭部，三角測量是有效的工具之一。它非常靈活，不像跨度比例 (p.024) 那麼呆板，能幫助你連結多個點，也可以利用三角測量法找到點的位置。以上圖為例，你可以研究一下綠色的線條是從眼睛的位置延伸到哪一些點的位置，並請注意這些線條的角度。

你可以畫線連結到的點越多，這些點之間的位置與關係就越明確。這可能是最陽春的測量工具，卻也是更直觀的測量方式。

網狀三角測量

若將三角測量發揮到極致，就可以打造出一個網狀結構，讓你更確定每個點的位置。只要起初的角度和距離大致正確，當你畫出更多相鄰的點，就更能去修正前面曾經畫錯的點。你可以直接畫出來，或是在下筆前先在腦中想像這些點，確保畫出來的點有符合臉部特徵。

要練習這種技法，可試著在人像照片上標出每個點然後將它們連起來。請多練習，讓它成為腦中的知識庫，這樣一來，你不需在紙上做標記，也能畫出正確位置。

練習三角測量

請在描繪頭部時，試著先忽略特徵，只專注於臉部輪廓的這些點，探索它們如何與線條相連。這可以訓練你去思考每個點的關係和是否對齊，不是隨意地安排它們的位置。

請放下心中「人像畫應該要從哪裡開始畫」的成見，專注地在人像臉部建立相連的點和網格。請多運用你的手臂來畫線，不要只用手腕，你會感覺到畫線時更加輕鬆且流暢。

結構性對稱

臉部網格鉛垂線

人的頭部有對稱的結構，例如雙眼、雙耳、左右眉毛的位置通常是對齊的。因此若要描繪出精準的人像，需活用結構性對稱的概念，從抽象的角度來思考臉部的結構，重點是要在正確的位置做標記，並且讓標記彼此對齊。以下會分別說明幾個結構性對稱的概念，包括**線性結構**、**建築學的結構**等，都會從獨特的視角觀察臉部結構。掌握這些概念可以在繪圖的初始階段畫出正確的頭部結構素描，也可當作判斷基準，確認人像畫的結構是否正確。你不一定每次畫畫都要用上全部的概念，但在有需要時，這些概念會很有幫助。

對初學者來說，有些概念非常奇怪又很難理解，因為它們要求你先將五官擺在對的位置，而不是描繪五官的外型，對畫畫的人來說這違反了直覺。但事實上，一開始就描繪五官反而會成為你的阻礙，因為有百分之九十九的機率你會將五官畫在錯誤的位置。

學這些概念是為了減少之後修改的麻煩，若等到發現畫錯位置才修改，就需要移動已經畫得很漂亮的五官。

要在作品中運用結構性對稱的概念時，請牢記以下這三個關鍵重點：

1. 做標記的筆觸必須越輕越好，請確保自己沒有留下任何之後擦不掉或是無法融入畫面的記號。

2. 畫畫時的心態需要轉變，本來我們所想的是「畫出可辨識的臉部」，要轉變成「建立人臉的建築藍圖」，在描繪五官之前先規劃它們要擺放的位置。

3. 你必須將頭部視為一個 3D 物件，在上面標示、定位每個元素，並隨時以中央分隔線或鉛垂線為準，保持整體結構的對稱和對齊。

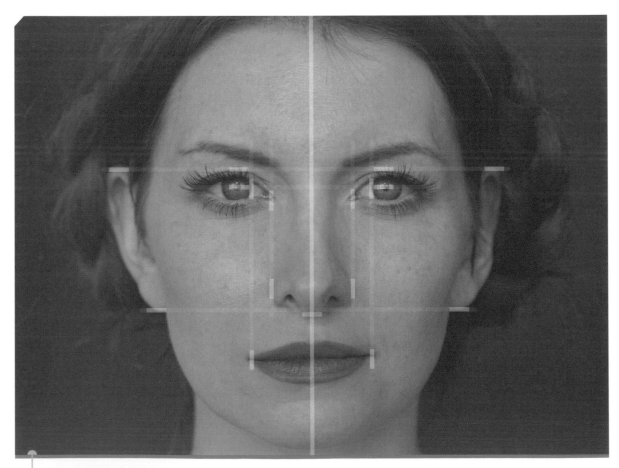

描繪結構性對稱的臉部時，你可以精準地標示對齊標記，以便安排每個元素的位置

將臉部化為簡單的線性結構

中央分隔線（spirit of center）

臉部的中央分隔線是一條和緩的曲線，從前額與髮際線交接的中央位置（這是解剖學上的頭部中心），往下會穿過下巴的中央。這條線可定義為頭部的 Y 軸，就像是將頭部這個球體切割為左右半球的線。這條線不一定會從頭髮的分線開始（因為頭髮的分線未必會在中央），而且這條柔和的曲線可能會因為模特兒的臉部特徵而有起伏變化。舉例來說，鼻子會更扁平一些，或是更突出一點？每張臉都有所不同。此外，請注意**中央分隔線**的概念和後面（p.043）所提到的**中央帶狀區域**是不同的。

臉部骨架（Facial armature）

臉部骨架是從**中央分隔線**的概念延伸，增加了水平線，這些水平線會與中央分隔線垂直相交。光看臉的外觀，你可能看不出頭部的完美對稱，建立臉部骨架可幫助你看出五官之間的相對關係，並確保五官會沿著結構落在對的位置。在剛開始繪圖時，將這些線條畫在正確位置並不是那麼重要，重點是要努力保持整體一致的角度，並確保這些線條全都保持平行。某些特殊情況下，例如描繪極端透視的頭部時，會導致線條都擠在一起，情況過於複雜容易使臉部變形，那麼就不適合使用骨架。

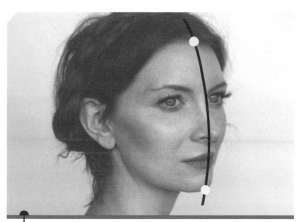

臉部的中央分隔線是一條和緩曲線，位置是從前額的解剖中心位置延伸到下巴的中央

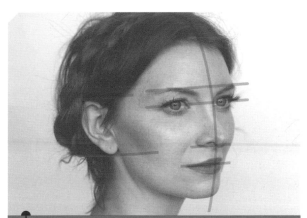

建立臉部骨架結構時，需確保這些線條的角度保持一致，並且互相平行

鉛垂線（Plumb lines）

鉛垂線是指筆直的垂直線或水平線，這是你在配置畫面時最好用的對齊工具。運用鉛垂線將臉部特徵的各點互相連結，是建立人像結構時最容易理解與執行的方式。徒手畫的人像難免會有些位置偏移，只要運用鉛垂線來檢視，就能幫助你對齊結構。

以上所說的中央分隔線、臉部骨架、鉛垂線，都是用來輔助人像畫的抽象概念。你描繪時運用的抽象概念越多，你就越能將人像畫得更像。我們畫畫時往往會聚焦在模特兒的個人特色，導致我們只注意到臉部的細節。如果你能和模特兒保持一點距離，只用上述的抽象原則來描繪，你將會發現，原來你也能畫出更精準的人像畫。

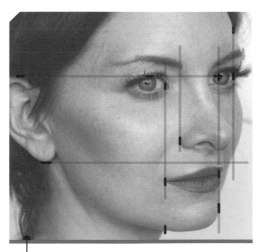

鉛垂線是指筆直的垂直線或水平線，可用來輔助人像畫對齊結構

3/4 側臉的結構性對稱
建築學的結構

習慣畫 2D 作品的藝術家常常為了理解 3D 結構而苦惱，這個問題在繪製頭部的四分之三側臉（3/4-View) 時會更明顯。你努力去觀察特徵、測量比例、找出形狀，但作品還是看起來怪怪的。這往往是因為它有結構性的問題。

前面我們學到要用一條中央分隔線將頭部均分，但在描繪 3/4 側面時會很難畫分隔線，這時就可以透過「建築學的結構」來解決此問題。下圖中，為了更理解頭部的結構性對稱，將臉部的每個面都化為只有直線和形狀的立體結構，這樣一來

臉部的 3D 結構就變得很清晰而且容易理解。當然，大多數人的臉都不是完美對稱的，但如果你用對稱的方式來建構出頭部，然後在這個對稱的骨架上描繪出模特兒的五官並且提升其獨特性，成功的機會將大大提高。

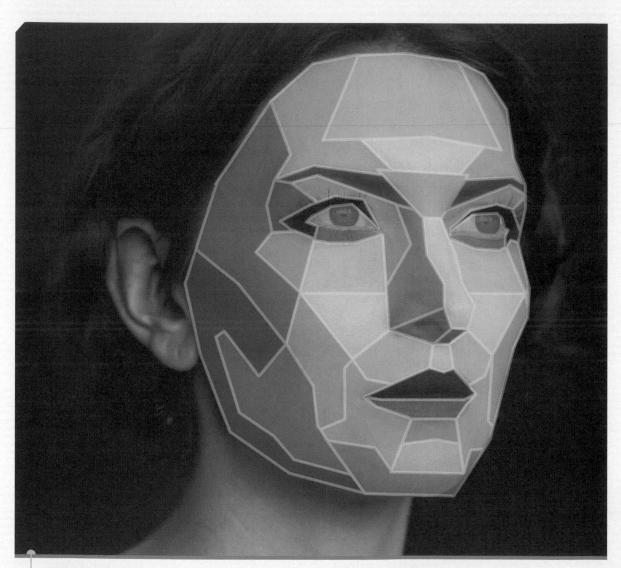

將臉部的每個面都化為只有直線和形狀的建築結構，以便理解臉部的 3D 結構

建築學的線性結構

包含標記的中央帶狀區域

在 3D 立體的側臉上，可以沿著五官的起伏畫出「中央帶狀區域」，輔助你從臉部中心往外圍發展結構。如果你只是光看著側臉畫出鼻子、兩隻眼睛和嘴巴，結果通常會無法對齊。你必須從中央區域去考慮五官的落點，這些落點將會使五官彼此連結，並產生穩固的臉部結構。只要將這個概念牢記在腦中，就不必每次都畫出中央線。有個好方法可以幫助你理解，就是在照片上畫畫，看看你能否找出隱藏的結構線。在臉上畫出看不到的結構線似乎有點蠢，但是這可以提升你對頭部 3D 結構的理解。

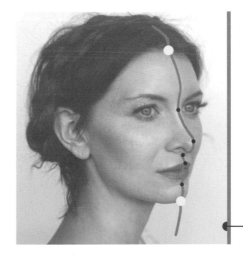

畫出中央帶狀區域，並且沿著此區域標示出各點，有助於建立臉部結構

中央帶狀區域與臉部正面的對稱

中間這張圖片說明了中央帶狀區域和臉部正面左右兩半的對稱關係，這可以幫助你從四分之三側臉的視角來構思對稱的臉。這是最難描繪的視角，你或許會想要先畫右半臉，再照著畫左半臉，這樣比較簡單；不過還有更好的作法，就是先觀察這兩個半臉的寬度比例，可以畫得更精準。明確判斷出側臉五官的正確位置可能很困難，但至少你已經知道了方法，可以從對稱的角度來確認繪圖結果，更有機會畫出精準且正確的結構。

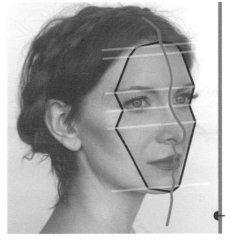

先畫出中央帶狀區域，再來畫出臉部正面左右兩半邊的對稱結構，這有助於準確地描繪四分之三視角的側臉人像

中央帶狀區域與中央核心的對稱

右圖展示如何運用中央帶狀區域，從臉部中央往周圍的核心區域（五官）延伸出對稱結構，這裡活用了上一頁提到的「建築學的結構」。請注意圖中的對稱點（紅點），觀察它們如何沿著臉部網格（白線）排列。

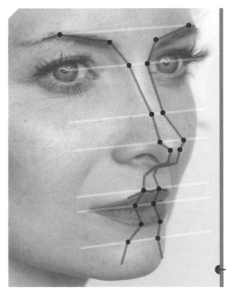

中央帶狀區域可以用來從中央往周圍建立對稱的結構

整合技法：
線條的起稿示範 –
線條與筆觸

原始照片

1. 邊界形狀

2. 節奏角度

3. 臉部骨架

1. 邊界形狀

首先使用簡單的直線建立大範圍的外部邊界形狀，請試著減少線條的數量，確保你只抓出最大的形狀。舉例來說，你可以強迫自己只使用最多 15 條線來畫邊界形狀，否則你可能會忍不住畫出太多的細節。請從簡單的線條開始，把重點放在傾斜的角度，以及大塊形狀彼此的間距。先畫出草稿，然後再來測量比例，以上這些方式會很有幫助。如果太早開始測量，往往會讓繪圖過程變得拘束。

2. 節奏角度

前面介紹過節奏角度（p.039），是畫線去連結頭部輪廓上的每個點，讓點彼此對齊，這樣可以確認目前的形狀邊界是否精準。請運用這個方法畫出參考線，檢查是否可以將一些格點連接在一起。參考線不用畫太多條，請小心選擇，只要可以一筆穿過多個點即可。

3. 臉部骨架

開始規劃臉部的骨架。未來無論你這幅人像畫到哪裡，隨著畫面變得越來越複雜，你隨時都能回到這個原點來檢視臉部骨架。找出中央線的位置，點出額頭、鼻子、嘴巴和側臉的界線，這些都是重要的檢驗標準。請記住，現在你並不是在畫五官，而是擺放參考線作為重要的骨架結構，未來可以將五官安排在這個結構中。

描繪臉部

4. & 5. 設置鼻子

骨架完成後來設置鼻子，首先認識
鼻子與臉部方框的關係，這個方框
是指臉部邊界的高度與寬度。檢查
這個方框的比例，然後測量鼻子上
的兩個參考點（x 軸和 y 軸），這樣
你就可以把鼻子正確地放在方框內。

4. & 5. 設置鼻子

6. 三角測量

設置好鼻子的寬度之後，就能運用
前面學過的三角測量（p.039），從
鼻子的位置延伸出周圍其它五官的
位置。鼻子是臉部的基石，從這個
階段開始，就可以開始描繪五官，
從臉部中央往外圍發展，從內到外
建構整個臉部。

6. 三角測量

7. 建立臉部核心

在建立好臉部的基礎骨架之後，可以用筆刷或「紙筆」(stump，素描專用的筆，整枝都以紙製成)，在臉部輕輕刷上第一層陰影，並進一步加深重點區域的陰影，讓它們更明顯。

8. 添加疊影 / 暈染

使用拭布或其它塗抹工具，依照最初的規劃，將線稿往光源方向抹開並柔化，這會使你的線稿稍微淡化，接著再繪製更多細節。這種整體的柔化處理，會讓人物的表情更有詩意，但不用擔心影響臉部骨架，因為前面有建立好基礎，你應該會對五官位置更有信心。請試試看用不同的工具來塗抹柔化，例如筆刷、紙筆、紙巾等，甚至是手指，無論選擇什麼工具，都要像使用鉛筆一樣熟練。學習如何正確地柔化和擦除，這件事和繪圖本身一樣重要。

9. 建立亮部與三角測量

經過反覆的暈染和重新描繪細節的重複循環，人像畫會擁有豐富的灰階色調，這時候可以利用橡皮擦，將最亮的地方擦除，即可建立亮部（高光處）。最後再運用三角測量的概念，對你的描繪過程再次進行交叉檢查，在你的作品中運用越多測量概念，越能建立精準的畫面。

10&11. 刷出色調 / 重新描繪線條邊緣

從這個階段起，重點會放在色調處理，加強臉部與五官的外型與清晰度，藉由重新描繪邊緣，持續調整外形，讓畫面取得平衡。這個反覆進行的過程，就是前面提過的「創作循環」(p.019)。畫出線條，增加色調，然後再次刻畫邊緣，讓邊緣更加細緻，不斷持續到滿意為止。

7. 建立臉部核心

8. 添加疊影/暈染

9. 建立亮部與三角測量

10. & 11. 刷出色調/重新描繪線條邊緣

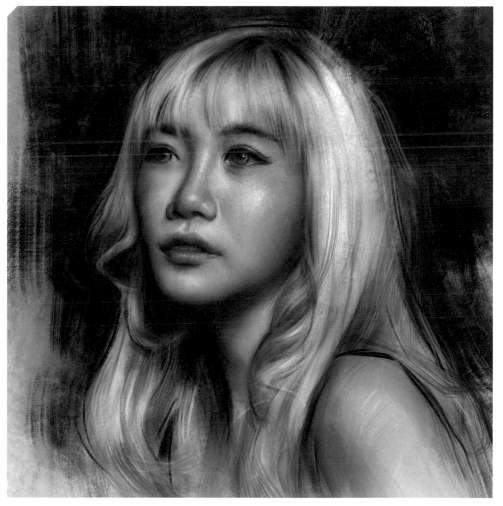

最後完成的人像畫

臉部五官的畫法

五官的線條

描繪五官的草稿時，很適合用形狀起稿的方式，但是如果五官不明顯，或是五官已有明顯的邊緣，也可以改為描繪五官的線條。請參考**圖1**，光看照片你可能看不出明顯的線條，但是只要比照**圖2**在五官的重點處畫上線條，就可以讓五官突顯出來。這些線條位於五官周圍最深的地方，可稱為遮蔽陰影（occlusion shadow），一般會有銳利的深色邊緣，並從這個邊緣往外出現柔和的漸層。所以我們在描繪時，要把線條畫得非常清晰（**圖3**），再往周圍柔化（**圖4**＆**圖5**）。隨著你不斷進步，對形狀的理解更加細膩之後，你會發現從這條線做出來的漸層有許多方向可選（**圖6**），通常線條的某一側會比另一邊更柔和。

描繪五官的線條時，也會進行一個循環：描繪出五官的線條，然後柔化；再描繪一次，再柔化。有時當你畫完線條時，發現線條畫錯了，發生這種情況時不用慌張，請在擦除之前先柔化線條，然後再重新描繪。學習如何保持彈性，藉著柔化與重新描繪來控制這些線條，放到想要的地方，直到找出正確的位置為止。這些線條很難對付，但是可以讓五官變得很有個性。畫家約翰‧辛格‧薩金特（John Singer Sargent）說過一句話：「所謂肖像畫，就是嘴巴有點問題的畫作。」五官的線條和擺放的位置會改變嘴的表情，這是營造人像畫相似度的關鍵，因此務必要熟悉掌握五官線條的方法。

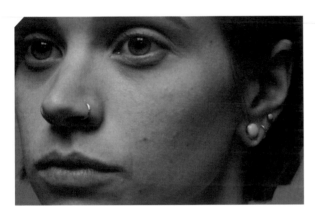

圖1 原始照片

圖2 在照片上畫出遮蔽陰影

圖3 將遮蔽陰影清楚地畫下來

圖4 替遮蔽陰影加上周圍的漸層

圖5 往需要柔化的方向抹開漸層

圖6 往許多不同方向抹開的漸層

往特定方向柔化或抹開的技法

將 2D 線條轉換成 3D 外形，最快的方法就是將線條邊緣柔化，創造出漸層色塊。雖然我們繪畫時一定會使用線條，但是線條通常扁平且容易創造出生硬的質感，特別是當線條位置錯誤時。以下的學習重點就是如何從線條創造出柔化漸層，

藉此創建立體造型和柔和的感覺，方法是將線條往特定方向柔化或是抹開。所謂抹開有幾種處理方式：

圖 1 中顯示一條線，從這條線向下抹出漸層的範圍（**圖 2**），這樣就不再只是一條線。在**圖 3** 中，是在

這條線的上下兩邊都做了柔化。依繪圖的需要，有時需要向上抹開、有時需要向下抹開（**圖 4**），這些漸層有時會非常模糊且難以捉摸，特別是在描繪耳朵或嘴部的形狀，你必須密切觀察，確保自己有敏銳察覺出應該柔化的方向。

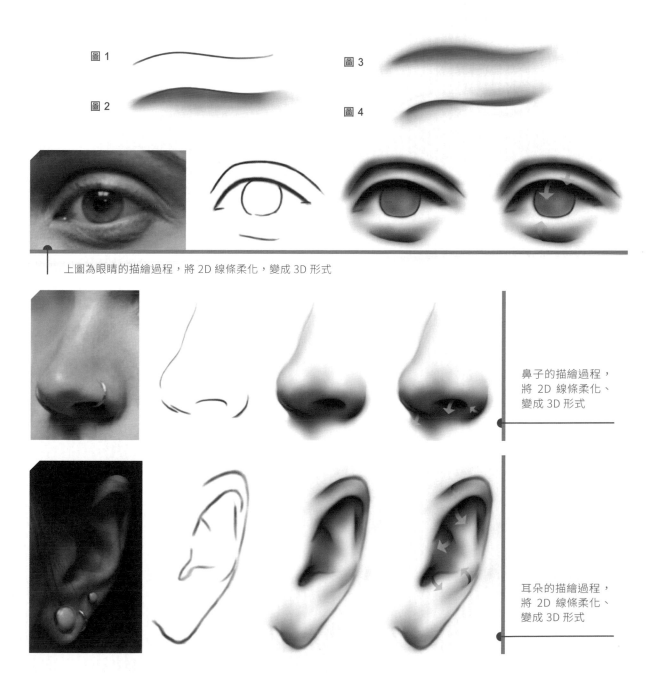

圖 1
圖 2
圖 3
圖 4

上圖為眼睛的描繪過程，將 2D 線條柔化，變成 3D 形式

鼻子的描繪過程，將 2D 線條柔化、變成 3D 形式

耳朵的描繪過程，將 2D 線條柔化、變成 3D 形式

創作循環：色彩明度

Photography and artwork © Steve Forster

本章內容
摘要：

o 簡化顏色以檢視大範圍的明度
o 加入色彩多樣性
o 發展明度的兩種方法
o 理解光、形狀與顏色
o 光與影的顏色

簡化顏色以檢視大範圍的明度

替人像畫上色時，重點在於考慮大範圍內的色彩明度關係，不要只顧著處理小範圍內的色彩。雖然小範圍內的配色也很重要，也可能是這幅畫令人印象深刻的關鍵，但是在花時間為細節上色之前，必須先替整幅畫建立色彩基礎，基礎必須確實，並且經過仔細考慮。

前面在描繪人像畫的時候，你已經學到在畫每個五官之前，都要先畫出臉部骨架，才知道五官要放在什麼地方。上色也是如此，要先找出大範圍的明度關係，弄清楚畫作整體的明度，之後要決定小範圍內的色彩明度時，才有辦法找出正確的值（圖1）。

準備開始上色時，先選出六到十個主要的色彩明度，之後就堅持依照這些色彩明度來填色，這樣一來就能將原始照片中眾多的顏色統整為一組簡化後的顏色。

這組簡化的顏色將成為你畫中的**關鍵明度值**（圖2）。簡化顏色之後，你就可以集中注意力，優先處理大範圍的色彩明度和形狀，避免被細節干擾而分心。在上色的初期，可透過這種作法限制自己的用色，簡化眼前過於龐大的資訊量。舉例來說，在臉的亮部區域，限制自己只用兩個顏色；陰影區只用一個顏色、頭髮光線和陰影處只用兩個顏色、背景只用一到兩個顏色，主體的衣服只用一個顏色等。

在一個簡單的草圖中，填入簡化的色塊與明度，並經過稍微的柔化，這種畫法是肖像畫家約翰‧辛格‧薩金特（John Singer Sargent）所提出的「假髮師的底座」（wigmaker's block）（圖3）。他認為，先畫出這種類似假人模特兒頭部的效果，可為畫作打好基礎，以便完成任何類型的優秀人像畫，特別是油畫。

關鍵明度值
(Value key)

原始照片

圖1 研究參考圖片使用的顏色，並加以簡化，建立一組基礎顏色

圖2

圖3 假髮師的底座
（wigmaker's block）

加入色彩多樣性

建立好一組基本色彩之後，就可以在這個基礎上發展出更多的色彩，為作品添加色彩多樣性，這通常是描繪人像畫的過程中最有趣、也是最吸引人的部分。大多數藝術家在畫皮膚時，都會加入色彩多樣性，發展出各式各樣的膚色。不過正如前面所說，必須先建立色彩基礎，有了穩固的基礎，才能讓色彩多樣性得以延伸發展。

圖4就是從上一頁建立的基礎顏色延伸出來的標準調色盤，中間這一排顏色（A）是將原始照片簡化後的平均膚色，由淺至深，在此稱為**母色**。兩側的顏色（B和C）

在此稱為**次色**，是為了提升色彩多樣性從母色延伸出來的色調。這個方法非常實用，無論你是畫油畫等媒材或是電腦繪圖，都能用這種方式設定調色盤（色票）。

以這組調色盤為起點，可以了解肌膚顏色如何偏離主色調，下頁起我們會探索各種色彩多樣性，進一步延伸出更多複雜的色彩。每位藝術家所設計的基礎調色盤都不同，有些藝術家可能更喜歡單色調，或是只用很少的顏色。除此之外，也有藝術家喜歡強烈的色彩，因此會發展出各式各樣的調色盤，沒有絕對正確的方式。

如果描繪的是照片，色彩多樣性是有限的，因為照片只能捕捉到有限的顏色。舉例來說。把你的手握成拳頭時，你會看到自己的膚色擁有許多不同的顏色變化。但是，如果你拍下拳頭的照片，或是把拳頭放在充滿戲劇效果的光線下，相機會壓縮這些色彩，或者是發生色偏，徹底改變你看見的顏色和明度。

看著實物來繪畫的好處，就是顏色不會遭到簡化，但如果你只能參考照片來繪畫，建議你先用繪圖軟體來修正照片，確保照片中有正確的色彩多樣性，這樣也許會有幫助。

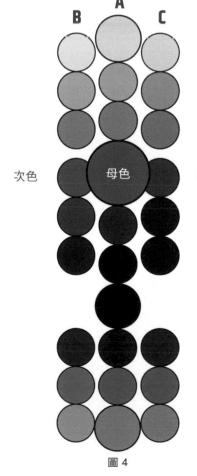

圖4

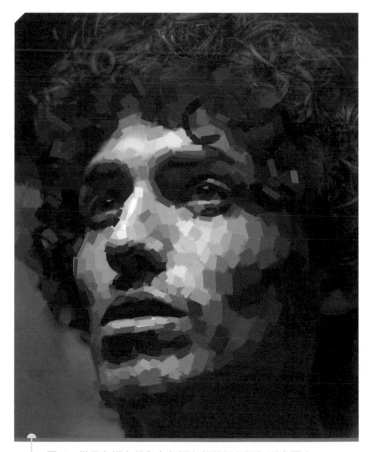

圖5　從母色調色盤和次色調色盤將顏色添加到底圖上

錯綜複雜的色彩多樣性

思考膚色時，你可能需要具備一點色彩理論的知識，因為肌膚色調與**明度**息息相關。你可以使用你喜歡的任何顏色來畫肌膚，最重要的是必須畫出正確的**明度**。

色彩明度和顏色的明暗有關，但是與顏色的色相或飽和度沒有關聯。對許多藝術家而言，這可能會讓人難以理解，但是只要你搞懂它們，就能打開眼界，走向充滿閃亮色彩的世界，使你的作品更加閃耀。

藝術家們所畫的人像畫，並不一定總是符合邏輯或追求逼真，有時候為了實驗而使用不合常理的顏色，反而會變得很有意思。舉例來說，把臉上最亮的區域畫成黃綠色，或是將肌膚的陰影畫成藍紫色，都是將色彩多樣性推展到極限。不過，還是要小心避免推展過頭，記住要鎖定正確的色彩明度。

圖 1 的調色盤看似錯綜複雜，但這不是刻意製造混亂，而是從母色與次色調調色盤衍生出的色彩。先建立基礎顏色，有了明確的主體結構，再推展色彩多樣性，就可以創造出錯綜複雜的美麗顏色。

圖 1 錯綜複雜的色彩多樣性調色盤

左圖是色彩多樣性的變化圖，右圖以灰階來表示明度差異（明暗變化）框中的區域有色彩多樣性（色相與飽和度的變化），但明度差異較小。要發展色彩多樣性時，可從這些明度近似的顏色去推展

Hue 色相

Value 明度/ Tone 色調

Chroma 彩度/ Saturation 飽和度

母色、局部色彩和色彩多樣性

了解色彩多樣性可以提升你的色彩知識，讓你對炫目、美麗的色彩有更深入的理解和敏感度。然而，如果沒有一些值得信賴的參考資料，你發展出來的色彩也可能會有點隨意，甚至偏離原本的用色。正如上一頁所說的，發展色彩多樣性時，明度是最重要的概念；第二重要的概念則是找出母色或局部色彩。無論顏色變得多豐富，都需要一個可以將所有顏色統一起來的局部色調。

母色是指皮膚的一般色調，大多數人都會在既定的光線條件下，辨識出模特兒的膚色大概是某一種色調。通常母色不會是皮膚上最亮的地方，也不會是最暗的地方。一般來說，母色的明度會介於亮部與陰影之間。

在發展色彩多樣性之前，必須先辨識出母色，這點非常重要。如果你在畫皮膚時隨意發展出各種顏色，很可能會突然發現畫面變得偏綠或是偏紅。只要先確立母色，後續即使用了炫目的粉紅色、紫色和綠色，也不會壓過母色的基本色調。如果以傳統方式繪畫，母色應該是你調出來的第一種顏色，你要確定這個顏色越完美越好，因為母色是你決定其它顏色與光線的資訊來源。

陰影或高光區域的局部色彩與母色不同，因為它會根據受光狀態而改變顏色。例如，位於陰影處的局部肌膚的顏色會與高光區域不一樣。這兩種區域也會有小範圍的色彩多樣性，但可以統整為指定區域的平均色調。

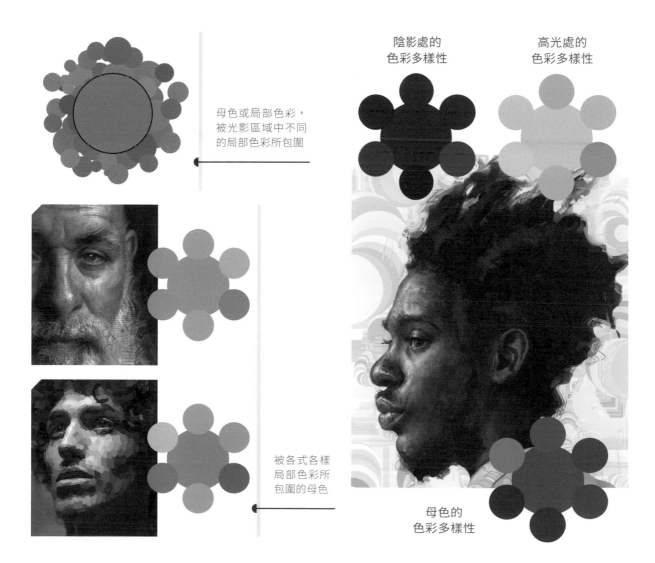

母色或局部色彩，被光影區域中不同的局部色彩所包圍

陰影處的色彩多樣性

高光處的色彩多樣性

被各式各樣局部色彩所包圍的母色

母色的色彩多樣性

如何設置調色盤

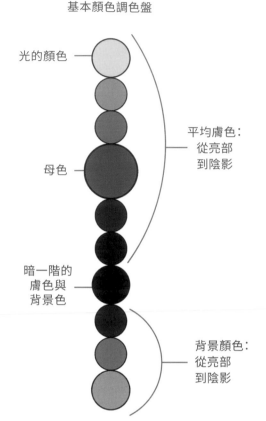

基本顏色調色盤

光的顏色

平均膚色：
從亮部
到陰影

母色

暗一階的
膚色與
背景色

背景顏色：
從亮部
到陰影

設置調色盤

畫人像畫的時候，必須先好好地配置出調色盤，這非常重要。調色盤中的色彩可以用許多不同的方式建立，例如全部依明度排列，或是如上圖將顏色分組，重點是要思考如何配置每個顏色，用在畫布上時才不會手忙腳亂。就像鋼琴的琴鍵是按照音高變化排列，當你按了錯誤的琴鍵，可以往上或是往下一階找到正確的音高；將顏色依明度配置，當你選錯顏色時，也能快速找到正確的顏色。

剛開始從草稿填色的基本調色盤，建議顏色不要超過八種。不要太早開始混合細節處的顏色，那只是浪費時間而已。必須先關注大範圍的色彩明度關聯性，之後再去發展細部的色彩多樣性。

母色

如果你是使用油畫、水彩等傳統媒材，第一步是自己調配顏色，請先從母色開始。你會需要調出比較多的母色，因為這是畫中最重要的顏色，之後要根據這個顏色發展出許多其他的顏色與明度。有時候你可能會難以判斷母色，它通常是模特兒在指定光線下表現的平均膚色，舉例來說，如果你要幫模特兒量身訂製膚色的 OK 繃，你想挑選的那個顏色就是母色。我們一再強調母色，因為後續的其他顏色都會從母色發展出來，所以一開始就要正確掌握，這點很重要。

光的顏色

等到你混合出相當數量的母色之後，就可以開始發展出比較淺的顏色，以及光的顏色（最亮點的顏色）。請注意畫中的亮部不一定會是白色，因此請不要只是加進白色，必須觀察亮部的顏色，並思考如何從母色轉移到其他的色相。

皮膚與背景的顏色

建立出比較淺的顏色之後，下一步是建立位於皮膚與頭髮區域等比較深的色調（如果你使用傳統媒材，請先清潔筆刷）。在混色的過程中，如果下手太重，很容易會調得太黑或是太灰，或是太過艷麗，這時請試著混合出明度居中的顏色。我會建立出許多偏暗的色調，可以巧妙平衡光譜，同時保持色彩的豐富。

這個階段都是在建立暗色調，最終目的是要調出影像最暗處的顏色。最暗處的顏色不一定是黑色，我會用膚色與背景色混合，並且進一步加深。最暗處的色彩會成為這幅畫關鍵明度值（p.050）中的最深色調。

建立背景的色調

製作調色盤的最後階段，是開始在調色盤的另一端建立出背景色調，創造出從膚色到氛圍之間的橋樑，也就是膚色到背景色的過渡顏色。

如果你的背景是淺色，從膚色過渡到淺色（調亮）或許比較容易，但是建議你找出介於兩者的中間色調，雖然可能有點困難，也值得一試。通常你會在調色的過程中發現這些中間色，例如頭髮的顏色或是能讓主體更突出的背景色。

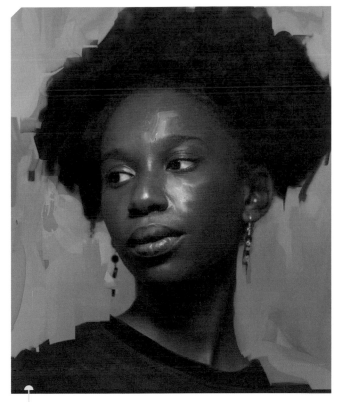

要混合出圖像中最暗的區域時，可以混合膚色色調與背景色調，並且將其中一個暗色加深

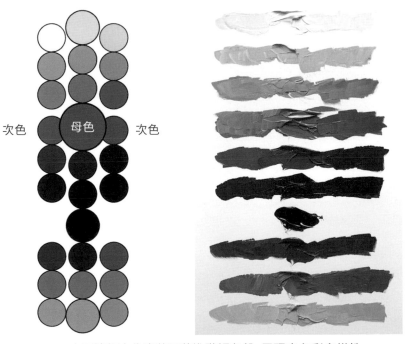

次色　母色　次色

上面這幅人像畫使用的進階調色盤，展現出色彩多樣性

發展明度的兩種方法

畫出柔和效果再逐漸增加強度

第一種發展明度的方法，是從柔和陰影漸漸增加強度，畫作呈現柔和的效果。優點是方便維持畫作整體明度的一致，而且會更接近重現光線照在主體上面的狀態。然而，有些人會變得不敢下手，不敢馬上畫出正確的深色，害怕會打斷目前的色彩一致性。換句話說，畫畫的過程可能會變得畏畏縮縮、舉棋不定。

用這種方法發展明度的步驟如下：

1. 剛開始先畫粗略的輪廓，請將重點放在強調直線，然後輕輕刷上更深的明度，小心不要讓畫面太過僵硬。

2. 繼續在適當的位置輕輕填入顏色與更深的明度，可根據畫面需要強調邊緣。

3. 繼續選更深的明度，用色與邊緣的描繪越來越具體，仔細調整強度，小心不要讓整體變得太模糊。

4. 加入最深色、最淺色的顏色變化，不用擔心太多，這樣可以一舉提升明暗對比，也可以考慮活用筆觸來添加紋理和銳利度。

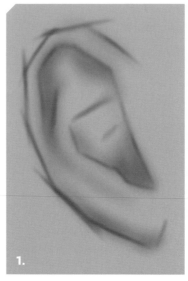

1.

2.

3.

4.

畫出硬質雜亂筆觸
再逐漸增加細節

第二種發展明度的方法，是一開始就把
明暗色全部標記上去，這樣的優點在於
迫使作者立即考慮色彩與明度的關係，
而且可以更直接地感受色彩與明度如何
反映在主體上。然而，這種作法的問題
是容易造成畫面生硬，讓每個顏色區塊
之間不連續，整體缺乏一致性，也可能
讓畫面變得過於凌亂與緊湊。

用這種方法發展明度的步驟如下：

1. 先描繪出簡單的輪廓，許多藝術家
 都認為，如果可以預先知道顏色要
 落在什麼地方，有助於完成畫面，
 從這點看來，先描出輪廓這種作法
 會很實用，後續的上色過程就像是
 在著色本上色。

2. 為每個色彩區塊畫上顏色註記，在
 此階段不必講究柔和與可愛，只要
 著重在色彩與明度的準確性。

3. 接著你可以選擇讓畫面柔和一點，
 但如果你偏愛簡單的畫法，就不用
 加上細膩的筆觸。我示範的是依照
 之前提過的創作循環，畫出正確的
 筆觸，然後柔化；再次畫下正確的
 筆觸，然後再柔化，讓畫面變柔和。

4. 專注描繪重點區域，創造出俐落、
 柔軟、破碎的邊緣，試著保持那種
 狂野的精神，也就是剛開始描繪時
 那種粗獷的畫風。

1.

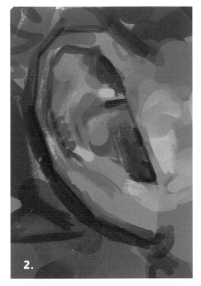
2.

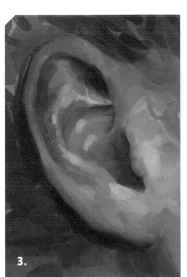
3.

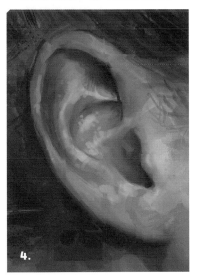
4.

理解光、形狀與顏色

光的解剖

畫畫時最難掌握的技巧，就是恰到好處地表現立體造型，也就是利用人類的視覺錯覺，讓畫成 2D 的東西看起來像是 3D 的立體物，這是繪畫或是素描的魔力所在。

為了熟練這種技巧，藝術家們必須從基本概念開始思考：什麼是光？什麼是影？不管你對光影的理解有多基本，只要先搞清楚一件事就會很有幫助：「光能照到哪裡、影子就從哪裡開始」。當你在光與影之間的空間中填入越多層次，看起來就會更立體。以下這個過程將會帶著你一起來解析光與影。

簡化後的光與影

圖 1 是將球體上的光與影完全區隔開來的簡化圖。這個圖可以幫助你理解如何繪製立體造型，了解光影的分布位置，並畫出兩者的區分。

形式原則

描繪立體物件的注意事項，是不要違反形式原則（常態的光影分布）。如**圖 2A** 所示，一般情況下，中間色（過渡色調）的區域，會比陰影中的反射光區域亮一點。若這個原則被打破，會出現規則外的情況，例如**圖 2B**，反射光的區域太亮，通常只有在透明或是半透明的物體上才會呈現這種分布，例如水滴、玻璃珠或是透光的葡萄等。當你把反射光區域畫得太亮，你就已經打破形式原則，讓它看來不再那麼立體。

圖 1
簡化後的
光與影

圖 2A
形狀原則
常態的光影分布

中間色

反射光

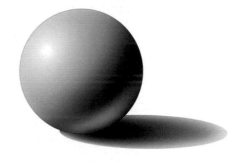

圖 2B
反射光區域太亮
打破形式原則

中間色　　亮部

中間色

光線最暗處

圖 3
被中間色包圍
的高光區

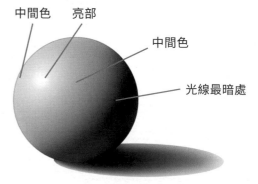

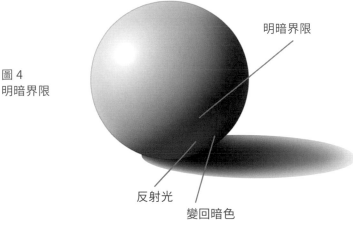

圖 4
明暗界限

明暗界限

反射光

變回暗色

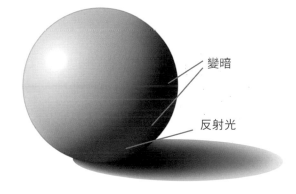

圖 5
反射光消失

變暗

反射光

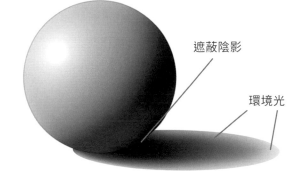

圖 6
投射陰影

遮蔽陰影

環境光

圖 3、圖 4、圖 5、圖 6 都在解析球體上的光影分布,這對繪畫非常重要。

亮部(高光區)

圖 3 說明球體上最亮的區域通常不是在形狀的邊緣,而會在形狀內的某一處,此處稱為「**亮部**」。亮部區域的周圍會被中間色包圍著,當中間色越接近明暗界限,會變得越來越暗(光線最暗處)。

明暗界限

圖 4 說明了明暗界限為什麼會比反射光區域更暗。因為陰影區域有一部分會被來自地面的反射光照亮,而隨著球體的表面往上轉,反光處又漸漸變回暗色。

反射光

圖 5 顯示反射光在球體一面往上轉動時如何漸漸消失,因為反射光區域離地面越遠,受光就越少,最後變回暗色。

投射陰影

圖 6 示範投射陰影區的明度變化。**投射陰影**是指球體投射在地面上的陰影區,**遮蔽陰影**通常是其中最暗的區域,因為沒有任何光照在這個區塊上。遮蔽陰影會讓立體形狀更加明顯,讓物件看起來就像真的放在平面上。在投射陰影區中離球體較遠的地方,會受到環境光影響而漸漸變亮,使投射陰影變成漸層色。

學會上述的光影解剖之後,當你要描繪五官時,請先回想**圖 1**,解析整體光影分布的結構。如果沒有想好陰影和亮部的區域就下筆,很容易打破形式原則,失去對整個畫面的明暗控制。

帶有顏色的光的解剖

前面學了光的解剖，接著要加上顏色變化，這樣就會變得更有趣了。藝術家不只要面對創造形狀的挑戰，同時還要處理顏色變化、改變顏色的色相或飽和度，再加上顏色的明暗。一般來說，藝術家偏好改變光線的顏色，讓光線照射的物體色調稍微有點不一樣。

如**圖 1** 所示，目前環境光偏藍色，因此改變了亮部的固有色（肌膚色調），亮部不僅變亮也有稍微偏藍色。將這點表現在**圖 2** 的人像畫中，效果非常漂亮，不只描繪了亮部，同時也展現表層色調的對比色。畫面中無論是亮部或暗部都表現出色彩多樣性。

圖 3、**圖 4**、**圖 5** 和**圖 6** 都在說明顏色變化如何影響造型。**圖 3** 示範了光的顏色如何將物體的固有色變成偏向自身（光）的顏色。**圖 4** 說明了地面顏色如何反射光線，在球體上產生偏綠色的陰影。**圖 5** 則顯示光線移動到球體的側面時，反射地面的綠色反光區域如何慢慢減弱。**圖 6** 示範了黃色的環境背景顏色如何影響投射陰影，並將偏綠的陰影轉變成偏黃。

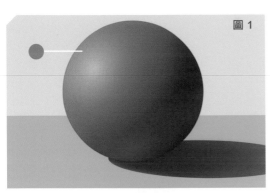

圖 1

圖 2

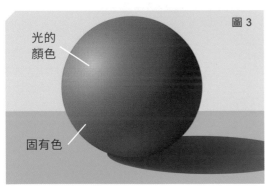

圖 3

光的顏色

固有色

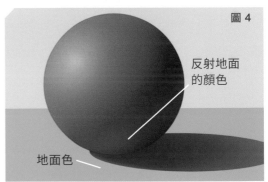

圖 4

反射地面的顏色

地面色

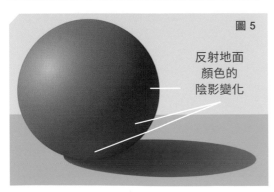

圖 5

反射地面顏色的陰影變化

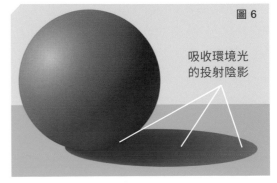

圖 6

吸收環境光的投射陰影

光如何自 A 點（亮部）轉換到 B 點（暗部）

想要了解光如何轉換，最簡單的方式就是觀察高光處（A 點）的光線是如何轉換到比較暗的區塊（B 點），或是反過來也可以。如果你正在尋找高光處，可從 A 點移動到 B 點來思考，更容易了解光線在轉換的同時如何慢慢減弱，進而讓我們看出立體形狀。

應用到繪畫上，在你畫完頭部草圖後，可將主要亮部和暗部分組，在小一點的範圍內加上明暗處理。在你從一個形狀畫到另一個形狀的時候，都可以比照前面從 A 點到 B 點的變化，依序標記出光線最強的地方以及光線減弱成偏暗色調的位置。

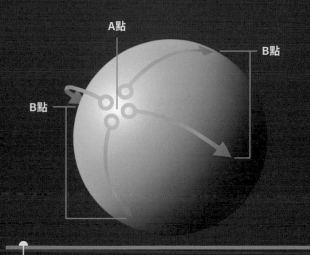

觀察光如何轉換，從高光處到陰影處

畫臉部五官時可分區思考，例如畫臉頰時，可當作一個小型球體，找出高光處與光的轉換方向

簡單的形狀與斷點

將頭部想像為一個球體會很有幫助，五官就像是在這個簡單的球體上出現幾個斷點。從這種角度來思考，可以幫助你記得下巴上的高光處不應該像臉頰或是鼻子那樣明顯，因為把頭部當作一個球體時，下巴的位置其實是在偏暗的區域。以右圖的人像為例，她的左邊臉頰（我們的右邊）有一塊三角形的亮部，但它應該要比右臉頰更暗，因為她的右臉才是直接受光的亮部。

將頭部當成球體，就比較容易理解光在頭部的轉換方式，而臉頰、鼻子和嘴唇都能當作光線流經這個球體時的斷點。不僅如此，在畫每個五官時，也可以把五官當作小小的球體，反覆運用球體概念來找出光影變化。

將頭部當作球體來思考，臉上的五官就像是頭部球體上的斷點

主角的左邊臉頰有一塊三角型的亮部，但這塊區域還是應該比直接受光的右臉更暗

形狀 vs. 紋理

形狀與紋理是兩種不容易搭配的元素。描繪紋理時，如果是隨機出現的紋理、沒有和光影變化保持一致，容易讓立體物件看起來變得扁平。而在描繪形狀時，需要表現出光線從亮部轉向暗部的轉換，但這樣一來很容易導致畫面柔化，變得缺乏紋理。

因此，找出兼顧形狀和紋理的搭配方式會是個挑戰。但如果你能同時表現形狀與紋理的優點，例如描繪出一張佈滿皺紋的臉，加上與形狀相符的光影分布，就能創造出逼真的表面質感，讓人感覺畫面充滿生命力。

有些藝術家會先畫出形狀，然後在表面加上點彩或是畫出紋理；另一派藝術家會從紋理和筆觸開始著手，然後覆蓋新圖層來創造紋理，讓紋理變得比較協調。

不論你是選擇先畫紋理或是最後再加上去，在大多數的繪畫中，你通常會在「創造紋理」和「加強形狀」之間不斷地來回重複處理，直到你取得兩者的平衡，畫出足夠的紋理和具體形狀。這裡要記住一個重點，就是陰影區通常看起來會比亮部更乾淨，因為陰影中的紋理通常會消失，和陰影本身融為一體。

形狀

形狀與紋理

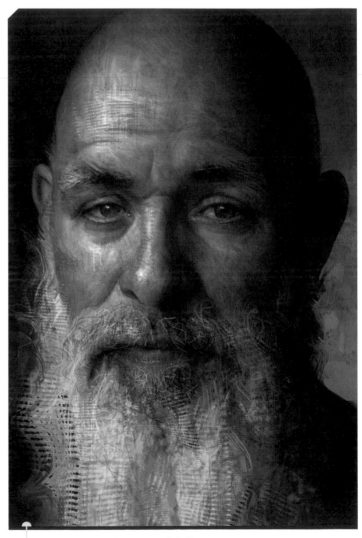

這幅人像畫同時表現出形狀與紋理

阿波羅式

戴奧尼斯式

「混亂的」

不同形式的美學概念

當今世界上已經發展出許多關於形式和風格的觀念，當你要發展自己的美學時，到底要選擇哪一條路，可能會讓人感到混亂。

舉例來說，**阿波羅式**（Apollonian）的美學，是追求理性，也就是將物體畫成明確的形狀。這也許是了解光線與形狀最扎實的入門方式，這種方法乍看之下似乎很簡單，但絕非如此。藝術家們多年來一直在研究，希望將大自然所賦予美感為基礎提升自己的知識，進一步認識各種不同表面呈現的光線與形狀。另一方面，**戴奧尼斯式**（Dionysian）的美學則追求感性，對於形狀的詮釋可能會有許多獨特且前所未見的表現手法。

事實上，以藝術手法來詮釋形狀可能有無限種方法，或許這才是「風格」的真正含意。梵谷有自己獨一無二的形狀概念，莫內也是如此。還有約翰·辛格·薩金特、林布蘭等等，所有偉大又充滿自我風格的藝術家都會有自己獨特的形狀概念，或許融合阿波羅式與戴奧尼斯式的美感，才能找出對形狀的最佳詮釋。

嘗試建立自我風格時很容易令人困惑，許多人試圖在作品中創造獨一無二的風格，但還沒有具備足夠基礎，導致在錯誤的位置畫出隨機的筆觸或是標記。我會建議先從阿波羅式的風格打好基礎，再從基本形狀發展出自己的詮釋。有些藝術家可能不同意這種論點，對「混亂且獨特」有很大的包容空間。但是當你描繪的是人像畫，我認為在詮釋你所看到的畫面之前，先建立形狀的基礎概念會很有幫助，這樣可以讓畫面合理，同時兼具與眾不同的格調。

光與影的顏色

壓縮的彩虹

壓縮的彩虹（Compressed rainbow）是指在畫中描繪暖色的主要光源和冷色的次要光源時，色調變換呈現出彩虹般的色彩變化。這通常是風景畫的重要元素，因為在風景畫中主要光源通常是暖色的太陽，而環境光源則是冷色的天空，從暖色到冷色就能呈現出壓縮彩虹般的色彩變化。畫人像時也是一樣，當你描繪的主體有多重光線來源，就要先了解這種效果與現象。

發生這種現象有多種可能，一般而言是使用暖色光源作為主要打光，然後次要打光選擇了冷色光源，這時皮膚的色調和明度的變化就會如同彩虹一樣，原本的膚色會依光線轉換變化成黃色、橘色、紅色、紫色、藍色，有時甚至會變成綠色。當然，這些顏色並不會像一袋糖果那麼鮮豔繽紛，通常會被壓縮，也就是說

顏色中都會帶有少許的灰色調，創造出細緻又和諧的自然色彩。有時候顏色變化非常細微，光用肉眼可能會很難看出來，在這種情況下，在腦中牢記「壓縮的彩虹」這個概念特別重要。你要確保自己掌握原則，知道你應該怎麼畫。在剛開始的階段，我認為以誇張的方式來練習這個技巧會特別有幫助，這樣你才能更容易觀察顏色變化的過程如何自然地發生。

在調配皮膚色調時，練習製作「壓縮的彩虹」有一點困難，因為你需要混合出幾種過渡顏色，你無法混合黃色與藍色來產出紅色的過渡顏色，因此，在畫臉部的暖色側面與冷色側面的交疊位置時，你必須混合出一種過渡色調，讓這個色調成為橋樑，在你來回處理兩邊的配色時，弭平色彩交界處的差距。

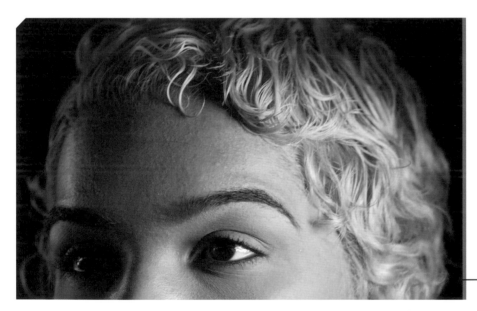

觀察橫跨主體臉部的壓縮彩虹效果

皮膚色調的變換方式，從黃色到橘色、再到紅色、再到紫色、最後到藍色

陰影的顏色

分割色調

早期在 Instagram 上，模特兒和攝影師們經常會過度使用分割色調效果，將一張照片中顯示為亮部的地方轉變為與陰影處不同的顏色，提高整體色彩豐富度、氛圍和光線感。現在已經有許多簡單易用的照片編輯軟體，偶爾改變一下照片中亮部的顏色，讓它和陰影的色調不同，有助於創造更強烈的立體感。

在繪畫中，也可以運用這種手法讓色彩變得更豐富，不過，若要提升整幅畫的質感，可在亮部的高光處畫一點陰影的顏色，同時在陰影處畫一點亮部的顏色。換句話說，在暖色的亮部區域不一定要全都是一致的暖色調，可以包含少許冷色；在冷色的陰影區域中也不一定要全都是一致的冷色調，如果你希望這幅畫更有立體感與吸引力，在陰影處加入一些暖色，才會讓色彩更加豐富。

反射光

陰影的色彩可能是個謎。照片裡的陰影看起來常接近黑色，因為大部分的狀態下相機很難正常捕捉陰影。或許這也是許多藝術家們偏好對著實物寫生的理由。現實中的陰影通常會呈現出周圍環境的顏色，容易被環境光或是反射在陰影區的顏色影響。與陰影相比，臉部受光的那一面則不太會受到周圍環境的影響。

在下面這張大理石頭像的照片中，可看出反射光如何大幅影響陰影，在白色石膏上會比在膚色上面更容易看出來，不過在皮膚上產生的效果程度比較小。即使你用相機無法捕捉陰影處細緻的色彩效果，但只要你知道這些效果確實存在，你擁有的概念知識就能派上用場，幫助你將陰影畫得更加活潑。讓陰影不再只是黑暗、空洞的一團顏色，而是賦予陰影個性，試著將陰影與周邊的環境連結起來。

Before

如果沒有外部因素影響陰影，陰影會變得簡單而且呆板

After

上圖使用分割色調讓亮部出現與陰影不同的顏色，可加強照片的自然飽和度，並且調整光線

將紅色與藍色光線映照在頭像上，可看出陰影如何受到周圍環境的影響

臉部顏色區塊：照片常見的問題

前面的章節中有不斷提到，使用照片來畫人像畫可能會遇到一些問題，顏色可能就是最令人挫敗的部份。如果是在完美的條件下，拍下照片並拿來描繪，似乎每一個細節都很完美；然而在大部分的情況下，照片對顏色的描述通常會非常差而且生硬。以**圖 1** 為例，如果你在燈光顏色偏暖的環境下拍照，同時沒有正確設定白平衡，就會拍成這種情況。模特兒的膚色整體顯得太過溫暖，照片中幾乎沒有冷色區塊。

無論是在處理繪畫或修正照片，要修正這種色偏，就必須了解**色彩區域**（color zone），此概念不僅適用於一般攝影，同時也可以提升你的繪畫技巧。

如果是光線環境正確的照片，例如**圖 2**，你會發現眼睛的周圍呈現稍微偏紫的顏色，前額偏向橘黃色，此外你可能在鼻子、嘴唇和耳朵上看到少許的紅色；嘴唇周圍的皮膚通常顏色會比較少，因為嘴唇會比周圍的皮膚吸收更多血液。

如同這張照片所呈現的，我們必須知道人的臉不會像**圖 1** 這樣只有單一色調，但有時候光憑攝影沒有辦法完整捕捉臉部的色調。如果想要描繪出完整的色彩，最重要的是先了解臉部該有的色彩區域，再透過修正色偏等方式改善參考照片，想辦法使人像畫中的整體色彩變得更有變化。

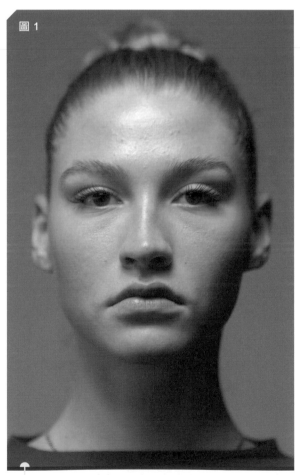

同一張人像照，但是色調太過溫暖，導致色彩區域變得不明顯，缺乏冷色區域

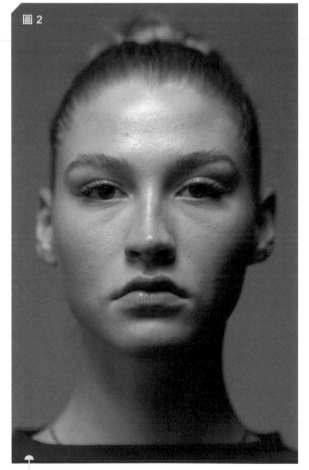

觀察模特兒臉部不同的色彩區域，可看到眼睛周圍的紫色色調、前額的橘黃色和嘴唇周圍的淺色區塊

肌膚色調的一致性與多樣性

所謂的「膚色／肉色」究竟是什麼，它是個難以捕捉又充滿趣味的概念，歸根究柢需要創造出一致性與多樣性。一致性的區域展現一致的膚色、對比較少；多樣性的區域則有色彩變化、對比更強烈。同一幅人像畫中，讓這兩種區域輪番出現，是替作品增添趣味的重要手法。畫中的重點區域可以讓觀眾的眼睛得到有趣的刺激，同時也具備某些平淡的區塊可以讓觀眾得到喘息。

藝術家必須自己決定，在你的畫中要有多少一致性，以及想要多少多樣性。一般來說，太過一致性會讓顏色過於單調，使畫面變得乏味；而過度追求多樣性則容易給人隨性的感受或是感到混亂，無法將顏色統整為肌膚的色調。陰影區通常會更有一致性，因為在顏色與明度上的對比較少，視覺上顯得更為柔和；反之，亮部通常具有更強的對比，在顏色、紋理和細節上更有多樣性。

在右圖這幅油畫上，可以同時找到多樣性與一致性，皮膚整體具有色彩多樣化，呈現出一種閃閃發光的感覺，但在亮部更為明顯。人像臉部包含綠色、灰色、黃色和粉紅色，但是這些顏色都統整為母色。在陰影處也有多樣性的色彩，但是色彩變化更為平穩而且更加一致。此外，因為亮部的顏色變化多，因此將背景色統一，呈現出更簡單的色調。

畫中也使用到多變的筆觸，用來描繪眉毛與頭髮的筆觸其實和用來描繪肌膚的不一樣，在陰影中也更不明顯。雖然如此，整體看來筆觸是統一的，創造出一致的感覺。

這種在一致性中帶有多樣性的概念，可以從色彩延伸到邊緣處理，甚至包含繪畫觀念，活用一致性中帶有多樣性的概念，可推動並創造出和諧又有趣的作品。

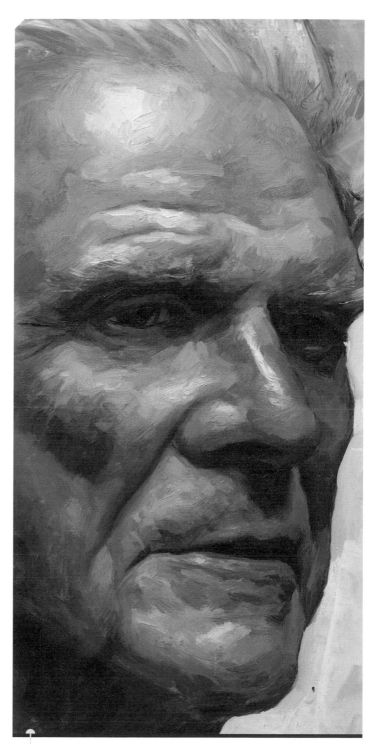

整體皮膚的色調都具備顏色的多樣性，在顏色比較淺的區塊特別明顯

創作循環：**邊緣處理**

Photography and artwork © Steve Forster

四種邊緣類型

偉大的畫家大衛・萊菲爾（David Leffel）說過一句話：「邊緣是畫作的靈魂。」在前面介紹過的創作循環中，你可能會認為邊緣處理是比較容易的。但是，即使只是處理邊緣，對藝術家們而言也是困難且神祕的任務。

我將邊緣簡化為四種類型：**銳利邊緣**（又稱為硬質邊緣 / 硬邊）、

柔和邊緣、消失邊緣和**破碎邊緣**（又稱為斷續邊緣 / 虛實線）。這是為了方便理解而過度簡化後的粗略分類，後續在討論複合邊緣（p.076）時，會有更詳細的說明。雖然是簡化的分類，但這種方式對區分大多數邊緣狀態都很有幫助，其中包含各類型的銳利邊緣，也有各類型的柔和邊緣。為了剛入門的讀者，以下盡量簡單說明。

這四種類型中，大部分的狀況下，最重要的是**銳利邊緣**和**消失邊緣**這兩種。這是創造各種形狀的起點，不過，想在作品中維持邊緣的不同層次是很困難的。大部份的藝術家通常會把邊緣處理得太過銳利或是太過模糊，很少有人能在兩者之間取得有效的平衡。

銳利

柔和

消失

破碎

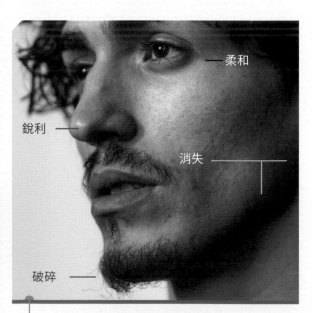

柔和

銳利

消失

破碎

臉部包含許多不同類型的邊緣，
這些邊緣可以簡化為四種主要類型

四種類型邊緣的正常平衡

在人像畫中，營造四種類型的邊緣平衡，也就是平均使用它們，作品會更有可看性，如果你描繪的主體缺乏某類型的邊緣，你可能會想要刻意加入它。因為當畫中具備各種邊緣效果，看起來才會賞心悅目，讓觀眾不會感到無聊。在畫中加入這四種類型的邊緣，可提升作品的精緻度，觀眾除了欣賞畫中主角，還能感受各種邊緣帶來的趣味。

以油畫顏料繪製的人像，邊緣通常會變得太過柔和（模糊）或髒污，繪圖軟體中的油畫筆刷也是一樣。特別是當你試著描繪形狀，並想要藉由塗抹來表現光線照在主體上的感覺時，邊緣的紋理和變化往往會被抹除。如果你也遇到這個問題，就應該注意到銳利邊緣和破碎邊緣的重要性，因為它們能為作品帶來更多深度與視覺上的趣味性。

相反地，如果是粉彩作品，則邊緣很容易會變得太破碎和粗糙，因為這種媒材更容易產生破碎的邊緣。修正這個問題的方法，是利用柔和的色鉛筆來創造銳利邊緣，並利用筆刷或是手指抹開來創造出柔和與模糊的邊緣。無論你是使用哪一種媒材，或你對邊緣類型有什麼個人偏好，只要你的作品中存在或至少稍微提及有其他類型的邊緣，盡量保持四種類型邊緣的平衡，作品就會更有深度。

當然，並不是每幅畫都必須遵循這種論點，但是人的眼睛天生就是會渴望看見一致性中帶有多樣化，因此保持四種類型邊緣的平衡是很有幫助的。雖然追求平衡，但這四種類型邊緣的比例並不一定要完全一致，例如當你決定創作某種畫風時，可能導致某類型的邊緣多於其他類型；即使如此，也可以讓畫中出現對比鮮明的邊緣，避免雙眼一直看著畫面中重複出現的類似邊緣而感到厭倦。

從自然的角度來說，描繪頭部時，有些地方通常會出現特定類型的邊緣，例如頭髮通常會包含破碎與柔和的邊緣，但是可能不會有銳利邊緣；而在有背景的情況下，鼻子通常會出現銳利的邊緣；但是當光線從下顎的輪廓往上照射時，鼻子與陰影交會的邊緣可能會非常柔和，甚至消失不見。

藉由仔細的觀察與研究，你將學會如何辨識四種邊緣通常會出現的模式與位置，即使四種邊緣沒有全都出現在你的主體上，比如說當你的參考照片整體都很模糊時，你也可以自行加強邊緣，在通常會出現邊緣的位置添加銳利的邊緣或是破碎的邊緣，這樣一來就能提升這幅畫的視覺趣味，並且避免因為整體畫面太柔和而讓人感覺無聊。

畫中對比鮮明的邊緣能創造出視覺的趣味和賞心悅目的感覺

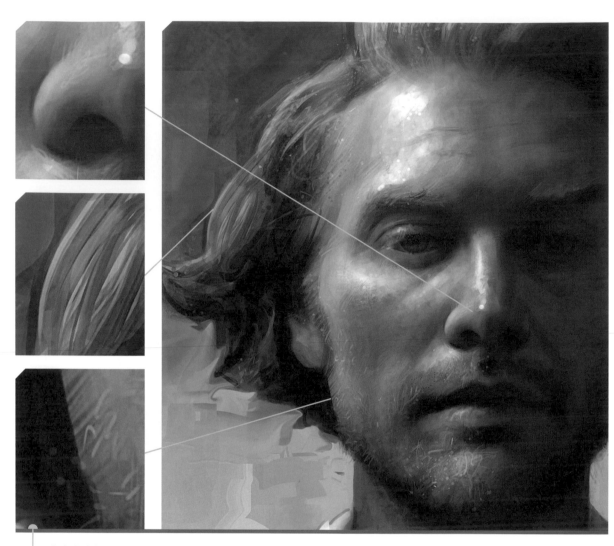

在畫作中加入少量精心設計的銳利邊緣，可以吸引觀眾的注意，並提升人像畫整體的吸引力

銳利邊緣

銳利邊緣又稱為硬質邊緣，可能是在所有邊緣類型中最能吸引注意力的，因為對比強烈的硬質邊緣通常是目光的焦點。我們的眼睛特別容易被銳利邊緣吸引，並且容易忽略柔和或消失邊緣。繪畫時請牢記這點，你不只要在原本就有硬邊緣的地方畫上銳利的邊緣，也要在你希望吸引目光的地方這麼做。例如，如果你希望觀眾特別注意某個位置，而那裡正好出現了柔和邊緣，就可以考慮修改為銳利邊緣。

有些使用繪圖軟體的畫家習慣只用硬質筆刷作畫，這會使作品中的形狀非常僵硬、充滿幾何線條，即使從遠處看也能辨識出畫面。在這些銳利邊緣的形狀內，他們會創造出顏色與明度的漸層，這是保持銳利邊緣與柔和邊緣平衡的方式之一，實際上雖然並沒有顯示柔和邊緣，但是在銳利的形狀中卻包含了柔和漸層。

一般來說，你應該要盡量將對比強烈的銳利邊緣比例維持在最低限度，並且只要放在重點區域就好。因為銳利邊緣就像畫面中的高光區域，少量的高光會很有吸引力，高光太多就會讓畫面變得很混亂。同樣地，如果在正確的位置巧妙安排銳利邊緣，就能成為畫面的焦點，讓觀眾知道應該要看哪裡。

柔和邊緣

柔和邊緣是從銳利邊緣過渡到消失邊緣的轉換區域，是控制媒材的基礎。如果你想熟練地控制你的媒材，你需要能創造出銳利的邊緣，以及平滑的轉換區域，讓銳利的畫面能自然地融入柔和或是模糊的區塊中。這種介於模糊與銳利之間的繪畫方式，就是柔和邊緣。

由於柔和邊緣為轉換區塊，創造柔和邊緣可能會讓人覺得挫折，因為這種邊緣既不銳利，也不完全模糊，特別在使用油畫顏料時尤其困難。很多時候，你認為該是銳利邊緣的地方，實際上可能是柔和邊緣。例如當你在描繪嘴部時，大部份人都會將上嘴唇畫成銳利

邊緣，因為看到上嘴唇上方有一圈白色光線；但如果你進一步仔細觀察，你會看到嘴唇的顏色緩緩地往上淡出，最後融入嘴唇上方的皮膚色調。同樣地，如果是描繪具有強烈景深的圖片，幾乎整張圖片都充滿了柔和邊緣，必須加以控制並仔細觀察。以下面這張圖為例，臉部正面的邊緣原本應該是銳利邊緣，但因為景深造成的柔焦效果，看起來也顯得有些柔和。

柔和邊緣與轉換區域的表現，可看出你是否能妥善地控制你的媒材，這值得你花時間處理並努力練習。

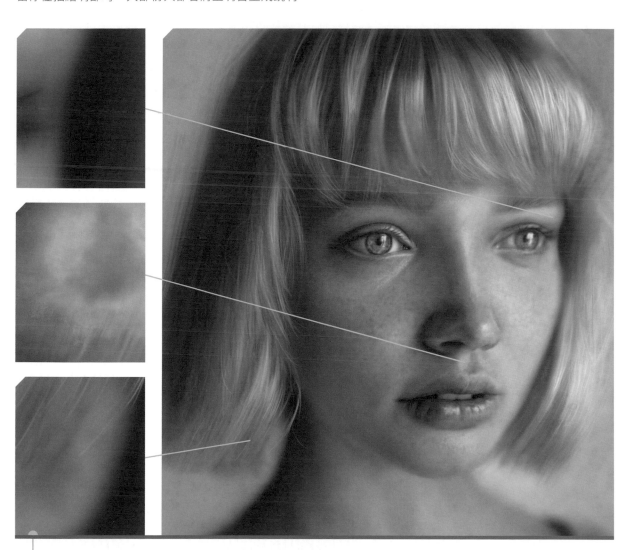

臉部包含許多柔和邊緣，也就是從銳利邊緣轉換到消失邊緣的區塊

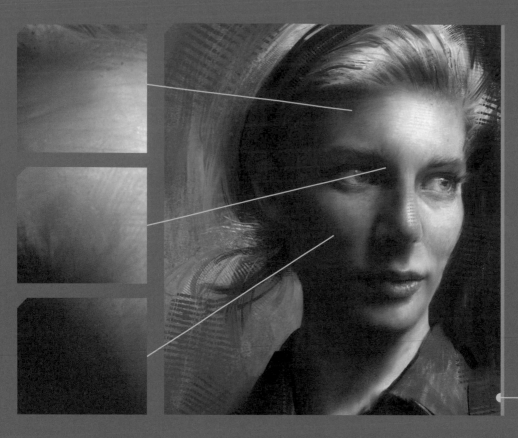

在人像畫中，使用
消失邊緣或是平緩
的漸層，可以創造
出多樣化的質感，
並且和其他類型的
邊緣取得平衡

消失邊緣

以下這幾種邊緣都屬於消失邊緣：漸層（gradient）、非常平緩的過渡區域，或者是極為柔和的邊緣。雖然消失邊緣通常是一般人不太關注的區域，但消失邊緣可以襯托出銳利邊緣和破碎邊緣的存在感，就像無名英雄，可提升邊緣的多樣化與和諧感。消失邊緣通常會出現在下顎和髮際線，以及頭髮與背景的交界處，也會出現在亮度最低的區塊與陰影的交會處。大部分受過古典訓練的藝術家都非常重視陰影的邊緣，繪製人像時會特別強調明暗界限。然而，陰影邊緣的明暗界限與亮度最低的區塊交會的地方通常會非常柔和，甚至會消失、融為一體。

例如上面這幅畫中，有許多邊緣消失的狀況，在人像的前額、眉毛邊緣和鼻子上方緩慢轉變的光影之中，都出現了邊緣消失的狀況。當主體的明度與背景明度完全相同時，就不需要特別勾勒邊緣，你可以從主體的頭部右上角看出，主體的頭部完全消失在背景中。

有時候，消失邊緣甚至不會被當作邊緣，有些藝術家僅將這類邊緣稱為漸層，或者認為消失邊緣只是筆觸柔和的區域。無論如何，基於本書的教學意圖，請將這些平緩的漸層視為消失邊緣，並善用這種邊緣。

消失邊緣和柔和邊緣不同。柔和邊緣只是從銳利邊緣過渡到消失邊緣的轉換區域，當柔和邊緣轉變成消失邊緣、如煙霧般消失時，能提升氣氛感和「擴散感」，以凸顯銳利、細節豐富的邊緣。請記住，我們的目標是展示出從銳利到模糊的完整邊緣效果。

描繪消失邊緣有時也會帶來麻煩，因為抹除的過程中可能會破壞細節。因此，只用硬邊和柔邊來畫底圖會很有幫助，如果一開始就將消失邊緣置入作品，然後在上方堆疊銳利細節，這些細節就不至於被抹除掉。如果等到繪圖的尾聲才做消失邊緣，往往會抹掉前面努力描繪的細節，包括紋理和標記。

破碎邊緣（斷續邊緣／虛實線）

破碎邊緣可能是所有邊緣中最有趣的一種，也最具有表現力，通常也包含最多變化。你可以利用炭筆側面抹出破碎邊緣，或是拖曳畫筆，總之可以使用不完全實心的工具來創造出充滿破碎細節的邊緣。如果使用粉彩在比較粗糙的紙張上塗抹，也能畫出碎邊效果；使用乾筆在畫布上塗抹也行。

破碎邊緣可以幫助我們輕易做出偽裝或是模擬的大量細節，舉例來說，你可以將睫毛或是鬍鬚的大量細毛當作破碎邊緣，用筆做出大量細節來模擬。你也可以將鼻子上的高光當作破碎的反光。從這個角度看來，破碎邊緣有助於快速創造大量細節，你不必努力畫出每根毛髮或皮膚上的每個毛孔，用破碎邊緣模擬即可。

如前所述，建議作品中要讓四種類型邊緣保持平衡，但是如果你仔細觀察下面這幅畫，你會注意到畫面中大部份的邊緣都是破碎的。在那破碎的範圍內，有些區域略為銳利，而其他區域則更破碎和零散。一幅畫有時候會偏向特定類型的邊緣，但是更重要的是要以某種方式兼顧四種類型邊緣的平衡。在這個例子中，雖然整體畫面傾向破碎邊緣，但是在破碎的範圍內仍可以區分出銳利的破碎邊緣、消失的破碎邊緣等等。

在某些繪畫風格中，會特別需要使用破碎邊緣，無論如何你必須了解其重要性，並妥善運用在你的作品中。

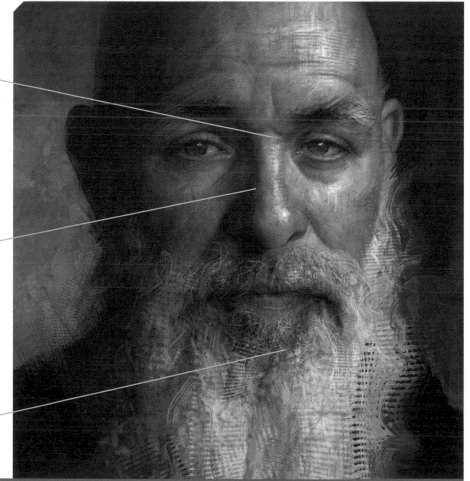

破碎邊緣可以用於暗示細節的存在，例如眼睫毛和臉上的細毛

從銳利到消失的層次

我們對於邊緣處理最重要的認知，首先必須理解銳利邊緣與消失邊緣的區別，也要了解兩者之間具有不同層次，具備此概念對於描繪自然世界會很有幫助。前面探討形狀的章節有說明過，邊緣的控制非常重要，如**圖 1**所示，可以創造出銳利的外部邊緣和柔軟的內部邊緣來打造立體感。以下內容將加深你對邊緣的認識，探討從銳利邊緣到消失邊緣的層次概念。

圖 1

外部邊緣

內部邊緣

為了在人像畫中建立這個層次，請找出最銳利的邊緣在哪個位置，並且安排在畫面中；接著找出消失邊緣，並將這些邊緣抹糊，這樣就能建立層次的範圍，之後再填補兩者間的變化（如**圖 2**）。請注意，如果你的銳利邊緣不夠銳利，或你的消失邊緣沒有真正消失，你可能會卡在沒有什麼不同的中間地帶。為了避免發生這種情況，請利用這個簡易的邊緣層次來建立你的底圖，接下來就能增加更多視覺變化，包括加入破碎邊緣和複合邊緣（p.076 會討論複合邊緣），利用銳利邊緣和消失邊緣建立的基礎，可以獲得多樣化的邊緣，進而創造美麗的效果。

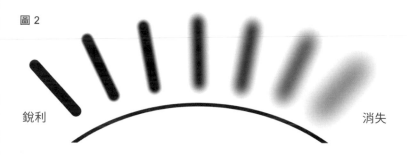

圖 2

銳利　　　　　　　　　　　消失

右圖是模擬開始作畫的底圖（**圖 3**），在完成的繪畫（**圖 4**）中，包括背景、髮絲、甚至鼻子的所有邊緣中，都具有柔和邊緣與銳利邊緣組成的簡易結構，並從這個結構發展出柔和的光影漸層。**圖 3**建立的底圖基礎，可讓畫在上面的紋理提升強度，如**圖 4**。有時候一幅畫可以從紋理開始，稍後畫出柔和、平緩的漸層，這沒有對錯之分，但通常如果從柔和邊緣與銳利邊緣開始畫，最後再加上紋理，這種方式會更有效率。

圖 3

利用銳利和柔和的邊緣來建立底圖，創造出從受光面到陰影的平滑轉換

請仔細觀察**圖 5** ，你可以看到破碎邊緣
銳利到消失的範圍，以及對比的高低。
有時破碎的邊緣看起來柔和，但實際上
並不模糊，只是因為對比度低而看起來
柔和。在**圖 4** 中，鼻子看起來很柔和，
但其實是由破碎邊緣組成的，這加強了
表面的強度，背景中接觸到頸背和斜方
肌的部分也是如此。在頭髮前方區塊、
後頸處以及掃過前額的髮絲都加上破碎
邊緣，對比度會更高，看起來更銳利。
而背景接近嘴巴的區域，則介於銳利和
低對比度之間。整體而言，這幅畫具有
一系列的破碎邊緣，呈現出銳利或柔和
的外觀，但是強度稍微加強，不讓破碎
邊緣變得模糊。

這並不是創造出破碎邊緣的唯一方法，
你可能會感到疑惑，到底應該要先加上
紋理再柔化，還是要先畫出柔和底圖再
添加紋理？如果你經驗豐富，可以選擇
任何一種方式，因為有時嘗試不同做法
會發現獨特的質感。但如果是初學者，
建議在剛開始畫人像畫時，先畫下柔和
的基礎底圖，然後再加上細節及紋理，
會是比較聰明的方式。你也可以在整個
繪畫循環中重複這種畫法。

當你剛開始畫畫的時候，可能會忍不住
想要先描繪皮膚上有趣的紋理和細節，
因為它們通常是你第一眼看到的東西。
儘管如此，最好從柔和的底圖開始畫，
因為之後增加細節會更容易。如果你先
描繪細節，但是沒有柔和的底圖和消失
的邊緣作為基礎，之後可能會為了加上
柔和效果而破壞已經畫好的細節。

圖 4

這幅人像畫的完稿中包括一系列破碎邊緣，
為畫面增加了力度

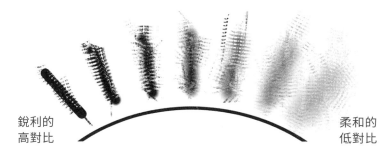

銳利的
高對比

柔和的
低對比

圖 5

複合邊緣

複合邊緣是指混合不同特徵的邊緣，在這種邊緣中，會同時包含兩、三種，甚至是四種不同類型的邊緣。舉例來說，可能會有破碎邊緣兼具柔和邊緣的屬性，或是有銳利邊緣兼具消失邊緣的屬性。畫家維梅爾（Johannes Vermeer）是這方面的大師，他能創造硬質邊緣，同時利用漸層緩和過渡，使邊緣看起來柔和。

複合邊緣通常是最漂亮的，因為這類型的邊緣結合了創意，創作出充滿動感變化的外觀。自然界中發現的大部份邊緣某種程度上都是複合邊緣，但是為了方便描繪，你還是可以利用前面介紹過的四種邊緣類型，以簡單的方式作為一開始描繪邊緣的方法，這是最好的操作方式。當你能掌握並完全了解四種邊緣類型，便可以進到下個階段，藉由創造出複合邊緣，製作出更繁複與精緻的外觀。

仔細研究下圖的細節，你會觀察到銳利、柔和、消失與破碎的邊緣共存，彼此距離很近，創造出具有層次的外觀。層疊的紋理與邊緣融合在一起，就像融合了各種食材風味的濃湯，濃湯雖然由多種內容物組成，但是濃湯中的成分會保有各自獨特的味道。下圖也是這樣，整體具有複合邊緣，在一小區塊內同時存在著柔和邊緣、破碎邊緣、銳利邊緣以及消失邊緣，這些邊緣彼此協調作用，並讓繪畫產生複雜而大膽的風味。

觀察複合邊緣時，很容易忽略掉消失的邊緣，但是在複雜區塊中夾帶消失邊緣是很重要的，可以避免邊緣過度雜亂。畫作太過柔和會導致質感變得乏味，但是如果太過強烈，也會因為混亂而產生壓迫感。在消失邊緣和銳利邊緣之間取得平衡，就是畫面和諧的關鍵。

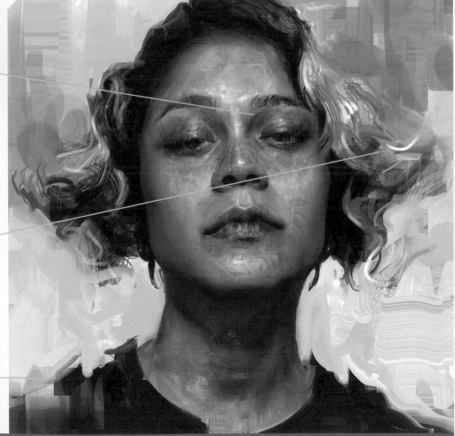

這幅人像畫在相鄰的區塊中包含了銳利、柔和、消失與破碎邊緣，共同創造出繁複、大膽的外觀

筆觸、邊緣與風格

筆觸可能不像你所認為的那麼容易定義，一幅畫的風格，通常取決於畫中如何運用筆觸。筆觸是綜合多種層面的呈現，包含繪畫、色彩明度與邊緣的融合，但就本書的目標而言，你可以將筆觸想成「以自有的風格運用邊緣的方式」。

右圖是一幅以女性為主體的人像畫，具有接近攝影效果的風格，或稱為攝影風格，此畫風非常寫實並帶有景深，整體的邊緣都自然呈現，沒有刻意營造的邊緣筆觸。有些藝術家喜歡這種風格，因為忠於自然並且能讓人印象深刻。這種畫法展現出對每個細節的關注與愛，研究與欣賞此畫風是十分美好的事，可以提升你對於自然和人體型態的理解。

下圖則是以男性為主體的人像畫，畫作的表面引入了創造性的風格，筆觸（或稱為標記和邊緣）是用繪圖軟體製造出類似數位訊號干擾的外觀質感，就像你在電視螢幕停格時看到的模樣。畫中有許多波浪線和斜線的紋理與細節，共同創造出一種充滿藝術創造力的整體感。

兩幅畫都展現出良好的繪圖、色彩明度與邊緣，比較有趣的是，後者表現出創造力與自由的感受，前者則緊緊與主體相符，忠實描繪眼前所見的情景。兩者並無優劣之分，但你可以觀察到，創作者對邊緣的創意詮釋會引導出畫作的整體風格，而且不必仔細觀察就能感受到畫作的風格。

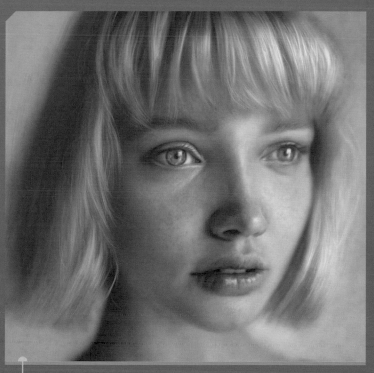

這張人像畫具有攝影風格，畫風寫實，可以真實地捕捉實體的每一個細節

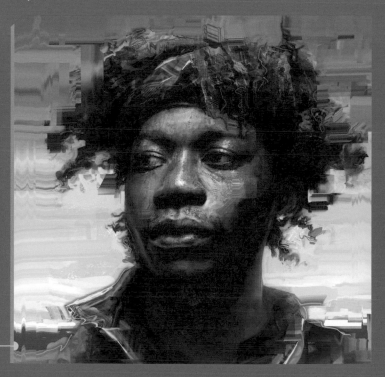

這幅人像畫包含鮮明的筆觸和邊緣展現藝術創造力和自由

在邊緣創造動態筆觸

收尾漸弱的方向性筆觸

本書將人像畫的主要概念濃縮成三個階段的創作循環：**下筆描繪**、**色彩明度**和**邊緣處理**。這些概念並非完全獨立，通常會重疊並用，而創造出充滿動感的畫風。在處理邊緣時，同樣可以運用這些概念，若要打造出具有動感的邊緣，需要畫出收尾漸弱的方向性筆觸。

如**圖 1** 所示，下筆力道越重、筆觸越不透明；下筆的力道越輕則越透明，因此邊緣與明度之間會產生漂亮的張力。圖中這種效果稱為**漸弱**（fall-off），它結合了明度的漸層與筆觸的強弱，都取決於下筆時的力道。善用這種充滿動態感的筆觸，可以創造出生動且充滿生命力的邊緣。

在自然世界中，一切事物的光影都在不斷變化，一個物件若不是正朝著光源移動，就是正在往暗處移動，因而會變得更銳利或是更柔和、更灰暗或是更繽紛。我們可以藉由控制漸弱效果和下筆的力道，在簡單的筆觸上打造出動態變化。這並不是容易掌握的技巧，你需要有一些繪畫背景，並且要願意冒險。以下說明這類筆觸的方向性與運動方式，並且試著在邊緣表現這種動態，成果應該會非常精彩而且令人賞心悅目。雖然你不一定每次都能創造出好的成果，有時候冒險嘗試這些筆觸會讓你犯錯，但這些練習將會使你成為更強大的畫家，最終你一定會很有收穫。

圖 1

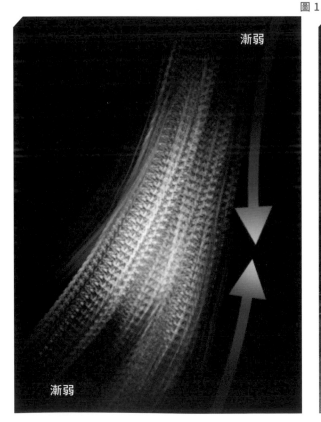

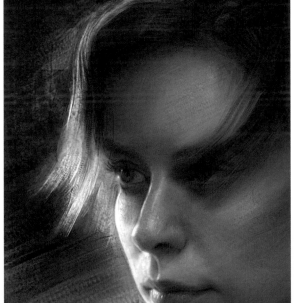

光的方向：
抹開顏料與形狀

藉由抹開顏料創造漸層效果，可以表現光的方向。一開始請先以筆刷畫出一個點，然後沿著形狀的方向抹開顏料。例如在**圖 2** 中，每一個箭頭的起始點都有一個深色的點，然後朝著漸弱的方向變亮，如果你將畫筆壓在一個深色的點上，然後控制畫筆的壓力做出漸弱效果，並往光線方向拖曳，就能一筆創造出陰影來。一般而言，所有這些陰影筆觸都是往光源方向畫過去，同時做出漸弱的變化。

同樣的狀態，在**圖 3** 中，每個箭頭的起始點是把畫筆壓在一個比較亮的位置，然後朝向比較暗的方向畫過去，這是另一種畫法，可以一筆創造出光線，所有這些筆觸都是往光源的反方向畫過去，同時也做出漸弱的變化。

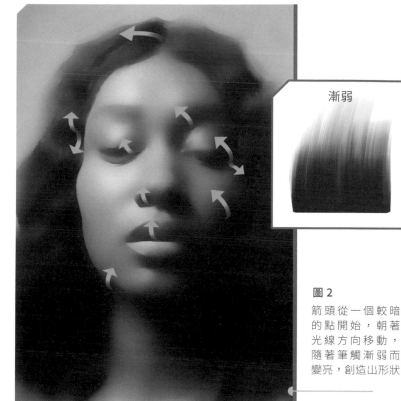

漸弱

圖 2
箭頭從一個較暗的點開始，朝著光線方向移動，隨著筆觸漸弱而變亮，創造山形狀

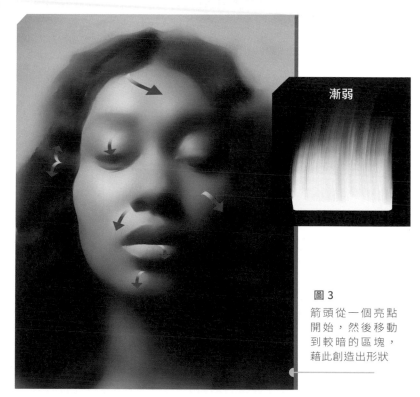

漸弱

圖 3
箭頭從一個亮點開始，然後移動到較暗的區塊，藉此創造出形狀

創造各種邊緣的方法

柔軟的筆刷與柔軟的邊緣

要創造出不同類型的邊緣，就必須考慮使用不同類型的畫筆，也要了解它們的使用方法。無論你是使用繪圖軟體或是傳統顏料來描繪，你都會需要使用柔軟的筆刷來建立出柔和的邊緣。如果你是使用傳統顏料，筆刷的觸感應該是柔軟的，就像是化妝用的化妝刷一樣。

無論你是使用數位筆刷或是傳統畫筆，都必須使用輕巧與敏銳的手法來描繪柔和邊緣，如果下手太重，會讓邊緣更粗、更銳利；但是如果手法夠輕巧，幾乎用任何一種筆刷都能畫出柔和邊緣。不過，如果要畫消失邊緣的效果，你將會需要最柔軟的筆刷，才能畫出均勻、平緩的漸層。

繪圖軟體中的
柔邊筆刷

銳利的筆刷與銳利的邊緣

使用傳統媒材時，如果要畫出銳利邊緣，通常取決於你下筆的力道，而不是使用哪一種畫筆繪畫。只要將畫筆沾滿顏料，讓顏料完全充滿畫筆，或是僅將筆尖沾滿顏料，就能讓畫筆的刷毛聚在一起，即可創造出最銳利的邊緣。如果是用合成毛製成的平頭畫筆（平筆），也能畫出幾何風格的硬質邊緣。

如果是用繪圖軟體，就有許多不同的筆刷可供選擇，選擇那些可以畫出硬質幾何邊緣的筆刷即可。這類筆刷之中有些也會包含紋理，建議將它們分類，把邊緣比較銳利、不含紋理並且帶有幾何風格的筆刷特別區分出來，在描繪邊緣時會很有幫助。

繪圖軟體中的
銳利筆刷

破碎的筆刷與破碎的邊緣

用不同的方式以畫筆上沾取顏料，就會產生不同的破碎紋理。例如左圖的筆觸，是用非常乾的畫筆繪製的，筆尖幾乎沒有水分，這時刷毛會如耙子一樣散開，將筆尖沾上顏料，就能創造出這種帶有破碎邊緣的隨機筆觸。用傳統畫筆來創造破碎效果，讓畫筆如耙子一般梳過紙面，創造出乾擦的筆觸，目標是添加一點空氣感，或者說要減少實心的色塊。你也能用其他工具達成類似的效果，總之就是要避免畫筆畫出一大塊實心的色塊。

如果是用繪圖軟體，應該不缺帶有破碎筆觸的筆刷，大部份繪圖軟體都有內建這種效果的筆刷。但是如果要畫完整幅畫，還是必須搭配前面這兩種類型的筆刷，如果想要用破碎筆刷畫完整張，操作起來可能會有些困難。

繪圖軟體中的
破碎筆刷

傳統媒材的
柔軟筆刷

使用柔軟的畫筆，並且以輕巧與敏銳的手法畫出各種柔和邊緣效果

傳統媒材的銳利筆刷
將平筆的筆尖沾上顏料

將平頭畫筆的筆尖沾滿顏料，並將聚在一起的刷毛往橫向或直向
在紙面上拖曳，可畫出銳利的邊緣

傳統媒材的破碎筆刷
將水分吸乾並使刷毛散開

使用已經吸乾水分的乾筆，在紙面上畫出破碎、隨機的筆觸

其他注意事項

史提夫‧福斯特（Steve Forster）

- 完美的相似 VS. 藝術的自由
- 完稿的方式
- 光線與色彩氛圍
- 背景的處理

All artwork and photography © Steve Forster

Artwork © Sara Tepes

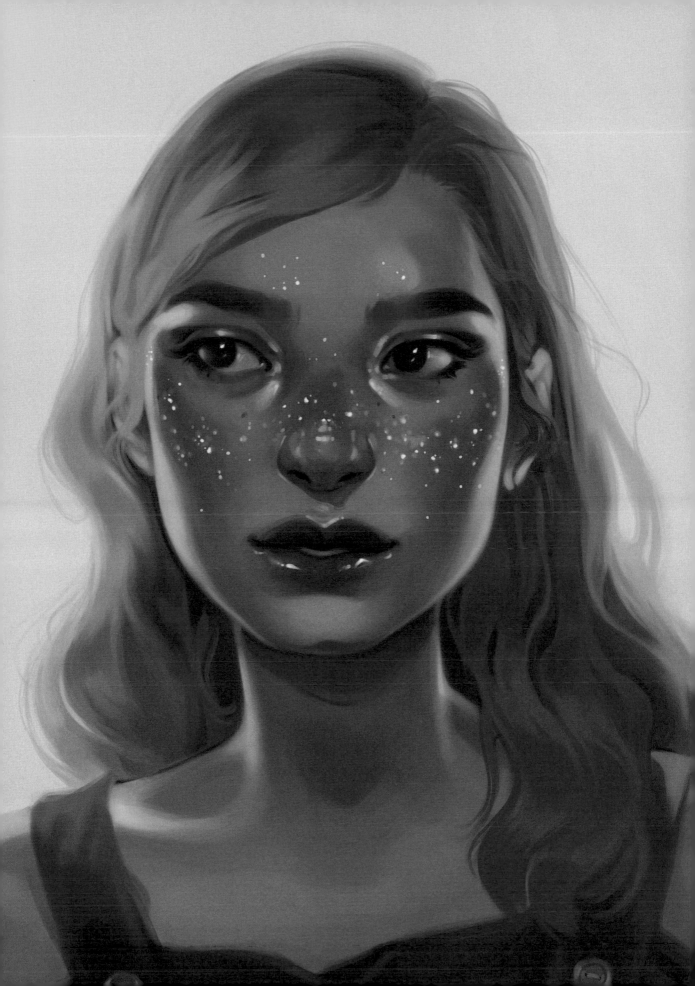

完美的相似 VS. 藝術的自由

創作人像畫時，大部分的創作者都會有一種期待，希望有一天自己可以將主角描繪得維妙維肖，並且能捕捉到人物的本質，但是，藝術家的道路並不一定會是這樣。隨著時間的推移，累積更多技巧和經驗後，許多藝術家發現自己不再追求畫出完美的相似度，反而變得對風格和藝術自由表達的形式會更有興趣。這種對藝術自由的追求會在創作過程中慢慢展現出來，並逐漸發揮作用。於此同時，在追求藝術自由的過程中，也可能會自然地展現出某種程度的相似性，雖然不見得每次皆如此。

在初學者的階段，我們都會想要畫得和主體很像，捕捉五官的各種特徵，也特別容易因為畫不像而感到壓力和沮喪，這都是很正常的。首先，你要先試著放鬆，接著去觀察主體的結構與表現出來的顏色。你要了解你使用的媒材，試著創造不同類型的邊緣，同時給予自己一點藝術自由的表現空間。不要給自己太多壓力，壓力太大反而會讓自己忘記享受繪畫的過程。

右圖中的人像畫和照片中的模特兒看起來不完全相像，但是藝術表現的自由賦予它新的生命，創作的過程也會讓創作者非常愉悅。如果只顧著捕捉更精準的相似度，或許反而會讓畫作失去靈魂。

在藝術自由和精確度之間存在著微妙的平衡，在作品中添加一點藝術自由的成分應該是件好事。如果你只希望完成的人像畫毫無瑕疵而且和主角一模一樣，那倒不如拍一張照片，直接描圖並複製每一個像素就好了。但是當你厭倦了追求相似度，就可以試著運用藝術自由並且展現自我風格，讓自己成長為一位人像藝術家。

原始照片

與其追求完美的相似度，倒不如運用藝術自由來捕捉主體，創作出具有個性以及深度的人像畫

完稿的方式

透明淡色 vs. 不透明鮮亮

完稿的階段可能是人像畫中最困難的階段，你必須將完成度只有八成的狀態提升到九成或九成五，這時有個實用的技巧，就是先從透明或「淡色」(wimpy)的筆觸開始畫，等你找到方向，就能進展到大膽、不透明的筆觸。

有些人是在租來的工作室中繪畫，為了在時限內畫完，完稿的階段就會特別重要，必須在以下兩個步驟之間保持平衡。第一步是利用薄透或輕淡的上色來統整畫面並微調，避免將畫好的部分弄亂；第二步是大膽的繪製，大幅增加你想要完成的效果，避免畫面變得不一致或是沒有主軸。一般來說，會先以薄透的顏色繪製以確保安全，最後再以不透明筆觸繪製來稍微冒一點險。

罩染：在稍微淺的顏色上薄塗透明的深色，用傳統媒材會產生暖色效果

薄塗暗色 擦染與罩染

為了畫出薄透的效果，必須先理解透明度的控制，特別是用傳統媒材的藝術家。當一幅畫接近完成，但還沒有完成時，你會發現自己不斷需要修改明度和微調，這個階段最重要的技巧就是**罩染**（glazing）或是以清透的顏色描繪。畢竟你不想弄亂已完成的部份，同時仍然需要稍微調整一下。

這個階段可以用幾種技巧來修飾，例如**薄塗暗色**（scumble）或**擦染**（velatura）的技法可讓畫面變亮，擦染時使用鉛白色的效果最好；或透過上釉（在淺色上薄塗深色）來變暗。有些藝術家會用**罩染**，就是用稀釋的顏料薄塗在表層，營造出半透明的染色效果。這些技法都是用透明的顏料上色，但是如果是用傳統媒材，效果會稍有差異。薄塗暗色在顏色變為透明時會有降溫（冷色）的效果；罩染在顏色變為透明時則會產生暖色效果。此效果僅會發生在傳統媒材，若使用繪圖軟體則不一定會發生。

薄塗暗色、擦染：在稍微深的顏色上薄塗透明的淺色，用傳統媒材會產生冷色效果

打底 (Ebauche)

此外還有另一種技巧就是**打底**（ebauche），意思是先畫一層打底塗料，然後在這層底漆上精確捕捉明暗值，接著再於這層底漆上面以半透明的方式畫上正確的顏色，而不嘗試改變明度。技術上來說，這既不是罩染也不是擦染，但是可以完美對應底層的明度，而且可同時適用於繪圖軟體與傳統媒材。

舉例來說，如果你是用繪圖軟體，你可以建立單色調的底色，然後在底色上新增一個圖層，再利用顏色混合模式來改變顏色。如果是使用油畫，當你製作好打底塗料，並且對底色的明度感到滿意時，可再用正確的顏色增加透明的罩染，就像是改用油畫顏料的水彩畫家一樣，將底色優雅地渲染倒整幅畫上面。

打底：先建立出一層底色，再以透明的顏色覆蓋上去並改變顏色，藉此在正確明度上創造出準確的最終顏色

光線與色彩氛圍

每位藝術家都會在作品中展現特定偏好,針對某種光線或色彩氛圍。有些人喜歡明亮而高對比的配色,也有些人喜歡柔和、協調、細膩的配色。甚至有些人並不在乎色彩,樂於只用黑白兩色來創作。無論你的偏好是什麼,你在作品中對光線和色彩的表達,都會影響你所畫的人像畫整體的氣氛和外觀。

在歷史上,每個時代都有當時廣泛採用的獨特光線與色彩主題,作為那個年代的標準作法。例如林布蘭(Rembrandt)的巴洛克時期,他們偏愛以戲劇性的手法表現明暗,如同下面這張人像畫,如同雕塑般充滿立體感的高對比畫風,既富有戲劇效果又引人矚目。

19 世紀時,畫家威廉‧阿道夫‧布格羅(William-Adolphe Bouguereau)的作品中,整體感覺比較輕盈,陰影比較不強烈。這種處理方式一般會產生色彩更繽紛的藝術作品,並且運用了動態範圍內各種暖色與冷色,你可以在印象派的作品中觀察到這點。印象派作品傾向使用更明亮的關鍵色彩明度,例如從一到十的明度範圍內,陰影很少低於明度六。這種畫風通常能引起與觀看者的親密體驗,因為它重現了你在生活中常見的光線。

時至今日,現代繪畫特別歡迎強烈並充滿實驗性的色彩,這點在數位平台上尤其明顯,因為電繪軟體的色彩豐富度遠超過傳統顏料能達到的範疇。過去如果將這些顏料混合在油畫中,色彩的強度就降低了。

如果主體需要一點戲劇性,你可以運用光線引出更鮮明的對比,或是完全省略掉顏色。或者有時候,你可能會希望捕捉到主體的親密感,並深入研究主體臉部的五官特徵。有時你也許會想要在畫中加入額外的色彩,實驗如何創造出那種大膽又充滿活力的繪畫。

研究藝術史中如何使用顏色與光線的眾多主張,可以幫助你發現自己的偏好與興趣,甚至願意在自己的作品中嘗試不同的氛圍與主題。當你想要探索的慾望,超越你平時的舒適圈與熟悉的領域,就能為你的作品帶來正面的影響,讓你在解決問題的過程中提升自己的技巧。

十九世紀的人像畫
陰影比較不強烈,色彩更輕盈

巴洛克時代的藝術
使用充滿戲劇效果
的高對比明暗

電繪軟體能達成更高的飽和度
同時也讓顏色充滿實驗性

背景的處理

有時候一幅畫的整體樣貌取決於你使用什麼概念或是主張來描繪主體，
這就是視覺創意，可以幫助你隱藏或展現作品的主題。在以下的篇幅中，
列出三種可以運用在人像畫的背景處理法，當然還有其他更多創意。

把亮部畫在暗色背景
把陰影畫在明亮背景

這個技法是最經典的方式，可以突顯你
所描繪的主體，包含明暗的交互出現。
你可以試著想像一下，如果臉部的亮面
搭配明亮的背景，而臉部的暗面卻搭配
深色的背景，這樣會使臉的邊緣消失，
產生失去界線的感覺。因此，如果你想
吸引觀眾的目光，可將臉部的亮面置於
深色的背景，將陰影置於明亮的背景，
這個簡單的創意就可以讓作品充滿視覺
吸引力，並能夠營造清晰的邊緣。

這種明暗分布可能不常出現在你的參考
素材中，但如果你可以調整參考素材來
符合這個條件，這樣的對比度畫起來會
更容易，而且還能幫助你的人像畫更為
突出，並且更具衝擊力。

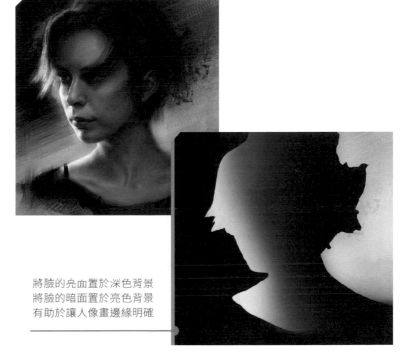

將臉的亮面置於深色背景
將臉的暗面置於亮色背景
有助於讓人像畫邊緣明確

渲染式的模糊暈映處理

如果你不想考慮背景，運用渲染的手法
做出暈映效果或許是理想的選擇。這種
手法可以將焦點引導到主體上，同時讓
邊緣淡化，問題會變成你希望邊緣變得
多柔和？或是你想讓邊緣多鬆散？藉著
創造淡入背景的效果，可在你的人像畫
中添加抽象的感覺。

如果是看著真人描繪肖像，運用暈映的
手法很有幫助，因為它可以防止你過度
沉迷於畫背景，導致你沒有足夠的時間
真正投入描繪主體。這可以強迫你專注
於描繪應該獲得更多注意力的區域。

暈映的概念是利用柔化邊緣與模糊背景
將觀者的注意力引導到主體上

對比色跳色（呼應色）

如果無法運用那種「把亮部畫在暗色背景、把陰影畫在明亮背景」的技巧，也可以用另一種「對比色跳色」概念，有助於讓主體與背景創造出對比。顏色跳色的互換，可以很微妙也可以很極端，如果你的主體傾向一般色調或顏色，你就可以在背景引入對比色，藉此增強主體。

舉例來說，當你描繪一個紅頭髮的人時，選擇綠色背景可以創造出令人驚豔的效果。同樣，如果主角的皮膚顏色偏橘紅色，那麼將這個人配上藍綠色背景看起來會很有吸引力。有時候這些背景可能很灰，避免太過突兀，這種操作方式是種經典技巧。如果你想要創造充滿活力的彩色人像畫，對比色跳色的技巧會很有幫助。

對比色跳色的想法是將人像畫置於對比色背景上，與人像畫整體的色調相反，可藉此營造出充滿活力的視覺衝擊

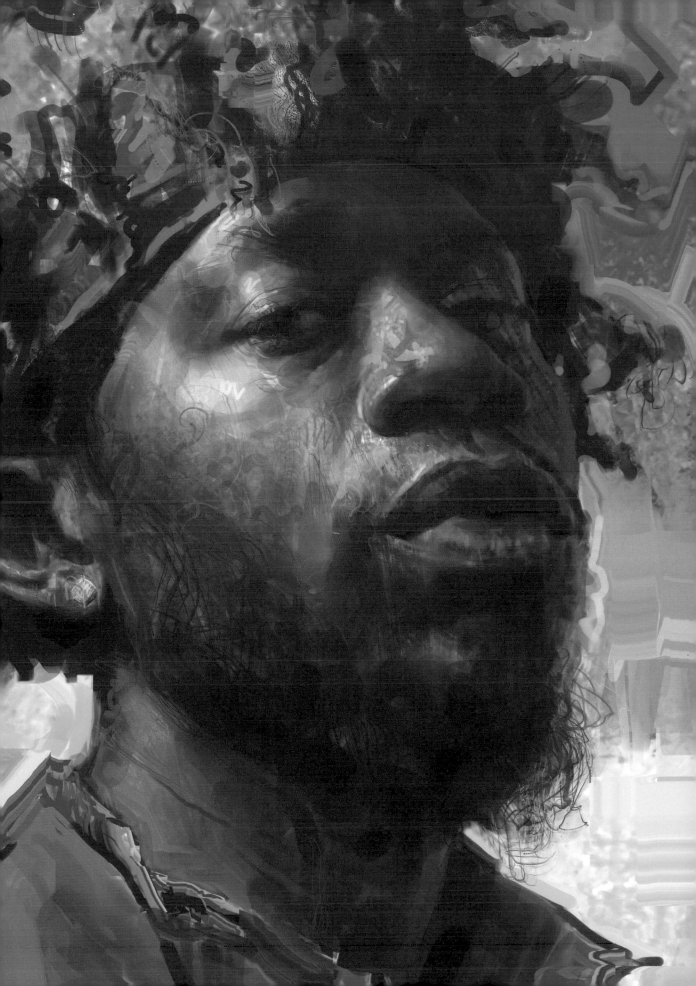

藝術家的技巧：描繪五官與細節

羅賓・李歐納・羅威 （Robyn Leora Lowe）

眼睛｜鼻子｜嘴巴：嘴唇 & 牙齒｜耳朵

頭髮：直髮 & 捲髮｜皮膚：年輕 & 年老

皮膚：雀斑 & 疤痕｜皮膚：刺青

飾品 & 穿洞｜眼鏡

接下來「藝術家的技巧」章節中，將會討論臉部的五官以及質地。雖然本章是用數位繪圖軟體示範，但是，只要依照本章所描述的步驟和技巧來操作，你就可以用任何繪圖軟體或實體媒材畫出這些主題。

無論是參考照片或是對著真人模特兒描繪，你都可以自由決定每個五官特徵要加入多少個人風格。你可能希望採取寫實的手法，設法捕捉你所看到的每一個特徵；或者，你可能偏好採取概念化的路線，藉由誇張或簡化，為每個特徵創造充滿個人風格的詮釋。你可以不斷實驗不一樣的風格與完成度，讓你的人像畫技巧提升到一個新的層次！

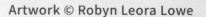

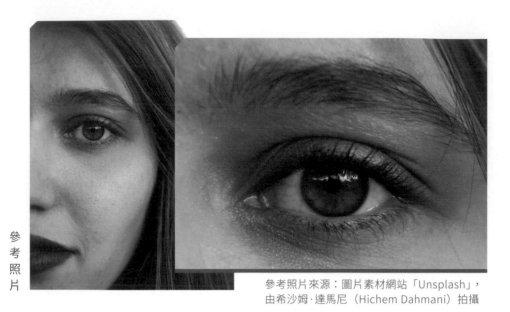

參考照片

參考照片來源：圖片素材網站「Unsplash」，由希沙姆·達馬尼（Hichem Dahmani）拍攝

眼睛

01 線稿

(a) 在開始畫眼睛之前，請花一點時間仔細研究你的模特兒或是參考照片，觀察描繪對象的雙眼尺寸、形狀和比例。請思考你是要寫實地表現它們，或是將眼睛簡化或放大來添加個人風格。在此之前最重要的是熟悉眼睛的基本結構，先了解構成眼睛的主要形狀，可以幫助你精準地捕捉和簡化每一個元素。

(b) 首先畫出眼睛的基礎形狀，請把重點放在最大的幾個形狀：沿著水平方向前後收緊的橢圓形眼球、眼瞼摺痕處的弧線、虹膜的圓圈。如果你的人像畫會畫出整個臉部，請記住眼角通常會與鼻孔外側垂直對齊。除此之外，你也會需要根據臉部的視角來調整眼睛的傾斜度和大小。到此就完成初步的草稿。

(c) 將草稿變淡一點，方法依你所使用的媒材而異，你可以擦掉一點草稿，或是把草稿透明度調低。

(d) 依照你所畫的草稿線條為準，在草稿上層畫出細緻的線稿。請用比較細的筆尖來描繪，以確保線條盡可能精準，盡量減少雜亂的草稿線條。此階段描繪出的細緻線稿，應該要包含更小的形狀，包括圓形的瞳孔、延伸出的上下睫毛曲線，以及標示眼角位置的直向曲線。你不必在線稿階段畫到一根睫毛這類的細節，請等到之後再添加。

為眼睛畫出精緻、簡潔的線條，此階段只要畫出主要的形狀，幾乎不需要畫出細節

02 基本形狀

(a) 依照你所畫的線稿為準，確立眼睛的三個基本形狀：眼球、虹膜和瞳孔。為了確保眼球的形狀符合線稿，請保持橢圓形的左右兩端有收緊成一個角。虹膜和瞳孔應該是完美的圓形，這取決於描繪對象的表情，通常會被上下的眼皮遮住。虹膜和瞳孔在眼睛內的位置可創造出截然不同的情緒，這些形狀應該要完全不透明，邊緣應該要平滑、乾淨，沒有斑駁的狀況。

(b) 確保虹膜和瞳孔的形狀完美地保持在眼球形狀內。

在主要的形狀中填上顏色，包括眼球、虹膜和瞳孔

03 描繪硬邊陰影

(a) 請觀察描繪對象的眼睛中呈現的顏色，以及眼睛周圍的皮膚色調、陰影和亮部。請記住光源的位置，確認畫面中每個區塊的通用色調。在這個步驟中，最重要的就是理解光線的來源。

(b) 從膚色開始，請使用尺寸大一點的筆刷來描繪眼睛附近大範圍的皮膚色調和明暗。在這個階段，請保持用尺寸較大的筆或筆刷來畫，避免太早陷入刻劃細節的狀態。

(c) 在眼球內塗上基本色調，上色時要保持在眼球的形狀內。請注意，人的眼白很少會是純白色的，請根據光源或參考圖像中的顏色，選擇灰白色或是偏暗的奶油色。請記住這點，眼球是有弧度的，因此眼球的色調會隨著眼睛的角度而變暗，上色時也要加深這些部分。

(d) 在虹膜的區域平均地塗上從描繪對象觀察到的虹膜顏色，請注意，邊緣通常會比較暗。虹膜上方通常會比底部更暗，因為會有眼瞼投射下來的陰影，描繪時請將陰影畫在虹膜的圓形範圍內。

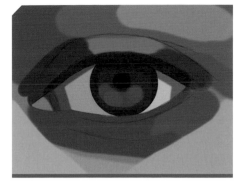

在眼睛與周圍的皮膚上，使用大尺寸、粗略的硬邊筆刷畫陰影，先不用管形狀或細節

將前面畫好的硬邊抹開、混色，創造出比較平滑的樣貌與細緻的形狀，並且建立主要的明度

讓眼睛的形狀更加精緻，並且增加精緻的細節

04 混色與初步細修

(a) 接著將每個區塊的硬邊陰影抹開、混色，請從膚色區域開始，接著是眼球，然後處理虹膜。請注意抹開陰影時範圍不要太偏離原始的位置，以免降低清晰度。

(b) 依照你的線稿為準，開始描繪眼睛具體的形狀，並創造出份量感。首先要建立的主要形狀是眼瞼和眼球的曲線，接著在膚色區域，眼瞼的中央、眉骨和眼角附近通常會有柔且飽和的亮部。眼皮的摺痕和外部邊緣也會有顏色比較深的陰影，如同步驟 03 所說的，眼球具有弧度，因此眼球中心通常會比眼角更明亮，而眼球邊緣會變得模糊並融入頭部。

05 形狀細修

(a) 請經常回頭比對你的參考資料，然後重新細修眼睛各部分的細小形狀、明度、色彩細節等微妙差異。請試著想像這個階段描繪的是位於主要紋理與細節下層的東西，包含眼瞼摺痕邊緣、虹膜中的主要紋理細節和眼球形狀等，在這個階段，你應該要開始使用筆尖比較小的工具。

(b) 為了增加真實感，可以讓基礎形狀的粗糙邊緣稍微模糊，包括眼球、虹膜和瞳孔層次，輕輕地抹開，但只要稍微模糊即可，避免降低這些部份的清晰度。

06 最後修飾細節

(a) 請用更細小的筆刷來描繪眼瞼和眼睛下方摺痕的輪廓，到這裡就可以將線稿隱藏起來了，因為所有形狀都已經完全確定了。

(b) 仔細觀察描繪對象，接著要模擬皮膚質感，請使用圓頭筆尖或是具有噴濺效果的筆刷，模擬皮膚高光處和雀斑區域的質感。在高光區域，請使用比基礎膚色亮一點的顏色，且該顏色要反映光源的顏色。至於雀斑區域，請使用與基礎膚色的色調相似並稍微深一點的顏色。接下來，請將肌膚紋理中粗糙的部份柔化，方法依你所使用的媒材而異，你可以用擦除的，或是輕輕地用基礎膚色再次覆蓋斑點，來減少皮膚的粗糙感。

(c) 使用小型的圓頭筆刷來描繪眼睫毛以及眉毛。在此請運用短而精準的筆觸來描繪，畫睫毛時，要記得睫毛通常不是直挺挺的，上睫毛會先往下彎曲，然後睫毛的末端往上翹起。少部分的睫毛或眉毛可能會聚在一起，分布狀態有點隨機。

(d) 在眼球的陰影處，添加更細微的細節，例如血管、眼角的高光和下睫毛的線條。

(e) 使用小型工具和鮮亮的顏色，在眼球上繪製最強烈的高光。此高光將反映主要的光源，以及來自描繪對象身邊環境的反射光，比如他們的睫毛或附近的窗戶。利用更小的畫筆和來自虹膜的深色，在高光內繪製這些反射，刻劃出小形狀以示意那些反射。

確立眼睛形狀之後，描繪出亮部與細節，
同時也畫出睫毛與眉毛，完成眼睛的繪製

藝術家的提示

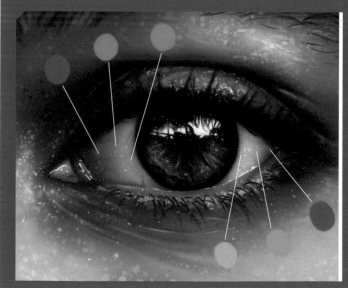

請注意眼球並不是純白色的，眼睛會由
多種暗色調組成，反射出周圍的環境

描繪寫實風格的作品時，請先放下你對五官的成見，像是「看起來應該是什麼樣子」，或是「應該是什麼顏色」。舉例來說，當一個孩子畫眼睛的時候，他們會把眼球畫成純白色；但是在描繪寫實風格的作品時，極少會使用到純白色，因為眼球會反射周圍的環境，加上陰影和其他因素的影響，都會讓眼睛看起來不是純白色。因此，畫畫時請試著打破那些先入為主的想法，畫出你實際觀察到的模樣，才會更符合現實狀態。

鼻子

01 粗略線稿

(a) 畫鼻子之前,要先確定鼻子大致的形狀與走向。請仔細觀察模特兒或照片,注意鼻子的主要形狀以及臉部的角度。要在臉上定位出鼻子的位置時,要讓該形狀保持在臉部面朝方向的中央位置。同時你也要觀察該描繪對象的鼻子在臉部垂直方向上的位置,先目測一下從眼睛底部到鼻子頂部的距離,以及嘴唇頂部到鼻子底部的距離。

(b) 畫一個大圓圈,並將圓形的方向調整成鼻子朝向的方向。

(c) 在大圓圈的兩側畫出兩個小圓圈來表示鼻孔。在這個例子中,右側的鼻孔離觀眾比較遠,因此小圓圈會稍微小一點,而且更靠近主圓圈;而左側的鼻孔離觀眾比較近,所以小圓圈會大一點,並且距離主要的大圓圈遠一些,讓這邊的鼻孔露出更多。這些原則適用於任何尺寸的鼻子,無論朝向哪個方向。

(d) 在這個階段,你就要決定是否要將鼻子的形狀與尺寸誇張處理或是簡化,或是希望如實呈現。如果你決定畫成風格化的造型,則圓圈的比例會更加誇張。

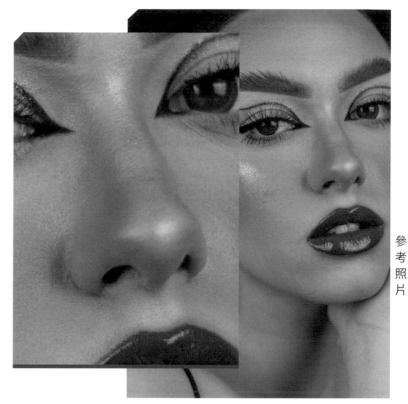

參考照片來源:圖片素材網站「Unsplash」
由羅克珊娜·瑪利亞(Roxana Maria)拍攝

參考照片

以一個大圓圈和兩個小圓圈
繪製出鼻子的粗略線稿

02 細修線稿

(a) 在步驟 01 描繪的圓圈上層,以最少量的細線,清楚描繪鼻孔與鼻樑的位置。小圓圈的外側會成為鼻孔曲線的依據,而大圓圈的底部則是鼻孔之間鼻軟骨線條的依據。若將小圓圈與大圓圈的外部邊緣垂直連接,就可以決定鼻樑的線條。

(b) 擦去草圖的雜亂線條,只留下乾淨的線稿,並確保目前的線稿越細越好。在這個階段你的筆觸應該是乾淨、細緻的。

使用粗略的圓形草稿作為依據,
在上層描繪出更精緻的線條

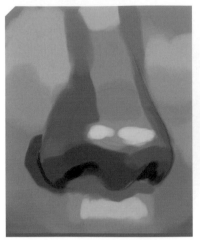

畫上粗糙、硬邊的陰影，定義出
鼻子區域廣泛的顏色與色彩明度

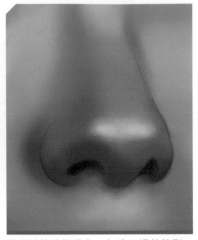

將硬邊的陰影柔化，打造平滑的陰影，
避免外形與細節太過輪廓分明

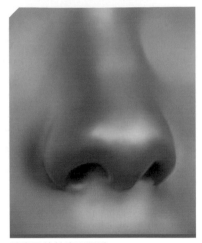

讓鼻子的輪廓更明確，
覆蓋所有剩餘的線稿

03 描繪硬邊的陰影

(a) 研究描繪對象的皮膚顏色，並
留意光線照在鼻子上的位置，以及
這些光線如何產生陰影。

(b) 在腦中記住上述這些觀察得到
的結果，然後挑選尺寸大的筆刷來
描繪硬邊的陰影，確立鼻子主要的
明度與顏色。請記住陰影和高光處
的基礎膚色會擁有相同的飽和度，
並帶有細微的色調變化。

(c) 確保你在大略正確的位置塗上
顏色。在大多數照明條件下，鼻子
下方都會是最暗的區塊，因為這裡
通常會位於陰影之中。鼻尖通常是
最亮的，因為光源通常會直接照射
到這個地方。請使用稍微深一點的
中間色調來勾勒鼻樑的整體形狀。
不過，如果作畫現場或是照片中的
打光更有戲劇效果，則上述的這些
規則將會有所改變。

04 初步混色

(a) 請使用你偏好的混色方式柔化
硬邊陰影，將它們稍微抹開混合。
雖然有稍微抹開，但是也要試著讓
陰影保持在原本的位置。

(b) 將所有硬邊都柔化完成之後，
運用大型筆刷和各種的過渡色彩，
提升皮膚的平滑度。

(c) 由於鼻子位於臉的中央，因此
要確保鼻子與周圍皮膚和臉部其他
部位都一樣有均勻混色而且顏色很
平滑。請花點時間檢查，確定畫作
整體的平滑度，到此已經仔細完成
混色的工作。

05 確定外形

(a) 參考模特兒或是照片，繼續用
各種不同尺寸的筆刷來確定鼻子的
結構。在鼻樑以及鼻子周圍區域，
要使用更大、更柔軟的筆刷；而在
鼻孔這類比較狹小密集的區域則要
使用比較小的筆刷來描繪。

(b) 在鼻孔周圍描繪出硬邊輪廓，
因為鼻孔需要足夠的清晰度，才能
清楚呈現出軟骨的結構。

(c) 在這個階段，已經可以把線稿
隱藏起來或是擦掉了。

06 最後修飾細節

(a) 最後的階段，針對需要進一步加強清晰度的區域仔細描繪，例如鼻樑和鼻孔。

(b) 在皮膚上描繪你希望出現的紋理，例如毛孔、凸起的亮點、粉刺、痣或雀斑等。這個階段通常只需畫出各種微妙的深色和高光斑點，就可以模擬出皮膚的質感。你可以單獨描繪每個特徵，或是用具有紋理的筆刷畫上去。

(c) 加上紋理後如果變得很粗糙，可以輕輕擦除，或是使用淡色的膚色顏料來柔化它們。皮膚紋理的顏色通常比皮膚顏色稍淺，或是再加深幾個色階。

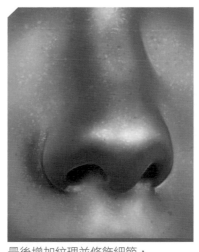

最後增加紋理並修飾細節，包含添加雀斑和高光

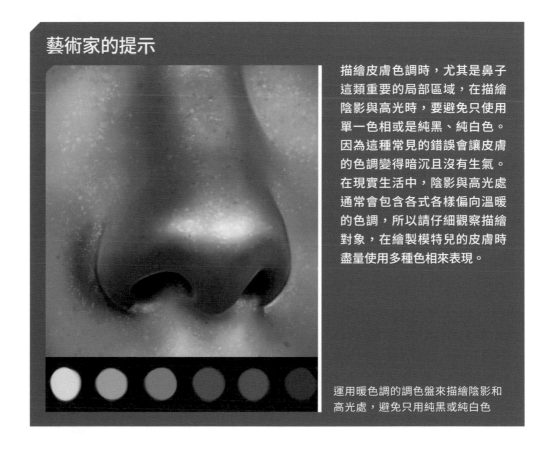

藝術家的提示

描繪皮膚色調時，尤其是鼻子這類重要的局部區域，在描繪陰影與高光時，要避免只使用單一色相或是純黑、純白色。因為這種常見的錯誤會讓皮膚的色調變得暗沉且沒有生氣。在現實生活中，陰影與高光處通常會包含各式各樣偏向溫暖的色調，所以請仔細觀察描繪對象，在繪製模特兒的皮膚時盡量使用多種色相來表現。

運用暖色調的調色盤來描繪陰影和高光處，避免只用純黑或純白色

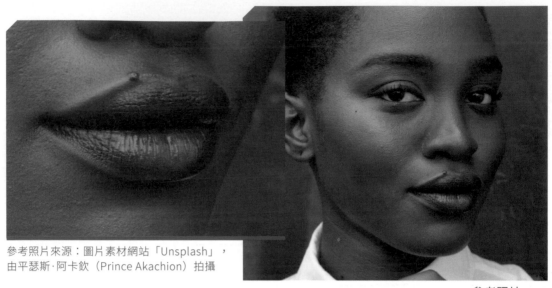

參考照片來源：圖片素材網站「Unsplash」，
由平瑟斯·阿卡欽（Prince Akachion）拍攝

參考照片

嘴巴：嘴唇 & 牙齒

嘴唇

01 線稿

(a) 在畫嘴巴和嘴唇時，請注意觀察形狀和大小，以及描繪對象的臉是否有側向某個角度，也要思考是否需要將嘴唇的比例與形狀誇張化或簡化，或是要如實呈現。此外，還要觀察嘴唇在模特兒臉上的位置，衡量嘴唇與鼻子與下巴底部的相對位置。

(b) 接下來請比較上下嘴唇的差異。請觀察上嘴唇是否比下嘴唇更大、更小或是相同大小，然後如圖畫出三個圓圈和一條水平線，以勾勒出嘴巴的粗略草稿。上方兩個圓圈代表上嘴唇的面積，兩個圓圈上方和頂部的交匯點，構成稱為「丘比特之弓」（Cupid's bow）的唇線。下方的圓圈則是下嘴唇的面積，然後利用中間的水平線將上下嘴唇分開。

(c) 這些圓圈的位置和嘴巴的透視角度有關，右圖中顯示的圓圈偏向右側，是因為描繪對象的臉部朝向右邊，因此嘴巴也是朝向右邊。

(d) 在粗略草稿的基礎之上，為上層的嘴唇勾勒出更明確的結構線條。你可以先畫出淡淡的點來標示嘴角的位置，然後從一端畫到另一端描繪上嘴唇的曲線，下嘴唇也做相同的動作，將所有的形狀連接在一起。本例在上嘴唇處勾勒出「丘比特之弓」的凹陷曲線，不過這些線條造型取決於描繪對象嘴巴的獨特形狀。舉例來說，有些人的嘴唇中央比較有份量，也有些人嘴唇的厚度分佈較為平均。

在基本的皮膚色調上描繪粗略的線條，
接著再繼續畫出更精緻的線條

02 基本形狀

(a) 使用不透明中間色調的顏色填滿嘴唇的基本形狀，具體的色調由你自己決定，如果描繪對象有塗口紅，嘴唇顏色可能會和原本的顏色有明顯的差異。上色時請讓形狀邊緣保持乾淨，填色範圍保持在線稿之內，並且盡量避免斑駁感。

以深粉紅色調填滿嘴唇

03 描繪硬邊的陰影

(a) 研究模特兒或是參考照片，注意皮膚色調的顏色，觀察嘴巴上方及周圍哪些區塊是帶有陰影的，同時有哪些區塊是光線充足的。

(b) 為嘴巴周圍的皮膚勾勒出邊緣明顯的陰影，描繪出範圍最大的陰影與亮部區塊。

(c) 描繪嘴唇的基本色與明度，用色參考你在基本形狀填入的主唇色，請選擇明度和色彩和主唇色只差幾個色階的亮色或暗色。

(d) 嘴唇下方彎成弧形時，明度通常會變暗，藉此顯示嘴唇的形狀。下圖中的光源在左側，因此嘴巴的左側呈現高光，右側則落在陰影中。增加這些亮部與陰影可以提升嘴唇的對比與份量感，讓嘴唇變得更立體，而不會畫成扁平的嘴唇。花時間仔細進行這個步驟，有助於讓嘴唇看起來與臉部更協調、更有一體感。

04 初步混色與確立形狀

(a) 使用你偏好的混合方式，將硬邊陰影的邊緣抹開。

(b) 運用大型且柔軟的筆刷，搭配各種不同的過渡色彩來塗抹，讓陰影更加平滑。

(c) 混色到你滿意的程度之後，使用稍微小一點的筆刷來建立基礎形狀，在這個階段，請為嘴唇與皮膚加上更多顏色與陰影細節，以增加外觀的立體感。這包括在某些區塊加入基本的亮部與陰影，例如嘴唇中央的亮部與嘴角比較暗的暗角。

(d) 柔化基礎嘴唇形狀的外部輪廓，使嘴唇看起來可以完美融入周圍的皮膚。

在嘴唇與皮膚上繪製寬闊的硬質邊緣陰影，確定主要的顏色與明度

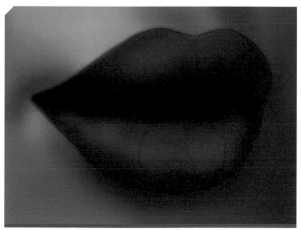

將陰影柔化，並且讓陰影更加平滑，創造出外觀的份量感

05 形狀細修

(a) 回頭比對模特兒或是參考圖片，繼續細修嘴巴的輪廓和細節。請使用更小的筆刷來描繪細節，包括彎曲的嘴唇，嘴唇的摺痕應該要配合嘴唇的弧度彎折，並且使用亮部與陰影的顏色來描繪。此外還要繼續添加其他細節，例如「丘比特之弓」周圍的脊線和細微的紋理。

(b) 針對嘴唇周圍的皮膚，也要同步進行多層次的外形細修。描繪細節，包括上嘴唇兩條明顯曲線凹陷處的高光，並且畫出嘴角凹陷處的陰影。

(c) 你可以使用具有噴濺效果的筆刷來創建皮膚的紋理，或是單獨描繪各種不同的高光和雀斑。

06 最後修飾細節

(a) 使用尺寸較小的筆刷來進行最後的形狀細修，例如皮膚與嘴唇上的皺摺和亮部。

(b) 選擇明亮的顏色和小型圓頭筆刷來描繪亮部，將這些亮點巧妙地安插在深色的嘴唇皺摺之間。

(c) 在上下唇之間巧妙地加入細緻的微小亮點，可營造出帶點濕潤感的外觀。

(d) 仔細研究模特兒或參考圖片，描繪每個細節，包括前面階段沒畫出來的的亮部、雀斑或是痣，這樣可以提高逼真感。本例的模特兒上嘴唇上方剛好有一顆小痣。

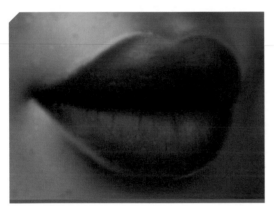

建立基礎細節和紋理

畫出顏色較深的嘴唇皺褶和更明亮的高光，
補足所有的細節來完成繪製

藝術家的提示

請記住嘴唇會受到周圍皮膚的影響，加上細微的陰影可以加強嘴唇稍微往外突出的立體感。右圖的範例中，有畫出嘴角凹痕的陰影、下唇下方的陰影以及上嘴唇上方細微的亮部。添加這些細節都可以讓嘴巴與臉看起來更加協調和融合，而不是看起來好像浮在臉上，彷彿嘴巴和臉毫無關聯。

請留意嘴唇如何在周圍的皮膚上投下陰影

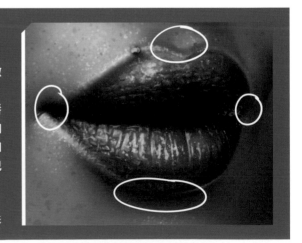

參考照片

參考照片來源：圖片素材網站「Unsplash」
由約瑟夫·崗薩雷斯（Joseph Gonzalez）拍攝

牙齒

01 基本形狀

(a) 選一張已經畫好的圖，包含嘴巴微張的模特兒，
以這個例子來示範畫牙齒。請用中間色調的顏色，
先在嘴巴內部的形狀填滿不透明的顏色。

02 線條草稿

(a) 仔細觀察模特兒或參考照片，然後用垂直線描繪出
每顆牙齒的間距。請從嘴巴的中央線開始畫，然後往
兩邊畫出牙齒，請記住上排中間兩顆門牙是最大的，
越往口腔深處，牙齒會越變越小，所以，當畫到靠近
嘴角的牙齒時，要讓牙齒間距稍微變小一點。

(b) 以前面畫的垂直線為準，畫出每一顆牙齒的形狀。
這個階段是更細緻的線稿，因此要畫出牙齒上的任何
形狀，也包含牙齒表面的缺陷。

(c) 接下來，在每顆牙齒之間，畫出彎曲的三角形線條
作為牙齦。請參考照片中所呈現的牙齦大小，來決定
三角形的大小。

在一張嘴巴微張的圖上面，
將嘴巴內部的形狀填滿顏色

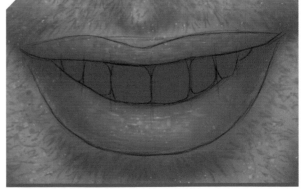

快速畫出牙齒粗略的線稿，
接著再描繪出具有更多細節的線稿

03 填入顏色

(a) 利用你的線稿作為依據，在每顆牙齒的形狀中填入不透明的灰白色。接下來，在牙齒的中間畫出粉紅色的小三角形作為牙齦。

(b) 請確認這些形狀不會超出口腔內部的基本形狀。

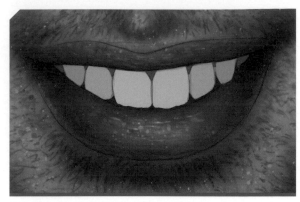

在下排牙齒、上排牙齒和牙齦填入顏色

04 描繪硬邊的陰影

(a) 研究模特兒或參考照片，觀察光源的方向，然後用硬邊的圓頭筆刷來描繪。請確保亮部顏色反映出光源的顏色。

(b) 越靠近嘴角的牙齒，陰影應該會稍微加深，本例的光源是在牙齒中央，因此每顆牙齒側面最接近中央的部分會有柔和的高光。每顆牙齒間也應該會有細微的陰影，藉此表現牙齒的立體感。

(c) 重複同樣的步驟來描繪牙齦。

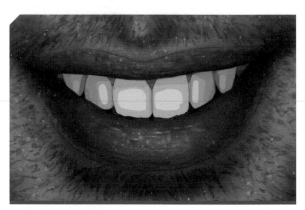

為牙齒畫出硬邊陰影，
包含基本的顏色與明度

(d) 上排牙齒底下還隱藏著下排牙齒，不過在照片中並不明顯，在此就描繪出陰影來暗示這點。要畫多少下排牙齒，取決於描繪對象的笑容。

05 混色與外形細修

(a) 請使用你偏好的混色方式，將牙齒與牙齦硬邊陰影的周圍柔化，並在牙齒和牙齦內輕輕畫上過渡色調，創造出平滑的牙齒表面。

(b) 描繪細緻的亮部和陰影，替牙齒確立輪廓、提高清晰度並增添顏色明暗變化。以現有的顏色為起點，開始確立每顆牙齒個別的形狀，接著繼續將靠近嘴角的牙齒稍微加深。請注意不要讓每顆牙齒之間的邊緣太暗，因為這樣看起來會不太真實。

(c) 到這個階段，已經可以將線稿擦除或隱藏起來了。

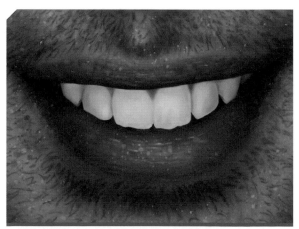

將硬邊陰影柔化，然後運用細緻的亮部與陰影，
塑造立體形狀

06 最後修飾細節

(a) 使用小型的筆刷進行最後的外形
細修，例如讓每一顆牙齒的邊緣顯得
更加銳利，確立牙齦的形狀，強調出
突起的部份，加深陰影，並增加任何
次要的亮部。

(b) 選擇非常小的圓頭筆刷，以及和
光源色相相同的明亮顏色，在每一顆
牙齒上畫出最亮眼的反光。高光形狀
應該是隨機的，並且會配合每顆牙齒
大致的形狀，產生細微的起伏。

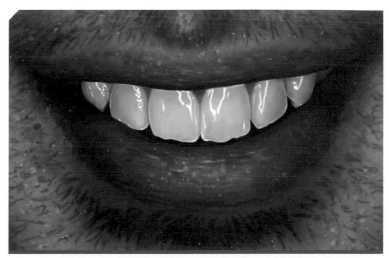

確定外形、加深陰影，並畫出高光的部份來完成牙齒的描繪

藝術家的提示

依照上述步驟，你會看到在強烈
高光下巧妙隱藏細節的重要性。
就像畫眼睛一樣，畫牙齒的時候
很少會用到純白色。因為牙齒會
反射周圍環境的各種顏色，包含
光源和陰影的顏色，甚至是嘴唇
的顏色。唯一可能用純白色來畫
的就是最後銳利的高光處。整體
而言，畫牙齒時要記得最重要的
概念，就是「細微的顏色變化」。

解析用來描繪牙齒的各種顏色

耳朵

參考照片

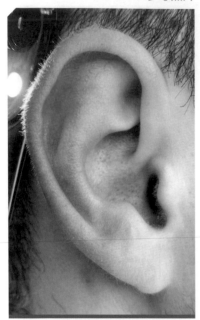

參考照片由作者本人拍攝

勾勒出耳朵的基本形狀

在粗略的線稿上，為耳朵軟骨描繪出更細緻的線稿

01 粗略的線稿

(a) 仔細研究參考照片，觀察耳朵的大小、形狀和比例。一幅人像畫中耳朵的確切位置、尺寸與角度，都取決於頭部的角度。一般來說，假設畫一條水平線連接兩個耳朵，耳朵的高度通常會介於眉毛與鼻子底部之間。

(b) 如上圖所示，畫出兩個圓圈和一條連接線，即可構成耳朵的基本形狀。步驟是先畫出一個比較大的圓圈表示耳朵的上半部，然後在它的下方畫一個小一點的圓圈，大約一半大小，代表耳垂區塊。比較小的圓圈應該要與大一點的圓圈稍微重疊，也要注意擺放的角度。

(c) 畫一條線連接兩個圓圈的外側。

02 細修的線稿

(a) 以粗略線稿為準，觀察模特兒或參考照片，畫出代表軟骨的主要區域細緻的線條。這邊你可能需要認識一下外耳的解剖構造，包括了外耳骨、耳屏和對耳屏等等。仔細思考你希望如實描繪，或是將耳朵的形狀簡化或誇大來表現風格。

(b) 擦除草稿中粗略雜亂的線條，讓圖面更加精緻。到這個階段留下的線稿應該是細緻而且精準的。

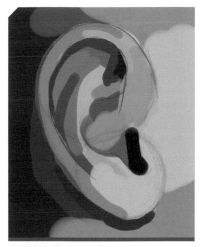

依據參考照片中的顏色，
描繪粗略的硬邊陰影

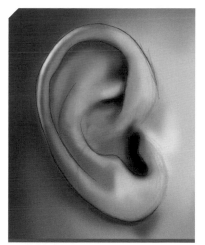

混合、柔化硬質邊緣的陰影，
開始增加陰影和高光

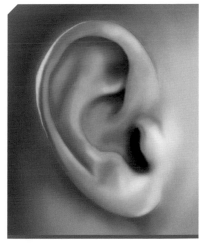

明確描繪線稿，在最靠近光源的區塊
畫出溫暖、發光的色調

03 描繪硬邊的陰影

(a) 請仔細觀察描繪對象的膚色和
耳朵中呈現的各種顏色，然後使用
大尺寸的硬邊筆刷，根據你的線稿
粗略地畫出大部份的明度和色相。
這個步驟還很粗略，沒有關係，到
下一個步驟就會開始混色和柔化。
在這個階段先不要畫任何細節。

(b) 上色的時候請注意光源，思考
該光源如何影響目前的皮膚色調、
陰影和亮部。舉例來說，這幅畫中
有個中央光源，同時從左側有一道
強烈的光打過來。由於該光源非常
靠近左側，因此會在左側耳朵照出
溫暖的紅色調。

04 混色與初步細修

(a) 請使用你偏好的混色方式柔化
硬邊陰影，你也可以運用大型筆刷
搭配各種過渡色彩來混色，讓陰影
更加平滑。

(b) 當你的圖面柔化完成並且變得
完全平滑之後，利用比較小一點的
筆刷，開始描繪軟骨的主要明度，
並畫出光源所造成的亮部和陰影。
這將有助於提升份量感和對比度，
請多多借重你的參考照片，讓畫作
的精準度達到最高。在這個階段，
你還不用擔心細節或是控制邊緣，
請專注在於正確的位置畫上整體的
顏色與明度。

05 確立外形

(a) 利用比較小的筆刷來仔細描繪
耳朵的外部與內部邊緣。耳朵造型
通常會包含硬邊與柔邊的結合，這
取決於軟骨的區域。因此，你應該
會需要一個比較小的筆刷，幫助你
描繪硬質邊緣；另外也需要比較大
的柔軟筆刷來畫柔和的邊緣。

(b) 如果描繪對象的耳朵受到強烈
的光源影響，而產生了背光，就像
範例中所看到的，你就會需要創造
一種柔和的發光效果來表現。請在
整個耳朵上塗抹明亮的橘紅色調，
特別是集中在耳朵邊緣有點透光的
區塊，也就是最靠近光源的地方。
在耳朵外面畫一點點同樣的橘色，
可以表現光如何巧妙地從耳朵表面
反射回來。

(c) 到這個階段，已經可以將線稿
擦除或隱藏起來了。

06 最後修飾細節

(a) 在耳朵內增添更多細膩的顏色變化、發光效果並細修邊緣，藉此完成耳朵的繪製，到這個階段，線稿應該看不到了。

(b) 比對參考照片，手動描繪或是利用特殊的紋理筆刷來描繪皮膚的紋理。

(c) 針對紋理太過粗糙的區域，可利用橡皮擦柔化，或是根據你使用的媒材，使用基本的皮膚色調輕輕覆蓋掉這些過於粗糙的區塊。

(d) 描繪最終細節，包括參考照片中發現到的小靜脈血管、雀斑或任何細小的毛髮。

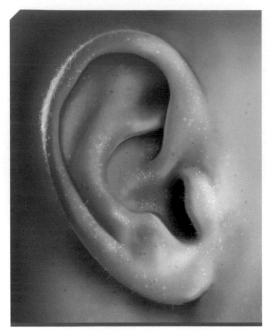

藉由細修邊緣並繪製顏色細節、紋理和其他小細節來完成耳朵的繪製，例如畫出細小的毛髮

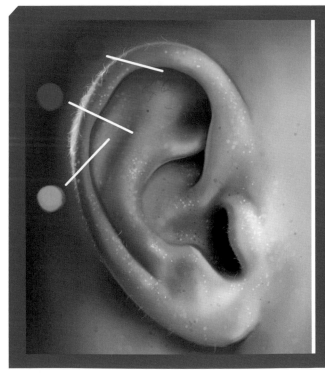

光線照過耳朵時，出現了次表面散射效果

藝術家的提示

依照上述過程，在描繪耳朵這種結構的五官時，你將會了解邊緣控制與確立形狀的重要性。當你確定了形狀，你可以藉由增加次表面散射效果，將你的作品提升到新的層次。這是因為強烈光源在半透明的物體中互相作用與散射，造成半透明的物體會有透光效果，稍微透出裡面顏色，例如皮膚表面底下的血液。以本例來說，因為耳朵的背後被強烈光源照射，就讓這隻耳朵的左側稍微透光，帶有明亮的紅色與橘色色調。

頭髮：直髮 & 捲髮

直髮

01 建立底色

(a) 仔細研究模特兒或是參考照片，觀察主體頭髮顏色的變化與深度，同時也要觀察光線條件和光源方向。

(b) 根據主體頭髮顏色的深淺，繪製中間或深色色調的底色。

(c) 主體的頭髮雖然是黑色，仍然能看得出相當程度的動感與份量感，請用大尺寸的筆刷表現這種動感，以比底色深一點的顏色來表現頭髮搖晃的動作。塗抹時注意頭髮筆觸的方向，後續描繪頭髮時都會遵守這個流向去描繪，以防頭髮看起來過於勻稱或是不自然。

參考照片

參考照片來源：
圖片素材網站「Unsplash」
由歐斯潘·阿里 (Ospan Ali)
拍攝

02 描繪柔和的亮部

(a) 選擇比底層陰影稍微淺的顏色，建立基本的柔和高光。此色調取決於光線條件，在參考照片中，光線偏冷色調，因此在描繪高光區域時同樣也使用冷色調。

(b) 使用上一個步驟中具有方向性的陰影筆觸為依據，運用大型筆刷在之前的陰影上層塗抹柔和的高光。

(c) 高光的筆觸末端如果太銳利，會顯得突兀，請藉由擦除或是混色來柔化，讓所有筆觸無縫混合。

繪製深棕色的底色，
並畫出細微的陰影

在具有方向性筆觸的基礎陰影上，
描繪柔和的冷色調高光

藝術家的提示

無論你是畫哪一種類型的頭髮，重點都一樣，記得要「從大畫到小」。
從大塊的形狀開始畫，不僅能節省時間，還能創造出更自然的外觀。
先建立底層比較大塊的頭髮形狀，可以幫助你無縫混合所有的細節，
並且創造出份量感；至於細節的髮束，可以留到最後再畫就好。運用
這個原則可以節省你的時間，並且讓成果更有說服力。

03 描繪清晰的主要筆觸

（a）使用比較小的筆刷來描繪色調比較深的頭髮筆觸，
這些頭髮筆觸不能太細，因為在目前這個階段還不需要
描繪單獨的髮絲。

（b）改用亮部的顏色重複上述的步驟，繪製頭髮的高光
區域。在這個階段，你仍然要按照最初設定的頭髮方向
去控制筆觸，不要讓方向產生變化。

04 營造份量感

（a）使用中等偏淺的頭髮色調，在每個看起來太過稀疏
的區塊添加比較長的頭髮筆觸，小心不要過度覆蓋前面
已經畫好的細小髮束。這個步驟可以避免頭髮看起來太
稀疏，並且創造出具有份量感的外觀。

（b）利用小型筆刷增加更多獨立的亮部髮絲，這個步驟
可以開始稍微偏離最初的頭髮流向，帶一點隨機變化。

用比較小的筆刷描繪色調較深的頭髮，
同時加強陰影和高光的對比

增加份量感，並描繪亮部髮絲，
讓髮絲帶點隨機變化

05 描繪單獨的亮部髮束

(a) 使用極細的圓頭硬邊筆刷，在頭髮的範圍內描繪出單獨的亮部髮束或髮絲。描繪時，可善用掃動的大動作來重現直髮飄動的線條。

(b) 現在所畫的這些髮絲，應該要脫離繪製過程中最初設定的頭髮流向，更有隨機飄動的效果。

06 最後修飾細節

(a) 如果亮部過多而遮蓋了陰影區域，讓頭髮輪廓變得太分散，這時可以稍微擦除或是覆蓋這些亮部區域。

(b) 仔細比對參考照片，用更小的工具仔細描繪最細碎的頭髮。這些髮絲應該要非常精細，且方向完全隨機，增加畫面的趣味和律動感，這可以打破看起來過於一致的區塊。請注意不要過度操作，若是隨機的細節太多，畫面會混亂；若髮絲都往同方向流動又會看起來很假。

在頭髮的範圍內描繪單獨的亮部髮絲

最後畫出細細的頭髮髮束，在看起來過度統一的區塊，小心地添加自然的隨機感

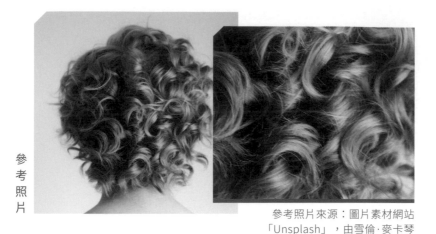

參考照片來源：圖片素材網站
「Unsplash」，由雪倫·麥卡琴
（Sharon McCutcheon）拍攝

捲髮

01 畫出主要捲髮的形狀

(a) 先花一點時間研究描繪對象的頭髮，觀察頭髮上各式各樣的顏色與形狀的多樣性，以及捲髮的份量感。首先根據主要的頭髮顏色，繪製中間色至深色色調的底色。

(b) 從比較大的形狀開始著手，使用半硬質的筆刷和中淺色的色調，描繪捲髮的主要形狀，看起來就像是不同尺寸與方向的「C」字形。這個階段只要粗略描繪比較大的形狀即可，請把精緻的細節和單獨的髮絲留到最後再畫。

(c) 將捲髮的尾端刷淡，以融入其餘頭髮的陰影中，可以創造更自然的效果。方法依你使用的媒材而異，你可以用橡皮擦將粗糙的尾端擦除，或是使用底層色調來塗抹尾端。

畫出比較大的主要捲髮形狀，
並適度變換捲髮的方向與尺寸

02 次要頭髮的筆觸

(a) 使用半硬質的小型筆刷，來描繪比較細小的頭髮筆觸。這裡的用色應該要比基礎陰影更淺，但是要比主要的捲髮形狀更深。從這個步驟開始，會慢慢創出捲髮的份量感。

(b) 在目前這個步驟，還不需要畫到單獨的髮絲，因此請注意不要用到太小的筆刷，描繪時的筆觸也應該要依照主要捲髮形狀的整體流向，帶有輕微的方向變化即可。

依據主要的捲髮流向
以小型筆刷描繪，創造出份量感

藝術家的提示

剛開始畫捲髮時，由於頭髮的外觀看起來非常複雜，常令人非常頭痛。儘管如此，如果你能從大到小的形狀依序描繪，並利用亮部來表現明確造型，這個過程就會比較簡單，而且成果也會令人印象深刻。捲髮的輪廓主要是依亮部來呈現，而且捲髮中會包含許多陰影與密集的髮絲。請記住，捲髮的圓形中心通常是最亮的部份，因為會受到最多光源照射。

在基本的捲曲形狀上
繪製柔軟的小型亮部

在陰影中增加顏色比較深的髮束，
創造出份量感與外形輪廓

用明亮的高光顏色來描繪單獨的髮絲，
同時要避免整體太過一致

03 描繪柔和的亮部

(a) 使用比主要捲髮更亮的顏色，描繪出比較細小、比較柔和的亮部筆觸。這張參考照片中的光源色調偏暖，因此高光也要使用暖色調。

(b) 擦掉比較粗糙的邊緣，方法依你所使用的媒材而異，你可以使用底層的暗色塗抹，不過要記得亮部要保持主要捲髮的「C」字流向，重點描繪每束捲髮的中央區域。

04 營造份量感

(a) 選擇中間色調的顏色以及中等尺寸的筆刷，非常輕地在每個捲髮的中心處描繪，慢慢增加份量感。請專注在每一束捲髮的中央，這個步驟不僅能增加份量感，同時也能讓頭髮的筆觸完美混合。

(b) 使用小型筆刷，在捲髮的陰影處加上顏色較深的單股髮束，再次加強份量感與外形輪廓。

05 描繪單獨的髮絲

(a) 選用非常小的圓頭筆刷，以及最明亮的亮部顏色，然後在整體的捲髮上層描繪出單獨的髮絲。這個步驟有助於營造頭髮的紋理和捲髮的弧度，讓捲髮看起來像是從陰影中浮現出來。

(b) 如果頭髮流向看起來太一致，會顯得不自然。因此增加一些隨機分佈的髮絲，偏離捲髮主要流向。

06 最後修飾細節

(a) 花一點時間為每束捲髮做最後修飾，包括增添更多的顏色細節、對比度、飽和度和顏色淡出的漸層效果，並使髮束形狀更加清晰。

(b) 使用最明亮的高光色彩，在頭髮上層描繪散落的亮點髮絲。添加這些與捲髮流向不同的細小髮絲，可提升捲髮的逼真感和動態感。

加深陰影、加強亮部並繪製飄散的髮絲，完成捲髮的繪製

參考照片來源：圖片素材網站「Unsplash」
由克里斯托夫·坎貝爾（Christopher Campbell）拍攝

參考照片

皮膚：年輕 & 年老

年輕的皮膚

在臉上畫出基本的平面形狀

01 建立基本形狀

(a) 老年人的皮膚外觀與紋理，都會與年輕人有差異。為了精準地呈現描繪對象的年齡，重點是學會如何畫出各種不同年齡層肌膚的質感。請花點時間研究模特兒或參考照片，仔細觀察他們的皮膚紋理與質感。

(b) 描繪所有的肌膚部位，都是從建立基本形狀和線稿開始。你的線稿一開始可能比較粗略，之後可以細化成更清晰、更精準的線條。

(c) 畫出不透明色塊來表示皮膚和嘴唇等不同區塊。這些形狀應該呈現中等色調，並帶有該區域的平均色調。

(d) 完成細緻線稿和乾淨的基底形狀後，即可準備上色。

02 描繪硬邊的陰影

(a) 使用大型筆刷，在皮膚上塗上範圍最廣的色調，以本例的情況是嘴唇和鼻子。無論描繪對象的年齡多大，這個步驟都是相同的。

(b) 研究參考照片並確定光源方向，思考光源的色調與位置對皮膚的影響。在這個範例中，臉的下半部都落在陰影裡，上半部則接收到比較多光線，因此，比照參考照片中的光源情況，在皮膚上塗抹大塊的色塊。在這個階段請先不要增加任何細節。

在臉的下半部描繪粗略的硬邊陰影，
畫出臉上面積最大塊的明度與顏色

03 初步混色與繪製陰影

(a) 使用你偏好的混合工具和大型的柔軟筆刷，將硬邊陰影的邊緣混合抹開。此步驟有助於建立皮膚的基本外形，並賦予皮膚柔軟、年輕的外觀。

(b) 除非是在描繪五官密集的區域（例如鼻孔周圍），否則在繪製年輕的皮膚時，請盡量使用大型、柔軟的筆刷。一般來說，使用的筆刷越大、越柔軟，皮膚就顯得越年輕。請避免用太小的筆刷畫出太小的外形，例如皺紋和摺痕，都會讓皮膚顯老。

(c) 使用稍微小一點的筆刷，勾勒出基本的外形輪廓，例如鼻孔和嘴巴周圍。

利用大型的柔軟筆刷混合硬質邊緣的陰影，
打造出年輕的膚質外觀

細修皮膚，描繪出細微但明確的外形輪廓

描繪更多細節與紋理，例如雀斑和毛孔，
讓皮膚質感看起來更加逼真

04 確立外形

(a) 不斷回頭比對模特兒或參考照片，為皮膚添加更多細小但明確的外形。在這個步驟結束時，你所描繪的結果應該包含硬邊與柔邊，保持良好平衡，並且帶有明確的意圖。硬邊僅用在特定區域，例如鼻孔邊緣。

(b) 描繪同時加強明暗區域，例如嘴巴凹陷處的輪廓，以及鼻子上的亮部和嘴唇的摺痕與反光等。

(c) 到這個階段，線稿應該完全隱藏了。如果你有畫出足夠的清晰外形，那麼即使沒有畫線稿，這幅人像畫還是可以看出樣貌。

05 添加皮膚紋理

(a) 所有皮膚都會有紋理，就算是年輕的皮膚也一樣。這種紋理可能光用眼睛看不太出來，也可能很明顯，首先要專注在創造更細緻的皮膚質地。

(b) 仔細研究參考資料，在皮膚的表面畫出各種點狀的高光、雀斑和各種膚色斑點。

(c) 如果高光或細節太強烈，可輕輕擦掉或覆蓋它們。展現年輕感的方法之一，就是盡量減少皮膚紋理。

(d) 在細緻的紋理上層，繼續添加最終的雀斑、痣或是毛孔，讓紋理更加明顯。

最後在臉上添加一點充滿活力的腮紅色調，展現出年輕的活力

06 注入活力光澤

(a) 年輕的皮膚通常會散發出年輕、充滿活力的光澤，有一些藝術家會刻意誇大此特質來營造個人風格。如果在皮膚添加類似腮紅的色調，例如疊加紅色、橙色或粉色色調。就可以營造出年輕的活力。

(b) 請使用非常大且柔軟的筆刷，在整個臉部輕輕刷過腮紅色調。下筆時請重點刷在臉頰處，有時也可以刷過鼻子，但不要一次增加太多。這裡的重點是輕輕地、重複地刷上（堆疊）顏色，直到達成你理想中的活力程度。

藝術家的提示

無論是描繪年輕或老年的皮膚，你都必須隨時注意筆刷的大小。一般來說，筆刷越大或越柔軟，塗抹出來的皮膚看起來越年輕。因為年輕的皮膚比較沒有那麼多細小或粗糙的質感，像是皺紋和細紋等。大部份年輕皮膚會呈現零瑕疵且柔和的用色，所以要用中型到大型的筆刷來塗抹。唯有在畫嘴唇、眼睛和鼻子等狹小的區域時，才會使用小型的筆刷。

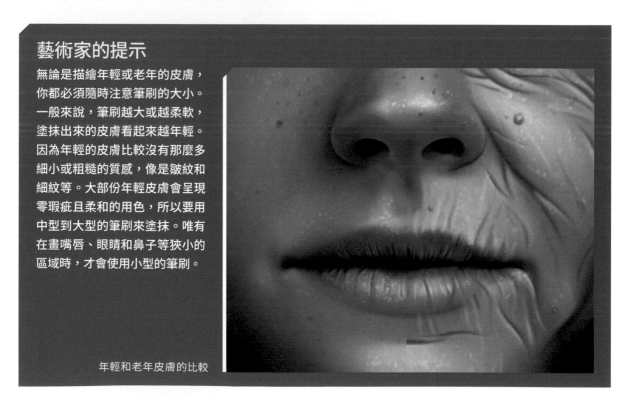

年輕和老年皮膚的比較

年老的皮膚

根據繪製年輕皮膚的步驟 **01-04** 開始繪製

先描繪出皺紋的大致形狀，建立皺紋的基本方向

01 建立基底

(a) 要表現老年的皮膚，精髓就在皺紋和細節的控制。剛開始的步驟，繪製過程與繪製年輕皮膚沒有太大區別（請見 p.112）。本例請先比照年輕皮膚的步驟 **01** 到 **04** 描繪出年輕的肌膚作為基礎，再逐步打造成佈滿皺紋的老年的皮膚。

02 初步定位皺紋

(a) 仔細觀察描繪對象或參考照片中的老年皮膚狀態，使用偏淺的暗色調色彩，開始在基底上描繪皺紋的大致形狀，這會決定皺紋的走向、位置、程度與類型。

(b) 此階段的描繪重點，是要了解老年人的皮膚會如何受到地心引力與失去彈力的影響而往下垂。在本例中，主要的皺紋位置位於嘴巴兩側和下顎線周圍，這些地方因為失去彈性，皮膚可能會輕微下垂。

03 建立清晰皺紋

(a) 以前一個步驟中建立的皺紋範圍為基礎，使用較小的筆刷和較深的暗色調來描繪更清晰的皺紋。這裡建議使用比較深的暗色調，是因為皮膚上的皺紋與皺摺通常會造成陰影，因此請觀察光源方向，藉此確定臉部哪些線條與區塊是最暗的。

(b) 觀察拍攝對象或參考照片，研究一下年紀比較大的人的皮膚容易出現哪些類型的皺紋。舉例來說，嘴唇上通常會出現垂直的皺紋，嘴角兩側會出現較長的皺紋，而眼睛下方會出現帶有曲線的皺紋。

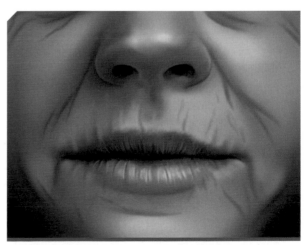

利用比較深的暗色調，在前面完成的皺紋區域上描繪更細的皺紋

04 添加亮部

(a) 描繪細小的皺紋時，請特別注意呈現的方式。因為皺紋嵌入在皮膚中，光源通常會打亮皺紋突出的邊緣，我們可以用小筆刷和比基礎膚色稍亮幾個色階的暗色調來描繪這些亮部。這種亮部不應該太銳利，而且飽和度要與原本的皮膚色調相同。

藝術家的提示

初學者畫皺紋時，很容易畫得太像「噴槍畫」，也就是把皺紋的邊緣畫得太柔，看不到銳利結構。雖然你可能認為皮膚是柔軟的，但是事實上皺紋會有很多結構線，甚至會有硬邊。許多初學者會忍不住用中等尺寸的噴槍來噴出皺紋，最後往往會造成皺紋缺少結構，使得人像畫缺乏真實感。

利用比較淺的暗色調，畫出每條皺紋上的亮部

05 描繪細小皺紋

(a) 使用更小的筆刷和最深的皺紋顏色，小心地描繪出最細小的皺紋。這些細小皺紋會符合主要的皺紋走向，但是可以稍微偏移一點，創造自然的隨機感。

(b) 為了增加逼真度，替些細微皺紋加上高光的脊線。

(c) 評估一下目前的皺紋色彩會不會太過強烈，若有太過強烈的皺紋，請使用基本膚色，輕柔地抹除它們。抹除之後你也可以用筆刷重新描繪。

描繪最細小的皺紋，可稍微偏離皺紋的主要走向，增加隨機感，讓細緻皺紋看起來更自然

06 增加皮膚紋理

(a) 在老年皮膚上描繪紋理的過程，與年輕皮膚相似，可凸顯毛孔或添加皮膚瑕疵等細節。然而，在老年人的皮膚上，顏色較深的紋理飽和度應該會稍微降低一些，整體上肌膚活力也會比較低。你也可以畫出更多瑕疵，讓皮膚看起來年紀更老。

(b) 研究模特兒或參考照片，仔細觀察任何痣、疤痕或老人斑。老人斑的面積通常會比其他類型的斑點或雀斑更大一些，增加這類細節可以提高逼真度與個性。雖然如此，如果細節過多，反而會令人覺得不夠寫實，甚至會模糊這幅人像畫的焦點，因此請斟酌運用。

增加更多紋理與細節，可提高逼真度，例如畫出老人斑

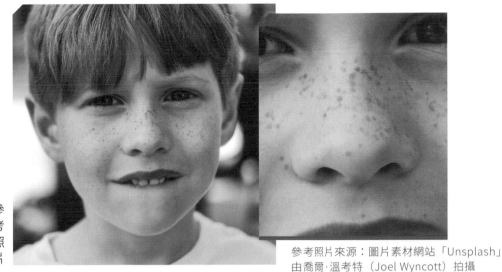

參考照片

參考照片來源：圖片素材網站「Unsplash」
由喬爾·溫考特（Joel Wyncott）拍攝

皮膚：雀斑 & 疤痕

01 建立皮膚基底

(a) 在開始描繪雀斑和疤痕之前，你要先建立明確的基底圖像，就像前面章節所建立的皮膚。以下範例的基底圖像就包含已處理好外形、邊緣、顏色、明度與紋理的皮膚。

(b) 如果描繪對象有疤痕，疤痕會在雀斑的上層。所以如果你的主體帶有雀斑，你需要先畫出雀斑。

(c) 研究模特兒或參考照片，觀察臉部的雀斑，注意雀斑的分佈狀態是均勻分布，或聚集在特定區域，例如集中在鼻子或臉頰上半部。

(d) 先大略畫出許多雀斑，請使用偏深且飽和的顏色，畫出許多尺寸細小、有點斑駁的圓點。這個階段不用在意透視感或細節，請隨意地畫出小圓點。

02 初步細修

(a) 將粗糙的雀斑抹開與柔化，若你是使用繪圖軟體，只要使用柔邊的圓形橡皮擦輕輕擦拭，留下淡淡的雀斑痕跡即可。如果是使用傳統媒材，可以使用和基底膚色相同的顏色，在這些雀斑上輕輕覆蓋。

(b) 模特兒臉上的雀斑其實色調、形狀或大小都不太一樣。因此請再畫一點更深色的雀斑，改變斑點的大小與形狀，展現雀斑的多樣性。

(c) 畫更多不同角度的雀斑，例如位於鼻側的雀斑，由於觀看角度的差異，它們不會呈現完美的圓形。

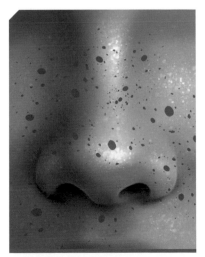

使用偏深且飽和的顏色
繪製粗略的雀斑

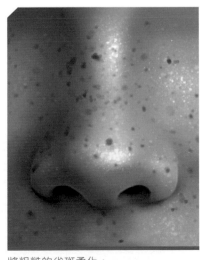

將粗糙的雀斑柔化，
並畫出帶有角度的雀斑

ROBYN LEORA LOWE

117

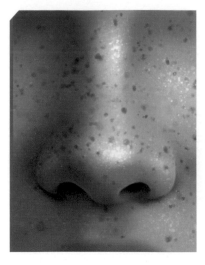

確保雀斑的圖案、顏色、明度、尺寸和清晰度都不同，讓畫面看起來更有說服力

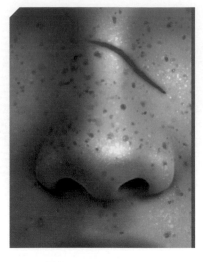

使用深膚色畫出基本的疤痕，並確定疤痕的線條兩端比較細

03 增加雀斑細節

(a) 要增加雀斑時，回頭和描繪對象比對，要注意觀看的視角與明度，確保這些雀斑在圖案、顏色、明度或尺寸都不會太一致。你要讓雀斑看起來隨機且自然，任何太過一致的效果都會讓人像畫產生不自然的感覺。

(b) 在皮膚最亮的區塊，添加一些飽和度高而且更明亮的雀斑，讓它們看起來像是位於光線之中。

(c) 雀斑的清晰程度也很重要，清晰與否取決於雀斑在臉上的位置。這種效果和攝影有點像，有些攝影作品為了營造風格，會包含了清晰與失焦（模糊）的區域，藉此表現深度與真實感。以本例來說，比較靠近觀眾的臉頰雀斑可能非常銳利，而臉頰另一邊的雀斑可能會略為模糊，因為距離觀眾比較遠。透過這種方式，可為整體人像畫帶來深度與一致性。

04 建立疤痕的基本形狀

(a) 如果描繪對象臉上有疤痕或是胎記，畫出這些細節就可以提高人像畫的逼真度和可信度。要畫疤痕時，請在畫好雀斑的臉上，使用小尺寸的硬邊筆刷和偏深且比較飽和的顏色，畫出細長線條，當作疤痕的基本形狀。請注意疤痕形狀要符合臉部的凹凸角度，這樣效果會更逼真。

(b) 使用相同顏色但尺寸更大的柔軟筆刷，將疤痕形狀的外部邊緣抹開、柔化，營造漸層效果。這是讓疤痕看起來與皮膚融合的第一步。

藝術家的提示

在描繪雀斑或是疤痕時，應該要與整幅人像畫保持協調。如果你在臉部最亮的區域畫了雀斑或疤痕，顏色卻和臉部最暗處的雀斑或疤痕一樣，就會使得畫面整體立刻變得扁平。同樣地，如果雀斑或疤痕是位於失焦或帶有角度的區域，就必須呈現相同的模糊或透視感，這樣才能自然地融入臉部。

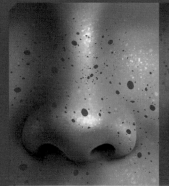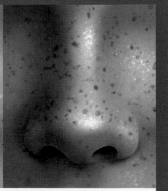

快速繪製、不協調的雀斑（左圖）和仔細調整過的雀斑（右圖）

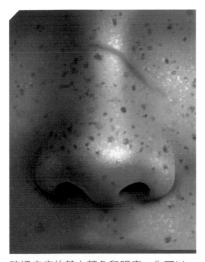

確認疤痕的基本顏色和明度，你可以將疤痕稍微淡化或模糊，來呈現疤痕癒合的狀況

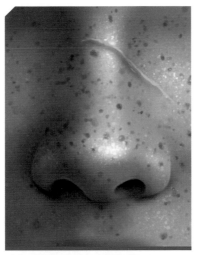

確定疤痕的類型和光源方向，然後在疤痕上粗略地添加亮部

最後在疤痕上描繪出閃亮、不完美、帶有紋理的線條，然後描繪漸層色的邊緣，讓疤痕融入周圍的皮膚

05 疤痕明度與顏色

(a) 將疤痕形狀的粗糙邊緣柔化，你可以使用柔軟的筆刷來手動抹開邊緣，或是在數位軟體中直接選用模糊工具來塗抹。

(b) 觀察描繪對象，判斷疤痕生長的時間與類型。這道疤痕是新的，而且正在發炎嗎？或是舊的、已經褪色了？新生的疤痕通常看起來會更大、更紅，而舊的疤痕則會隨著時間逐漸褪色，看起來稍微蒼白。在本例中，疤痕正在癒合的階段，因此顏色比較淺，色調則是結合了紅色色調與正常的皮膚色調。

(c) 在基底的疤痕形狀內，描繪出上述這些明度與色調。

06 為疤痕加上亮部

(a) 在疤痕上描繪亮部之前，仔細研究主體，確定此疤痕是凹陷的（萎縮型）或是凸起的（增生型）。同時，也要注意光源的方向。本例的疤痕是凸起的，意思是疤痕會比其餘的皮膚表面略高，這時候光源是從上方打下來，因此疤痕的上方會被最多光線照射到。

(b) 使用細的筆刷和明亮的膚色，在疤痕上方描繪亮部。你可以添加一些粗糙的小亮點，避免疤痕顯得太過完美而帶有人工感。

07 最後修飾細節

(a) 隨著疤痕慢慢癒合，有時候會形成發亮的垂直線條。請仔細觀察疤痕的細節和紋理，使用與上一步相同的明亮膚色來描繪這些線條。這種閃亮的紋理會分布在整條疤痕的範圍，並且都會朝向同一方向。你可以加入一點破碎邊緣，避免讓疤痕看起來過於均勻或是假假的。這些閃亮的線條可以稍微超出疤痕的範圍，看起來會更自然。

(b) 使用與步驟 04 相同的柔軟筆刷和顏色，在疤痕外側描繪稍微擴散的漸層色，這樣一來，疤痕的外觀會與皮膚更加融合，而不像是貼在皮膚外面。

參考照片來源：
圖片素材網站「Unsplash」
由誠心媒體（Sincerely Media）拍攝

參考照片

皮膚：刺青

從帶有完整細節的小塊皮膚開始畫

01 建立皮膚基底

(a) 開始畫刺青之前，你需要先畫出底層的皮膚。底層皮膚應該已經處理好完整細節，包含外形、邊緣、顏色、明度與紋理等（請參考 p.112 查看如何繪製年輕或年老的皮膚）。如果你是使用傳統媒材繪畫，建立基底這個步驟會特別重要，因為當你在皮膚表面畫好刺青之後，就很難回頭修改皮膚的細節了。

畫出刺青的平滑線稿

02 刺青的基本形狀

(a) 研究模特兒或參考照片，觀察其身上的刺青，特別注意刺青的大小、形狀、顏色、年代，以及這個刺青是如何覆蓋在皮膚上。以下將示範如何描繪一個圖樣簡單的新月形刺青，我將使用本頁最上面的照片作為風格與刺青顏色的參考。

(b) 利用小型的硬邊筆刷，選定刺青墨水的顏色，以穩定的線條畫出這個新月形刺青的基本形狀。

將刺青的邊緣羽化或模糊，
讓刺青看起來與皮膚融為一體

替刺青圖案加上基本的陰影和色彩變化，
表現刺青內部的褪色區域

03 將刺青圖案邊緣柔化

(a) 畫刺青的重點，就是要讓刺青圖樣與皮膚完全融為一體，不能像貼紙一樣貼在皮膚表面。為了表現出這種逼真感，請將刺青圖案的邊緣輕輕地柔化或是模糊，方法依你所選的媒材而異。這邊請小心不要讓形狀變得太過模糊，以免降低刺青圖樣的清晰度。

04 調整刺青的墨色明暗

(a) 隨著刺青後的時間變久，黑色墨水會有褪色的現象，因為人體開始分解這些墨水，導致墨水在特定光線下看起來略帶藍色或是綠色色調。如果刺青的部位常常暴露在陽光下，例如臉部、脖子或是手臂等處，褪色效果就會更明顯。此外像是臀部、大腿或是身體軀幹等處的刺青，因為通常會藏在衣服裡面，就比較不會褪色。

(b) 如果你的描繪對象身上的刺青已經很舊，或是已經開始褪色，可以在刺青上增加更明亮的藍色暗色調。

05 添加基底的皮膚紋理

(a) 描繪刺青時，別忘了刺青也是皮膚的一部分，因此也會包含皮膚的紋理，例如細小的圓形亮點和陰影。刺青上的亮點應該要集中在最常暴露於光線下的區塊，因此請研究模特兒或參考照片，確定光源的位置。這些細節的大小與刺青的大小息息相關。

使用亮部與陰影來塑造基本的皮膚紋理

06 最後修飾細節

(a) 為了讓刺青看起來更逼真，像是自然地融入皮膚中，可在刺青圖樣的周圍添加細小的墨點，就像墨水滲進了皮膚一樣。

(b) 使用基底的墨水顏色，搭配大型柔軟筆刷，在刺青周圍輕柔地畫上陰影，模擬墨水擴散的效果，巧妙地為刺青增添柔和感。

(c) 本例的參考圖是一張特寫照片，因此皮膚紋理清晰可見，我們也要將皮膚紋理融入刺青中。觀察主體的皮膚細節，用明亮的膚色在刺青上層畫下細微的亮部線條，以表現皮膚的亮部或細小的毛髮。

描繪亮部與陰影，為刺青添加皮膚紋理

藝術家的提示

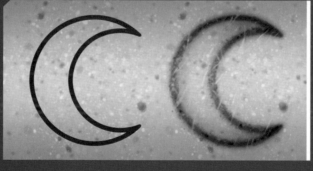

將兩張圖並排比較。左圖是未融入皮膚的刺青，右圖則是經過前面每個步驟之後，和皮膚完美融合的刺青

請花點時間讓刺青圖樣與皮膚完美融合，成果會更逼真。有些初學者只停在步驟 02，只畫出硬邊的線條，沒有擴散柔化、調整明度或添加紋理，使刺青像是浮在皮膚表面。若想要更逼真，請投入額外的心力，將刺青與皮膚融合，這會幫助你的人像畫提升到新的層次。不過，一般來說，很少有機會畫到這麼特寫的刺青，因此請評估描繪對象，如果不是刺青的特寫畫面，只要畫到步驟 05 就已經足夠。並不需要繼續進行到步驟 06 的最後細節。

參考照片

參考照片來源：圖片素材網站「Unsplash」
由喬伊・李（Joeyy Lee）拍攝

飾品 & 穿洞

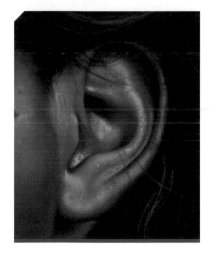

開始畫飾品之前，請確認配戴飾品
的區域，例如耳朵，已經完成

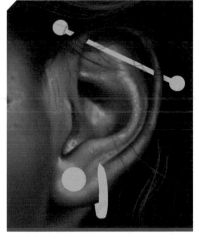

在耳朵上畫不透明的色塊作為飾品，
並保留讓耳環穿過耳垂或軟骨的空隙

01 先建立基底圖像

(a) 在開始替人像畫添加飾品之前，
請確認配戴飾品的部位已經盡可能
畫完。基底圖像應該要包含完成的
外形、顏色、紋理、細節和明度。

(b) 這篇教學將會引導你畫出耳環，
所以你需要先畫一隻耳朵，你可以
參考 p.104 描繪耳朵的章節。

02 飾品的基本形狀

(a) 觀察模特兒或參考圖片，注意
主體身上是否有穿戴飾品或穿洞。
研究每個物件的尺寸、形狀、角度
和細節，以及如何穿戴，是貼合或
穿透皮膚。此範例將描繪出耳釘、
耳環和耳骨釘，如果你的人像畫有
特定的主題，你或許需要增加更多
的穿洞。

以下步驟中，將示範如何在耳垂的
下方畫一個耳釘、在上耳垂畫一個
穿過的圈圈耳環，並且在耳朵上方
畫一個穿過耳骨的耳骨釘。

(b) 在已經畫好的耳朵圖像上開始
描繪飾品，方式取決於你所使用的
媒材。如果是數位繪畫，可以建立
一個新的圖層來畫；若是傳統媒材
（例如油畫或是壓克力顏料等具有
覆蓋力的媒材），則可以直接畫在
底層圖像上。

(c) 使用硬邊的筆刷，畫出不透明
的淺色色塊作為飾品的形狀。首先
在耳垂下方畫一個簡單的圓形作為
耳釘；接著在耳釘旁邊畫一條粗且
彎曲的曲線，並在下方畫一個額外
形狀，暗示這是一個穿到耳朵後方
的耳環。最後在耳朵上方描繪穿過
耳骨的耳骨釘，請先畫一條粗線，
線條中央有兩個斷點，這是耳骨釘
穿過軟骨的地方。最後在線條兩端
各畫一個圓球。

藝術家的提示

你必須多認識和觀察飾品，盡量熟悉飾品常見的材料和質感，繪畫時就能派上用場。例如珍珠通常是明亮且帶有溫潤光澤的，有時會出現虹彩光澤。它們通常有銳利的亮部，陰影範圍不大，且會反映環境光，而帶有細微的色相差異。金飾通常是金黃色的，而且有強烈的反光，包含強烈的亮部和比較深的陰影，且會反射周圍環境的顏色和形狀。銀飾與金飾很類似，反光性也很強，會有強烈的亮部與深色的陰影，不同的是銀飾沒有特定的色相。

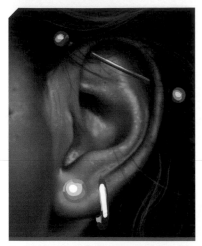

先確認要描繪的飾品是什麼材質的，研究每種材質的屬性，然後用粗略、硬邊的暗色調筆刷畫上陰影色塊

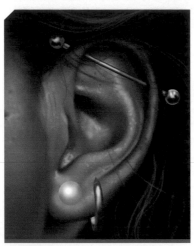

將硬邊陰影混合柔化，在具反射表面的飾品上添加一點皮膚色調的反射

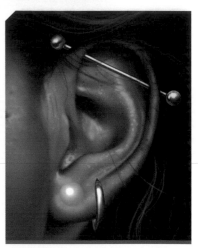

細修每個物件的外形，添加必要的平滑陰影或是強烈的反光

03 描繪硬邊的陰影

(a) 仔細研究你的描繪對象，確認每一件飾品的材質，以及這些材質如何受到光源的影響。在本例中，耳垂的耳釘是珍珠材質，圈圈耳環是黃金材質，耳骨釘則是銀飾。

(b) 使用硬邊的筆刷，在每個耳飾的基底形狀上面粗略地描繪光線與陰影，大致反映上述的不同材質。

04 混色

(a) 運用你偏好的混合技法，柔化每件飾品上的硬邊陰影，同時盡量保持陰影的位置不要跑掉。

(b) 反覆比對模特兒或參考照片，改用小型的柔軟筆刷，在每個耳飾內部描繪基本的顏色和陰影細節。尤其是在耳飾上最接近耳朵的反光區域內，這裡會反射皮膚的膚色。舉例來說，在耳骨釘上，每個圓球朝向耳朵的那一側，都會反射皮膚的顏色。

05 形狀細修

(a) 仔細觀察描繪對象，針對主體配戴的飾品外形進行最後的細修。這個階段要讓反光的部位出現比較銳利的細節，還要加上清晰的亮部與陰影，以及顏色的細微差異。

(b) 描繪出更多細節，包括光芒、刮痕、瑕疵或是凹痕等。你可以用明亮的顏色和極細的筆刷，描繪出細微的線條來表現飾品上的刮痕。

(c) 使用偏深色、飽和的膚色，在每個耳飾周圍的皮膚上添加陰影，讓飾品看起來像陷入耳朵，而不是像貼紙般貼在表面。而在飾品直接接觸到皮膚的地方，陰影比較不會擴散開來，會顯得比較深。

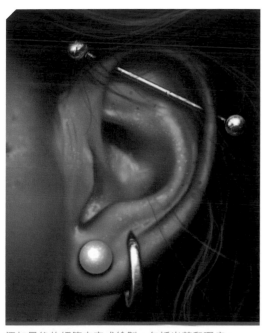

06 最後修飾細節

(a) 仔細研究描繪對象，對飾品的外觀進行必要的最後細修工作。例如讓反射的區域顯現出更銳利的細節，加上清晰的亮部與陰影，以及加強顏色的微妙層次。

(b) 添加更多光芒、刮痕、瑕疵或是凹痕等細節。你可以用明亮的顏色和更小的筆刷來描繪細小的線條，隱晦地表現飾品表面的刮痕。

(c) 使用較深的膚色，在每個耳飾周圍添加陰影，這樣一來，可以讓飾品看起來稍微陷入皮膚，而不是像貼紙般浮貼在表面，提升逼真感。此外，在飾品直接碰到皮膚的地方，陰影會比較深，擴散程度比較低。

添加最後的細節來完成繪製，包括光芒和瑕疵，運用陰影讓飾品看起來有陷入皮膚的逼真感

藝術家的提示

即使你能非常仔細地描繪出極為逼真的飾品，但是如果這些飾品沒有和耳朵的皮膚融合，整幅畫看起來似乎少了什麼。描繪飾品的關鍵，在於準確畫出該飾品與人體皮膚的關聯，如果沒有加入陰影，就不會和人體產生連結，導致飾品以不自然的方式漂浮在皮膚上。因此，你必須參考光源和飾品接觸皮膚的程度，描繪出準確的陰影，讓效果更逼真。

上圖中的飾品缺乏陰影的修飾，因此看起來好像沒有碰到皮膚，是以一種不自然的方式浮貼著

上圖中是在耳環周圍碰到皮膚的地方加上陰影，看起來彷彿耳環有稍微陷入皮膚，看起來更逼真

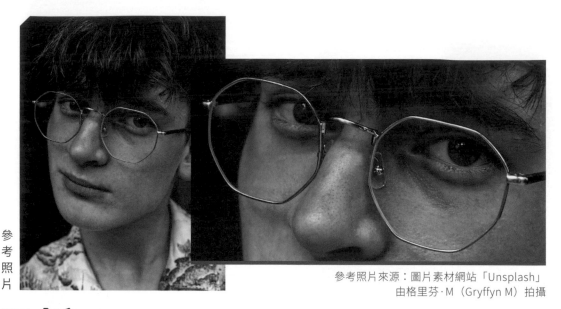

參考照片來源：圖片素材網站「Unsplash」
由格里芬·M（Gryffyn M）拍攝

參
考
照
片

眼鏡

01 眼鏡的透視草稿

(a) 畫眼鏡的流程和飾品一樣，你必須先畫完下方的底層圖像。接著就要描繪眼鏡的線稿，如果你使用繪圖軟體，請在臉部上方新增圖層來畫；如果是使用傳統媒材，請用非常輕的筆觸，將線稿直接描繪在已完成的臉上。

(b) 畫眼鏡時最重要的關鍵，就是正確的透視角度，透視正確的眼鏡看起來才會逼真又有說服力。觀察模特兒或參考照片，注意拍攝對象的臉部和眼鏡角度，從臉部中央的畫一條垂直線開始，畫出眼鏡粗略的透視線。

(c) 畫一條傾斜的水平線，這條線就是眼睛的水平線。這條線的高度和傾斜角度會依據描繪對象的臉部轉動方向而有所不同。

(d) 觀察主體眼鏡的大小和高度，用眼線上方傾斜的水平線標記眼鏡上半部邊緣，和眼線下方的眼鏡下半部邊緣。

(e) 在臉部兩側畫出垂直線來確定眼鏡的寬度。

(f) 研究主體的眼鏡形狀，決定你要如實描繪眼鏡，或是將眼鏡變成不同風格，提高視覺趣味。請畫出幾條透視線作為參考線，以描繪出鏡框的粗略輪廓，包含鏡片形狀、連結兩個鏡片的鼻樑架以及鏡腳。鏡腳位置從眼睛水平線開始，延伸到臉部兩側，其餘藏到耳朵後方。

請花點時間描繪出眼鏡的粗略透視線，特別注意眼鏡的大小與形狀

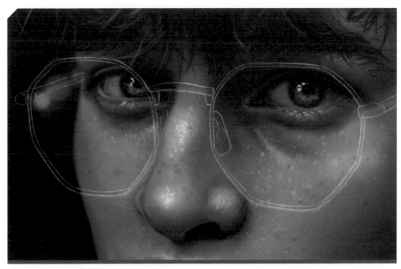

為鏡框描繪出帶有細節的精緻線稿

02 眼鏡的最終線稿

(a) 把畫好的粗略輪廓當作參考線，利用小型筆刷在上層畫出細節更多的線稿。你可以隨時和描繪對象做對照，繼續增加細節，例如鼻墊、鏡架的尾端、鼻樑的形狀和邊框等細節。

(b) 畫到這個步驟，線稿應該已經是乾淨且精確的線條了。請盡量降低粗略的草稿感。

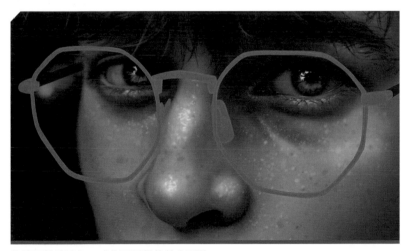

為鏡框線稿填色，成為平面般的基本形狀

03 眼鏡的基本形狀

(a) 接下來的步驟要確定鏡框的基本形狀，請選一個中間色調的顏色，以精緻的線稿為基礎，仔細勾勒出鏡框的形狀，請確保所有的邊緣都非常平滑。

(b) 針對鼻墊和鏡腳等區塊，可使用不同顏色來劃分不同的區塊。

04 描繪硬邊的陰影

(a) 請觀察主體的鏡框是用什麼材質製作，並思考此材質該如何表現。在本例中，鏡框材質是光滑的金色金屬。金屬的反光性很強，能帶出非常強烈的亮部和陰影，並且帶有黃色的色相。

(b) 記住你的鏡框材質，在前面完成的形狀中描繪粗略的硬邊陰影。這只是初步的粗略陰影，後續會再做混色處理。

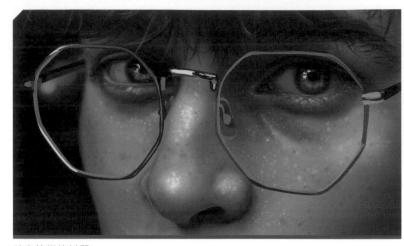

確定鏡框的材質，
配合光源方向建立硬邊陰影

05 形狀細修

(a) 運用你偏好的混合技法，將硬邊陰影的邊緣混合。

(b) 使用小而柔邊的筆刷來描繪眼鏡的形狀。處理金屬鏡框這類細長又帶有反射光的材質時，請注意框上的陰影區域會包含長條狀的高光、明度和中間色調。

(c) 觀察光源方向，在接收最多光線的鏡框區域描繪出最明亮的反光。在本例中，光源位於畫面右上角，所以鏡框每個部位的上方都會出現明亮的反光。

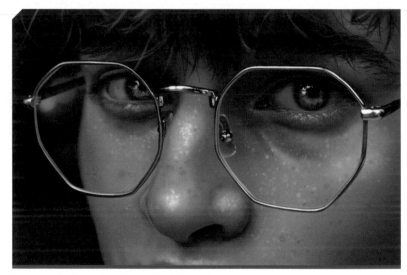

將硬邊陰影混合，然後用柔軟的小型筆刷
確定外形、顏色和明度

06 最後修飾細節

(a) 完成鏡框後開始添加細節,讓眼鏡看起來更逼真。

(b) 觀察主體的眼鏡角度,沿著鏡框內側畫一條灰色調的細線,這是用來表現鏡片的厚度。目前描繪對象的臉部角度,只能看到鏡片左側和下半部的厚度。

(c) 觀察鏡框陰影投射到臉上的位置,畫出鏡框的基本陰影。加上陰影之後,眼鏡會更有立體感,並和臉部融為一體,避免讓眼鏡像貼紙一樣浮在臉上。

(d) 研究描繪對象的眼鏡鏡片,仔細觀察這是近視眼鏡還是遠視 / 老花眼鏡(凹透鏡或凸透鏡),兩者帶來的透視變形效果會有差異。本例是近視眼鏡(凹透鏡),

所以左邊鏡片後方的臉部邊緣會稍微凹陷(後退);但如果主角是配戴遠視眼鏡,則臉部邊緣看起來會變得比較突出。變形程度的多寡,是以度數的深淺而定,請仔細觀察主體,描繪出凹陷或凸出的效果。

(e) 由於鏡片有弧度,會使後面背景看起來稍微扭曲,看起來就像是玻璃後面的背景在旋轉。你可以在鏡片背後的背景區域畫一點扭曲色塊來創造這種效果。

(f) 仔細觀察主體的眼鏡,在鏡片上畫出細微的反射,藉此表現玻璃鏡片的存在,而不是只有空空的鏡框。請使用帶有透明度的顏色,在鏡片上描繪細緻且明亮的斜線,這些明亮線條會反映出光源的亮度。

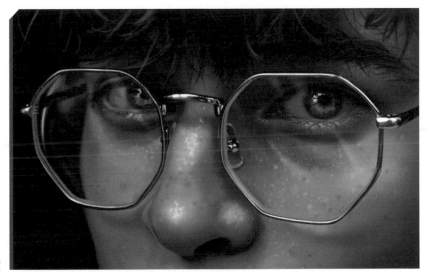

在完稿中添加豐富的細節、投射在臉上的鏡框陰影與鏡片的反光,可提升眼鏡的逼真度

藝術家的提示

畫眼鏡就像畫飾品,必須畫出「眼鏡與肌膚接觸」的感覺,這點非常重要。無論你把眼鏡畫得多美、細節多豐富,如果沒有畫出接觸肌膚的陰影,這副眼鏡看起來就像浮在臉上。畫眼鏡的陰影時,注意鏡框某些區域會接觸到肌膚,該處會出現範圍小且擴散較少的陰影;鏡框的其他區域只是靠近但沒有碰到肌膚,則會投射出更廣泛且更分散的陰影。

加上接觸肌膚的陰影,讓人像畫更上一層樓

人像畫
案例示範

- 尼克・隆格
 （Nick Runge）

 阿斯特里・洛納
 （Astri Lohne）

- 賈斯汀・弗倫提諾
 （Justine S. Florentino）

- 莎拉・特佩斯
 （Sara Tepes）

- 根納迪・金
 （Gennadiy Kim）

- 愛芙琳・絲托卡特
 （Aveline Stokart）

尼克·隆格
Nick Runge

簡介

以下的教學將引導你利用傳統的水彩媒材，完成一幅
引人注目的人像畫。整個過程會從零開始講解，從
初步的構圖與形狀開始，一步一步引導你，一直到
最後的細節修飾。你可以學到如何描繪這種四分
之三的側臉視角，了解如何將描繪對象分解為
抽象的形狀、光影和明暗，並以水彩來表現。
作者還會分享他如何運用色彩來營造氛圍、
提高作品的說服力，幫助你建構引人入勝的
作品。本單元從鉛筆素描開始，到添加每個
水彩層次，你將融合寫實主義的擬真和抽象
主義的解構，畫出栩栩如生的臉龐。

參考照片來源：圖片素材網站「Dreamstime」
攝影者：Vladgalenko

01

仔細觀察參考照片和主體的臉型，接著用 2H 素描鉛筆，在紙張上半部畫一個水平橢圓形，請注意筆跡不要太深。畫出這個橢圓形之後，就要按照參考照片的角度，建構出 4/3 側面的臉。你可以將人臉想像成一個盒子的內部，在頭骨的右側邊緣，從透視的角度畫一個垂直橢圓形。你可以想像成從一個球體上切下一側，這樣一來你就會看到頭部面向你的那個平面，可以幫助你保持臉部五官都朝向正確的方向。

利用橢圓形來勾勒出
人類頭骨的粗略形狀

02

在垂直橢圓形的止中央畫一條水平線，這條線將指示眼睛所面向的方向。繼續沿著球體的前側，將這條水平線延伸出去，並帶點彎曲度，這條線將會形成眼線或眼眶的頂部，同時也是將頭部劃分成三部分的第一個測量標準。在這個階段就提早確立上眼線的位置，後續你就能更準確地抓出眼球的位置。

將橢圓形頭骨的形狀分為
二個區塊，透過這種方式
來確認臉部的角度

03

從右側垂直橢圓形的頂端，畫一條水平線橫過整個球體，這條線是髮際線。從這條髮際線到眼線的距離，是頭部頂部區塊的三分之一高度。接下來，從垂直橢圓形的底部，也畫出一條穿過球體且帶有彎曲度的水平線，這條線會成為鼻子底部的線。請保持和上面相等的距離，在最下方再畫一條水平線，以確立下巴的線條。接著請從左邊眼線和圓形的相交處，如圖畫一條傾斜的直線，一直畫到和下巴線相交處，這條線就是標記臉部的邊緣。最後，請在右側的垂直橢圓形中央畫一條垂直線，將垂直橢圓形分為二個區塊。

這些線把臉分成三個部份：
額頭、鼻子和嘴巴周圍

1

2

3

04

想像你要將頭骨的橢圓形切割成左右兩個部分，找出頭部球體的中心點，往下畫一條線，一直畫到下巴，相交處就是下巴右邊的角。從這個角如圖輕輕畫出一條曲線，連到垂直橢圓形的頂點，這條線就是臉頰右側的線。現在已經畫出下巴的兩個角，請在這兩個角之間找出中心點，再從這個點往上畫一條稍微垂直的線，和髮際線相交，這條線就會是臉部的中心線。最後，請從下巴右邊的角開始，如圖勾勒出下巴側面的斜線。

透過垂直分割頭部
建立臉部的中心線

05

將眼線與鼻子線條之間的距離分成三等分,然後在距離眼線三分之一的位置畫一條水平曲線,這條曲線會與眼線平行,這條線表示眼睛的底部。接著請仔細觀察參考照片,決定鼻子的寬度,然後找出眼線和臉部中心線的交點,從這裡開始往左右兩邊標出等距離的兩點,距離就是鼻子的寬度。確認左右兩點的位置後,請分別從兩個點往下畫出兩條垂直線,一直畫到與鼻子線條相交。

確認眼睛底部的線,
同時也確認鼻子的寬度

06

目前垂直的鼻子線條和上下眼線間形成一個方框,這個方框就是鼻樑的頂端。請如圖在方框中,從臉部中心線往左側畫出一條短線,並利用這條短線的寬度,將鼻樑的頂部往前延伸並拉到位置上,並依臉部角度,讓鼻樑向左偏移。接著請在水平的鼻子線條上方(偏左處)畫個球體,此球體右側會碰到中心線。接著在球體的右側畫第二個球體、在第一個球體後面畫第三個球體,把這些球體連起來,並在下方畫出鼻孔的曲線。

依據透視角度建構出鼻子的形狀

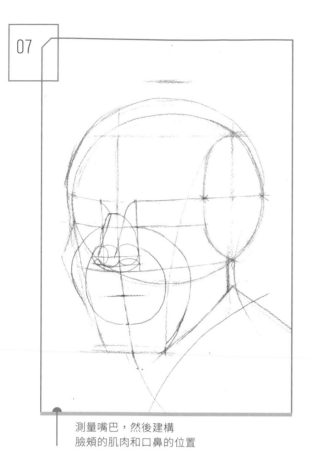

07

測量嘴巴，然後建構
臉頰的肌肉和口鼻的位置

08

建立張開的嘴巴與嘴唇，
同時還要建立下巴的形狀

接著處理鼻子線條到下巴線之間的距離，請同樣劃分成三等份，上三分之一處應該是嘴巴線所在的位置，而下三分之一處是下嘴唇。請從下嘴唇和臉部中心線相交的點畫一個小的橢圓形，連結到鼻孔頂部（鼻球的兩個球體），這個橢圓形就是嘴部或口鼻區。接著畫臉頰，請從下巴右邊的角畫出一個大一點的橢圓形到下眼線處，並且要與鼻子的寬度線條相交。

在下巴線條底部與下嘴唇底部之間，畫一個小的橢圓形。這個區域實際上會比下唇略低，但通常會先畫在這個位置以便測量繪製下嘴唇的距離。接著，請在第一個橢圓形周圍再畫一個大一點的橢圓形，這個橢圓形要與下嘴唇下方的線重疊。實際上的下嘴唇應該會比這個重疊處略高，並且產生下嘴唇下方的陰影。本例鼻孔與下嘴唇區域之間的橢圓形將會構成嘴巴的寬度。

藝術家的提示

到目前為止，你可能會很疑惑，為什麼我們都已經有參考照片了，居然還要用這麼多的步驟來構圖？繪畫時最重要的，並不只是畫出你所看到的，還要畫出你所理解的。訓練自己用這種嚴謹的方式建構人類頭部的形狀，有助於描繪出想像中的臉孔，同時也是一種很好的練習，幫助你在觀看照片時找出這些參考點和線條。透過這種方式，當你開始為一張臉構圖時，你不只可以根據你練習過的想像畫面來調整比例，之後也能在比對參考照片時持續調整。

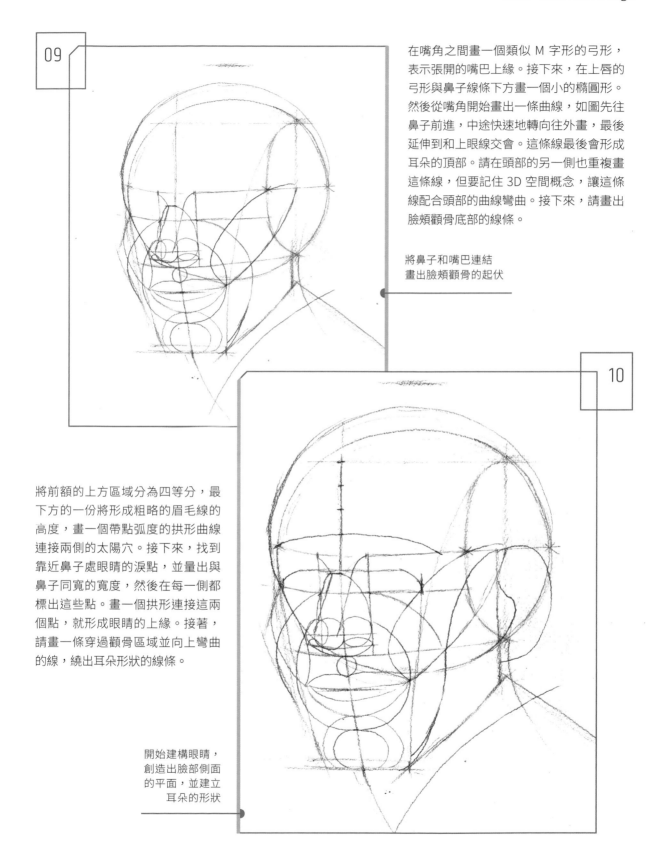

09

在嘴角之間畫一個類似 M 字形的弓形，表示張開的嘴巴上緣。接下來，在上唇的弓形與鼻子線條下方畫一個小的橢圓形。然後從嘴角開始畫出一條曲線，如圖先往鼻子前進，中途快速地轉向往外畫，最後延伸到和上眼線交會。這條線最後會形成耳朵的頂部。請在頭部的另一側也重複畫這條線，但要記住 3D 空間概念，讓這條線配合頭部的曲線彎曲。接下來，請畫出臉頰顴骨底部的線條。

將鼻子和嘴巴連結
畫出臉頰顴骨的起伏

10

將前額的上方區域分為四等分，最下方的一份將形成粗略的眉毛線的高度，畫一個帶點弧度的拱形曲線連接兩側的太陽穴。接下來，找到靠近鼻子處眼睛的淚點，並量出與鼻子同寬的寬度，然後在每一側都標出這些點。畫一個拱形連接這兩個點，就形成眼睛的上緣。接著，請畫一條穿過顴骨區域並向上彎曲的線，繞出耳朵形狀的線條。

開始建構眼睛，
創造出臉部側面
的平面，並建立
耳朵的形狀

11

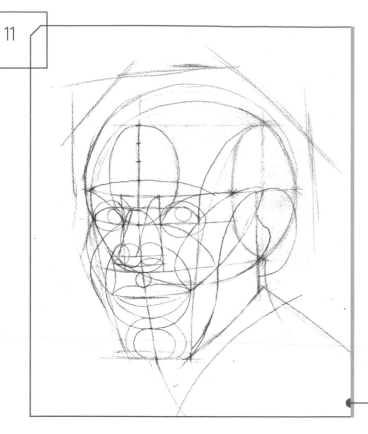

從 右側的垂直橢圓形（也就是頭骨球體的切割面）的頂部，往左下方畫一條曲線，一直畫到上眼線的角落，透過這個步驟來確立太陽穴的側面平面。接下來，從淚點（下眼線與鼻子寬度相交處）開始畫，如圖往上畫一條斜線，這是眼睛的形狀。如果有需要的話，此時可以加入虹膜和瞳孔。接下來，在下眼線（鼻樑中間）和髮際線之間畫一個垂直橢圓形，此處會成為前額。

建立頭部的太陽穴，
完成基本的眼睛構圖

12

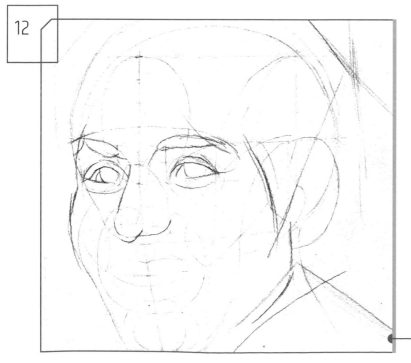

到這邊已經完成臉部的構圖，已經可以開始細修了，接下來的重點是提高相似度。請將軟橡皮揉一揉，擦去部份混亂的線條，只留下重要的線條，將這些線條變模糊，當作參考線即可。首先要細修下眼瞼，找到臉部的邊緣，清理鼻子的草稿線條。請比對參考圖片，捕捉鼻子的準確長度，也就是從鼻樑上方到鼻孔下的陰影的距離。

擦去黑色的結構線，
細修底圖的重點區域

13

比對參考圖片，重新描繪眉毛。描繪對象的左邊眉毛（也就是我們的右邊）是位於上眼線的正上方，另一邊的眉毛則是尾端朝上。眉毛的狀態對傳達表情與情緒非常重要，因此這一步對提高相似度有決定性的作用。相似度的高低，是和「一般」的臉部相比。如果主角的臉上有特殊且獨一無二的五官，或是擁有獨特的面部表情，只要有畫出這些特徵，就可以令人感覺到「相似」，因此才會說眉毛是關鍵。以本例來說，主角的微笑和他牙齒周邊的陰影，在描繪人像時會成為很棒的特徵。

決定牙齒的位置之前，
先加上眉毛，並細修嘴巴、
下巴和臉頰的線條

14

畫出雙眼的虹膜和瞳孔，為牙齒添加更多小細節，並細修下巴的形狀。你所畫的每一條線應該要遵從下層的構圖線，但你還是要不斷地對照參考圖片，才能擦掉線條並調整你的草圖，直到線稿盡可能準確為止。花點時間研究參考資料，並且將參考資料當作依據，這是捕捉相似度的關鍵。另一方面，畫到頭髮時，建議你將鉛筆轉向側面並且保持手腕的穩定，以畫出頭髮的流暢線條。

為底圖增加細節
建立頭髮與肩膀的線條

15

再次擦除多餘線條、清理過多的鉛筆痕跡，讓精緻的線條浮現出來，接著就可以開始用水彩上色了。

請用一枝 4 號圓頭水彩筆，沾取充足的水分，使用吡咯紅（pyrrole red）和焦赭色（burnt sienna）並混合一些象牙黑（ivory black），將這個混色畫在眼瞼和鼻子下方深色線條處。這些線條可能不會永遠保留，本例只是把它們當作定位點，以保持比例正確。透過這種獨特的方法，你可以在稍後等這些暗色區塊的水彩變乾，且顏色淡化為中等明度時，再次將它們暈開或是柔化。

準備好草稿之後，
開始加上第一層水彩

16

透明水彩有個特性是，即使顏料半乾，只要遇到水分，就可以再把一部分顏料洗起來。因此請將水彩筆沾大量的水（越多越好），將水彩筆轉向側面，在眼睛上方擦出一塊濕的區域，慢慢地畫到前面用紅赭色畫的線，就可以把紅赭色稍微帶入打濕的區域。

等這個部分的顏料變乾後，請在筆尖沾一點點吡咯紅，加一點水稀釋後，將這個中等明度的顏色刷在鼻子的最上方與底部，同時也畫在臉頰肌肉下方。

開始渲染，並且在鼻子和
眼窩處加上第二層顏色

17

混合深藍色和焦赭色，加入少量的玫瑰色或歌劇玫瑰（opera pink），調出深洋紅色調。用水彩筆沾大量的水，讓筆刷吸滿剛剛調製的混色顏料，如圖覆蓋於眼睛上方和眼睛的白色區域。

這邊要注意，有個常見的錯誤畫法就是將眼白留白。雖然我們都知道眼白是白色，但是在現實中大部份的情況下，眼白幾乎不會是白色，而會受到光的影響呈現出不同顏色。

在眼窩底下描繪陰影，
並開始混合冷暖色調

18

將吡咯紅與永固橙色（permanent orange）混合後，選用大號的圓頭水彩筆（建議用 16 號至 20 號），沾上大量的水，直到水會滴下來的程度，如圖將調好的混色刷在紙面上。上色時請盡可能快速，把對底層的干擾降到最低。傳統的水彩畫技法可能會要求你先做這個步驟，但你可能會希望下方的顏料能稍微移動並且變得柔和一點，以準備進行下一步。

利用大量的暖色調
塗抹臉部不同區塊來整合

19

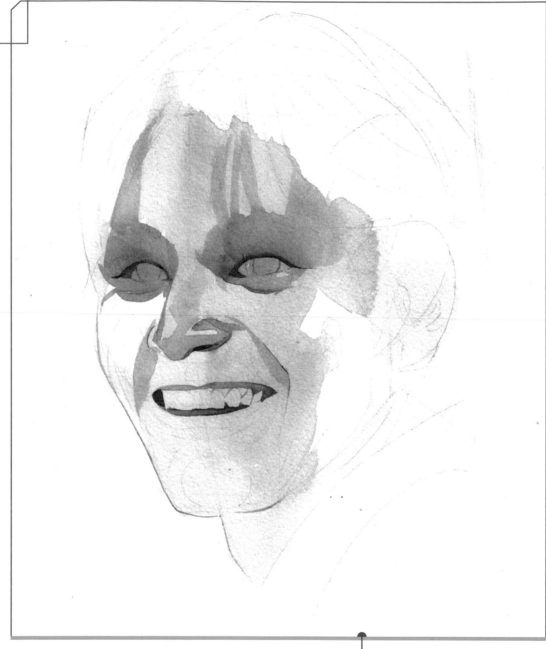

請稍等一下，確認前一步驟薄塗的顏料完全乾燥，才能進到
這一步。如果顏料還沒有乾，可用吹風機加快乾燥的過程。
接著請將深藍色、焦赭色和歌劇玫瑰混合，塗在張開的嘴巴
形狀內。這時候先不要畫滿牙齒的細節，因為現在看起來會
太過凌亂。反之，應該先建立基本的色彩和陰影。此階段的
人像看起來還有點嚇人，但你不用擔心，這都在計畫之內。

在嘴巴內部上色，
以建立嘴唇和嘴巴的基準點，
並加上部份的牙齒輪廓

20

用吡咯紅和象牙黑的混色,加水稀釋成淡淡的顏色,然後用 4 號圓頭水彩筆刷來描繪。用水稀釋顏料,將這種非常淡、幾乎透明的顏色畫在下嘴唇。

接著請一邊思考臉頰(腮幫子)的圓形造型,一邊在鼻子、臉頰與嘴唇的陰影處疊上這個顏色。在陰影處疊加幾層淺色、扁平、幾乎透明的形狀,可建構出柔和的陰影。

在鼻子、臉頰和嘴唇上添加陰影與形狀,然後持續增加濃度

藝術家的提示 ——————

到目前為止,你應該已經了解如何透過薄塗透明色彩來創造出顏色和明度,還有基本的混色技巧。就像是印表機可以從青色、黃色、洋紅和黑色的四色墨水組合中,混合出需要的顏色,你現在也正在學習如何運用二到三種顏色混合出特定的調色。透過混色,可以創造出介於這二到三種顏色的全新色彩。在練習混色的同時,你也要同步運用你的觀察技巧,把草稿底部的結構形狀發展成栩栩如生的繪畫。

21

用吡咯紅和群青色（ultramarine blue）混色，拿一枝比較大的圓頭水彩筆吸滿水分，稀釋此紅藍混色，讓顏料變得很清淡，但明度要維持中間色調。然後仔細觀察參考圖中細微的光源，緩慢地增加陰影，同時要避免讓畫面變得太偏向冷色調。圖中的光源是位於右上角，因此畫陰影時應該要往下延伸，並稍微偏向左側。

依光源建立陰影方向，
並開始描繪臉頰

利用群青和焦赭色混色，畫在眼睛的虹膜和瞳孔等細節處。接下來，混合永固橙色和歌劇玫瑰，並添加一點點焦赭色，用水彩筆沾滿此混色，刷過鼻尖區域。這裡要讓筆尖飽含足夠的水分，筆觸才會乾淨。

接著用同樣的暖色調混色，在右臉頰的上方畫出第二個大塊的形狀。仔細觀察，你會發現此形狀與下方的紫色色調開始混合。

22

開始為眼睛注入生命
並在鼻尖增加溫暖的色調

23

繼續加強這幅人像畫的外形與深度。你要在上每一層水彩之間耐心地等待，等顏料乾燥後再上色、再乾燥後再次上色。藉由重複這個操作，你可以在圖面上堆疊越來越多水彩層次，但還是維持乾淨的樣貌。

接著再次混合永固橙色與歌劇玫瑰，並在混色中加入少許群青，將此混色塗在整個鼻子與臉部左側。然後再混合一些藍色、紅色與黑色，加水稀釋之後，薄塗在右側臉頰區域。

加深眉毛、眼睛和嘴巴的顏色，然後在鼻子上方薄塗上色

24

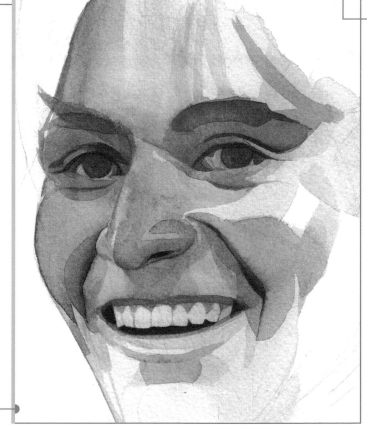

調製一個灰色帶紅的混合色，將大型圓頭水彩筆浸泡在水中，直到筆吸飽水分，然後沾取這個灰紅混色，從下嘴唇的下方開始，畫一個圓角矩形來當作陰影，並用這個顏色覆蓋嘴唇與牙齒的區塊。接著繼續畫到髮際線，然後利用吹風機快速吹乾這個區塊，讓顏色固定。

接下來，再次用水浸透筆刷，加一點焦赭色，在主體的額頭左側畫出一個垂直的形狀，然後在該形狀旁邊薄塗上色，藉此柔化該形狀。

將牙齒周圍區域顏色加深，並在嘴巴與下唇的周圍建立形狀

25

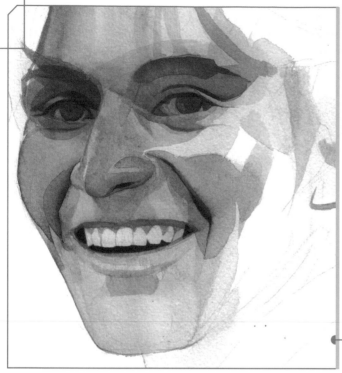

使用紅色與藍色混色，用來加深左邊眼睛的顏色，完成後請讓顏料乾燥。

接著要在臉部下方加入更多陰影，讓人像畫看起來更加平衡。請用大量的群青色加入焦赭色，混合出灰色調，用大一點的圓頭水彩筆，從鼻孔下方開始薄塗上色，並橫跨牙齒一直畫到下巴。利用這個方式，可以確定男子臉部的邊緣，並且進一步為下巴顏色建立基礎顏色。

在人像畫的底部增加暗色，
讓人像畫更平衡，並增加不透明度

26

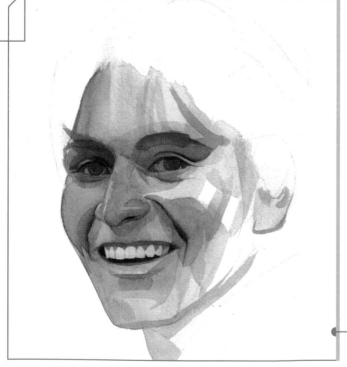

用比較小的 4 號圓頭水彩筆，在下唇下方，添加以吡咯紅和永固橙色混合的暖色調。先往下刷到下巴的左側，然後回到下巴的正面，繼續沿著下巴底部的邊緣薄塗，往下延伸到頸部，並且利用這個形狀來加強下巴右側的清晰度。

接下來開始用相同的混色來添加新的層次，往上刷到臉部左側，沿著鼻子的左半邊塗抹，橫跨左邊的眼睛後，在眉毛上方結束。

運用暖色調上色來增加
更多細節，並為人像畫
提高飽和度

27

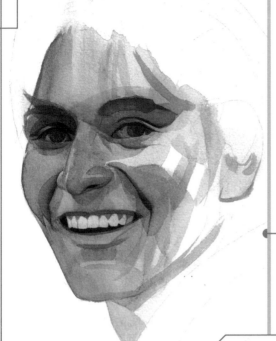

使用歌劇玫瑰與群青色調成淡紫色，從右邊的鼻孔開始，在右側臉頰塗上一大片紫色，並讓右臉頰的顏色更深一點。沿著主角微笑延伸出來的臉部線條塗抹，並完全覆蓋下巴。繼續薄塗，覆蓋下巴下方的形狀，並稍微加深該處的色調。

你可以想像一下，把臉部分成上中下三塊來看，下三分之一通常會有比較多藍色、中間三分之一通常會比較多紅色、上三分之一則會有比較多黃色。這是常見的臉部顏色組合，在大部份的臉上都能發現。

運用冷色調為人像畫底部
增加不透明度

28

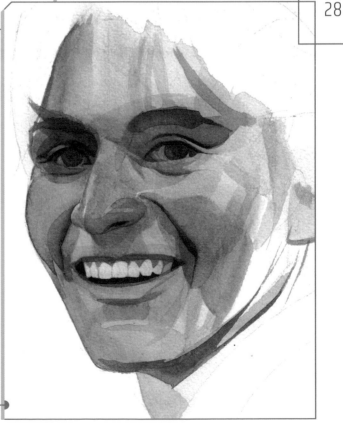

開始在臉部的下半部建立陰影，請使用吡咯紅與象牙黑調出深棕色，在下巴的下方畫一塊深棕色的陰影形狀。明暗的平衡會影響整幅人像的呈現，因此陰影與最暗的區塊不能只畫在臉部的上方。考慮到之後畫完深色的頭髮時，畫面的上半部會變得很暗，所以這裡先在下巴下方建立深色區塊，整幅畫才會有足夠的平衡感。

接著用永固橙色與焦赭色混色，在主體右臉頰的上方，塗抹更大的黃色區塊，將白色紙面軟化，並且讓各種顏色融合在一起。

用暖色調將顏色連在一起
讓顏色看起來更和諧

29

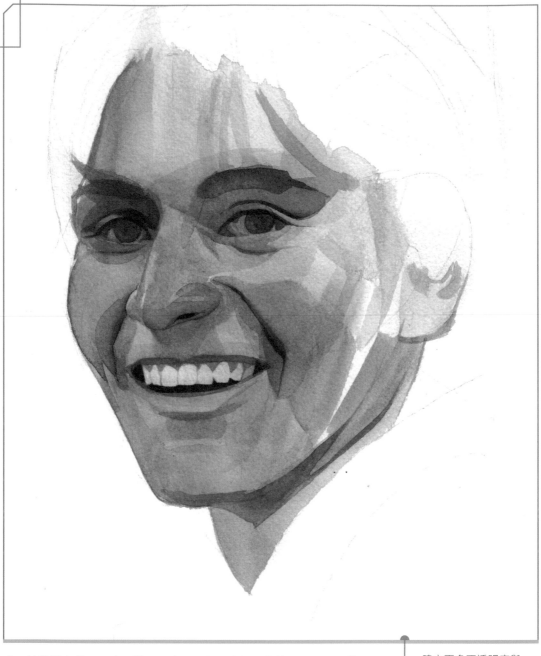

建立更多不透明度與
深色調，慢慢地加深
皮膚色調

拿一枝比較大的圓頭水彩筆，混合另一組吡咯紅和焦赭色調色，覆蓋
在整個下巴與下嘴唇區塊，上色時要往下延伸，讓顏色覆蓋到脖子。
畫到這裡時，請把水彩畫靜置一下，不要使用吹風機快速乾燥，這是
為了讓自己有機會重新審視整幅畫，看看是不是有哪些區塊需要更多
飽和度，或是加深陰影。有時候帶入更多想像中的顏色會很有趣，讓
人像畫稍微增加風格，藉由檢視參考圖片中許多細微的局部色彩，你
可以根據這些線索增加更多飽和度，讓顏色更加鮮明。

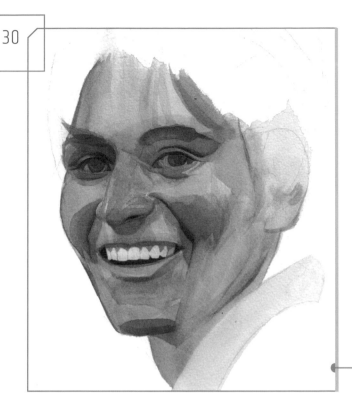

30

畫到這個階段，人像畫看起來已經很不錯了，但還有點缺乏立體感，我們要加強立體感來增加逼真度。請使用 4 號圓頭水彩筆，沾一點用吡咯紅和橙色調出來的暖橘色，塗抹在兩側的臉頰上。接著再使用相同的顏色，在下巴畫一個長方形，並在鼻子與鼻孔下方塗上相同的顏色。

接著請使用比較大的圓頭水彩筆，讓筆尖吸滿水分，刷過臉部的右下方，讓下方的顏料混合。這樣就可以整合畫面，簡化一些雜亂的形狀。

添加更多飽和度與深色調，同時混合顏色，讓畫面簡化

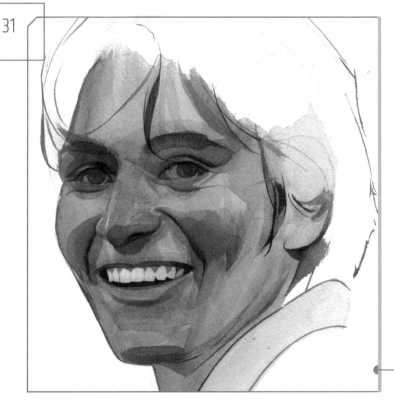

31

使用群青色、焦赭色和茜草紅（Alizarin crimson）調出帶有黑色調的混色，然後用 4 號圓頭水彩筆，在頭髮的邊緣處如圖描繪出確定的輪廓線。請描繪出鬢角，讓鬢角與下方的柔和色調形成對比。

畫到這邊，原本溫暖的明度可能會開始變得有一點混濁和複雜，所以要替這些明亮的區塊加上乾淨、偏深色的邊緣，創造一些微妙的幾何平面感，讓整個畫面接近最終想要的明度，目前最暗的區塊與線條已非常接近最終完稿的強度。

重新建立失去的明暗層次，並且確定頭髮的邊緣

32

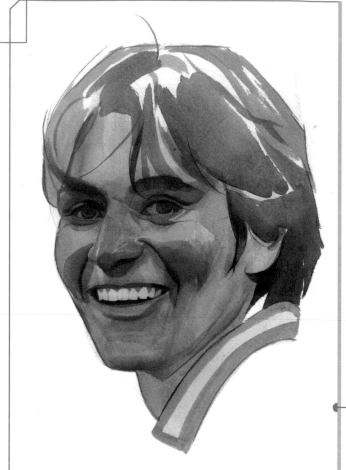

接下來要開始處理頭髮。在此之前，先使用比較大的圓頭水彩筆，沾一些清水，將下巴正面的紅色形狀混合與柔化開來，為臉部提供更逼真的錯覺。

接下來，使用群青色與焦赭色混合出偏藍的頭髮顏色。請用大枝的水彩筆吸飽這個顏色，按照頭髮的結構刷上線條。不要太一絲不苟，而是隨機地畫出相當抽象的筆觸，因為目前只是剛開始畫頭髮的階段，只需要表現出頭髮的外型輪廓即可。眼窩處也可以刷上與頭髮相同的調色來變暗一點。

繪製頭髮主要的底色，
並讓整體人像畫傾向冷色調

藝術家的提示 ——————

到這邊你已經學到如何分解參考圖像，以及在開始構圖前建置基本形狀。現在所進行的過程則是利用顏色來渲染以及明度的處理，其中有許多明暗色塊都是藉由薄塗的技法刷在紙上。在乾紙上畫水彩時常會遇到一個嚴重的問題，就是在薄塗過程中把水分用完了，貿然拿筆去加水的話，容易造成暈染與滲色。為了避免此情況，加水後都要再次檢查整個形狀，重新把畫面刷濕，讓乾燥的區塊變均勻。

33

將中間調的明度
加回人像畫的下半部

頭髮色塊畫完後，可以稍等一下讓它變乾，這段時間可繼續在人像畫的下半部增加更多深度。請使用 4 號水彩筆沾取大量的水（讓筆刷吸滿但不到滴水的程度），調製吡咯紅和群青色的調色（請讓此混色偏向紅色），用這個調色在下巴區域描繪陰影，修飾下巴形狀。以同樣的方法，在下巴下方描繪出鋒利的陰影形狀，並在耳朵的底部也畫上陰影。最後讓臉部的左側與頭髮融合。

34

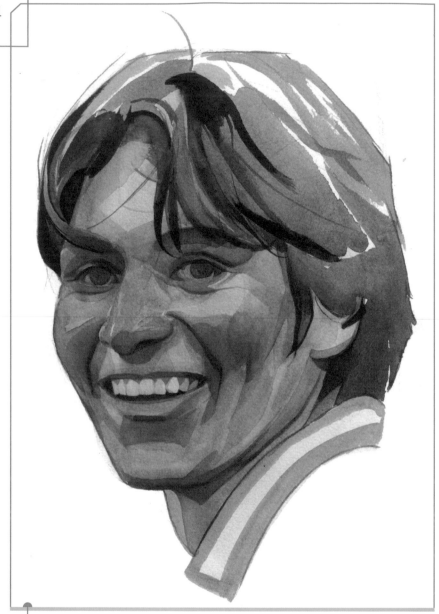

開始建立頭髮的細節
並繼續增加暖色調的顏色

混合象牙黑與群青色，用這個偏深的混色來
描繪出頭髮的線條。請一邊對照參考圖像，
一邊享受繪製的過程。請試著去感受頭髮的
飄動，利用小型畫筆來描繪線條。這個階段
可以替人像畫增添個性，但還是應該要相對
輕鬆並快速地完成。接著請調出一種稀釋成
極淡的藍色，在整個左半部的臉上輕輕薄塗
上色。我刻意保留一些區域不著色，讓整個
區域變得開闊，想創造帶點反光的感覺。

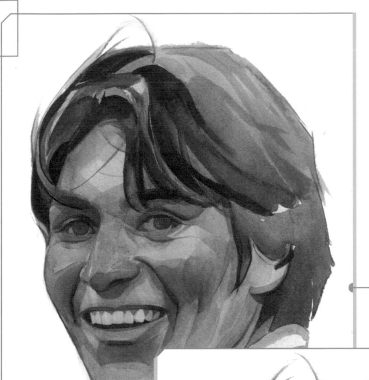

35

使用相同的象牙黑與群青色混色，繼續處理頭髮的細節。上色時必須一直記得光源方向，本例的光源是從畫面右上角照過來，因此要避免右上方的頭髮受光面有太多細節。

在這個階段，你已經不需要百分百遵照參考圖像去畫了。你要達成的目標，已經變成維持畫面的平衡，這裡就要讓頭髮在陰影細節與藍色的大面積平塗之間保持平衡。

為頭髮增加更多細節，
預備進行最後的修飾

36

最後即將完成的階段，我們從上到下依序處理。上方最暗的頭髮區塊，請將筆刷吸滿藍色與黑色的混色（黑色要多一點），加入一些茜草紅來描繪頭髮。接著要將頭髮邊緣接近白色畫紙的地方柔化，請拿比較大的水彩筆沾滿清水，再用筆刷輕輕刷過頭髮的藍色邊緣，直到頭髮的邊緣變得比較柔和為止。接著，修飾紅色或黑色混色的區塊，並加深這些地方的明暗對比，直到整體結果讓你滿意為止。

檢查整體的色彩平衡
來完成繪圖

結語

恭喜你，到這邊你已經完成一幅風格獨具的水彩人像畫了。在這個教學中所獲得的知識與技巧，可以應用在下一幅人像畫或繪圖練習中。現在你應該已經了解如何研究參考照片，辨識出需要用哪些形狀和明暗來重新創造與重新演繹；並且用填色、測量、構圖、細修與最終渲染等技巧，將參考用的照片轉變成藝術作品。此外，你也需要進一步了解明暗處理，明暗會讓你作品中的光線與色彩平衡更有說服力，讓你享受用嶄新的方式來探索新的臉孔與新的表現手法。

參考照片來源：圖片素材網站「Dreamstime」
攝影者：Vladgalenko

Final image © Nick Runge

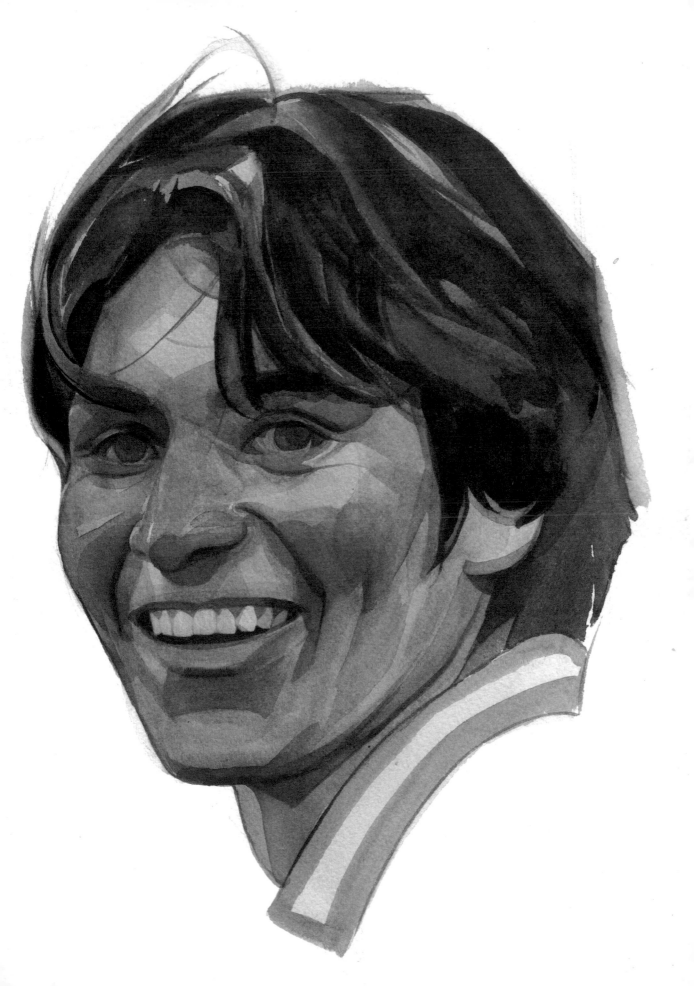

阿斯特里·洛納
Astri Lohne

簡介

以下的步驟將示範如何創造出一幅色彩明豔又柔和的年輕男子肖像。你會學到如何實踐高效率、聰明的工作流程，學習如何畫得更像，並了解如何運用色彩與光線，讓描繪主體栩栩如生。作者會為你分析臉部的構造，示範如何從基礎開始畫，慢慢處理至精緻的細節，這套流程適用各種主題。描繪的過程雖然緩慢，有時候甚至令人痛苦，但是當這一切整合在一起、成為一幅畫時，你就會發現所花的時間和努力都是值得的。

創作人像畫的過程並不是一成不變的，以下這36 個步驟會帶給你扎實的基礎，讓你可以發展出自己的人像畫工作流程。不過，每位藝術家的喜好與工作風格都是獨一無二的，因此你也可以在練習範例時自行實驗，甚至調整步驟順序，只要將教學中的方法當作指導原則即可。本範例的人像畫雖然是以電腦繪圖軟體繪製，你也可以用傳統媒材或是多媒體繪圖工具來跟著練習。

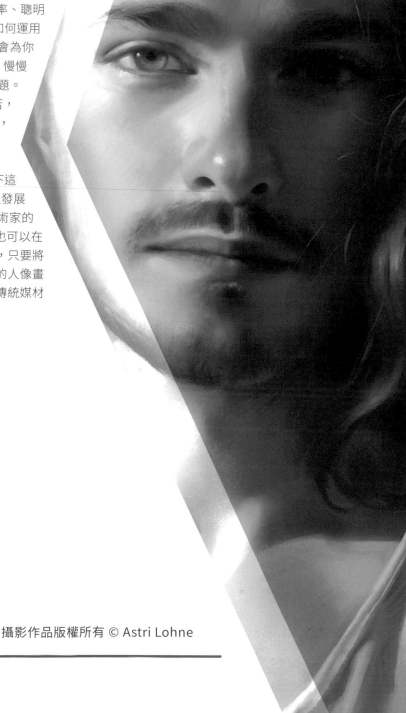

攝影作品版權所有 © Astri Lohne

01

不佳的參考照片 vs. 良好的參考照片範例

不佳的參考照片

✗ 光線過度曝光

✗ 構圖偏離中心

✗ 形狀不明顯的髮型

✗ 很難看到臉的正面

良好的參考照片

✔ 明暗分布完整

✔ 背景能凸顯主體

✔ 容易辨識形狀

✔ 清晰的正面角度

畫人像畫的第一步，就是找到良好的參考照片，除非你是從真人開始
寫生。如果要使用參考照片來作畫，重點在於這張照片必須滿足一些
基本條件，包括足夠的解析度，光線自然且能美化主題，具備完整的
明暗變化，並有清晰的形狀。如果參考照片欠佳，會使繪製過程變得
更加困難，因此請花時間取得好的參考照片，仔細觀察臉的每一面和
形狀，是不是很容易看出來？或是參考照片根本就看不清楚呢？

使用清晰可見但明暗分布均勻的參考照片，在上方圖層疊加網格

創作寫實人像畫，最大的挑戰之一就是捕捉精準的人像相似度。如果想要更容易成功，首先我會加上如上圖的正方形網格，並且確保草稿一開始就和參考照片對齊。網格可以引導你繪製出主體精確的臉部形狀，你不用擔心無法把每個部位都完美對齊。如果你是使用繪圖軟體來畫，你可以在整個繪圖過程中隨時開啟或關閉網格，確保自己仍然保持對齊，但不必強迫自己做到完美。如果你是用傳統媒材繪畫，可用鉛筆等工具打網格線，但要確定網格線都是模糊的，方便之後可以覆蓋掉、塗抹或是擦掉這些線條。

開始繪圖以前，你需要先製作一個背景，建議選擇不會太鮮豔或是太干擾的背景，並且要能襯托出人像畫的配色。本例由於參考照片中的主體具有溫暖的色調，因此我選擇偏冷的藍色調來製造溫度的對比。當你想找一個能讓主體跳出來的顏色時，建議避免純白色或是純黑色。不過，如果你是用繪圖軟體繪圖，背景顏色之後還能隨時修改，那就不用考慮太多，只要使用合適的顏色填充畫布就可以了。

如果你想讓畫面更有繪畫風格，可在製作背景時嘗試添加紋理

04

選用大尺寸的柔邊筆刷,開始畫第一組
輪廓標記。建議選一個不太刺眼的顏色
來畫標記,之後它與繪圖其餘部份融合
時也會很好看,例如棕色或是橘色都是
很好的選擇,這兩種顏色可以與主體的
皮膚色調良好地融合。首先畫出外輪廓
與最大、最顯眼的幾何形狀,試著想像
頭骨的形狀,例如眼窩的位置、下顎骨
會落在什麼地方等。重點是要從臉部的
基礎結構開始畫,之後再轉往表層描繪
五官位置。

快速畫出大塊形狀,逐步建立
輪廓標記。請記住你並不是在
畫線條,而是建立柔和的形狀

05

目前還是初期的繪製階段,建議你常常將
畫面拉遠,以觀察整體畫布的布局,這點
非常重要,這樣你才能了解整體的畫面,
之後再處理更小的細節。在繪圖過程中,
初學者常常會陷入過度擔心細節的陷阱,
像是眼睛、鼻孔、眉毛等,從表面上看,
這些五官似乎是畫出優秀人像畫最重要的
元素,但其實是連接這些五官的元素構成
臉部的基礎。把這些簡單的形狀先配置到
畫布上,預先讓自己做好準備,可讓之後
的繪圖過程更加順利、成功。

用大而鬆散的形狀創造臉部的基礎
之後再去處理更小的細節

確定形狀的寬度和長度，並對照參考照片

在你畫出形狀的草稿時，要記得隨時不斷測量，讓草圖對齊參考照片。雖然網格可幫助你對齊，但是你不應該盲目地遵照網格。請尋找臉部既有的模式，眼睛和鼻子的寬度一樣嗎？如果與眉毛相比，下巴應該要多寬呢？找到這些既有模式可以幫助你精準地描繪形狀，藉此捕捉到相似度。此外，你也要用批判的眼光，去檢視構成主體臉部的形狀，試著思考為什麼這個人的五官會成為他獨一無二的特徵。

完成臉部主要的標記之後，草稿就已經完成了。在這個階段不必畫成充滿細節的草稿，但還是要能提供足夠資訊，讓你可以開始雕琢臉部的底圖。你的草稿應該要著重在大塊的幾何形狀，並充滿立體感，而不是著重在線條與細節上。目前草稿看起來可能不夠完整，但這些只是建構的區塊中的第一個部份。

草稿線條應該要柔軟，避免細節，但是仍然看得出輪廓

研究主體的皮膚色調後，
選擇中間色調的飽和基礎膚色

在參考照片中尋找色調的變化
與柔和的漸層變化，再把這些
色調添加在你的底層顏色上

開始為皮膚、頭髮和衣服填入局部顏色，如果你是使用繪圖軟體操作，請在草稿的下方新增圖層來上色；如果是用傳統媒材繪製，請直接在草稿上填色，但是小心不要覆蓋草稿。仔細研究你的參考照片，辨識出皮膚真實的顏色。很多人會誤以為皮膚比實際顏色更淺而選錯，所以一定要挑選中間色調的飽和顏色，而不是過度缺乏飽和度或是過度明亮的色彩。請選用邊緣柔軟並帶有紋理的筆刷，保持筆刷蓬鬆，並且暫時不考慮光線。這些打底用的色彩不必完全覆蓋背景色，如果你想創造一種繪畫般的筆觸，也可以讓背景色透出一點點。

請利用柔軟的筆刷，開始在局部色彩中繪製細微的差異。你能在參考照片中觀察到柔和的漸層或是色調的變化嗎？請記得以下這些好用的規則：前額通常是黃色調，眼睛下方的區塊和下顎線條通常是冷色調的；臉頰、嘴唇和鼻子通常會帶有一點紅色。不要忘記頭髮也是一樣，觀察頭髮的基礎顏色是不是也帶有任何有趣的色彩變化。

10

現在你已經完成這幅人像畫的底層色彩,可以開始增加它的份量了。第一步是加入光線,在你開始畫最明亮的部份之前,先安排過渡色調。

觀察參考照片中光源的方向、強度和光線類型。在這張照片中,主體有一部分被太陽照亮,所以光線有許多表面的散射溢出,這要用一個亮紅色的過渡層來表示。不論你所畫的光影環境是什麼,次表面散射都會出現在皮膚的某個位置。仔細研究參考照片,看看哪一種色調的效果最好。

你的過渡色調應該要柔軟、飽和,並且不能太明亮

藝術家的提示

次表面散射效果是影響人像畫逼真度的重要關鍵,肌膚看起來充滿生動活力或死氣沉沉,關鍵就在這裡。因為皮膚在自然的情況下會帶點半透明感,當光線照在皮膚上時,你會看到光穿過肌膚,產生光影交融的效果。因此,為了畫出具有說服力的膚色,需要讓皮膚看起來好像有血液在下方流動,請在被光穿透的區域加一點紅色與橙色,像是皮膚或軟骨等比較薄的地方,例如鼻子或耳朵。

11

建立光線，讓過渡色調滲出邊緣

12

雖然人像畫帶有更多小細節，但是在草稿繪製的階段，應該要把畫面拉遠，方便查看整個畫面

開始繪製過渡顏色上方比較明亮的區塊，這時候還不用畫最明亮的部份，最明亮的地方稍後再去處理。請如圖用明亮的顏色和柔軟的筆刷填充亮部，這個範例的光源是太陽，使用帶點啞光的黃色來畫，效果會比較好。在繪圖時，請留意光的形狀，以及光線如何與主體的外形相互作用。

現在基礎大部份都完成了，可以開始做一點破壞性的效果了。如果你是用繪圖軟體，到目前為止，應該一直都是在草稿下方的圖層上色，接下來就可以改變作法了。請在草稿上方新增圖層，利用軟筆刷開始加深並加強臉部的份量感。如果你是用傳統媒材，請像前面一樣繼續在圖像的上層繪圖，並且小心覆蓋掉草稿的筆跡，為了後續的繪製工作，創造出柔和且立體的底層。看到主體的顏色如何變化後，你可以更改背景的顏色，這裡的背景已經變暗一點了。

13

現在要來平衡整幅畫作的明度，才能替這幅人像畫增加更多深度。首先開始增加臉部與頭髮的陰影，建議使用飽和色來畫陰影而不是灰色，左圖就是用飽和色而不是某種灰色。與光線一樣，陰影中也會有過渡色調，因為陰影從中間色調變暗，陰影的色階也會依環境光變化。請仔細研究你的參考照片，看看有什麼飽和度的變化。如果你是使用繪圖軟體繪製，你或許可以使用檢色器從參考照片中直接抽出陰影用的顏色。

留意陰影產生的形狀與邊緣

14

下一步是辨識並定義臉部的平面。所謂的平面意思是主體上任何清楚的平坦表面。尋找大塊、幾何形狀的明暗區塊，以明確但柔和的筆觸塗抹出形狀。這些表面通常是三角形的（例如眼睛上方的區塊）或是矩形（例如鼻子的側面）。最銳利的角度通常會在鼻子與顴骨周圍。

如果你是人像畫的新手，想要一眼看出平面可能會有點困難，建議你可以使用阿薩羅石膏頭像（Asaro Head）來練習，這是一個立體頭部模型，會將頭部分解成清晰、容易辨識的平面。

練習辨識平面的大小、形狀和位置對於建立相似又有說服力的外形很重要

15

繪製臉部毛髮時請使用柔和的筆觸，稍後會詳細說明細節

截至目前為止，你一直在為臉部建立基礎，這是為了在之後描繪細節時可以具備明亮、精準又充滿份量感的底圖。人像畫現在應該已經預留出良好充足的空間，讓你可以開始去考慮更表層的細節，從臉部的毛髮開始。

和前面的繪製過程一樣，請用柔軟的筆刷，小心畫出眉毛、鬍鬚和絡腮鬍的區塊，這個階段還不用畫出毛髮的細節。請注意主體的臉部毛髮位置，以及這些毛髮如何以獨特的方式形塑出主體的臉部。

16

加上臉部的毛髮後，五官的基本框架終於完成了。下一步是繼續為眼球、鼻子和嘴巴設定基礎，請繼續用柔軟的筆刷，注意明暗和顏色。眼球通常不會是純白色，通常是比膚色更淺、更偏冷色調；嘴唇的顏色通常會非常飽和；鼻孔的顏色通常會偏紅而不是黑色，因為鼻子會帶點半透明感。

仔細研究你的參考照片，
確定眼球、鼻子和嘴巴的顏色

17

隨時留意整體畫面仍然非常重要。在每一個步驟中，請花一點時間確定你剛剛畫的內容有和其他的部份融合。確定眼睛下方的區域，將它們柔化；並將嘴角處進行混色。剛剛畫上去的部份與臉部其餘位置之間不該有粗糙的邊緣，這個步驟也是應用遮蔽陰影的好時機（請參考第 48 頁），可稍微將頭髮混色，並柔化髮際線的邊緣。

利用溫柔的手法，整合臉部，加深遮蔽陰影

18

下一步要為你的人像畫增加更多深度，使用更深的陰影來擴大色彩範圍，並且繼續提升畫面的份量感。

容我再次強調，畫畫時要記得添加色調變化，例如陰影很少是純黑色，通常會是飽和的深色。在這個範例中，最深的陰影使用了許多暖色調的棕色與紅色，主要集中在頭髮和與臉部交接的區塊，避免讓臉部本身的對比度太誇張，那樣很容易讓畫面看起來過於強烈。

當你增加越多陰影色調，
主體就會看起來更立體

19

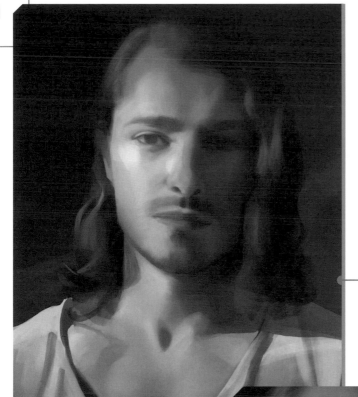

20

這個階段的目標是將明度範圍往明暗兩端擴展（加強明暗的對比），因此接下來要加入更亮的明度。暫時不要加入反射的亮部，可以等之後和其他更細節的元素一起加進來。請將外形最高點的亮度提高，並且將臉部直接朝向光源的平面打亮，你會建立出更完整的深度。將顴骨、前額和鼻子的側面變亮，同時在頭髮、前胸和襯衫的地方增加亮部。

在表面增加最亮的高光處，
也就是臉部直接朝向光源的位置，
通常會是全臉最高的位置

到目前為止，如果是使用電腦繪圖，你或許一直是用滿版來描繪，從現在開始可以稍微放大畫布，加強邊緣，在臉上比較明顯的部位畫細節。關於細節有個常見的誤解，以為細節只是加強畫面、讓影像更銳利並更清晰。事實上，細節包含許多不同的元素，包括紋理、色相、明度和邊緣，這些都會在畫作中發揮作用。前面的步驟你都是在柔和的臉部基礎上添加少量的細節，接下來就要同時考慮到臉部的紋理、色相等其他面向。

藉著加強部份邊緣，開始讓臉部聚焦，
但其他邊緣仍要保持柔和

21

現在整個臉部的基礎已經完成了，你可以繼續描繪人像畫的焦點區域，也就是畫出臉上的五官。從眼睛開始，首先觀察模特兒的眼睛有什麼特別之處，然後根據你的發現來描繪。輕輕描繪出眼睛的輪廓，使輪廓明確，藉由銳化並加深上下眼瞼的顏色，讓眼睛符合你的參考照片。要確定虹膜的頂端和底部被眼瞼稍微覆蓋，以塑造出輕鬆、自然的樣貌。

先不要試著描繪任何細節，
將注意力放在創造五官的扎實底圖

研究參考照片，觀察主體的鼻子是銳利、圓潤或是特別細瘦。請根據你的觀察來描繪，不要只是畫出你印象中的鼻子外觀。鼻子通常會是整張臉最高（突出）、最銳利的地方，因此在填入明度時，要表現出鼻子的份量感。試著把鼻子想成一個六角形的上半部可能會有幫助，這個六角形的其中一個平面是鼻樑，其他兩個側面會以特定角度與眼下的區域連接起來。

22

把鼻子想像成簡單的幾何形狀
可以幫助你精確地描繪鼻子

23

利用飽和色來描繪嘴巴，
不要害怕產生強烈的對比

確定嘴巴形狀時，重點在嘴部的體積。上唇通常會往嘴唇的折痕內傾斜，至於下唇則會向外凸出。這表示在大多數的照明環境下，上唇會顯得比較暗，下唇則會比較亮，並且因為遮蔽產生陰影，而嘴唇的折痕會是最暗的部分。描繪完嘴巴之後，請將嘴角與嘴唇邊緣柔化並刷淡，以免嘴唇看起來像塗了口紅一樣假假的，甚至不像是臉的一部份。

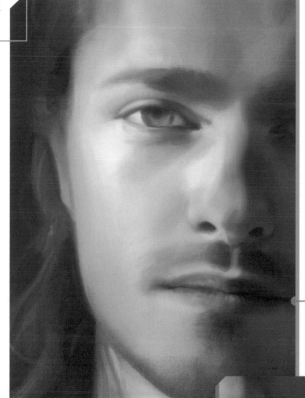

24

花一點時間將五官混色，確定五官不會與臉部其餘部份看起來分離。處理五官和周圍皮膚間的過渡區，這點和描繪五官一樣重要。你必須讓五官互相連接，例如眼睛在淚管上方，淚管連接到鼻子側面，鼻子底部則是法令紋開始的地方。

這是另一個重新審視整幅人像畫的機會，請使用柔軟的筆刷，專注於處理五官的整體色調和明暗度。

臉上的五官並不是孤島，請確認所有內容有妥善混合並互相連接

25

雖然頭髮與衣服並不是人像畫的焦點區域，但也不要忽略。這個階段可以開始加強頭髮與衣服的部份，別讓這些區塊落後於其餘的部份。描繪頭髮的時候，請先畫出如絲帶般的頭髮區塊，不要急著描繪單一髮絲。先從深色的區塊開始畫會很有幫助，然後再建立每個區塊上的亮部，也就是被光線打亮的部位。

頭髮是相似度的關鍵要素因此請確認髮際線與輪廓有符合你的參考照片

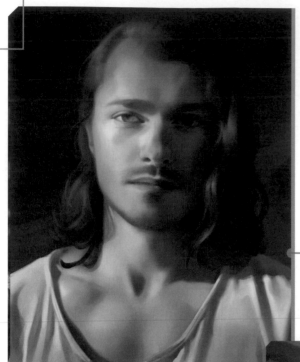

26

接著要在畫中進一步增加細微的差別與真實感。請觀察參考照片中的光線環境，繪製來自太陽、天空或是描繪對象身邊環境的任何光線。此外，開始引入你能辨識出的環境光。在這個範例中，要畫出藍天下的自然光線，也就是臉部陰影區塊中比較偏冷色調的亮點。在這個階段，你也可以進一步導入溫度的對比，在整個畫面中，試著讓偏冷與偏暖的色調同時存在。

添加細微的溫度轉換，
為人像畫創造出額外的深度

27

另一種需要注意的光源就是反射光，這是光從一個亮面反彈至暗面所造成的亮點。反射光通常會出現在朝下的平面，例如鼻子底部、上嘴唇、下巴和脖子等。這些區塊通常顏色都非常深而且飽和。在參考照片裡，黃色的陽光創造出金色以及橙色的反射光。你也可以試著畫出這種反射的高光，也就是最小、最明亮的亮部，並觀察當你在鼻尖上添加反射光點之後，將如何提升畫面的深度。

在下巴、鼻子、眼瞼與眼窩增加
反射光，為陰影處增加份量感

28

專注在紋理密集的區域，像是主體的臉部毛髮，讓肌膚看起來更光猾

到目前為止，主要都是用柔軟的筆刷作畫。雖然軟筆刷非常適合建立形狀和打造底圖，但是會讓人像畫缺乏細節。接下來要選擇具有紋理效果的筆刷，像是粉筆或是類似畫在粗帆布上的質感，

然後開始在人像畫上描繪。你可以按照要描繪的目的，使用大範圍的紋理筆觸，這應該能創造出更真實的質感，同時帶有許多隱藏的細節。

藝術家的提示

有些細節與其慢慢地手工刻劃，不如用特殊紋理的筆刷來創造。因為大部份觀眾都不會近距離觀察你的人像畫，因此你不必將每個五官都放到最大、畫得鉅細靡遺並且逼真。有策略地用筆刷加上紋理，可以節省時間。當你放大畫面時，看起來也許效果普通，但是把畫面拉遠時，或是從一定距離以外欣賞人像畫時，那些用筆刷創造的噪點與隱藏的細節會讓畫面更豐富，好過呆板的寫實風格。

29

創造各式各樣柔軟與銳利的邊緣，將觀眾的視線引導至人像畫的臉部焦點

如果你的畫中每個邊緣都是一樣的，看起來會很無聊而且缺乏動感。目前大部分的邊緣應該還是相當柔軟，現在可以將這些邊緣銳化了，同時也要進一步讓某些邊緣更加柔化，做出各種變化。請選稍微硬一點的筆刷，可以帶有紋理，也可以

是平滑的筆刷，依照你的偏好，在你認為需要更清晰的地方刻劃出明顯的邊緣。其中一種方法是刻意在焦點範圍附近添加硬邊，如果要讓邊緣更顯眼，可將人像畫中某一側畫得更明亮，另一側則處理得更暗一些。

接著開始處理臉部毛髮細節，仔細研究你的參考照片，觀察毛髮生長的方向與曲線。舉例來說，眼睫毛的線條是傾斜、有弧度的，而不是筆直的，因此你需要把眼睫毛畫成曲線。此外，把頭髮整合在一起也很重要，將頭髮想像成大塊形狀，而不是獨立的髮絲，不必一根一根畫出來，只要運用帶有紋理的筆刷來暗示這個細節，之後繼續在少數焦點區塊描繪出獨立的髮絲即可。

30

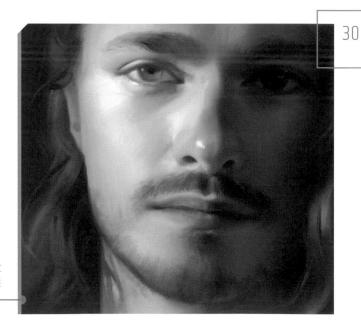

將主體的頭髮組合成關鍵形狀
而不是單獨描繪每一根頭髮

31

如果在人像畫上添加太多柔和、漸層的筆觸，容易讓皮膚變得太光滑，看起來很假，甚至有人工感。為了解決這個問題，可利用步驟 28 的紋理筆刷，在皮膚上添加紋理。此外，你還可以運用其他技巧，使皮膚看起來更逼真，例如畫出主體臉上的雀斑、皺紋等瑕疵。請使用柔軟的筆刷和飽和的顏色，但不要比皮膚深太多階，輕輕畫出所有的雀斑、痣、疤痕或瑕疵。改變這些瑕疵的形狀、大小和明度，可以讓它們看起來更自然，而不是一模一樣。你也可以用大型的斑點筆刷來添加一點毛孔。

在主體上輕柔地繪製雀斑，
隨機改變大小和形狀

32

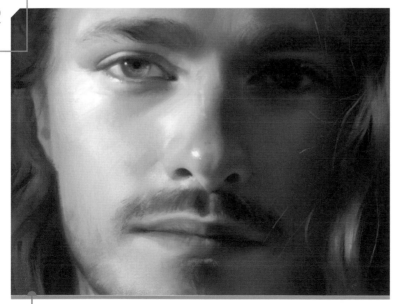

開始添加精緻的細節，例如單獨的髮絲和嘴唇的皺摺。請將細節集中畫在關鍵區域就好，不用把整張圖都詳細描繪。如果一整張人像畫都塞滿細節，反而會失去那種繪畫般的生動感。請將細節畫在重點區域，同時讓其餘的部份保持鬆散。例如眼睛就是人像畫的焦點，因此請在眼睛區域描繪睫毛和反光等細節。相反地，對於頭部邊緣和其他不想被特別關注的區域，即可柔化處理。此技巧稱為質感對比，可以為人像畫創造生動活潑的樣貌。

藉由增加細節，將觀眾的注意力拉到眼睛區域，
同時要讓畫作其餘部份更柔和、更鬆散

刻畫了細節之後，很容易忘掉整體的畫面平衡，因此要重新檢視。請將畫布拉遠一點或是往後站一步，評估整幅人像畫的狀態，根據需要再調整或柔化、添加明暗，將任何看起來不太對的部份混合或塗抹。這個階段你可能需要在柔化和加強之間來來回回調整，直到整個畫面看起來更正確為止。慢慢來，確定畫中所有的元素看起來都很協調。

上一個步驟在人像畫加入細節後，要確定畫面看起來都很協調，這裡就根據需要分別柔化或加強

你的人像畫現在應該充滿份量感，擁有豐富的細節，並且與參考照片有很高的相似度。最具挑戰的步驟都已經完成了，接下來可以為人像畫添加更多的個性了。其中一種方法是加強次表面散射的效果，將明亮的紅色調注入人像畫其他區域，可以幫助人像畫變得生動，但不至於太過強烈。無論你對人像畫的偏好或方向是什麼，可以花一點時間實驗看看能創造出什麼結果。

嘗試色相或其他元素，讓你的人像畫變得更有趣

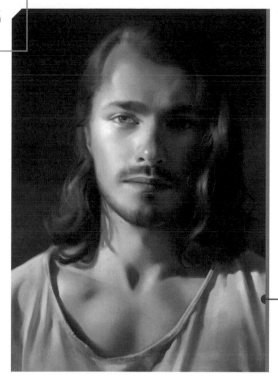

35

到這個階段，你可能會覺得這幅畫失去了一些早期加入的飽和度，或是明度範圍不太正確，請利用這個步驟來修飾。你可以加強顏色變淡的區塊，或是用更亮的顏色輕輕上色覆蓋，藉此柔化太暗的區塊。本例我是將底部邊緣的對比降低，並加入 Photoshop 的**智慧型銳利化濾鏡**（Smart Sharpen），讓畫面更加清晰。在大部份的繪圖軟體中，都可以運用軟體功能來微調顏色與明度，調整的每個刻度都非常珍貴，務必斟酌使用。無論你是完全用繪圖軟體創作，還是把手繪作品掃描或翻拍到軟體裡編修，都要謹記這一點。

花一些時間檢視人像畫中是否有任何元素需要調整，無論是大幅更動或是細部的微調

36

從整幅畫的角度來進行最後的檢查，處理那些看起來不合適的地方。如果覺得這幅畫看起來僵硬，缺乏生命力，你現在還有機會可以讓部份區塊稍微放鬆，將更多邊緣柔化，增加臉部焦點區域周圍的細節。在這個範例中，我是將左眼稍微加強一些，並且將靠近左眼的髮絲畫得更清晰，這樣有助於吸引觀眾的注意力。

進行最後的修飾，確定你的人像畫達到你所想要的一切質感

結語

你完成了！這個範例從粗略的填色開始，你已經學會
如何建立人像畫的基本顏色和光線，之後再雕琢每個
平面，並提高五官的清晰度，最後將所有帶有紋理和
細節的元素統一。在完成的畫作中，雖然臉部的表情
悶悶不樂，但人像畫的整體畫風明亮且逼真。畫人臉
並不容易，但如果你經常練習步驟 01～14，並好好地
研究阿薩羅頭像，你很快就能成功畫出任何一張臉。
請一步一步慢慢來，並永遠記得要先完成具有說服力
的外形，然後再去加強線條與細節。

攝影作品版權所有 © Astri Lohne

Final image © Astri Lohne

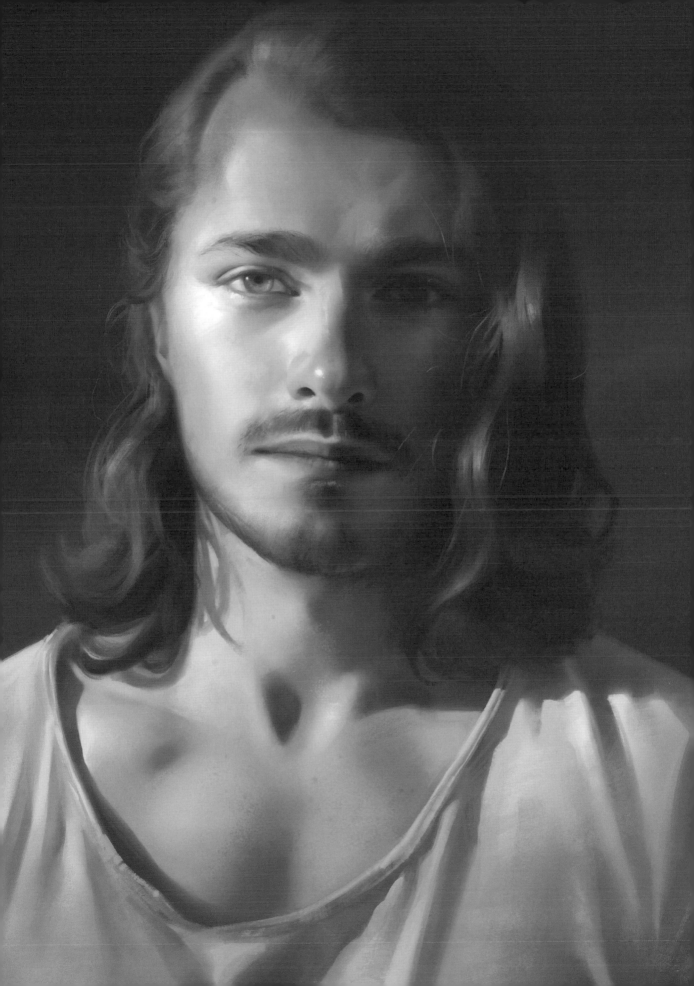

賈斯汀·弗倫提諾
Justine S. Florentino

簡介

這個教學將引導你如何將參考照片繪製成人像畫。
雖然這幅畫是使用 Clip Studio Paint 軟體來繪製，
但你可以使用任何自己偏好的繪圖軟體或是傳統
媒材來跟著練習。你會學到如何分析參考照片，
並把參考照片轉譯成繪畫。「轉譯」是關鍵詞，
你不必去比對每一個像素是不是和照片吻合，
反之，以下的教學會帶你去探索如何簡化和
分析主體的技巧，讓你對寫實主義和人像畫
的描繪有更深的理解。

01

雖然參考照片沒有對或錯，但是參考照片有幾個關鍵因素可以幫助你創作出更成功的作品。適用於繪圖參考的照片，第一個重點就是照片中的光影要有明確的區分；第二，建議挑選臉部五官不要太過模糊的照片，這是比較聰明的作法，因為不清晰的區域將會成為我們繪畫過程中無法確定的區域。同時，你也要考慮描繪對象可能的情緒是什麼，思考作品整體想要表現的情緒或主題。

首先要選一張能區分光影區塊而且清晰的參考照片

攝影作品版權所有 ©
Natalia Jaclin Kareta

以下這段教學都是用電腦繪圖軟體示範，我是使用繪圖板，搭配 Clip Studio Paint 軟體中最基本的圓頭筆刷、輕柔噴槍和鉛筆筆刷。這些基本的電繪工具在大部份電腦繪圖軟體都有內建，如果你想要用傳統媒材畫出類似的筆觸，只要選類似效果的畫筆即可。盡量選擇數量少且簡單的工具，能幫助你在人像畫的繪製過程中降低挫折感。

02

圓頭筆刷　　輕柔噴槍　　鉛筆筆刷

不論是使用電腦繪圖或是傳統媒材，
如果你是人像畫的初學者，建議選擇少量且簡單的工具

03

請試著想想看，你希望藉由這幅人像畫達到什麼目標？

在畫布上畫下第一筆之前，建議先問自己希望
透過這幅人像畫達成什麼目標。例如，這幅畫
只是為了學習作業與提升自己的技法而已嗎？
或是你正在計畫創作出一幅偉大的傑作，想要
展現你新學到的人像畫技巧？你希望小心為上
或是嘗試新的想法、技術或是紋理？這些答案
將幫助你在開始之前有一個清晰的想法，釐清
自己想要從藝術創作中獲得什麼？

藝術家的提示

練習畫畫看人像畫的研究範例，是
提升自己技巧的好方法，參考照片
來繪製人臉，可以改善你的技巧，
同時提升你的自信心。你練習畫過
的臉孔越多，你就越能捕捉到臉孔
與本人的相似度。

04

模擬瞇起眼睛
觀察參考照片
的模樣

花一點時間仔細研究參考照片，依次觀察臉上每個五官，
還有五官之間與彼此的關係。試著在腦海中對這張圖發想
出最簡單、最清晰的概念，其中一種方法是瞇起眼睛來看
參考照片。將眼睛稍微半閉，透過這種方式，可以讓你在
看照片時忽略大部分的細節，你看出照片最簡單的形式，
同時又可以清晰看出光影變化。當你因為畫面中細節太多
而感到混亂、需要重新檢視照片的基本元素時，你就可以
利用這個方法。

利用你的眼睛來測量，畫出四條線
來標記頭部的大小和位置

素描輪廓可以幫助你確定
頭部的大小與位置

使用鉛筆筆刷或是實體鉛筆，先確定主體頭部在畫布上的大小和位置。好好研究參考照片，利用你的眼睛來測量，一開始先標出四個點。請不要用猜測的來判斷這些標記的距離。第一個標記，應該要放在主體頭髮最高的位置。接著，從畫布的最上方往下測量，畫出第二個標記作為下巴的底部。然後，畫出第三個標記作為頭髮最左邊的邊緣；最後，畫出第四個標記作為最右邊的頭髮邊緣。這四個標記將幫助你在畫布上定位主體，有必要的時候也可以作為相對的測量基準點。

接下來要畫出主體頭部的輪廓，請把眼睛瞇起來觀察參考照片，減少細節，找出最大塊的形狀。然後從第一個標記到第四個標記，畫一條斜線將它們連接起來，然後再畫出第一個標記到第三個標記的斜線。接著向下移動，畫一條曲線略往外突出，將主體耳朵旁的頭髮形狀簡化。接下來，稍微往上，畫一條稍微帶有彎曲的曲線（如 S 型曲線）當作衣服，現階段可以忽略衣服的細節，畫到這裡就好。接下來，請從領口和衣服的 S 型曲線，勾勒出右側陰影中頭髮的形狀，然後繼續畫出主體的襯衫和頭髮輪廓。最後，繼續畫一條往上的線到第四個標記的凸起曲線，這樣一來就完成了輪廓。

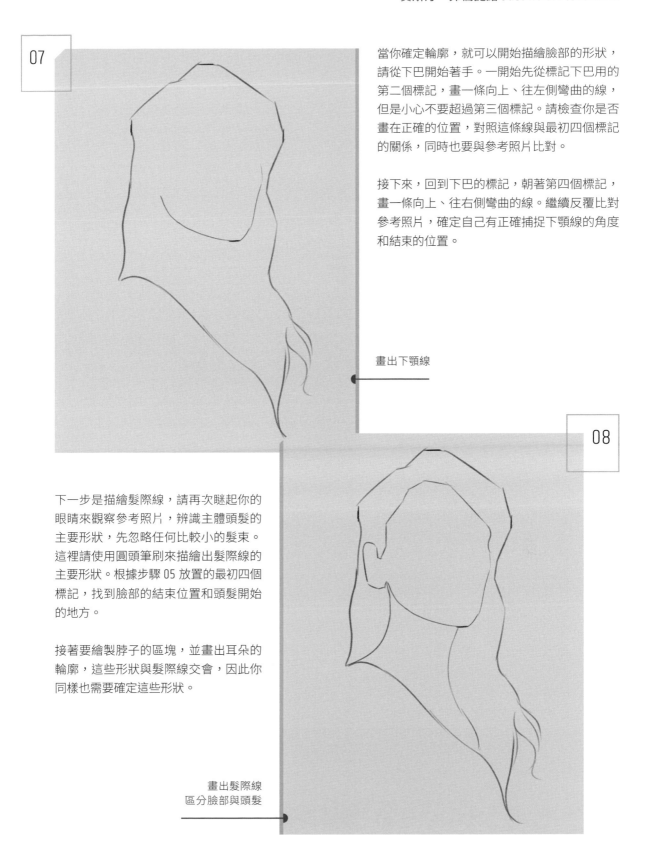

07

當你確定輪廓，就可以開始描繪臉部的形狀，請從下巴開始著手。一開始先從標記下巴用的第二個標記，畫一條向上、往左側彎曲的線，但是小心不要超過第三個標記。請檢查你是否畫在正確的位置，對照這條線與最初四個標記的關係，同時也要與參考照片比對。

接下來，回到下巴的標記，朝著第四個標記，畫一條向上、往右側彎曲的線。繼續反覆比對參考照片，確定自己有正確捕捉下顎線的角度和結束的位置。

畫出下顎線

08

下一步是描繪髮際線，請再次瞇起你的眼睛來觀察參考照片，辨識主體頭髮的主要形狀，先忽略任何比較小的髮束。這裡請使用圓頭筆刷來描繪出髮際線的主要形狀。根據步驟 05 放置的最初四個標記，找到臉部的結束位置和頭髮開始的地方。

接著要繪製脖子的區塊，並畫出耳朵的輪廓，這些形狀與髮際線交會，因此你同樣也需要確定這些形狀。

畫出髮際線
區分臉部與頭髮

09

畫一條帶點彎曲的線來定位臉部的中心，這條線並不是參考照片的中心，而是臉部實際的中心。這條線應該會從前額的中心開始，沿著鼻子和嘴唇的中心，往下延伸到下巴。因為臉部與頭部並不是扁平的，而是立體的，你可以將這條線想像成球體的中央縫線或是中央線。

畫出臉部中央線

10

下一步是找出臉部五官的位置，想像將臉部劃分成三個區域，最上面三分之一是從前額最上方往下延伸到眉毛的最低點；中間三分之一是從眉毛的最低點延伸到鼻子的底部，最下面的三分之一是從鼻子底部延伸到下巴的底部。以後每次畫臉的時候都要記得這個比例，特別是根據實體模特兒或參考照片來畫的時候。這個方法可以幫助你讓作品更加符合實際狀況。

研究參考照片
然後將臉分成三等分

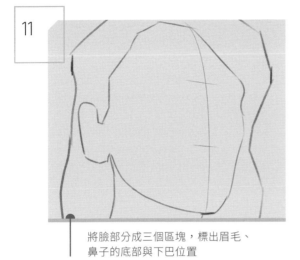

11

將臉部分成三個區塊，標出眉毛、
鼻子的底部與下巴位置

觀察目前的臉部素描，想想看如何將臉分成幾乎一樣大的三等分。利用之前做的標記來引導，查看這些標記放置的位置，利用這些資訊來定位三個部份。在這個圖像裡面，第四個標記（在步驟 05 製作的標記）剛好落在眉毛上方，因此眉毛的線條應該在這個標記的正下方。請使用鉛筆，畫一條穿過中央線的短水平線來標記眉毛的線條。

接下來這條線要點出鼻子的底部，請測量額頭到眉毛線條的距離，然後向下測量相等的距離，標記這個點，以記下鼻子的底部。然後再次畫出穿過中央線的短水平線。如果你有正確放置這兩條線，那麼眉毛、鼻子的底部與下巴的距離應該剛好相等。

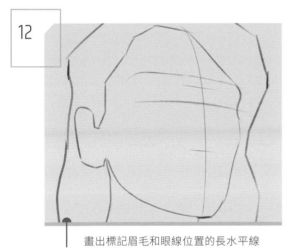

12

畫出標記眉毛和眼線位置的長水平線

使用剛剛畫出眉毛最低點的標記作為參考點，找出眉毛的角度。在參考照片中，左邊的眉毛略高於右邊的眉毛，因此你需要將這條線畫得稍微傾斜，用鉛筆從左側開始往右畫出穿過中央線的長水平線，這條線要畫得有把握且不能中斷，暫時先忽略任何細節。

找出眉毛線的位置後，就能更容易找出眼線的位置。觀察參考照片，你可以看到眼睛的位置在眉毛下方，略比耳朵高一點。請在中央線上畫一個小標記，標出要放置眼線的位置，從左到右畫一條長水平線。考慮兩隻眼睛的高度，比較兩眼的關係，這條線應該要穿過雙眼的瞳孔。

藝術家的提示

注意你畫出來的線條，畫線的時候要有把握。有個還不錯的技巧，是先模擬用筆畫一下的動作，先在畫布上方輕輕比劃過、多練習幾下，再實際畫線。這會讓你的手臂習慣你即將要做的畫線動作。熟悉加上練習，可以慢慢培養出畫線的自信心。

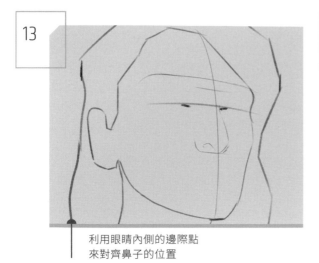

利用眼睛內側的邊際點
來對齊鼻子的位置

在你確定鼻子的位置之前，必須先標記眼睛內角
的位置，也稱為淚管（tear ducts）。請觀察參考
照片中淚管落在臉部的位置，利用你已經放置在
畫布上的標記作為引導。先在眼睛的內角處畫出
兩個小標記，再用小的筆觸來對齊鼻子的兩側。
請對照步驟 11 標記的鼻子底部線條，在畫出鼻孔
的位置前，先畫出一個小的 V 字形。

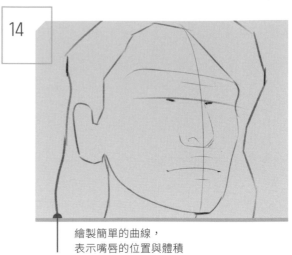

繪製簡單的曲線，
表示嘴唇的位置與體積

用鉛筆標記上嘴唇的頂部和嘴唇中央的水平線。
觀察參考照片，你可以看到嘴唇的中線幾乎完美
落在鼻子底部與下巴位置這兩個標記點的中央。
要確定嘴角位置時，請比對步驟 13 的眼角標記，
並且比較這些標記對齊的情況，讓這些五官之間
的關係盡可能與照片相似。接著在下嘴唇的底部
畫一條線，這條線將表現出嘴唇的厚度。

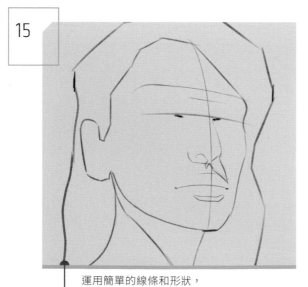

運用簡單的線條和形狀，
將陰影區塊與亮部區塊劃分開來

現在已經定位好五官的位置了，你可以開始劃分並繪製
陰影的區塊。請從參考照片中最大塊的陰影開始描繪，
也就是脖子的區塊，陰影要從耳朵底部的角落開始畫。
先用圓形筆刷，畫出一條對角線來表示下巴投射在脖子
上的陰影。然後在下嘴唇區塊，畫一個小塊的半圓形，
呼應下嘴唇的弧度。然後稍微往右移動，畫出曲線。

參考照片中的光源在左上方，所以臉部五官投射的陰影
將會落在臉的右側。畫這些陰影形狀的時候，請想想看
投射出這些陰影的形狀。至於鼻子的陰影，請從鼻子的
底部開始畫出另一條對角線，在此創造一塊三角形陰影。

16

特別注意眼睛的區塊，利用輕柔噴槍或是類似的媒材標記出眼角的位置。請注意上眼瞼也會投射出陰影，並與睫毛一起形成比較暗的區塊，這也可以歸入陰影區域。當你畫完眼睛與眼睛細節時，這塊陰影會很有幫助。標記點雖然不是陰影形狀，但是可以用來指示眼睛比較暗的部份，例如虹膜和瞳孔。

接著要畫出眉毛大致的形狀。觀察參考照片，會發現眉毛有特定的角度，與眼睛的形狀呼應。在決定臉部五官位置的時候，必須不斷回頭比對參考資料，確保臉部的五官有放在正確的位置。

標記出眼睛最暗的部份，
然後在眼睛上方畫出眉毛

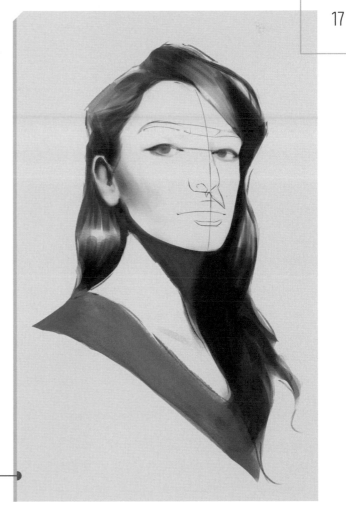

17

接著開始處理頭髮區域。從頭頂開始，利用圓頭筆刷，使用多種不同的筆觸來建構形狀。首先集中在配置大塊的深色形狀，先忽略細節或是較細小的髮束，稍後再處理即可。接著向下移動到臉部的右側，在用來標示陰影的外部輪廓與內側線條間的空白區域填色。畫完大塊的陰影形狀之後，請轉向臉部的左側，將陰影畫在左邊耳朵下方的頭髮區域。請記得要常常瞇起眼睛，以便更清楚地辨識主要的陰影形狀。接著往上移動，找出耳朵裡面的陰影形狀並做個標記，越靠近耳朵深處，陰影顏色就會越深。你也可以在臉部的這一側加上比較暗色的色調。

接著請往下移動到頸部區塊，為主體的衣服形狀增加陰影。請使用圓頭筆刷來塗滿範圍較大的陰影區塊，在主體頸部的上半部畫出一個銳角三角形，斜斜地連結到脖子的下半部。

填入頭髮、陰影
與衣服的顏色

18

完成頭髮的陰影後,再來要加強嘴唇的形狀與體積。請用圓頭筆刷畫出顏色最深的陰影,由於上嘴唇位於陰影中,所以在這個區塊填入暗色調。請確認自己有按照步驟 14 畫好的線條填色,記得要常常瞇起眼睛,辨識主要的陰影區域。不要遺漏上唇的小 V 字形狀,也就是上嘴唇兩條明顯曲線,這是呼應人中的形狀,也就是從上嘴唇到鼻子底部的中央凹陷處。

接著往下移動,找到之前為了標示下嘴唇下方陰影所做的標記。這個地方是投射陰影,所以會產生硬邊。下嘴唇旁邊的陰影則會有形狀陰影,這是比較柔軟的邊緣,適合用輕柔噴槍來描繪。你可以在填色時控制噴槍的壓力,創造出不同的形狀和邊緣。

利用陰影為嘴唇
創造出更多份量感

19

下一步是打造鼻子的形狀與份量感,就像你在上一步繪製嘴唇的方法一樣。利用步驟 13 中畫好的線條作為引導,判斷需要輕柔畫上陰影的區塊,包括鼻孔和位於臉部右側的三角形。請觀察位於鼻子頂端陰影的柔和形狀,從鼻子底部開始,用圓頭筆刷來畫出這種柔和的明暗轉換。接著請在鼻樑塗上稍微深一點的色調,也就是畫在鼻子的上半部。

往臉的右側移動,這張臉的右側大部份都落在陰影中,利用輕柔噴槍或是類似的工具,根據你在參考資料上觀察到的陰影形狀,加深嘴唇和鼻子陰影旁邊區塊的顏色。至於下巴左側,由於下巴與下巴底部的轉換處並不是銳利的,因此這邊的色調也要創造出柔和的明暗轉換。接著請將眼睛附近的區塊塗上稍微深的顏色,創造出深度感,因為眼窩是向內凹陷的,並且會往頭部後側彎曲。

加強鼻子的陰影與份量感,
同時也畫出下巴和眼窩的陰影

20

安排底色，這個打底顏色會
讓繪製過程更有效率，因為
中間色已經完成了一部分

當你完成陰影的區塊之後，就可以開始加上
打底的顏色。如果你是用電腦繪圖軟體，可
以善用軟體的優勢，例如用圖層混合模式來
製作底色。本例是將剛剛繪製的圖層設定為
色彩增值（Multiply）混合模式，接著在繪圖
圖層的下方建立新的底色圖層，並將該圖層
填滿暖赭色，即可重現參考照片中的顏色。

如果是使用傳統媒材，只要將流程反過來，
先填滿底色，後面就在底色上繼續繪製。

藝術家的提示

明度 / 明度值（Value）是用來描述物體有多亮或是
多暗的術語，明度高就表示物體比較明亮，明度低
則表示物體偏向黯淡。為人像畫找出正確的明度，
可以讓人像畫更逼真，提高這幅人像畫的相似度。
上色時，只要明度正確，你可以使用任何你喜歡的
顏色。本例這幅人像畫的調色盤是根據參考照片中
呈現的顏色，顏色可以用各種方式詮釋，以便表現
感情、情緒和主題。你可以利用顏色來實驗，有時
只要改變顏色就能徹底改變人像畫的樣貌與情緒。

21

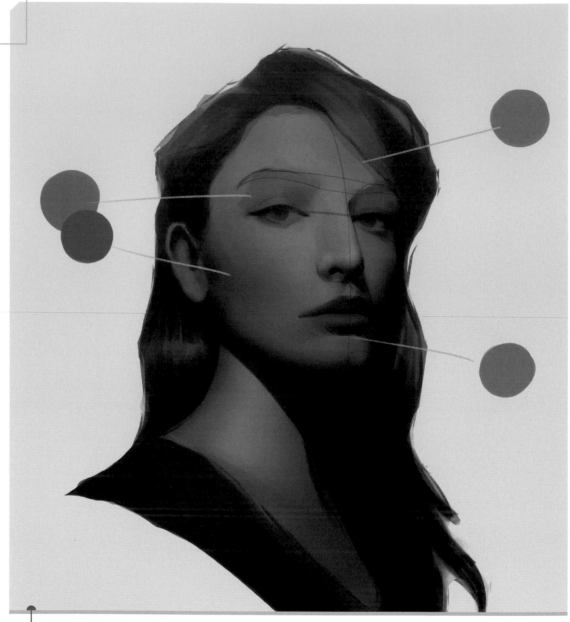

繪製不同顏色區塊來傳達陰影和膚色的多樣性

完成基礎色調之後，開始繪製不同的顏色區塊。這些顏色區塊可以傳達膚色的多樣性，因為皮膚從來不會只有純粹的單一顏色，各種不同的因素會改變皮膚色調呈現的樣貌，從燈光到化妝都有可能。先畫小範圍的赭色來確定臉部的中間色，接著用輕柔噴槍在頭髮上畫出紅色調。然後移動到眼睛的區塊，利用圓頭筆刷在眉毛的下方塗上橙色調。接著沿著下巴區塊塗上紅色調，緊接著在下嘴唇的下方塗上細膩的綠色調，這個綠色調是用來幫助凸顯出嘴唇的紅色，因為綠色是紅色的對比色。以上所畫的都只是基礎顏色，其中有許多顏色會在之後的繪圖過程繼續描繪和加強。

22

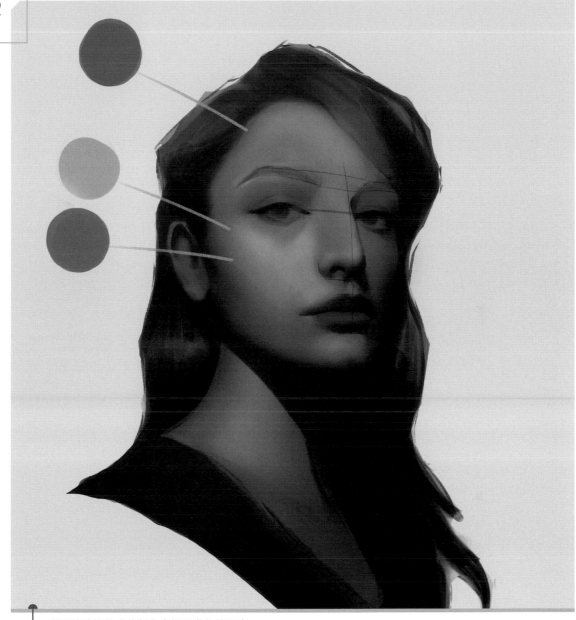

使用亮度比較高的顏色來提升畫作的明度

當你畫完基礎顏色與一些顏色區塊之後，如果你是用繪圖軟體，可在草稿與基礎顏色圖層之上建立新的圖層來畫；如果你使用傳統媒材，請直接在草稿上繼續繪圖。這個步驟包含臉部的修容，請參考照片中的顏色來修飾，就像是幫主體化妝一樣。這些顏色大多是比較明亮的中間色，可以增加臉的份量感。從頭髮的頂部開始，用輕柔噴槍或是類似的工具，在頭髮和皮膚交接的地方塗上色調，藉此詮釋形狀上的線條，並呈現這個區塊並不平坦的樣貌。接下來，在臉頰塗上類似的色調，並在臉頰的上半部新增少量明亮的顏色，這些都是非常柔和的色調，因此請小心控制你施加在筆刷上的力道。

23

開始繪製眼睛的細節，
並增加顏色與亮部

使用圓頭筆刷，為眼睛的暗色區塊繪製更暗、更清晰的形狀。依照參考照片中的調色盤，並使用圓頭筆刷描繪眼睛的顏色。請仔細觀察主體的眼睛，看起來就像陰影一樣黑，但這個地方是確立明度以及判斷最深色暗部的重要關鍵，因為你已經將陰影當作畫中最暗的區域，你可以用最接近黑色的顏色，但不能使用純黑色。

在此你也可以加入自己的詮釋，因為虹膜某些部份確實落在陰影中。你可以讓陰影和虹膜融合，畫成消失邊緣（請參考 p.072 關於消失邊緣的說明），或者你也可以將虹膜畫得更明確，好好區分每個區塊。以下教學會同時說明兩種方法。當你瞇起眼睛觀察參考照片時，會看到左眼的部份開始融入陰影中，因此可以像參考照片一樣處理這隻眼睛，讓右眼成為焦點。下一步，請使用圓頭筆刷在眼球上畫出少許的白色作為高光處。

鼻子是各種不同的形狀與平面組成的，這個教學過程將著重在比較容易看到與簡化的區域。從鼻子的底部開始，運用圓頭筆刷在陰影與光影交錯的鼻子右方畫出一條柔和的對角線，這種形狀將在鼻子下方創造出陰影的過渡轉換區。

接下來要讓鼻孔更加清晰，在參考照片中可以清楚看到鼻孔的形狀，但鼻孔並不是簡單的圓孔，請仔細觀察鼻孔如何安置在主體的鼻子下方。為了簡化，你可以將每個鼻孔想成一顆側面的豆子，它逐漸變窄的尾端會朝向鼻子的中央。請用暗色的紅色調來為鼻孔上色，因為當鼻孔落在陰影中的時候，淡淡的紅色可以暗示皮膚微微透出的光。

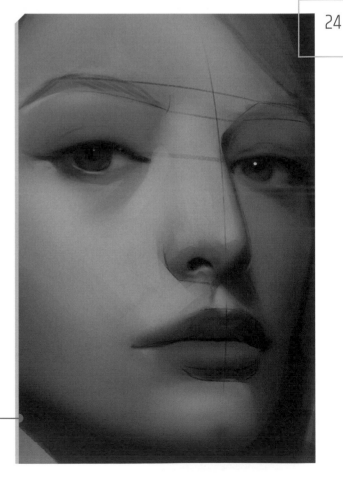

24

在鼻子與鼻孔
添加更多顏色與細節

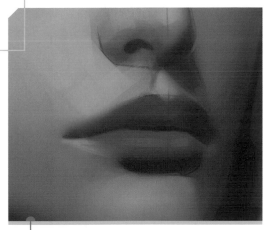

25

從鼻子往下移動，會來到人中的位置，請為人中畫一個陰影形狀，但不要讓人中太暗，以免看起來很奇怪。請選擇比中間色暗一點的顏色，並且也要帶一點紅色調。

接著處理上嘴唇，請塗上比嘴唇底色深一點的顏色，並在上下嘴唇交會處畫出硬邊，讓上嘴唇的形狀更明確。使用圓形筆刷在嘴巴兩側慢慢畫出柔和的漸層，請記得這些漸層不能有硬質邊緣，嘴唇才會顯得柔軟，讓嘴唇看起來稍微帶有曲線。再來處理下嘴唇，利用圓頭筆刷塗抹三個色塊，其中兩個應該要略帶紅色，中間的色塊應該更接近基礎膚色。請仔細研究形狀，觀察這些形狀如何互相作用，目的是要讓嘴唇看起來更柔軟。

將嘴唇畫上顏色，
並讓嘴唇看起來更柔軟

26

比對參考照片，你會發現下巴和下顎的大部份都是落在陰影中，你已經為這個區塊畫出陰影形狀，因此這個步驟會把重點放在如何描繪出現在畫面中的輪廓與陰影類型。

下顎的中央有暗部陰影，暗部陰影可以透過比較柔和的邊緣來判讀，同時沒有其他物件覆蓋在暗部陰影上，不會產生硬邊陰影。觀察參考照片，你可以看到陰影的柔和區域是從明亮的區塊開始，這裡是終止線，也就是光結束的標記。這個區塊大部份會非常暗，幾乎是陰影最暗的地方，超過這個範圍的部份通常會出現反射光。在參考照片中，可看出下顎帶點來自脖子與上半身的反射光。請用圓形筆刷在這個區域畫一個柔和的筆觸，確定它不會比明亮的區塊中任何色調更亮，因為這裡是陰影區域，應該要比較暗。如果你是用繪圖軟體作畫，現在可以隱藏草稿圖層，或是擦除構圖階段的參考線；如果是使用傳統媒材，你可以直接擦掉或覆蓋掉這些參考線。

在下顎邊緣添加反射光，
然後隱藏參考用的草稿

27

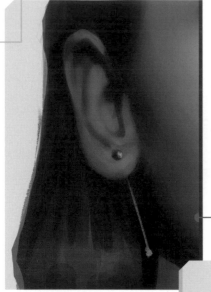

使用圓頭筆刷以中間色畫出耳朵內部的形狀。從耳朵的內部開始,沿著參考照片可以看到主體耳朵柔和的曲線,試著將這個曲線簡化成基本的 C 字形,目標是在耳朵的整體形狀中創造出各種不同的硬邊與柔邊。

接著要用更小的圓頭筆刷來畫細節。請在耳垂上畫一個黑色圓圈作為耳環,與參考照片中看到的耳環大致相同,並沿著光源的方向在耳環上方畫出白色的反光點。接著從耳垂後方往下畫一條細線,並在尾端畫一個小點,完成耳環的墜飾。

描繪耳朵內部的細節,然後畫出耳環

28

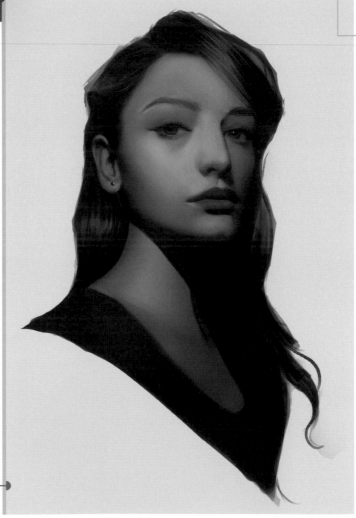

比對參考照片,用圓頭筆刷畫出頭髮中深棕色的髮束。雖然參考照片中的頭髮看起來像陰影一樣黑,但是我們要將這些髮束放大,並畫成亮一點的明度,看起來才會更清晰。請從頭頂開始,用圓頭筆刷依先前的步驟描繪髮束。前面你已經為頭髮創建出輪廓與陰影形狀,因此這個步驟相對來說應該比較簡單。

描繪頭髮的筆觸時,你可以根據已經畫好的髮束方向,試著運用多種不同的筆觸來畫,而不是只用一種特大號的筆刷。用意圖明確的筆刷動作畫出明確的形狀和線條,再添加一些雜散的細髮絲,可讓頭髮看起來更逼真。

依照已經畫好的陰影形狀
畫出深棕色的頭髮

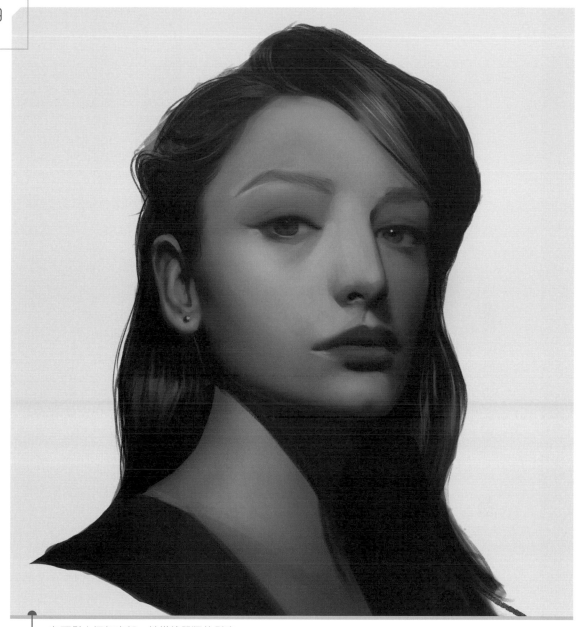

在頭髮上添加亮部，並描繪單獨的髮束

建立好頭髮的形狀後，就可以開始增加亮部，這樣可以讓頭髮看起來有單獨的髮絲效果。請參考照片中亮部的位置，用圓頭筆刷在頭髮上描繪出帶狀的色塊。依據光線的來源，你可以試著把頭髮的亮部想像成緞帶上面的帶狀區塊，應該要有隆起與凹陷的部份。請花一點時間找出這些區塊，然後用鉛筆描繪出更細的亮部髮絲。

請在細節最豐富或是光線最充足的區塊畫出大部份的亮部髮束。在本例中，最明亮的高光處穿過主體額頭的瀏海，請注意控制你增加的亮部髮絲數量，如果亮部太多，會讓頭髮看起來過於凌亂，要記得保留「休息區」，也就是細節比較少的區塊。目前這個畫面裡，陰影就是充當休息區使用，畫面中的亮部區塊才是細節最豐富的位置。

30

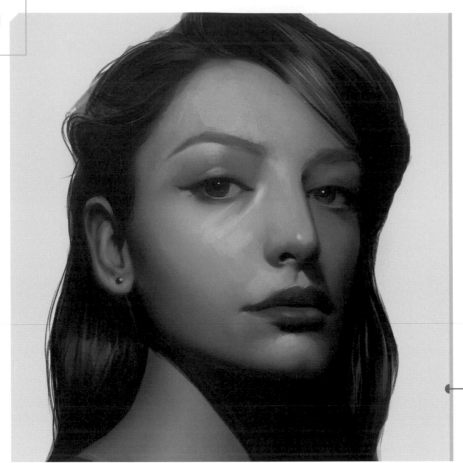

在臉上畫出亮部

在主體臉上有幾個亮部區塊，這些是直接受光的區塊，或是以特定角度部份面向光源。請使用圓形筆刷和亮部顏色，在鼻尖畫一小塊筆觸。接下來，在鼻子的上半部畫出亮部，與眼睛的高度平齊，另一塊亮部則靠近眼睛的淚管。然後往眼瞼移動，在眼瞼上畫一個亮部，呈現眼球的球形凸起。請再次比對照片，並觀察亮部呈現的模式。建議用鉛筆來描繪亮部，越簡單越好，避免干擾畫面。然後往左邊的眉毛移動，使用圓頭筆刷在眉峰的下方畫一塊亮部，然後在前額的眉骨上方也畫出亮部。接下來，在上嘴唇的正上方畫一小塊亮部，並在下嘴唇也畫出一樣的高光處。

藝術家的提示

畫畫時，如果你一次看到太多訊息，通常會陷入不知所措的窘況。雖然簡化畫面與安排「休息區」並不是固定的規則，但是簡化比較不重要的區域會很有幫助。只要在你希望觀眾集中注意力的區域畫出最多的細節就好。不要認為簡化的區域是偷懶或是沒畫完，其實這些簡化區域也是至關重要的部份，它們的功能是將觀眾的視線引導到重點區域，也就是可以突顯你投入最多時間和精力描繪的重點區塊。

31

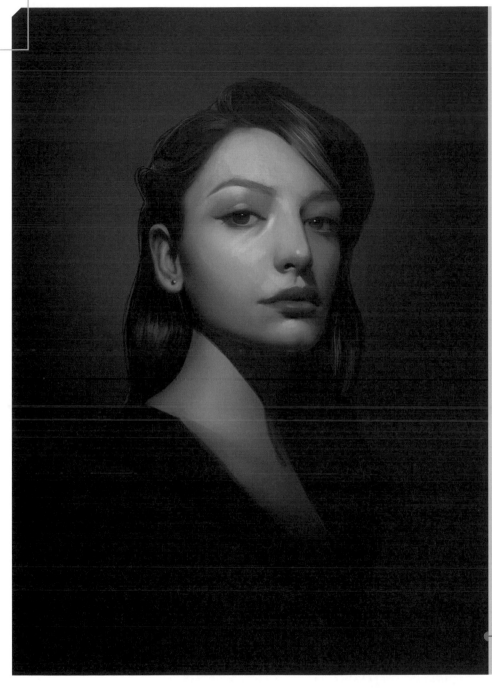

用背景襯托
你的人像畫

你可以使用背景來創造優勢，即使是簡單的背景也會有很好的效果。請思考你希望傳達的整體情緒，同時也想想看人像畫中已經呈現的顏色。首先選擇暖棕色，明度要比主體頭髮顏色稍微亮一點，然後使用輕柔噴槍或類似的工具，開始在靠近臉部左側的位置畫一塊背景形狀，填滿臉部上方的空間，再往右移動。接著從臉部右側開始，用同樣的筆刷，選擇稍暗一點的顏色，然後朝著圖像的右下角往下塗抹，讓主體的臉部周圍產生一個框框。最後使用深色來填滿衣服的輪廓。

32

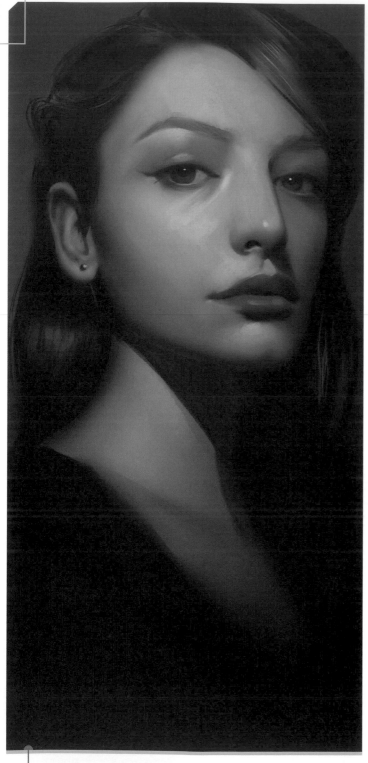

目前這幅畫中的某些區域還帶有
硬邊，但其實這些區域並不需要
硬邊，例如衣服下方的邊緣處。
請塗抹、柔化這些硬邊，讓邊緣
變柔軟，不要太過銳利。如果你
是用繪圖軟體，可以用塗抹工具
來抹開；如果是用傳統媒材，則
可以用類似的塗抹工具或用手指
塗抹衣服底部的鋒利邊緣，然後
也柔化脖子兩側和部份頭髮。

這個步驟並不是非做不可，只是
為了引導觀眾的眼睛往細節最多
的區塊看過去，同時將你不希望
被觀眾注視的區塊降低清晰度。
你也可以再自行柔化其他你希望
看起來更柔和的地方，例如脖子
和嘴唇等。

抹開硬邊，並進行柔和處理，
改變不同外形的混合方式

33

描繪更小的細節，
包含眉毛、細小的
雜毛與眼睫毛

現在終於可以加上最後的潤飾了，請從眉毛等小細節開始。先針對左邊的眉毛，用鉛筆畫出從眉頭中間呈放射狀刺出的小細毛。請比對參考照片，記得畫出眉毛之間露出的皮膚，因為眉毛會稍微透出下面的皮膚。對於右邊的眉毛也做一樣的處理，但是顏色的密度會更高，因為參考照片中這個部份的顏色更深。接著處理眼睛，眼睫毛是勾勒眼睛極好的方法，請用鉛筆畫出細小的毛髮，一樣也是呈現放射狀從眼睛散出。描繪時建議將這些睫毛組合成一塊，避免看起來像是隨機的單根睫毛。如果你覺得不知道要如何處理，請將眼睛瞇起來觀看人像畫，花一點時間輕柔地畫出睫毛的整塊形狀。

34

眼睛仍然需要更多的細節，觀察參考照片中的眼睛，然後使用圓頭筆刷，重新繪製每一邊的眼睛裡細微的顏色。用鉛筆在下眼瞼畫出亮部，這只是一塊很小的亮部。確定眼睛裡包含最多的細節，因為眼睛是人像畫的主要焦點。接著觀察鼻子，再次確認參考照片中的鼻子尺寸與整體高度。確定鼻子的角度正確也非常重要，請觀察兩個鼻孔的高度，確定鼻孔與參考照片中是朝向相同的方向，然後檢查鼻尖是否也朝向正確的方向。

再次確認人像畫，
修正任何錯誤

35

為人像畫添加
最後的潤飾

使用輕柔噴槍與類似亮部的淺色色彩，輕輕地塗抹落在光線中的區塊，這是為了模擬真實生活中看到的光線散射效果，同時也能改善亮部覆蓋的區塊。畫到這裡已經是最後一個步驟了，現在起你可以替臉上每一個五官進行最後潤飾，包括畫上少量偏冷的色調，以便與剛剛增加的偏暖色調形成對比，並替某些陰影描繪出更銳利的硬邊，藉此表現該處是投射陰影。最後回到鼻子，為鼻子加一點柔和感。最後，在下巴的下半部和陰影區塗上少量的橙色調來表達反射光。

36

將人像畫與參考照片做比對，修正你發現的任何瑕疵

最後請退後一步觀看你的人像畫，問問自己是否已經達成
繪畫過程最初設定的目標。將你的人像畫與參考照片比對
一下，檢查是否有任何重要的部份影響兩者的相似程度。
檢查這點時，建議將人像畫與參考照片並排放置，並觀察
彼此是否對得上，檢查哪些部位是彼此對齊的。有時候，
人像畫與參考照片不一定會精準吻合，但你還是可以看到
形狀是否重疊，並檢查五官的距離是否有符合參考照片。

請從近距離用眼睛掃描它，在放大狀態下檢視藝術作品；
然後再後退一步，從遠處重新觀看它，這是檢查整體影像
是否協調的最佳方式。請不要害怕退回前一步並再做一些
修改。在作品完稿之前，沒有任何東西是神聖不可改變的。

結語

這幅人像畫終於完成了！這是一個偉大的成果，也是你的人像畫旅程起點。熟悉臉部的描繪或是任何技巧的養成會需要大量的投入與練習，即使你覺得自己描繪的臉看起來怪怪的，或是與你描繪的人長得一點也不像，你還是可以隨時再試一次。有時候你可能會需要重新開始，但也許你只是需要重新畫一對眼睛，請繼續練習，不要感到挫敗。

這個教學為你示範了從參考照片繪製人像畫的簡單過程，描繪人像畫還有許多其他的工作流程、技巧和方法，但是這就是藝術的樂趣所在，永遠都有新鮮事要學習。

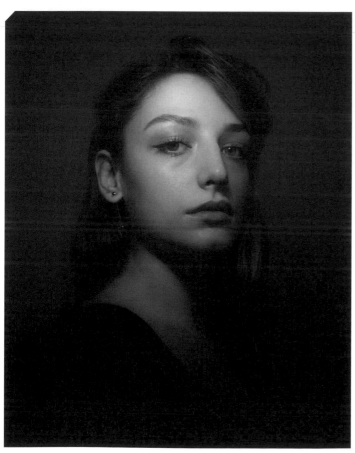

攝影作品版權所有 © Natalia Jaclin Kareta

Final image © Justine S. Florentino

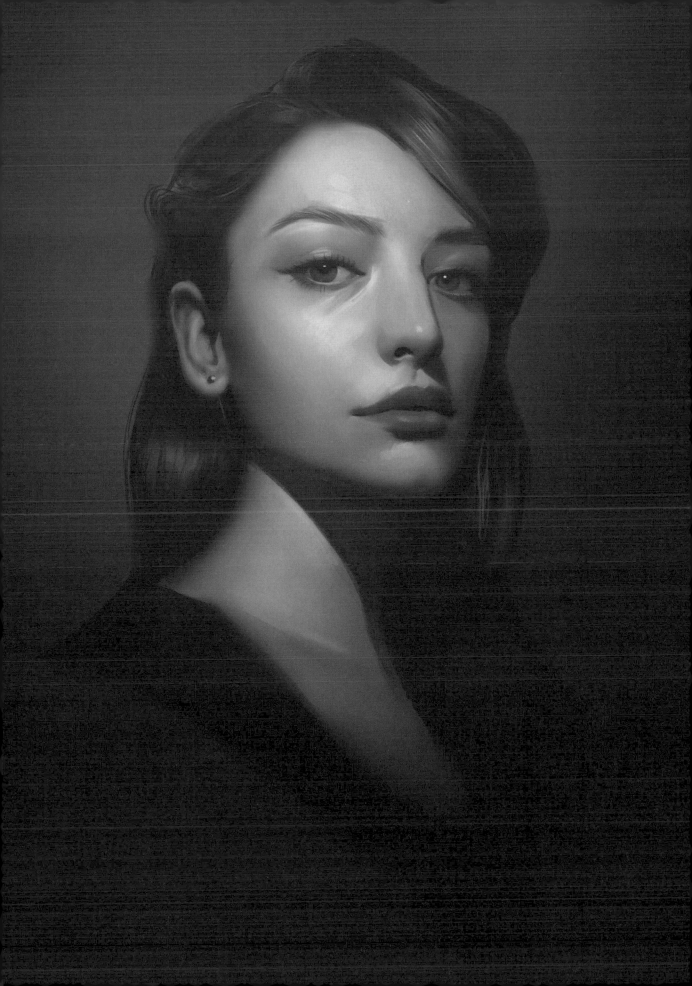

莎拉·特佩斯
Sara Tepes

簡介

以下的教學示範會帶你逐步了解如何繪製細節豐富的
寫實風人像畫，範例作品是用 Adobe Photoshop
這個軟體繪製的，你也可以用自己熟悉的數位軟體
或傳統媒材來練習。從參考照片建立出構圖良好
的基礎草稿開始，只要能創造乾淨的草圖，並且
畫出精準的解剖結構，對於結構良好的人像畫
來說，這樣就已經做好關鍵的第一步。

選定調色盤來呈現你想要的情緒或主題後，
你會學到如何用細節最少的畫筆來表現臉部
的五官，並使肌膚看起來平滑。這個範例也將
詳細介紹如何描繪又捲又蓬鬆的爆炸頭，你不必
畫出單獨的捲髮就能表現紋理，透過藝術家分享的
獨門訣竅與技巧，你不僅能完成這幅人像畫，還能
讓作品更上一層樓。

參考照片來源：圖片素材網站「Unsplash」
攝影者：Jeffery Erhunse

01

首先決定你要現場畫模特兒或使用參考照片，本例是使用參考照片。選擇照片的時候，挑選原則是要包括理想的解剖結構、角度、皮膚色調、紋理或是光影分布等。在你選好照片並仔細研究後，請使用大型柔邊筆刷或是類似的工具，在頭部主要區域的位置描繪出大略的圓圈。

請觀察描繪主體的臉部角度，在眼睛的大概位置，畫出橫向的 X 軸，這條曲線會符合這個球形的弧度；然後在臉部的中央繪製 Y 軸，依照主體的臉部角度，安排 X 軸與 Y 軸的位置。接著從圓圈的中央往下畫出右下角的直線，這條線的斜度表示脖子大致的角度。

畫出頭部的主要形狀，然後以線條定位眼睛的水平線與臉部的中央垂直線

02

將臉部簡化成基本的形狀，然後在五官粗略的位置打上草稿

在下巴的大略位置畫一個 V 字形來確認臉部基本的輪廓，畫出約略的標誌來點出眼睛、鼻子、嘴唇與脖子大致的位置。請仔細比對參考資料，嘗試將臉部分解成簡單的形狀，畫出柔和的輪廓線來暗示頭髮整體的範圍。

03

勾勒出約略的線條以固定臉部五官大致的位置

使用粗略的線條作為引導，進一步填充這些形狀，這個步驟的目標是要確保你對人像畫的基本構圖有個把握，同時也固定臉部五官大致的位置。請畫出大略的線條即可，對於標記不用太死板，你可以隨時把標記擦掉或是重新再畫一次，直到你對草稿滿意為止。最好現在就花時間設定出準確的基礎，不要等到之後的過程中才發現有錯。

04

現在你已經了解描繪對象臉部的大致形狀，接下來可以畫出確定的細節。仔細研究主體獨一無二的五官特徵，可以幫助你捕捉這些五官的相似度。請畫出不同外形與陰影區域大致的形狀，重點放在精準捕捉解剖結構，用筆觸來表達主體臉部與頭髮的光線和陰影。

先不要考慮細節，以速寫方式畫出正確的解剖結構與構圖，這是整幅畫的基礎

05

使用更深的顏色，搭配更小、更細的筆刷開始細修草圖。建議用柔邊筆刷，這可以幫助你將草稿與繪畫更平滑地整合與混合，並確定已經將五官都安排在正確的位置上。

目前只是畫初步的草稿，比較容易修正，請把握機會確認所有五官的位置。如果等上色後才發現有錯，就會很難修改了。

在線稿中強調出陰影區域與粗略的細節

06

開始塗底色，想想你希望藉由這幅人像畫喚起什麼感覺，選擇適合傳達這種感覺的調色盤。例如明亮與柔和的色調將創造出更輕鬆、更愉悅的畫作，而對比鮮明以及銳利的光線將使畫面更有戲劇效果。

如果你選擇強烈的純黑或純白，那應該是刻意的選擇，而不是從照片觀察的結果，因為所有的顏色都會被光線的色調和強度所影響。舉例來說，雖然主體的頭髮顏色看起來是黑色，但我會選擇暗岩灰（dark slate gray）作為底色，而不是選擇純黑色。請仔細觀察參考照片的顏色後，決定你要如實呈現顏色，或是刻意發揮創意。

開始安排基礎顏色，想想看基礎調色盤如何影響整體情緒與人像畫的樣貌

07

觀察參考照片中的光源，以及光線如何照在五官上。畫出基本的陰影、亮部與膚色變化，例如腮紅和輪廓陰影。請將每一種顏色放在你想要的位置，這會使之後的繪圖過程更容易進行混合與細修畫面。藉由全面使用同樣的配色來統一畫面，並在臉部不同區域的陰影中使用相配的色調，可以讓你的畫作看起來更協調。

耳環的色調與臉頰的腮紅相襯因為使用一致性的調色盤

08

你可以試試看不同的色調與色相,直到你滿意基底顏色為止。請記得一個不錯的法則,你的草稿與底色應該要好到幾乎可以拿出來炫耀。因為在開始添加細節之前,底圖應該具備合理的結構,並且你也要對底圖有足夠的自信心,這幾件事都至關重要。

請不斷來回比對參考照片與目前描繪的影像,尋找可能的錯誤,並且立即修正錯誤的地方。請不要等到之後的過程才來處理,到時候這些錯誤將會更難修正。

固定顏色,
修正你找到的錯誤

09

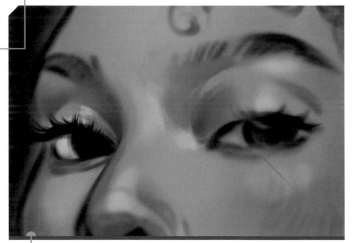

描繪左眼的細節,並修正左眼的外型

藝術家的提示

想想看你想創造的質感,以及這些質感如何影響整幅人像畫的氣氛。這個教學將使用數位軟體繪製,運用輕柔噴槍畫出線稿與基底顏色,然後切換成圓頭油畫筆刷來做混合與細節的處理。如果你想做出類似的效果,可以選擇和本範例類似的筆刷,但你也可以嘗試使用不同的筆刷,創造出不同類型的氣氛與美感。

開始描繪細節。請檢查你的線稿,如果是用繪圖軟體,建議選擇圓頭油畫筆刷來畫。臉部的生命力與表情大多取決於眼睛,所以要從眼睛開始畫。請確保眼睛有對稱並定位在正確的角度,這是最關鍵的區域,要注意眼睛上下處如何產生眼摺,它們會包覆著眼球這個圓形的球體。此外,請記得眼睛周圍的皮膚比臉部其他部位更薄,更容易產生皺紋,畫出這些細節會使人像畫更逼真。

10

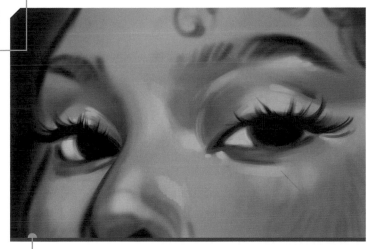

比對參考照片，以便學習觀察
哪裡需要畫陰影、哪裡需要畫亮部

要畫第二隻眼睛時，最簡單的技巧就是參考第一隻眼睛使用的色調與陰影。但如果你想創造出更具風格的造型，可以在兩邊的眼睛都畫上長睫毛，這樣會讓眼睛打開，也會讓眼睛看起來更大，提升這位主角的女性氣息並營造出夢幻般的美感。

仔細觀察參考照片，觀察主體是否有皺紋、黑眼圈或化眼妝，考慮她的心情和精神如何。皺紋、眼袋、浮腫或誇張的妝容，都能訴說主體背後的故事。身為藝術家，將這些微小但重要的細節融入人像畫中，是你的職責所在。

11

在眼睛上方的位置塗上反光點
藉此吸引觀眾的注意

仔細研究參考照片，繼續在主體的眼睛上畫出不同的色調。下筆的筆壓要輕一點，以使畫出平滑柔和的筆觸。替眼睛加上眼妝，觀察主體的臉部顏色如何融合，並牢記臉的解剖結構，將腮紅與臉頰亮部的色調混入眼睛的區塊，以創造出整體協調的柔和色調。

12

完成眼睛的細節處理後，開始在眼睛的周圍
畫陰影。判斷參考照片中的光源，安排陰影
與亮部色調時要牢記光線的方向。了解光線
的方向和光線的顏色，可以幫助你正確安排
陰影，如果光線是從上方照下來，就像這個
範例，將會照亮主體臉上高起的部位，例如
顴骨、眉骨、前額、鼻尖和下巴等。請畫出
巧妙的輪廓，讓鼻孔與鼻尖的形狀更加清晰。

添加陰影，從眼睛向下
延伸到顴骨和鼻子

13

每個人的鼻子形狀和大小都不同，要精準地
捕捉每個細節會是個挑戰。請仔細觀察參考
照片，分析主體鼻子上的細微高光和陰影。
在將邊緣柔化之前，先將陰影和偏亮的色塊
當作基本形狀來擺放，這樣畫會比較容易。
上色時如果能稍微改變亮部和暗處的色調，
可以替人像畫增添趣味性和立體感。本例我
是在鼻孔周圍增加了沙色的亮部色調，並在
鼻尖上添加了粉紅色調。

使用微妙的色調來塑造鼻子
的形狀，並表現陰影與亮部

在此我用硬邊的筆觸描繪鼻子輪廓上的硬邊，並使用輕柔的筆觸畫其他的邊緣，可達成細膩的混合效果。臉上最深的陰影是深棕色而不是純黑色，這樣可以為肌膚創造出份量感，同時表現出肌膚帶點半透明的感覺。

如果你對哪個部份不太有把握，建議退後一步或是把畫面拉遠來看整體，觀察哪些地方效果不錯，而哪些地方不太合理。在目前這個階段你應該要專心處理上色，而不是把注意力放在太小的細節。

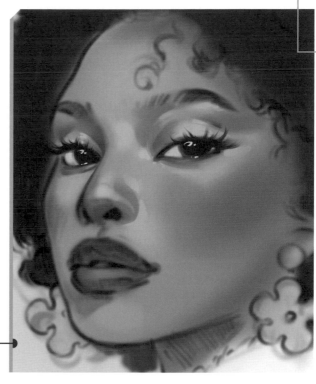

14

在臉上增加細節與陰影
以加強臉部的份量感

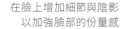

15

畫嘴唇時，請記得嘴唇的豐滿程度和顏色並不一定相關。即使嘴唇的顏色不太顯色，嘴唇的邊緣還是會高起並顯得飽滿。當你為膚色較深的主體描繪嘴唇顏色時，你可能會想凸顯深色的輪廓和顏色比較淺的中心區域。在嘴唇上面描繪皺紋和皺摺，可大幅提升真實感與質感，讓你的人像畫在視覺上更有趣味。此外，如果加深嘴角周圍的陰影，可加強嘴角皮膚向內凹的感覺。

研究主體的嘴唇，
實驗不同的質感與顏色
可創造更具風格的樣貌

16

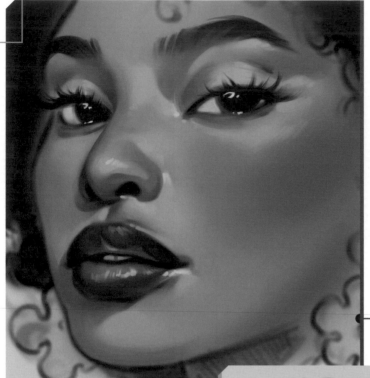

觀察參考照片中主體的嘴唇是否有天然的光澤或是明顯的反光,然後調整高光處的亮度和硬邊來表現出這種光澤感。本例加上了更柔和的粉紅色光澤,創造更自然的感覺。

在內眼角和外眼角、鼻孔、鼻樑和眉骨等處增加細微的陰影與亮部,可以提升人像畫的質感,展現你對細節的關注,同時強化自己對臉部結構的認識。請將眉毛中的空缺處填滿,在眉毛前端創造模糊、擴散的筆觸,尾端則要畫得更精確。

在嘴唇、鼻子和眼睛增加
亮部,讓人像畫風格一致

17

開始加強細部區域,替臉部、下巴與脖子、耳朵和髮際線等處的邊緣提高清晰度並適度混合。從已經仔細描繪的臉部陰影區塊選取顏色,以便保持整體的一致性,但是脖子上的陰影則使用各種不同的色調,因為會有不同的光源或反射光打在主體上。接著請使用柔和的畫圓動作,開始描繪主體的捲髮。

運用人像畫中已經有的顏色
使臉部和髮際線更清晰
同時混合邊緣

18

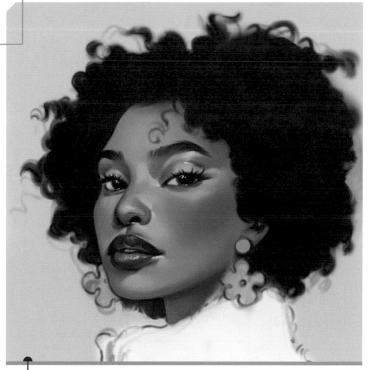

要畫這種捲捲的爆炸頭時，目標是
讓頭髮盡可能看起來很蓬鬆，就像
雲朵一樣。你可以建立不同的圖層
來畫，並使用畫圓的動作來描繪。
請避免用純黑色，反之可以替陰影
選擇一些偏深的靛藍色調，為亮部
選擇柔和的紫色。

如果你希望營造個人風格，或許能
使用純黑色來畫頭髮的輪廓；但是
如果你想強調頭髮的體積與質感，
在描繪從頭皮往外旋轉的螺旋時，
建議用深靛藍色與畫圓的動作來畫
這些圓柱形的捲髮。

使用不同的深靛藍色調
為捲髮增加質感與份量感

19

開始變換不同的筆刷大小和筆壓來
描繪頭髮的邊緣，使邊緣更清晰。
和之前一樣，使用畫圓動作來描繪
捲髮，把頭髮想像成塊狀與捲圈，
而不是單獨的髮絲。

像這種半寫實的人像畫，你不需要
畫出每一縷髮絲來表達捲髮。請用
輕柔的筆壓描繪那些比較散開而且
失焦的頭髮，然後用比較重的筆壓
來描繪畫面前方的清晰髮絲，比如
那些飄落在臉上的髮絲。

在頭髮的捲圈和扭轉的地方
畫上各種不同的形狀來增加細節

20

交替使用陰影與亮部顏色來創造出頭髮的份量感，堆疊圓柱形的捲圈直到獲得滿意的紋理。繼續把頭髮當作實色的形狀來塗抹，而不是畫獨立的髮絲。在此先不要把注意力放在細小的單獨髮絲上，等到最後修飾時就會加上這個部份。

此外，請注意主體的頭髮是哪一種類型的捲髮，觀察她捲髮的髮圈是偏向緊密或是很鬆散，在你描繪的時候請試著重現這種捲髮的質感。

繼續堆疊圓柱形的捲圈，
直到你創造出想要的質感

21

讓頭髮的輪廓散開，創造出蓬鬆的立體外觀

為了讓頭髮看起來盡可能柔軟蓬鬆，請用柔軟的力道與畫圓的動作使頭髮的邊緣擴散。畫捲髮的重點就是要分層處理，穩定地建構紋理並重複相同的步驟，就能創造出自然又蓬鬆的造型。你可能會對重複畫圈的過程感到厭煩，但是只要保持耐心堅持下去，就能畫出充滿份量感又自然的髮型。你不需要花費好幾個小時，以不切實際的方式單調乏味地描出每根髮絲。

22

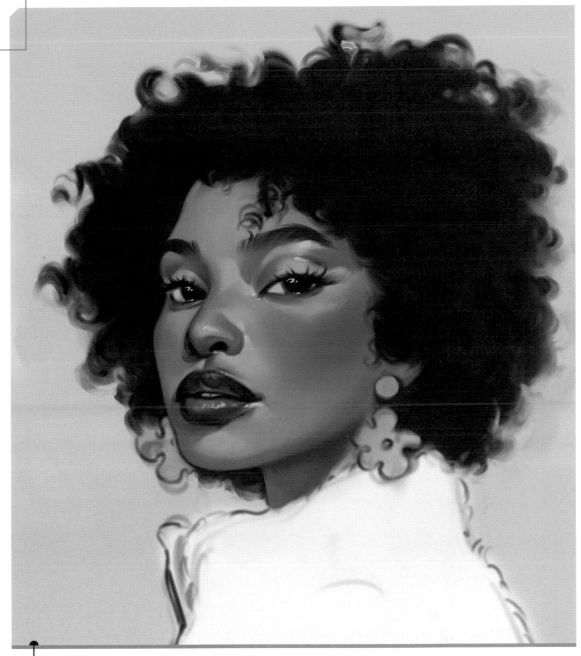

進一步詳細描繪模糊的輪廓，繼續建構頭髮的紋理

接著開始描繪較小的捲髮與捲髮細節，運用和步驟 18 描繪散落頭髮時相似的色調，這種比較柔和與比較淡的顏色會帶來微妙的差異與深度，避免頭髮變成太呆板的輪廓。由於爆炸頭的輪廓是球形的，

會有某一些區塊因為距離較遠而看不清細節。請在距離觀眾比較近的區塊描繪細節，可創造更逼真的立體輪廓。依據你製作的標記，調整不同筆刷大小與下筆力道，可再增加一些隨機的捲髮。

23

為耳環填色，特別為壓克力材質描繪俐落的硬質邊緣

接著要描繪耳環，請用強勁的力道替耳環畫出明確的邊緣。我們要觀察主體所穿戴的任何飾品，判斷這些飾品是以什麼材質製作的，並特別觀察該材質是否會反射，如何將光反射到其他地方，以及如何晃動等。

在這個範例中，我刻意將參考照片中模特兒所配戴的銀色耳環改成粉紅色的壓克力花朵造型耳環。你可以選擇更改或是增加飾品來讓人像畫更有個人風格，並創造出特定的美感。這裡我用色塊鮮明的壓克力耳環來襯托爆炸頭的柔美感與深度，同時也為人像畫增添視覺的趣味。請留意構圖時也要引導觀眾的視線。

藝術家的提示

如果你畫到很煩躁並開始想要趕快畫完，建議你先暫停一下，讓自己和人像畫保持一段距離。這樣一來，你就可以用全新的眼光來檢視這幅人像畫，並且找回熱切的初心，等自己想要繼續處理那些單調細節的時候再重新開始。像這樣暫停一下，還可以幫助你在確定這些五官前，評估是否需要修正光線、結構或是顏色。

24

為耳環和耳環後方的陰影增加色塊般的亮部

繼續加強耳環邊緣的清晰度，替位於耳環後方的耳朵與外套上畫上陰影。耳環的上方是平貼在耳垂上，所以以耳垂上的陰影會比外套衣領上的陰影更短，對比度也會更高；外套衣領上面的陰影則比較分散。這種扁平型的壓克力耳環，亮部會呈現塊狀，而不像臉上的亮部那麼柔且立體。請記住這些質感最後都會有助於整幅人像畫的平衡感，並讓畫面更加協調。

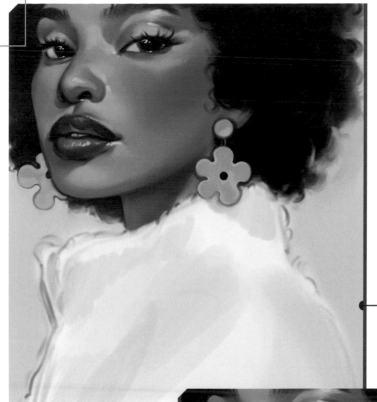

25

這裡要描繪白色外套上的陰影。在描繪雜亂的紋理時，一開始建議先約略安排陰影的色調，然後再使用高光色調來描繪整個區域，以提高材質的清晰度。仔細觀察參考照片和光源來決定陰影的位置，在這個範例中，陰影是落在主體的脖子和背後、肩膀周圍和衣領等處，我用粉灰色來描繪這些陰影，與人像畫的整體光線、色調和氛圍一致。

在蓬鬆的白色外套上粗略地描繪陰影

26

模特兒穿著白色絨毛外套，請用外套上比較明亮的高光色調，開始在陰影區域以各種不同的力道描繪出細小而蓬鬆的毛球形狀，用相同的形狀來建立外套的輪廓。你可以改變每團毛球的方向，讓整體看起來更加地隨性，而不是都朝向同一個方向。這個技巧很適合用來繪製像羊羔絨（Sherpa）這種柔軟的面料，也就是說，你不需要刻劃出絨毛材質上所有細小瑣碎的陰影。

使用外套上比較明亮的高光色調來描繪紋理

27

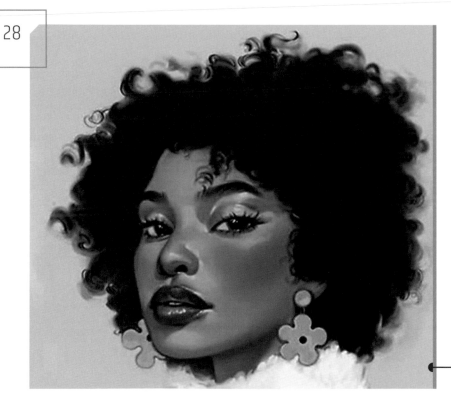

在外套的接縫處畫上線條陰影,並加上拉鍊來增加對比,可以讓畫面更有趣。在你希望強調的區塊塗上深灰色的陰影,像是外套的接縫和背部的陰影,增加這類的細節可以吸引視線,讓觀眾不要太注意外套上的絨毛,也就是在步驟 23 所描繪的材質。這樣一來,畫作的意圖會更明確。也會更引人矚目。

仔細觀察主體外套的細節,比照著描繪出拉鍊上深色的小點。請思考外套面料的蓬鬆材質,以及該材質可能會如何影響拉鍊的開合,同時也要思考外套拉鍊會突出面料或是會被面料遮住多少。

在外套的接縫處描繪陰影線條,
加上拉鍊來增加對比,讓畫面更有趣

28

請退後一步觀察,評估
是否有缺少什麼細節,
然後開始描繪小細節

請退後一步,從整體角度觀察人像畫還有沒有缺少什麼元素?前面一直緊盯著這幅畫好幾個小時,可能會讓你看不到錯誤。請休息一下,然後以嶄新的眼光回到畫面上。重新提振精神

之後,選一個小型筆刷來描繪特別小的細節,例如爆炸頭周圍的碎髮絲、下睫毛和比較深的眉毛等。接下來,使用相同的小筆刷在鼻子、眼睛和嘴唇上描繪更明亮的亮部。

29

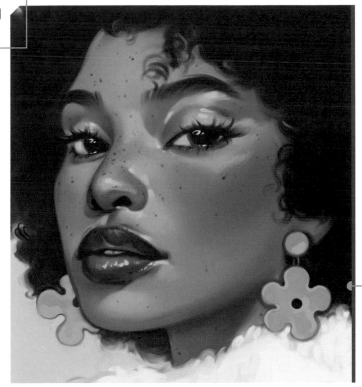

增加一點雀斑和美人斑，會讓這幅人像畫更有個人風格而且更有趣，營造出可愛天真且充滿女性氣質的模樣。描繪雀斑時，請變換不同的筆觸力道，確保斑點有些比較深、有些較淺。變換每個雀斑的尺寸和位置，創造出分散又自然的效果，避免把斑點均勻配置或讓斑點大小一樣，那會看起來很不自然。也要避免把雀斑侷限在臉頰和鼻樑上，你還可以畫在額頭、下巴和脖子上。

如果你希望讓人像畫更具風格，可以在臉上添加零散的雀斑

30

藝術家的提示 ──

試著找到你自己的代表性主題或風格，然後把這個風格融入你的人像畫中。了解自己喜歡什麼並創造出經典的繪畫風格，可以幫助你從大部分藝術家中脫穎而出，也讓你的作品更具識別度。

注意光線的來源，然後在壓克力耳環上描繪更多亮部，表現材質的光滑表面。接著在主體的臉上描繪小星星和閃光，營造出夢幻般的效果。在人像畫中融入個人風格，可以為原本看似相當普通的主體添加奇幻元素，並創造出魔幻的效果。

在臉部增加亮部閃光與小星，為主體加上魔幻光環

31

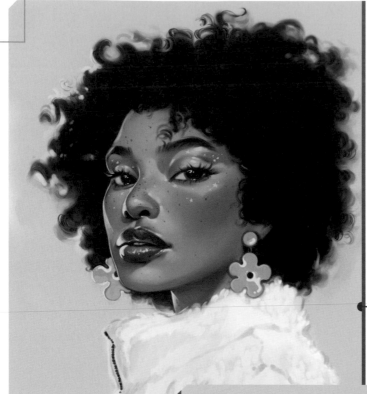

加上邊緣發光的效果，可讓人像畫更上一層樓。本例使用鮮明的電光藍色（Electric Blue）來描繪邊緣，讓人像畫彷彿躍出紙面，可創造出風格化的半寫實人像畫。

添加這類效果，可以讓你獲得寫實畫作中缺乏的創作自由。雖然邊緣發光不太符合現實，但是仍會強化畫面，帶來獨特的裝飾效果。描繪發光邊緣時，請在臉部的邊緣使用精確的線條，至於主體的頭髮上則使用更柔和、更發散的筆觸。

描繪發光邊緣來凸顯主體，賦予臉部五官立體的質感

32

為了讓人像畫更有深度，方法之一就是在人像畫上添加邊緣發光效果。本例是在臉部側面與頭髮側面加上發光邊緣，並進一步表現頭髮的形狀。運用各種不同的筆觸來表現發光的亮部，交替使用藍色和更深的靛藍色來描繪，可提升爆炸頭的層次與深度。

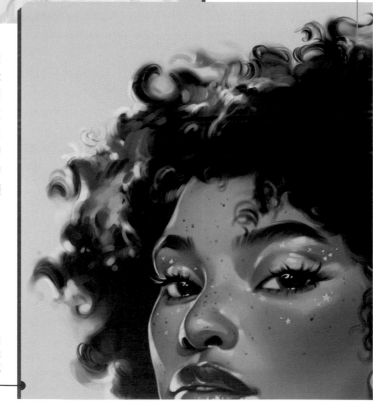

藉由在頭髮的側面和前方繪製發光邊緣來增加頭髮的份量感

33

再次後退一步來觀察整個畫面，以評估目前是否還有要加深的區塊，或是有那些顏色你希望能更突出。加深主體臉部周圍的陰影、修容和曲線，以提升立體感。在此我加強她臉上的腮紅和亮部色調，用色彩來提升活力。替整幅畫增加薄塗的色彩，可營造出豐富、優美的感覺。

添加薄塗的色彩
為畫面增加更多活力

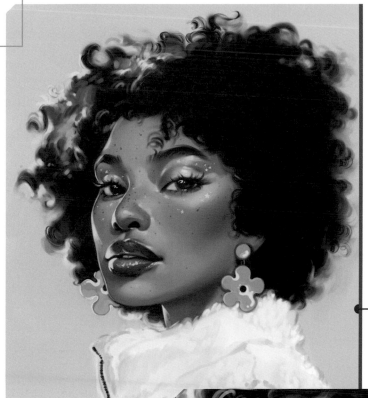

34

如果你是使用電腦軟體繪圖，可以試試看繪圖軟體內建的顏色組合（顏色濾鏡），找出一兩種色調增加到亮部與陰影中，可以整合人像畫的色調，讓畫作在視覺上看起來更令人愉悅。這些顏色可以大幅改變作品氛圍，例如柔和的暖色調會讓主體看起來友善而且具有吸引力，藍綠色調則會創造出冰冷的感覺。本例是用粉色和紫色調來增強，以創造出女性化的柔和光澤。

如果是用數位軟體繪圖，可以使用顏色濾鏡來改變人像畫的色調和氛圍

35

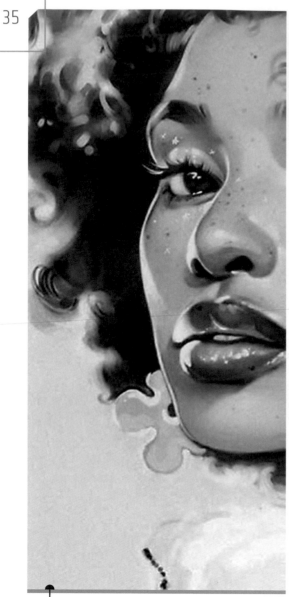

36

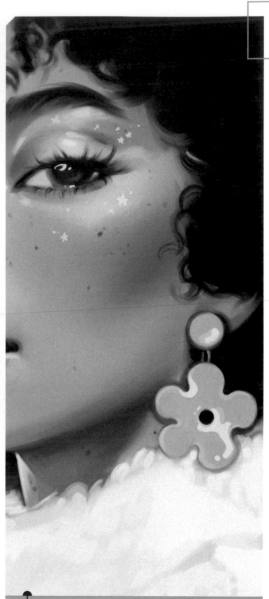

替整幅人像畫添加顆粒質感
是一種讓畫面更自然的好方法

將眼睛、睫毛與嘴唇的邊緣銳化
以強調細節並形成對比

你還可以運用繪圖軟體添加一些表面質感，請思考最後潤飾會如何影響整體氛圍。例如在高解析度的照片中添加雜訊，可以讓影像看起來不那麼完美，賦予畫面更多故事性。本例我用軟體替整幅畫覆蓋一層顆粒質感，如上圖所示，你可以觀察顆粒感如何使畫面看起來更有生命力，同時也讓數位繪圖作品看起來更像實體畫作，而不會因為過度精確而散發出數位人工感。

最後要強調出畫面中每個明確的細節，包含眼睛、睫毛與嘴唇，還有人像畫上其他銳利的邊緣。若是用電腦軟體，可利用「**智慧型銳利化** (Smart Sharper)」濾鏡，銳利化圖像之後，會在線條與邊緣周邊加強對比，進而強化形狀和細節。如果是用傳統媒材，可以用小型硬邊筆刷來加強描繪細節，例如發光的亮部、眼睫毛或細小的碎髮，讓這些線條的邊緣更加銳利，進而達成相同的效果。

37

本例是以 Photoshop 軟體繪製，因此還能運用**鏡頭模糊**或**高斯模糊**等濾鏡，在人像周圍進一步營造柔和與夢幻的氣氛。這樣也能將視覺焦點集中在畫作的中央，因為中央的焦點區域是最清晰的。這類的局部濾鏡效果可以讓主體看起來更栩栩如生，同時不至於將整幅畫的細節都變得模糊。

如果使用數位軟體製作，你可以使用鏡頭模糊或是高斯模糊濾鏡來強化

使用數位軟體繪圖時，如果加上光暈效果，還能營造類似光線漫射的效果。雖然光暈不一定適合所有的人像畫，但可以把視覺焦點集中到圖像的中央，甚至讓你的畫作看起來像底片攝影。這種將電腦繪圖結合影像編修的做法，依每個人所選的效果不同，可替畫作創造出完全不同的風格。你可以實驗看看各種不同的光暈，試試可以創造出什麼效果，將人像畫提升到全新境界。

如果你想讓人像畫更有風格可以在臉上添加光暈

38

39

善用軟體功能，還能加上雜訊與刮痕，為風格鮮明的人像畫加上宛如用 35mm 底片拍攝的魔幻效果。你可以利用硬邊的筆刷描繪刮痕，或是將想要的雜訊紋理掃描到軟體中合成。

增加雜訊與刮痕，完成這幅夢幻又有鮮明風格的人像畫

結語

依照以上的教學，你將學會如何創造自我風格的人像畫，不僅充滿生命力，同時獨具風格。利用柔邊與硬邊、各種不同的顏色和微妙的色調變化、打造精緻的細節和逼真的紋理，會使你的人像畫與眾不同，讓你的畫面看得出經過精心策劃和執行流程。隨著你越畫越熟練，可再實驗看看不同的調色盤，畫畫看不同角度或加上背景。在設法提升自己的人像畫技巧時，請你永遠不要忘記尋找新的靈感。

參考照片來源：圖片素材網站「Unsplash」
攝影者：Jeffery Erhunse

Final image © Sara Tepes

根納迪·金
Gennadiy Kim

簡介

如果想創造出風格化的人像畫，方法可能有無數種，
以下將為你示範其中一種方法。透過一步步的示範，
將引導你畫出一幅東南亞年長男性的人像畫，並且
在過程中提供各種實用的技巧。這裡展示的繪畫
技巧都是通用的，你也可以用其他你喜歡的參考
照片來畫，甚至也可以畫實體模特兒。

依照以下教學，你將學會如何從頭到尾創造
一幅充滿力量且引人注目的畫作。從建立出
穩固的構圖開始，作者將詳細示範如何描繪
與建構頭部、提升臉部的立體感、添加顏色與
描繪細節。這幅人像畫是用 Adobe Photoshop
軟體繪製的，你也可以用其他具有類似功能的數位
繪圖軟體來跟著練習。

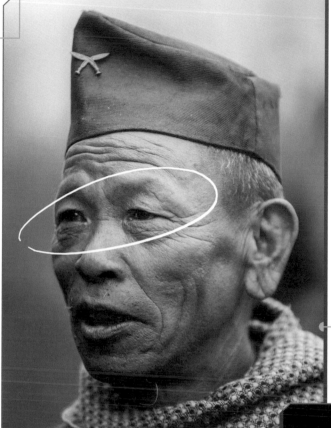

01

首先選擇一張照片作為參考。注意光線，受光的地方必須清晰；另一個必須注意的重點是照片品質，如果選用解析度太低的圖像，在處理細節時將會造成困擾。當你找到有趣又清晰的照片之後，請找出最大的特徵是什麼，找出富有表現力或吸引人注意的特徵，也就是某些會吸引你強烈地想畫這個人的元素。

研究參考照片
並找出照片中最重要的特徵

參考照片來源：圖片素材網站「Unsplash」
攝影者：Prijun Koirala

02

設定出畫面的整體構圖，將主要焦點大略放在畫布的中心線上。如果需要的話，可從現有元素延伸發展出其他元素，例如畫出他的衣服或是配飾。請想想看你能如何讓這幅人像畫更具風格，在這個初期階段可以自由實驗不同的想法。當你決定好你的想法，就可以開始畫了。

在畫布上規劃每個元素的位置
實驗各種不同的想法

03

勾勒主要輪廓,保持簡單,先不要深入細節。在參考照片中尋找大塊的形狀、角度和曲線。接下來,在臉上畫一條中心線,然後加入橫線來標記五官的位置,例如眼睛、鼻子和嘴巴。這個階段的草稿並不會出現在最後的畫作中,所以沒有必要讓它看起來很完美。然而,輪廓的精確性非常重要,因為這份構圖草稿會成為整幅人像畫的基礎。

勾勒頭部輪廓
並標示主要特徵的位置

04

在目前的基礎上繼續增加更多的小塊形狀,注意頭骨的結構,別忘了也要畫出標示顴骨、眼袋、眉骨等細節的線條,因為這些特徵在參考照片中都清晰可見。如果有必要的話,你可以回頭修正前面畫好的輪廓。接下來,請為臉部的五官描繪更詳細的形狀,並在鼻子、嘴巴和兩邊的眼球都畫出中心線,這有助於理解五官的體積。

在臉部結構內描繪更詳細
的形狀,確定臉部的結構

05

藉由畫出臉部五官的輪廓
來讓草稿更精準

為了讓構圖更完整，沿著既有的特徵描邊，同時也在臉部添加更多的細節。在參考照片中有些對比度較高、比較明顯的形狀，也可以刻意地強調它們。在描繪過程中，別忘了保持線條的流動感；線條的流動不應中斷，每一條線都應該流動到另一條線。

06

下一步是為草稿添加更多的細節，畫出五官這些大特徵內部的形狀，例如眼窩、鼻子、嘴巴和耳朵等。請畫出代表眼睛、鼻孔和牙齒整體輪廓的線條，以及上下唇的形狀，如果有需要的話，可以再修正現有的輪廓。和上一步一樣，重要的是在每個五官之間創造出平滑與流暢的律動感，你可以使用先前確立的參考線，但是不必被這些線制約。

使用先前畫好的參考線，繼續為草稿增加更多細節

07

仔細研究參考照片，利用參考照片來比對草稿，修正每個看起來不太對的元素，必要時可以使用橡皮擦。舉例來說，步驟 06 的輪廓左側太寬，所以這裡會將輪廓的左側縮小一點。如果在這個過程中，任何時候你覺得需要修正某些部份，都別猶豫，馬上動手吧。請不要留戀於已經畫好的部分，而不願意修正草稿中不正確的地方。

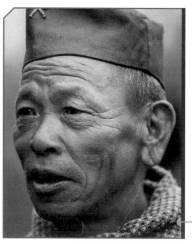

與參考照片反覆比對，修正草稿中的任何錯誤

08

規劃臉部的明暗結構並標示主要形狀

現在可以勾勒出大塊的明暗結構了。
請儘量保持簡單，舉例來說，如果你
在參考照片中看到一個圓形，你只要
簡單畫出一個圓形或橢圓就好，不要
把這個形狀變得複雜。專注在高對比
的形狀，不要忘記這些形狀的流動。
這個步驟對之後的繪圖過程很重要，
但你不用把這些形狀畫到完美，因為
這些形狀只是要當作繪圖時的參考。

09

利用更粗、更深色的線條來進一步強調五官

還記得本教學的第一個步驟嗎？現在可以運用你在
參考照片中所觀察到的內容了。請再次檢查五官的
細節，原本都是使用又細又淺的線條，現在要改用
更粗、更深色的筆觸來畫，創造出更高的對比度。
請小心地將這些筆觸添加在主要的五官上，本例是
加在眼睛。運用這些線條可以明確地分隔出五官，
例如鼻子。請在眼窩中畫個小標記來標示眼球。

10

現在你幾乎完成人像畫的草稿了，可以開始清理線條了。在開始進行這些步驟前，檢查你的草稿是不是需要任何修正。你可以使用橡皮擦擦掉草稿上不必要的線條，同時請特別注意頭部的輪廓，頭部的輪廓應該是乾淨的封閉路徑。如果下方沒有了構圖草稿，有些部份可能會需要再畫一些額外的線條，例如，我在這裡增加了一條較小的線條來指出頜骨（下巴的骨頭）。

用橡皮擦清理草稿，
同時修正錯誤

藝術家的提示

注意草稿中各種不同類型的線條，一條線可以是粗或細、深色或淺色、曲線或直線，明確或是暗示⋯⋯等。不同類型的線條組合，將在人像畫中創造出律動感與多樣性。另一個要考慮的因素是筆觸的力量，你不必試圖在第一次就畫出完美的線條，相反地，建議你多運用手和手臂的各種不同動作來畫畫看，在畫布上畫出明確並充滿自信心的標記。

11

利用深淺不同的灰色填入人像畫的每個部份，選用淺灰色來代表皮膚的顏色，並且用不同的色調來表示每一個配飾，例如帽子和衣服。

使用深淺不同的灰色
為每個物件建立基礎色調

12

接著使用比你所選的膚色更深一點的顏色，利用這個顏色來畫陰影區塊的形狀，使用大面積且有自信的筆觸。請參考草稿與參考照片來確定陰影的位置，如果看到有幾個陰影形狀彼此距離很近，可以試著將這些陰影形狀組合成一個色塊，這樣可以保持畫面的乾淨與簡單。在畫面的焦點附近，請建立比較小塊的獨立形狀，可引導觀眾的視線，導向主要的五官區域。

使用稍微深一點的顏色
畫出主要的陰影形狀

13

選擇比較淺的灰色來描繪臉部受光的區塊（最亮的區塊），並將這些亮色形狀放置在焦點區域周圍的陰影形狀旁邊，這樣可以在焦點區域創造更高的對比度。將臉的下半部保留為原始的灰色膚色，至於以特定角度受光的臉部平面，也稍微加深其顏色。到此已經在臉部打造出漸層的光影變化。

畫出比較明亮的形狀
來營造臉部的立體感

14

仔細觀察參考照片，在受光面和陰影之間的臉部區塊塗上顏色，這裡要用比基礎膚色略深的暗灰色。接下來，選擇比陰影更暗一點的顏色，塗抹在前面已確立的部分陰影上，這是為了讓陰影保持低對比度。別忘了在焦點區域的五官陰影處，也要畫上細膩的深灰色陰影。

藉由增加中間色並加深陰影
使立體感更明確

15

接下來要增加更多中間色調的形狀並且加深陰影，進一步強調立體感。在此我透過慢而精確的動作，畫出從一種色調過渡到另一種色調的色塊，你可以重新塗抹現有的形狀，讓畫面更精緻。在你描繪時，請記得要保持角度和形狀之間的流暢度。接下來，我稍微加深下巴的色調，加強從上至下的漸層色調變化。請仔細觀察參考照片，特別留意臉部不同平面的變化，可以用比較深或比較淺的色調覆蓋這些平面，修正明度錯誤的地方。

為臉部增加更多細節，
同時使現有的形狀更加明確

16

從眼睛開始，在五官增加更多細節來使五官的體積更明確。選擇比較小的筆刷，加深落在陰影中的眼睛部份。接下來，請在眼瞼周圍描繪形狀，重現眼球的球形體積，並且加上較小的細節，例如皺紋和朝向光源的眼瞼部份。最後，請在背對光源的眉骨處畫上比較暗的色調。

使眼睛和眼部周圍
區塊的體積更加明確

17

接著處理鼻子。在鼻孔的區域和離光源較遠的鼻翼周圍，畫上比較暗的色調。然後要替鼻樑創造立體感，請沿著鼻樑較暗的一側描繪中間色調的灰色形狀，在鼻子周圍的區域增加色調的變化，以重現臉頰到鼻子之間平滑的色彩轉換，在鼻尖上也要進行相同的操作。

利用比較小的細節筆觸
讓鼻子更加明確清晰

將上嘴唇和一部份遠離光源的下嘴唇顏色加深。在臉的下半部，不同肌肉會創造出不同的體積，我在嘴巴區塊增加更多的色調來呈現這些立體感。接下來，如果有需要的話，請花一點時間修正草稿中的任何部份。在處理牙齒時，請不要畫成白色，而要使用中間色的明度來畫，這樣會更自然。本例的牙齒還要比中間明度更暗一點。

18

繪製嘴巴和牙齒來
增加臉部的立體感

19

接下來處理耳朵，觀察參考照片中出現的不同平面變化，並使用稍微深一點的色調來描繪一些簡單的形狀。畫耳朵的時候，你不需要太精確，因為耳朵通常看起來是比較抽象的，請特別注意耳朵與頭部相連的區域。接下來，請沿著顴骨的線條增加一些過渡色的形狀。最後請在耳朵與頭部緊緊相連的部份加深顏色。

使耳朵和周圍的區塊各種
不同的平面變化更清晰

20

畫出焦點區塊的對比度，
帶入比較深的色調與亮部

藝術家的提示 ——

保持你的形狀簡單是很重要的。你可以使用各種不同的簡單形狀組合成複雜的形狀。要快速檢查一個形狀是不是太複雜，有一個方法就是試著用文字來描述它，看看能不能用簡單的方式描述出這個形狀。如果可以那就很好，像是「比較高的橢圓形」或是「帶有曲線的長方形」。但如果你所描述的物件像是「在六角星中切出一個比較鈍的梯形」，這樣的形狀可能就太複雜了。

處理明暗草稿的工作即將告一段落了，不過在為人像畫上色之前，請為整幅畫的明度增加最後一些細節。請在畫面的焦點區域加入更多的對比，將被擋住光線的區塊顏色加深，並且打亮亮部。請仔細比對參考照片，根據需要修正你所發現的任何錯誤。

21

接著要開始上色。請選擇一個可以
好好呈現每個元素的中間色，依次
塗在主體的臉部、衣服和帽子上。
如果你是用繪圖軟體上色，建議你
建立一個新圖層，將圖層混合模式
設定為**覆蓋**（Overlay）後再上色。
如果是用傳統媒材，建議用半透明
性質的媒材，像是水彩或麥克筆來
上色。

為畫布上每一個元素
建立基礎的顏色

22

開始為膚色增加變化。請仔細研究
參考照片，把你所看到的顏色做點
誇張化的處理。本例我是在臉頰、
鼻子、嘴巴、耳朵和脖子等處添加
少量的紅色。接著我用飽和度稍低
的顏色添加在臉的下半部，然後在
前額也畫一些黃色。最後在衣服上
畫一些低對比的形狀。

將你在參考照片中看到的
顏色稍微誇張化，創造出
特殊風格與顏色變化

23

開始增加更誇張的顏色，在眉骨上方塗上明亮溫暖的黃色。延伸臉部紅色的區塊，順著臉部動作的節奏，畫出粉紅色與柔和的紫色色塊。接下來，選一種飽和度低的顏色，畫在陰影中的臉部側面。請仔細比對參考照片，觀察照片中的光線如何打在臉部不同的平面上。

運用參考照片作為依據，
繼續增加更多顏色變化

24

目前已經創造出臉部的立體感，現在可以在重要的位置描繪出更多細節。首先要在形狀之間添加筆觸，使用的顏色要比稍微淺色的形狀更深，但是比稍微暗色的形狀更亮，這個步驟和前面描繪明暗區塊時是相同的概念。接著增加一些微小的細節，例如眼白的區塊，請仔細觀察，參考照片中的眼白顏色並不是純白色，而是飽和度偏低的棕色。

多畫一些細節
進一步讓臉部的立體感更明確

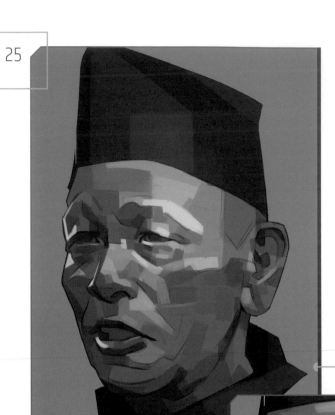

25

下一步是讓顏色更逼真,請
比對繪圖與參考照片,然後
調整顏色並且降低飽和度,
讓你的繪圖能與參考照片的
顏色更接近。

稍微誇大你在參考照片
中所看到的,藉此創造
風格與顏色多樣性

26

觀察參考照片,並特別注意細節,
畫出細節區這些小塊的形狀,同時
修正每個覺得不太對的形狀,特別
是位於眼睛與嘴巴和周圍的形狀。
接著請在嘴唇上面塗上一些亮部,
觀察在臉部特定區域增加細節後,
表情會如何變化。最後請清理所有
看起來雜亂的形狀和草稿痕跡。

描繪更小的細節
並修正任何錯誤

27

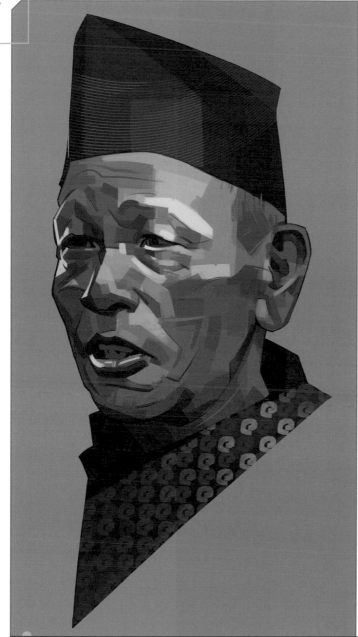

在衣服和臉部增加
紋理與花紋

使用帶有紋理的筆刷,在參考照片中雜點較多的區塊
添加一些紋理,例如頭髮、臉上的皺紋與鬍鬚等處,
你可以吸取畫布上已經有的顏色來描繪。接著要增加
衣服的紋理與細節,如果你是使用繪圖軟體,可適度
運用軟體內建的**變形工具**(Transform),將花紋圖樣
貼合在衣服的表面。

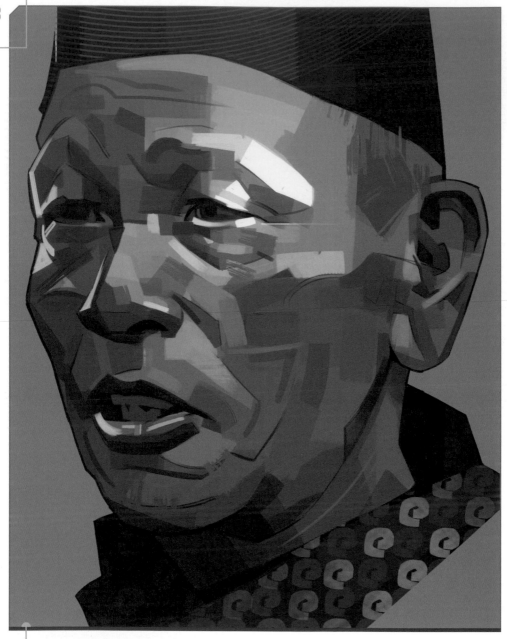

帶入色彩鮮明的抽象斑點
來強調臉部的焦點區域

接著添加一些色彩鮮明的抽象斑點（小色塊），
可讓人像畫更具風格，放置的位置要能引起觀眾
更多注意，以便將觀眾的視線引導到整幅人像畫
的焦點區域。選擇抽象斑點的顏色時，你可以用
畫布上已經有的顏色，但是要稍微增加飽和度；
如果你要使用畫作中沒有的顏色，請將這些顏色
的飽和度降低。

29

思考一下你希望在這幅人像畫中增加哪些裝飾元素，並使用前一個步驟中引入的顏色來畫，這樣可以在抽象與具象風格之間創造出一致性。你可以大膽地下決定，實驗看看各種不同的形狀、線條和顏色。描繪裝飾元素時請隨時記得畫面的焦點，在添加抽象元素時，也要進一步強化畫面整體的流動感，盡可能維持畫面的表現力。

在人像畫中增加抽象的裝飾元素來強化整幅人像畫的構圖

30

選擇小型筆刷來描繪臉部最後的細節，修正與整理現有的形狀。接下來，在臉部的焦點周圍增加亮部及較小的皺紋。畫皺紋時，在深色的筆觸旁描繪比較明亮的筆觸，可以讓皺紋看起更立體。勾勒出你想強調的形狀，然後為這幅人像畫的主要五官區域增加更多的細節。

使用小而精確的筆觸來描繪更小的臉部細節

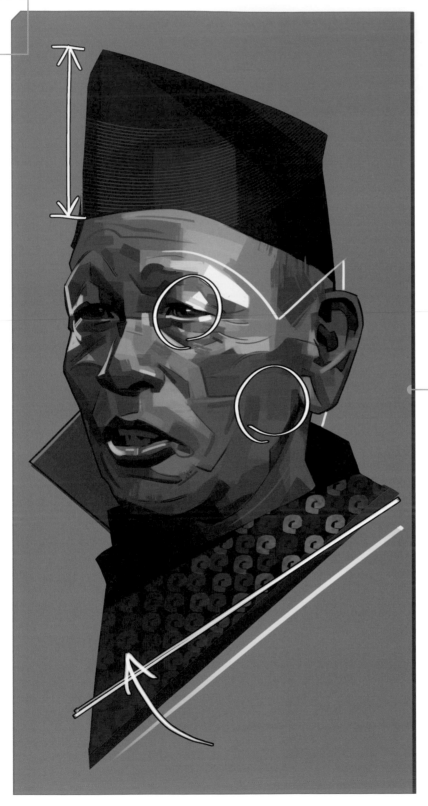

31

快要完成的時候，要記得休息一下，這點很重要。所以請喘口氣，幾個小時之後再回來，這會讓你用嶄新的視角來審視作品，可以幫助你注意到你想要更改或修正的元素。例如五官的位置不正確、構圖不佳或是比例錯誤等等。例如左圖中，我就圈出了幾個錯誤，標示出需要再進一步處理的地方。

在描繪過程中休息一下，以新鮮的視角審視圖像能幫助你發現錯誤

32

如果你有發現錯誤，請不要猶豫，立刻修正錯誤，特別注意人像畫的構圖、輪廓的流暢度和所有內部的形狀。將這幅畫與你原本的想法做比對，根據需要來進行調整。如果是用繪圖軟體來畫，可以活用軟體內建的各種變形工具來製作想要的效果，嘗試不同的構圖，或是改用你喜歡的工具來畫。這些變化或許很小，但仍然非常重要。

如果使用繪圖軟體來畫，調整構圖時可以試試看各種不同的變形工具

33

至於其他類型的修正，只要覆蓋在現有的圖像上，即可設計成想要的外觀。請比對參考照片，仔細尋找你希望整合在人像畫完稿中的元素。如果你是使用繪圖軟體，想要修正臉部表情時，可以使用**變形工具**或是**液化工具**（Liquify）來做。等所有的元素位置都確定之後，就可以進行完稿前的最後調整了。

觀察你的參考照片修正任何有需要的地方

增加畫面焦點區域與其他部份的對比,讓觀眾的目光能聚焦於人像畫的主要區域。你可以運用互補的色相,例如以橙色作為光源、以藍色作為陰影,然後慢慢增加暖色的眉毛亮部與陰影中的藍色鬍渣這兩者的對比。接著請在臉部其他部份塗上第二種過渡的顏色,增加細微的漸層變化,同時讓畫面的焦點更加聚焦。

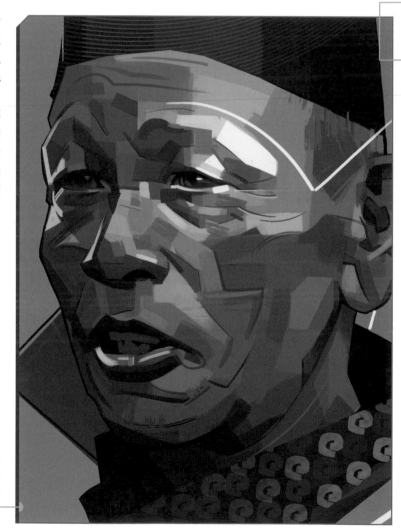

34

增加細微的漸層色
以便讓畫面焦點
更加聚焦

35

進行最後的顏色修正工作。如果你使用
繪圖軟體,可運用顏色調整工具,目標
是創造出鮮明又令人感到愉悅的顏色,
同時不會讓整個畫面的顏色太過飽和。
如果你難以決定顏色看起來應該是什麼
樣子,請參考看看你最喜歡的藝術家的
作品,觀摩他們如何用色,並仔細比較
藝術家使用的顏色和你在人像畫中所用
的顏色,運用他們的繪畫作為靈感,以
達成你想要的色彩表現。

對顏色進行最後的調整
來完成想要的成果

36

對於數位人像畫或是掃描進電腦
處理的完稿,如果想要增添額外
吸睛的元素,可以用**銳利化濾鏡**
(Sharpen) 讓圖像看起來更清晰
一點,或是也可以用**雜訊濾鏡**
(Noise) 增加一些紋理。細微的
雜點可以讓電腦繪圖作品看起來
更吸引人,但是請勿過度使用。
雜訊效果的差異可能難以察覺,
建議將雜訊的總量設定在大約
2–5％之間。

如果使用繪圖軟體來畫
可適度添加銳利度和雜訊

結語

恭喜你完成了這幅畫！這個範例中所使用的技術
會讓最後的圖像產生強烈鮮明的視覺印象，並且
帶點幾何風格。將臉部簡化後的形狀，會讓觀眾
的注意力集中在重點的五官區域。雖然頭部整體
的比例與參考照片相當接近，但是在作品中刻意
將某些面向誇大，並讓顏色更加抽象。在未來，
你還可以嘗試重新構圖，或是跳過一些步驟，以
畫出不同的結果。請你找出最適合自己的想法、
風格和工具，最重要的就是享受繪圖的過程！

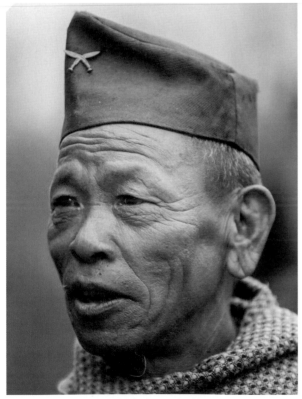

參考照片來源：圖片素材網站「Unsplash」
攝影者：Prijun Koirala

Final image © Gennadiy Kim

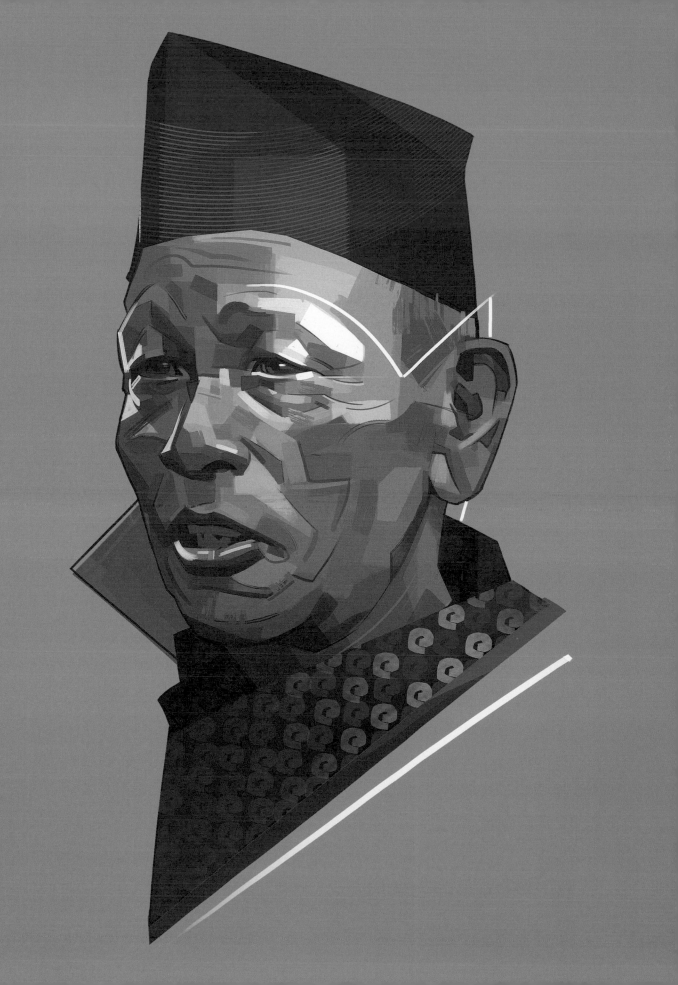

愛芙琳·絲托卡特
Aveline Stokart

簡介

以下的教學會引導你從參考照片創造出一幅風格化的
人像畫，重點會放在觀察模特兒與捕捉圖像中要傳達
的情緒或感覺。除此之外，你會學到臉部不同元素
如何發揮作用，進而更加深入了解臉部的構造，
並且運用這些知識來建構出自己的人像畫。

這篇教學的目標並不是要畫出逼真的人像畫，
而是將你從參考照片中看到與感覺到的內容
轉化為風格化的詮釋。這篇教學將示範使用
簡化形狀和細節的手法與誇張的詮釋，達成
風格化的外觀，同時兼顧捕捉模特兒的表情。
描繪過程的每個步驟都會詳細說明，讓你能輕鬆
跟上進度，之後再說明上色的每個階段。

這幅風格化的人像畫是用數位繪圖軟體（Procreate）
製作的，但你也可以自由嘗試不同的媒材來跟著練習，
或是以你個人專屬的風格重新創作這幅人像畫。

01

首先選一張能激發你靈感的參考照片作為人像畫的基礎。如果你是人像畫初學者,應該會覺得從照片開始畫會比直接畫真人模特兒更容易。你可以使用喜歡的人或是你自己的照片,或是利用免費授權的圖庫找到的圖像,最重要的是這個描繪對象要能夠觸動你的情緒。無論用哪一種照片,挑選照片的重點是適合自己的程度,如果你是一個初學者,請避免挑選角度太複雜或是畫面中光線太繁複的照片,相反地,建議選擇模特兒臉朝向正面的照片,或是選擇側臉的照片(側視圖)。

在這張參考照片中,她若有所思的表情能吸引觀眾的目光,同時這種四分之三的側臉角度能增加視覺上的趣味

參考照片來源:圖片素材網站「Unsplash」
攝影者:Gabriel Silvério

02

下一步是直接在參考照片上面畫參考線,這裡並不是要描繪輪廓,而是要弄清楚這個主體的臉部如何建構。藉由在照片上畫參考線,可以幫助你理解接下來要畫的臉部結構,同時也能不知不覺地記住即將要描繪的動作順序。如果你是用繪圖軟體,可在照片的上層建立新圖層來畫參考線;如果你是用傳統媒材,可在參考照片上覆蓋一層描圖紙來畫。

請如圖畫出這些結構線,這些簡單的形狀可在你開始建立臉部結構時成為參考。請在頭蓋骨畫一個球形,臉部的垂直軸線是用來了解臉的方向,並以水平軸標記出眼睛的位置。在鼻子的位置畫一個圓,並在嘴巴畫一個橢圓,你還可以標記出脊椎和肩榜,以便找出胸部的高度。

在參考照片上畫基本的結構線

03

在結構線與參考照片上
畫出更多細部線條

繼續在照片上畫參考線，為主體的五官等
細節畫出更多線條。請讓畫面保持簡單，
但不必畫得太精準，因為這只是研究臉部
比例用的示意圖。注意雙眼之間的距離、
虹膜的方向、鼻子的大小和形狀、嘴巴的
大小和形狀、前額的大小，以及頭髮如何
圍繞著臉的周圍等細節。完成後，把下方
的參考照片圖層隱藏，即可查看你剛畫完
的基本草圖。

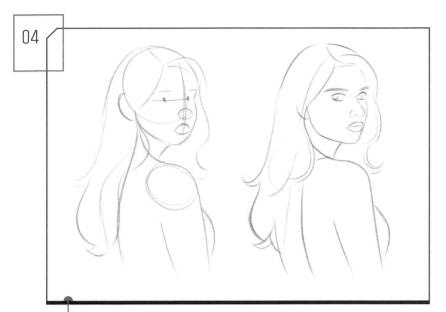

04

畫完模特兒的結構線和簡單的五官後，就可以進行改造了。這篇教學的目標是創造出風格鮮明甚至類似卡通的人像畫，因此你需要誇大主體臉部某些元素，同時也需要進行簡化。

風格化的好處是可以讓你拋開現實，在你的畫作中發揮更大的自由度和創造力，避免拘泥於精準的測量數值。在上一個步驟畫好的結構線，將會成為後續繪圖過程的參考。

使用結構線與細節線條作為參考，
畫出簡單又風格獨具的草稿

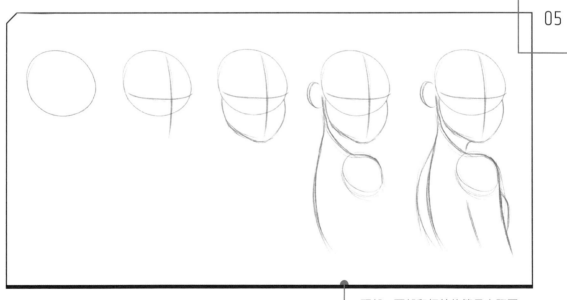

05

頭部、頸部和軀幹的簡易步驟圖

在軟體中開啟新畫布，輕輕描繪出結構線，這些線條之後會隱藏起來。我的目的是創造出風格化的人像畫，比起上一個步驟描繪的寫實草稿，這裡可以自由地將頭畫得更大一點、將胸部畫得稍微窄一點，用這種方式誇大比例，就會創造出更具風格的樣貌。你還可以稍微改變主體的身體姿勢，例如讓頭部稍微往下傾斜，然後把肩膀稍微抬高。這樣可以加強主體若有所思的姿態，彷彿她打算把臉藏在肩膀後方一樣。

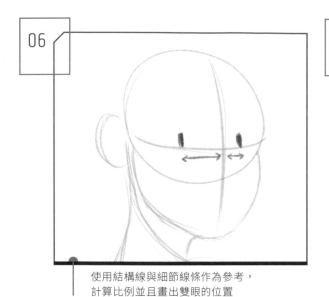

06

使用結構線與細節線條作為參考，
計算比例並且畫出雙眼的位置

07

使用結構線與細節線條作為參考，
計算比例並畫出鼻子的位置

在描繪五官等不同元素時，要隨時牢記臉部的角度。這個範例是畫四分之三側臉，這個透視角度就會影響臉部的五官配置。畫草稿時請參考垂直軸線，先畫出兩個點來代表眼睛，這已經足夠作為參考。靠近你的那隻眼睛會與垂直線的距離比較遠，離你較遠的眼睛會與垂直線的距離比較近。以這種方式配置代表眼睛的兩個點，可以創造出模特兒正在看著你的感覺。

接著要放置鼻子，請在垂直軸線稍微偏右的地方畫出一個小型球體，這個球體可以稍微偏移，以呈現鼻尖的位置。請絕對不要把鼻子放在軸線中央，那樣會讓鼻子看起來像是壓扁的馬鈴薯。每個鼻子都有自己的體積，而這個體積會使鼻子成為臉上最凸出的部位，這種四分之三的側臉特別有助於表現鼻子的立體感。接著請在垂直軸線上畫個三角形來表示鼻子的根部。

08

現在所有風格化的結構
都已經設置好了

在鼻子下方畫一個簡單的橢圓形當作嘴巴，然後在眼睛上方畫出眉毛，你可以如圖誇大眉毛的動作，以強化主體凝視著你的表情。接下來，請在頭髮的位置畫出大概的形狀，在這個階段先不要畫出單股的髮絲。

你可以來回對照參考照片，觀察畫在照片上的寫實結構線，再比對你剛剛完成的風格化草稿。你可以思考如何讓臉部更加風格化，如果需要修改也不必猶豫，可再細修這些線。

藝術家的提示

請保持敏銳的觀察力,規律地在參考照片與草稿之間來回比對。你不需要過份執著,但是要牢記模特兒的特徵,注意主體喚起的情緒或感覺。在這個範例中,主體的眼神似乎傳達出一絲懷疑,她看起來有點擔心或是全神貫注在想某件事。當你觀察到主體的情緒時,請在腦中記住這個情緒,讓這個情緒引導你創作,並且讓這幅人像畫帶有某種意圖。

結構階段完成後,開始詳細描繪臉的其他部份,讓我們從眼睛開始。在開始之前,重要的是確保自己對眼睛結構有基本的認識,具備一點解剖學的知識可幫助你準確地簡化臉部的元素。簡單地說,眼睛是個位於眼窩內部的球體,被兩個眼瞼所覆蓋,而眼瞼的上方綴有睫毛,形成類似橢圓形的結構。在球體的中央是虹膜,虹膜中間則是瞳孔。

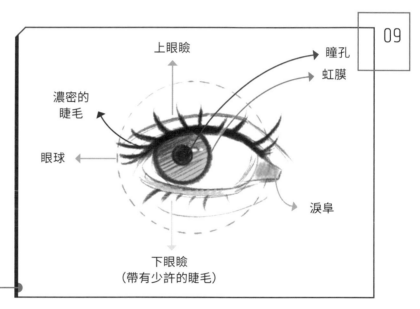

09

簡化後的眼睛解剖圖

10

接下來要把眼睛配置在臉上,你可以試試看「面具法」這個實用的技巧。一開始先畫一個蒙面俠蘇洛的面具(眼罩),這樣你會更容易理解這個空間的大小,並引導你配置其他的五官。畫眼睛時,請注意離你比較近的眼窩幾乎是圓形的,而離你比較遠的眼窩會隨著角度變形。外眼角有特定的角度,因為眼窩會往內凹,凸顯出眉骨與顴骨的立體感。

畫眼睛時先畫一個蒙面俠的面具,
這個小技巧可以幫助你理解
眼睛周圍空間的大小與配置

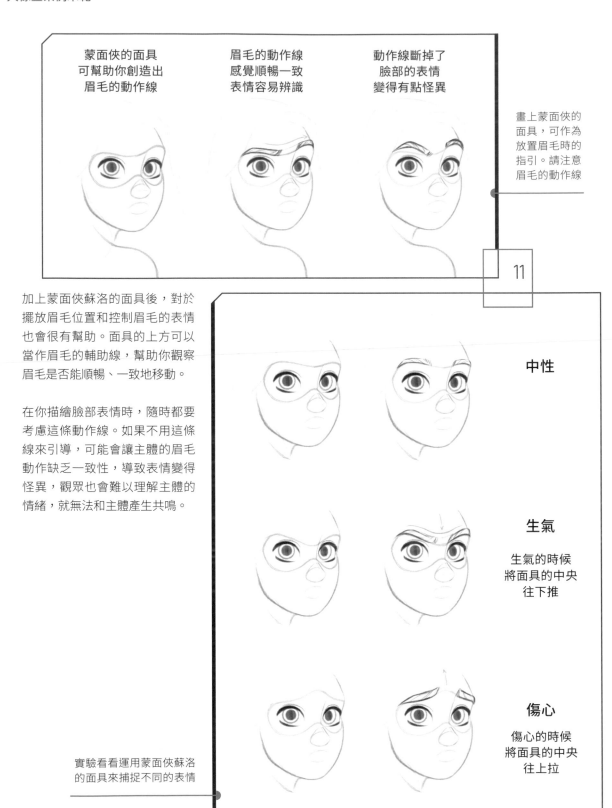

蒙面俠的面具
可幫助你創造出
眉毛的動作線

眉毛的動作線
感覺順暢一致
表情容易辨識

動作線斷掉了
臉部的表情
變得有點怪異

畫上蒙面俠的
面具，可作為
放置眉毛時的
指引。請注意
眉毛的動作線

11

加上蒙面俠蘇洛的面具後，對於
擺放眉毛位置和控制眉毛的表情
也會很有幫助。面具的上方可以
當作眉毛的輔助線，幫助你觀察
眉毛是否能順暢、一致地移動。

在你描繪臉部表情時，隨時都要
考慮這條動作線。如果不用這條
線來引導，可能會讓主體的眉毛
動作缺乏一致性，導致表情變得
怪異，觀眾也會難以理解主體的
情緒，就無法和主體產生共鳴。

中性

生氣

生氣的時候
將面具的中央
往下推

傷心

傷心的時候
將面具的中央
往上拉

實驗看看運用蒙面俠蘇洛
的面具來捕捉不同的表情

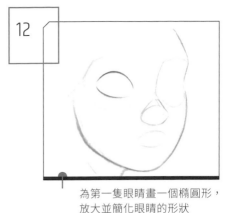

12

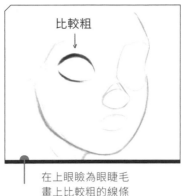

比較粗

為第一隻眼睛畫一個橢圓形，
放大並簡化眼睛的形狀

在上眼瞼為眼睫毛
畫上比較粗的線條

這隻眼睛朝向正面，虹膜和
瞳孔會呈現完美的圓形

為了讓主體的眼睛更風格化，我將眼睛的尺寸放大，並簡化眼睛的形狀。一開始先畫出一個簡單的橢圓形作為眼睛的基本形狀，在眼睛上方畫一條弧線，然後在眼睛下方也畫一條弧線。讓眼睛朝內側的眼角帶點傾斜的角度，創造出這邊有淚阜的感覺。這個範例中

你不必畫出每根睫毛，只要在上眼瞼處畫一條粗線，即可代表睫毛。在描繪離你比較近的眼睛時，外眼角結束的地方應該像是杏仁的形狀，因為這隻眼睛幾乎是朝向正面的，而且是直接看向觀眾，所以要把虹膜和瞳孔都畫成正圓形。

13

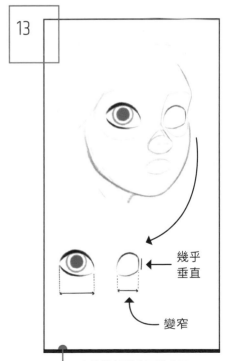

幾乎
垂直

變窄

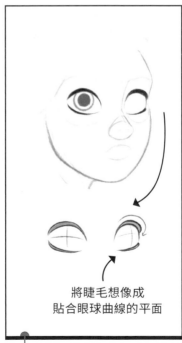

將睫毛想像成
貼合眼球曲線的平面

由於臉部朝向四分之三
角度，距離較遠的眼睛
寬度變窄，因此外眼角
的線幾乎變成直線

在上眼瞼畫出
比較粗的睫毛
線條，並貼合
曲線的形狀

畫出虹膜與瞳孔，並在
兩邊睫毛上方畫細線

這個範例是畫四分之三的側臉，另一隻距離觀眾比較遠的眼睛，雖然沒有比近處的眼睛小，但是因為角度的關係，寬度會變窄，就像被壓扁的感覺，所以外眼角幾乎變成垂直線。我把上睫毛的線加粗，讓上睫毛看起來像稍微突出，這樣會更貼合眼睛曲線。接著畫出一個橢圓形來表示虹膜和瞳孔，以表現變窄的透視感。最後在兩邊的睫毛上方畫細線，用來表示上眼瞼的厚度。

14

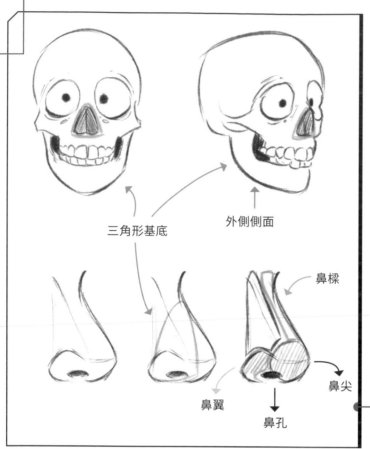

三角形基底

外側側面

鼻樑

鼻翼

鼻尖

鼻孔

接著來畫鼻子。請注意鼻子並不是扁平的馬鈴薯,而是臉上最為突出且很立體的五官,讓你可以呼吸。一開始先畫出鼻子的三角形基底,如果你能看到頭骨的解剖圖,應該會看到這個讓我們呼吸的空間。

鼻子結構是以軟骨和肌肉為基礎,我用三個平面與三個球體來建構出鼻子的基本草圖,並畫出兩個平面來建構外側側面,中央的平面形成鼻樑,兩個球體形成兩邊的鼻翼,最後一個球體將作為鼻尖。

從畫出鼻子的三角形基底開始,然後用平面和球體建立鼻子的結構

15

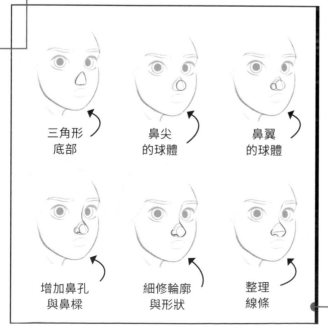

三角形底部

鼻尖的球體

鼻翼的球體

增加鼻孔與鼻樑

細修輪廓與形狀

整理線條

你可以實驗看看鼻子的各種形狀和比例,這取決於你如何解讀參考照片,以及你希望將照片風格化到什麼程度。本例將鼻子處理得更小、更低,以強調風格化的效果。為了要表現這點,我先畫出一個三角形底部,然後畫出球體,以確定鼻尖的位置。

在鼻尖的球體左邊畫出另一個比較小的球體來當作鼻翼,並在交叉點畫出小小的半圓形作為鼻孔,接著再畫一條線連接鼻尖到鼻子底部,這會形成鼻樑。接著可將線稿透明度降低,試著簡化草圖,只保留基本的線條。整理完草稿之後,加上一條從鼻尖到鼻孔的直線,更明確地畫出鼻子下半部的平面。

利用球體與簡單的線條建立鼻子的結構

嘴巴是由兩片嘴唇組成的，嘴唇是柔軟的肌肉組織包覆著牙齒，嘴唇形成兩個摺邊，上下嘴唇會在嘴角處相接。就像其他的五官，你可以從體積的角度來思考嘴唇的畫法。一開始我畫三個球體來建構嘴巴，一個球體用於上嘴唇兩條明顯曲線的凹陷處，另外兩個球體則是用於下嘴唇。接著以小點標記出嘴角，從其中一個嘴角畫往下彎的曲線到另一端，形成下嘴唇。接著請擦去上嘴唇的中心，在上嘴唇中心畫出往下的箭頭，形成「丘比特之弓」（p.098），最後畫一條水平線，分開上下嘴唇，就畫好嘴巴了。

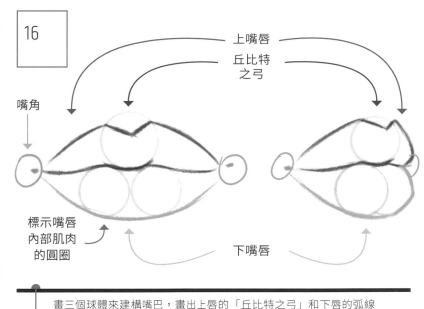

16

上嘴唇
丘比特之弓
嘴角
標示嘴唇內部肌肉的圓圈
下嘴唇

畫三個球體來建構嘴巴，畫出上唇的「丘比特之弓」和下唇的弧線

17

描繪出垂直線將橢圓分開　　畫出三個圓圈　　畫出「丘比特之弓」與下嘴唇

在角落將兩條線連接起來　　整理形狀　　填滿形狀

在嘴唇中央擦出一個小三角形

接著說明如何將嘴唇風格化。請重新處理剛剛畫的橢圓形，畫出垂直軸線，將嘴唇分成左右兩半。在上唇畫一個球體，並在下唇畫出左右兩個球體。用直線描繪出「丘比特之弓」，以保持畫面簡單，然後在下唇下方畫出一條線，最後在角落將兩條線連起來。確定你畫的形狀之後，開始填上顏色。為了創造嘴巴微微張開的樣子，在嘴唇的中央擦出一個小三角形，這看起來就像她的牙齒。本例讓嘴巴扁平化，以保持畫面簡潔。

一開始先畫出橢圓形和球體，然後將嘴唇風格化與簡化

請不要一根一根地畫頭髮，建議把眼睛瞇起來看整體的形狀，更容易察覺畫面的明度

畫頭髮的草稿時，不要太早陷入細節裡。你不必畫出每一根髮絲，那會讓畫面過於複雜，反之，你可以將頭髮視為整塊的物件，創造出一體感。

看著參考照片，同時瞇起眼睛讓看到的影像變得模糊，藉此去除細節。仔細研究主體，會更容易察覺她頭髮的明度、立體感和律動感。

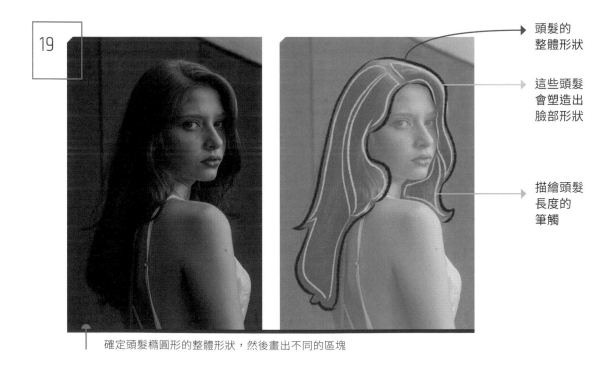

頭髮的整體形狀

這些頭髮會塑造出臉部形狀

描繪頭髮長度的筆觸

確定頭髮橢圓形的整體形狀，然後畫出不同的區塊

在整塊的頭髮之中，你可以細分出不同的群組，包括向後的頭髮總量，前方左側的頭髮落在主體的肩膀上並從背部垂下，還有臉部右側的髮束，

以及脖子右側的頭髮長度。目標是在你的草稿上定位並重新建立這些不同的頭髮區塊，你會想要創造出律動的感覺，但同時要避免陷入細節裡。

20

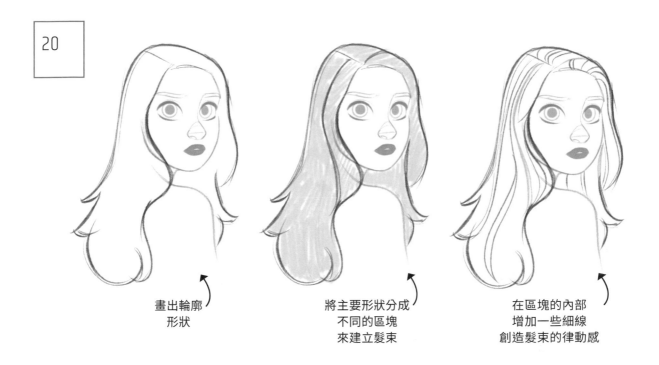

畫出輪廓
形狀

將主要形狀分成
不同的區塊
來建立髮束

在區塊的內部
增加一些細線
創造髮束的律動感

將頭髮不同的部份分組,然後增加比較細的線條,為髮絲添加最少量的細節

首先重新繪製頭髮的主要輪廓。你可以稍微變換髮型,以增加風格化的元素,或是刻意將某些曲線誇大或簡化。本例中,整體造型要保持相對扁平與簡單,符合角色內斂又若有所思的神態。將主要形狀分成不同的區塊,描繪出主要的髮束,並增加一些細線來描繪細部髮束,讓頭髮更有律動感。

請記得用輪廓的曲線來引導律動,並稍微改變方向。不要過度描繪。請避免每一束頭髮上細節太多,這會使畫面變得混亂,放置時要小心並隨機安排。也要避免均勻分布的線條,那會讓頭髮看起來不太自然。

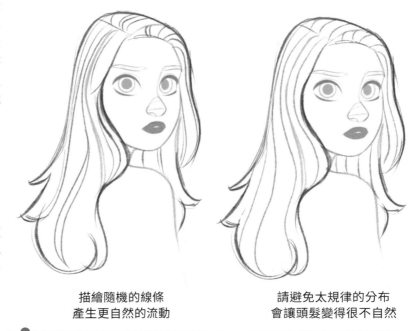

描繪隨機的線條
產生更自然的流動

請避免太規律的分布
會讓頭髮變得很不自然

確保細節是隨機的,如果線條過度均勻配置,看起來會很不自然

藝術家的提示

在描繪的過程中，你可能是全神貫注地趴在桌上，鼻子緊貼著畫紙或電腦，現在你該休息一下了。這聽起來可能微不足道，但是花時間伸展、放鬆手指和手腕並按摩一下脖子非常重要，請站起來到外面伸展一下雙腿，呼吸一些新鮮空氣吧。同時你該做的是後退一步，從藝術作品中抽離幾分鐘，甚至離開幾天也不為過。這樣才能用全新的眼光檢視畫面，幫助你發現需要調整或細修的細節，這些細節你之前可能從來沒有注意到。

21

將凌亂的草圖變成新的乾淨線稿

到這個階段，你的圖面可能會有一點亂，到處都是結構線。如果是用數位繪圖軟體來畫，可以在草圖上建立一個新的圖層來整理線稿，同時降低線稿的不透明度。如果是用畫紙，可以用燈箱（透寫台）或在窗戶上進行。在你的草圖上放一張空白的紙，

以速寫圖稿為基礎，擦掉結構線來清理你的草圖，然後在白紙上畫出更乾淨的線稿。在這個步驟中，你還是可以修改五官，現在該做出最後的決定了，請花時間塑造眼睛、鼻子、嘴巴、下巴等形狀，你也可以在這個步驟增添細節，例如痣和衣服。

22

下一步是增加顏色。如果是使用繪圖軟體，請降低線稿的不透明度，並在線稿下方建立新的圖層來上色；如果是使用傳統媒材，可以直接在線稿上面上色。請仔細觀察參考照片，然後依次用相襯的顏色填入每個主要的形狀，例如將粉膚色塗抹在皮膚上、用深橙色塗抹在頭髮和眉毛、用琥珀棕色塗抹眼睛、用勃根地紅來塗抹嘴唇等。

使用與參考照片搭配的
純色來上色

23

你可以自行實驗看看不同的顏色，例如替頭髮增加不同暗色與色調，打造出更自然的樣貌。我還有使用大型筆觸與細小的筆觸，在臉頰上增添一點腮紅，讓主體臉部更溫暖並有活力。也可以在鼻子和肩膀上也加一點腮紅，並使用淺棕色描繪皮膚細節，例如模特兒身上的雀斑。

在純色基礎上增添細緻差異與細節
讓人像畫更有生命力

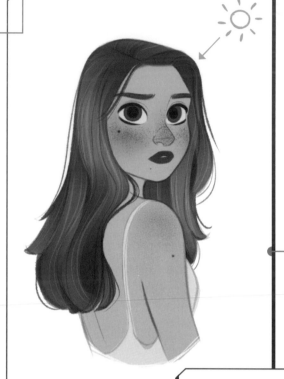

24

如果你很喜歡截至目前為止的平面卡通風格，你可以在這個純色階段就完稿。但是如果繼續處理畫面，可以進一步大幅提升人像畫質感。就如我前面提過的，模特兒的臉部具有體積，下一步是利用陰影來表現臉部的立體感，其中也包含光線的運用。先找出光源是從哪個方向來照亮主體，在參考照片中，光源是從右上角照過來。請在你畫作中的角落畫一個小箭頭，作為實用的小提醒。

畫一個小太陽和箭頭來指出光源的方向，確保自己不會忘記

在你放置陰影時，請思考可能阻擋光線的每個障礙物。從上方照過來的光，會先碰到額頭上方的頭髮，並在那個位置投下陰影。再往下，眉骨會突出來保護比較深的眼窩，所以眉骨下方會落在陰影裡。鼻子突出於臉上，鼻子的下半部也會在下方投下陰影。接下來，模特兒的下巴也會擋住光線，而在她的脖子和脖子右側的頭髮上創造出陰影。請使用比較深的膚色在皮膚上增加陰影，至於陰影中的頭髮，可以用比較深的琥珀色來描繪。

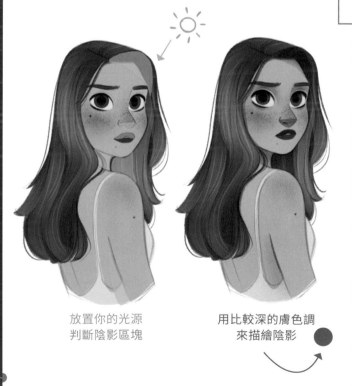

25

辨認出藍色的陰影區域然後使用比較深的棕色系膚色調來描繪陰影

放置你的光源
判斷陰影區塊

用比較深的膚色調
來描繪陰影

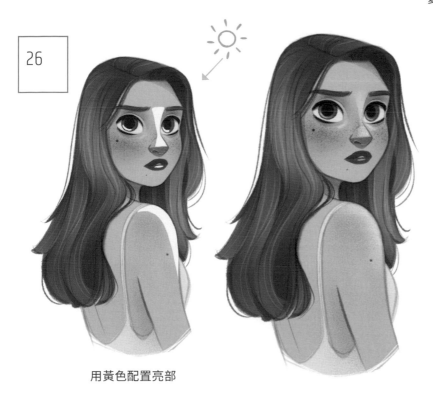

26

用黃色配置亮部

引入亮部在人像畫創造更多的對比和立體感。與陰影相反，亮部區域是那些直接面向光源的地方。在鼻子上畫出偏淺黃的膚色調，打亮鼻樑的上半部平面。肩膀相對來說會暴露在光線中，所以請在最亮的地方畫一個稍微淺色的區塊。而在下嘴唇塗上高光，可以打造出更有光澤的效果。最後，利用細緻的亮部來打亮虹膜的底部。

用黃色判斷亮部區塊，然後使用偏淺黃色的膚色來描繪這些地方

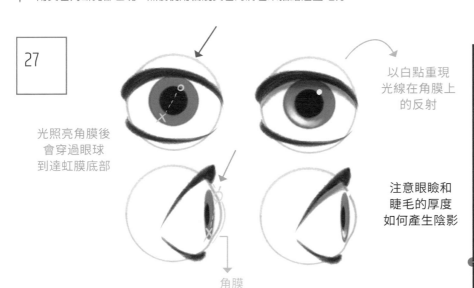

27

光照亮角膜後會穿過眼球到達虹膜底部

以白點重現光線在角膜上的反射

注意眼瞼和睫毛的厚度如何產生陰影

觀察並認識光線如何在眼睛內部作用，首先光會影響角膜，接著到達虹膜

角膜

你可能想知道，為什麼要在虹膜的下半部增加亮部？如果亮部與光線的方向重合，亮部不是應該會出現在眼睛的上半部嗎？原因如下：眼睛是個球體，在眼睛裡有虹膜和瞳孔，但是覆蓋所有這些的是角膜。角膜是彎曲的，虹膜是扁平的平面，瞳孔則是中央的洞。

在光源下，光線射入角膜，角膜會反射一個非常小的亮點，然後光線穿過角膜到達虹膜的底部。無論光線的方向如何，想要在人像畫中為眼睛畫出具有說服力的光芒，就必須了解這一點。

藝術家的提示

相信自己，最重要的是不要害怕搞砸你的人像畫。失敗是關鍵，就算失敗不是最重要的事情，失敗也會是過程的一環！不要試著完美重現參考照片，這裡的目標不是完美，而是詮釋，利用簡化和誇大來找出自己的風格和處理畫面的方式。唯一要牢牢記住的是理解畫面的邏輯，在確保畫面可辨識的情況下，你能將風格化推展到什麼境界？同時，也要考慮你個人的審美標準，你想保留哪些細節，保留它們只是因為這些細節看起來很漂亮嗎？你可以創作出什麼樣的風格人像畫呢？請好好享受這段嘗試的過程吧。

28

與暗色背景相比，
主體顯得太亮

你可以選擇額外的步驟來進一步強化這幅人像畫的視覺效果，例如將你的主體放在自然環境中。仔細觀察參考照片，使用米色和鐵鏽棕來重新創建背景，或者你也可以使用單一純色來畫背景，只要確保這個顏色的明度與參考照片一致即可。

以左圖為例，畫中的背景非常暗，你會注意到主體似乎不屬於這個場景，看起來好像有一點卡住。這是因為就明度而言，主體比背景明亮太多了。請研究一下參考照片，可以看到光線如何創造出更顯眼的對比，照片中的主體背部其實全都落在陰影裡，臉部則是暴露在光線中。

29

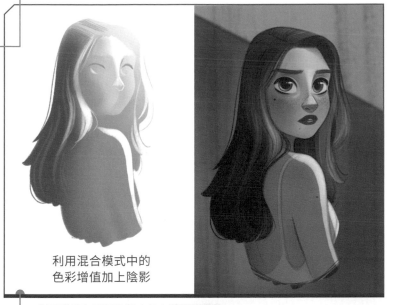

利用混合模式中的
色彩增值加上陰影

利用鐵鏽色繪製陰影來使主體稍微變暗

降低主體的明度，可以讓主體看起來更融入環境。你可以在繪圖軟體上選擇鐵鏽色，也就是類似背景的顏色來製作。請建立新的圖層，並將混合模式設定為**色彩增值**（Multiply）。接下來，在新圖層使用鐵鏽色輕柔地塗抹陰影區域。如果是用傳統媒材，只要使用鐵鏽色繪製陰影即可。請記得光線從右上角照射過來，因此要避免讓暴露在陽光中的區塊變暗，例如肩膀、胸部和頭部上半部都要保持明亮，這樣就會產生主體被照亮的感覺。

使用黃色在最亮的區域繪製亮部來增加最後的潤飾。若使用傳統媒材，可以直接在畫紙上繪製；如果使用繪圖軟體，請在你的色彩與陰影圖層上方再新增圖層，然後將混合模式設定為**覆蓋**（Overlay），並且用亮黃色在上個步驟中保留的區域繪製亮部，再降低圖層透明度。接下來，在所有的繪圖圖層上方新建圖層，將這個圖層的混合模式也設為**覆蓋**，使用同樣的黃色為頭髮、肩膀和髮絲等處增加柔和的亮部，藉此突顯對比度，並增加立體感。加入所有細節之後就完成了。

30

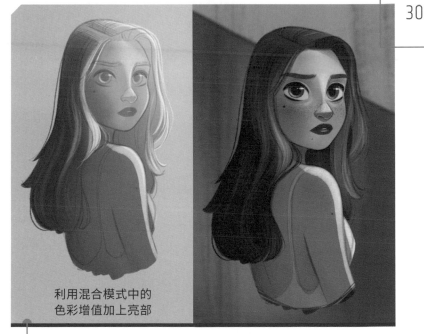

利用混合模式中的
色彩增值加上亮部

為暴露在光線中的區域添加亮部來增添立體感與亮度

結語

恭喜你完成了這個教學，現在你已經知道如何從體積的角度來觀察主體，並且對臉部的解剖結構具備更深入的了解。藉由簡單的整體形狀，你已經學會如何分解臉部不同的元素，能建構並且重塑一幅人像畫。為了進一步創造風格，嘗試臉部不同的比例，你可以誇大主體的實際比例，就像是漫畫一樣，也可以探索其他設計與形狀，試試看不同的組合可以展現出什麼樣的臉部比例。

參考照片來源：圖片素材網站「Unsplash」
攝影者：Gabriel Silvério

Final image © Aveline Stokart

人像藝術
作品精選

- 蘿拉‧羅賓（Laura H. Rubin）
- 德蘭‧阮（Tran Nguyen）
- 根納迪‧金（Gennadiy Kim）
- 瑪麗亞‧迪莫瓦（Maria Dimova）
- 賈斯汀‧弗倫提諾（Justine S. Florentino）
- 愛芙琳‧絲托卡特（Aveline Stokart）
- 尼克‧隆格（Nick Runge）
- 瓦倫蒂娜‧瑞曼納（Valentina Remenar）
- 阿斯特里‧洛納（Astri Lohne）
- 莎拉‧特佩斯（Sara Tepes）

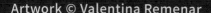

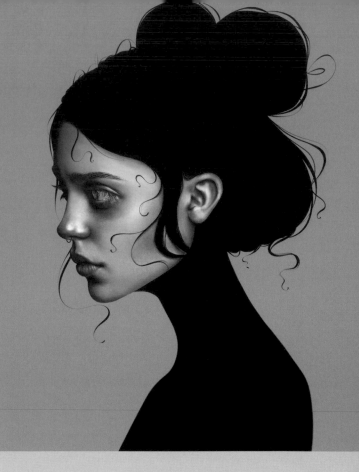

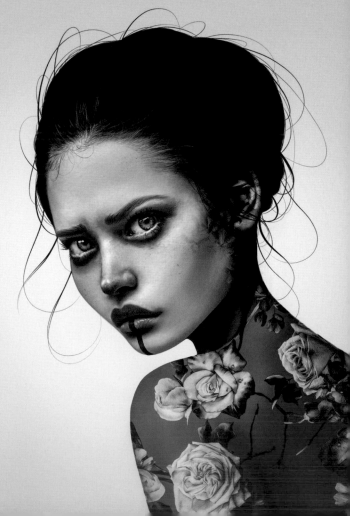

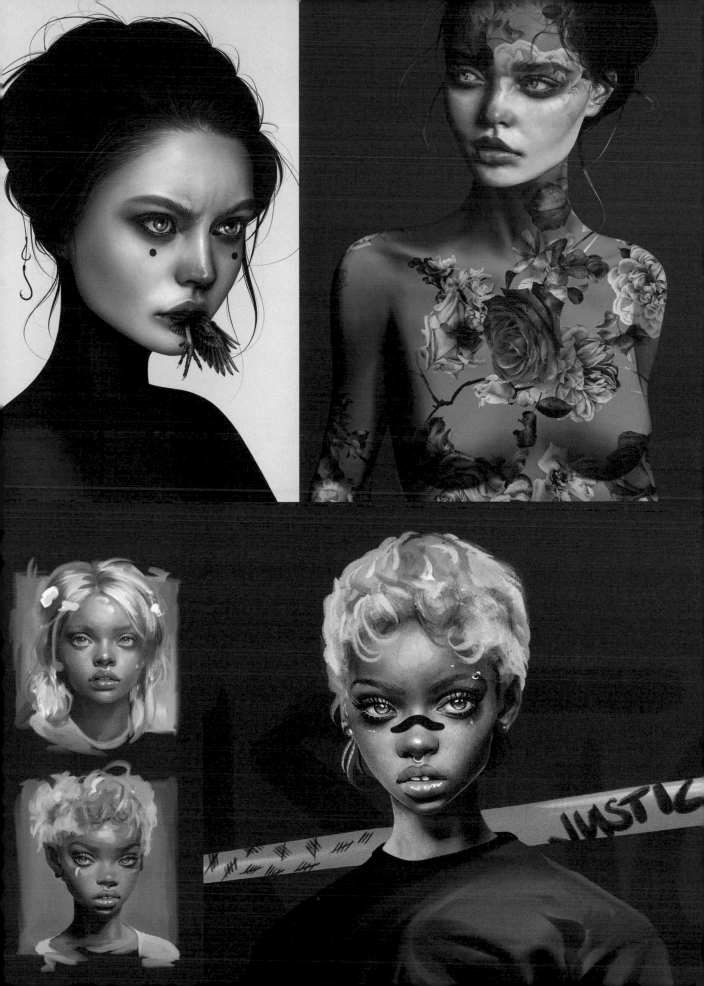

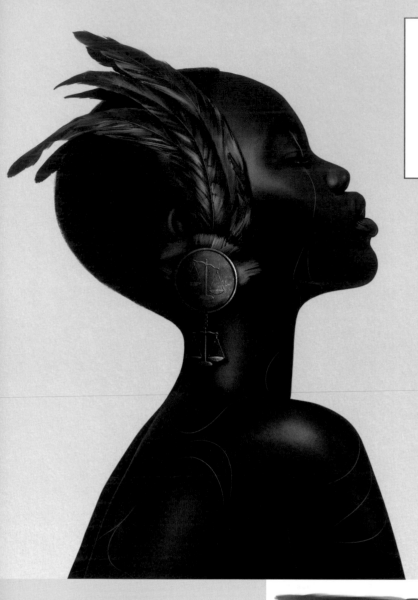

本頁
左上：天秤座 (Libra)
右上：獅子座 (Leo)
左下：變革時刻 (Time For Change)
右下：莉亞 (Ria)※ 中央為初期設計稿

對頁
維奧德 (Viored)

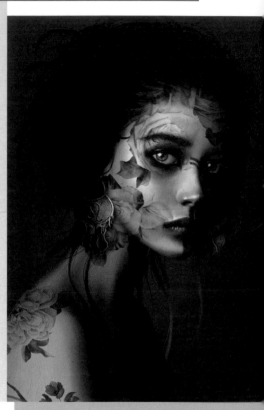

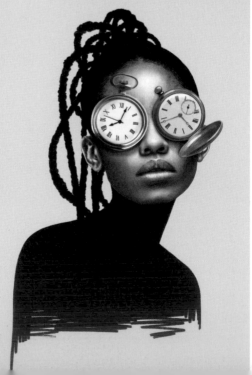

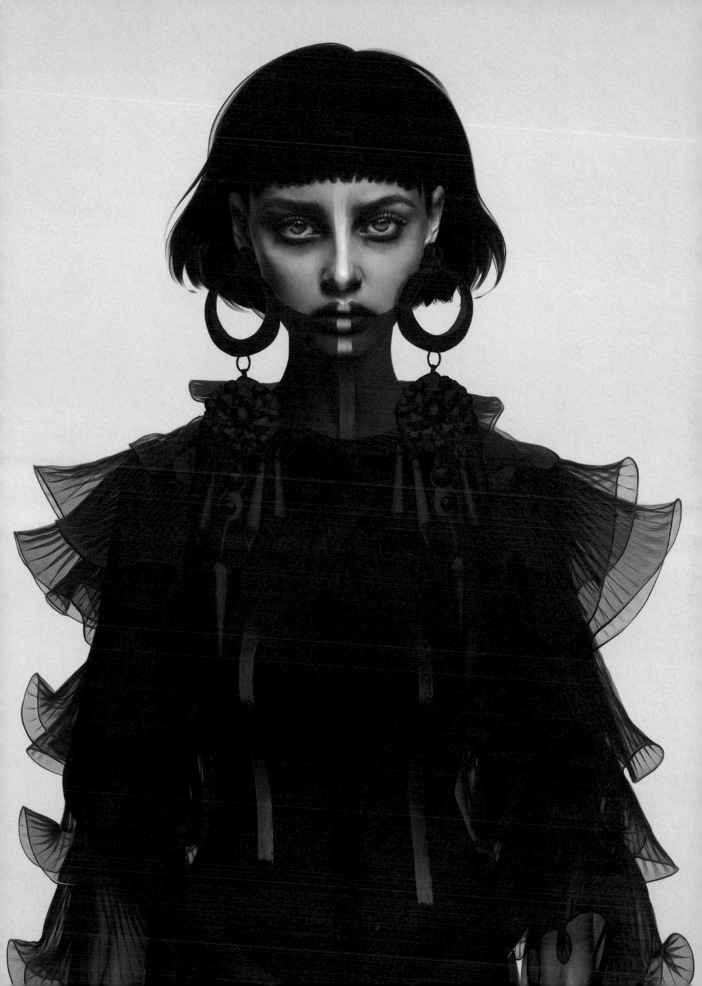

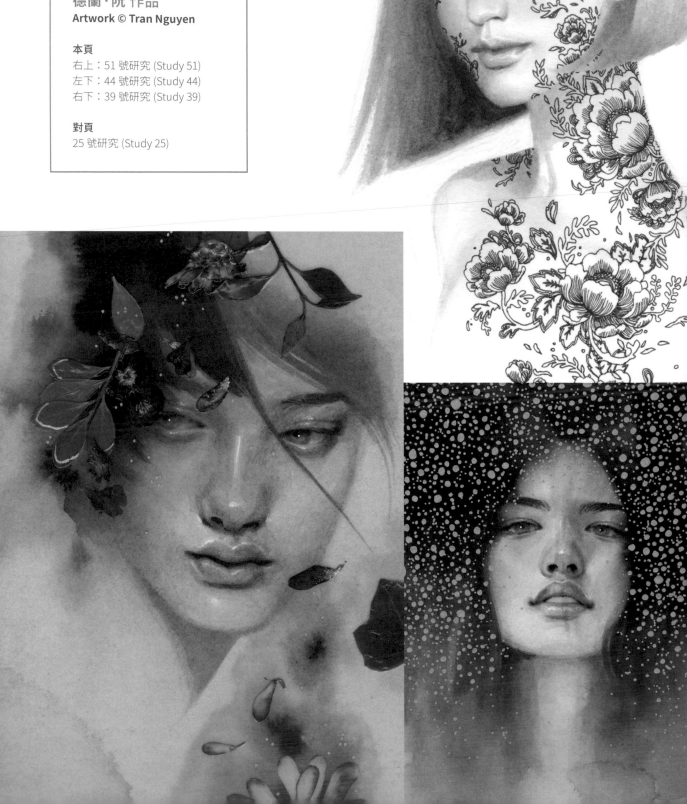

德蘭·阮 作品
Artwork © Tran Nguyen

本頁
右上：51 號研究 (Study 51)
左下：44 號研究 (Study 44)
右下：39 號研究 (Study 39)

對頁
25 號研究 (Study 25)

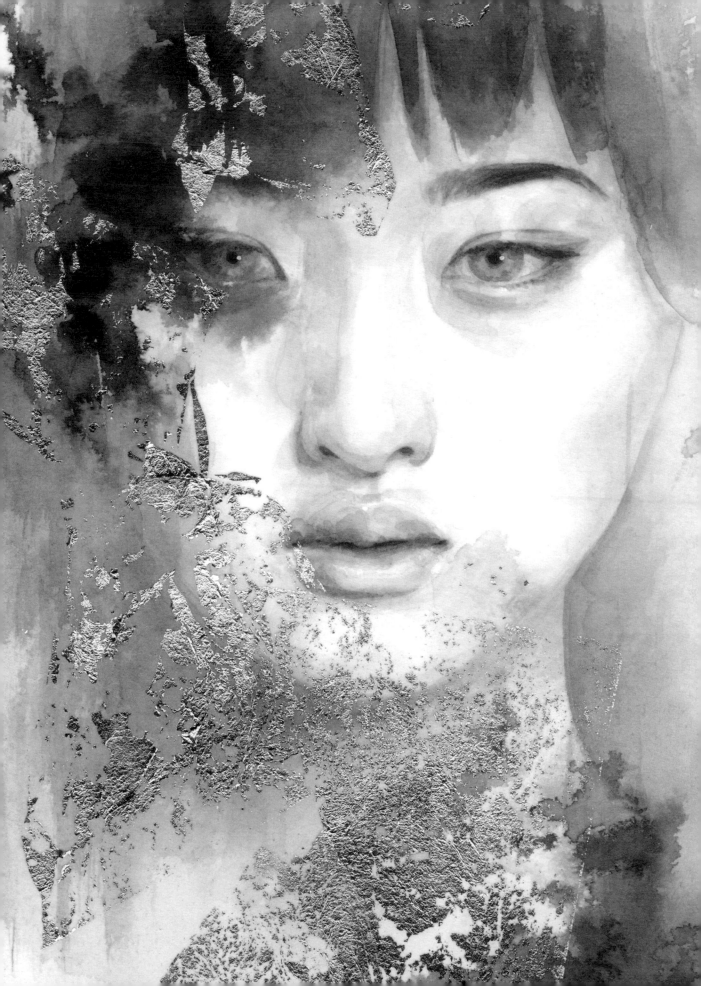

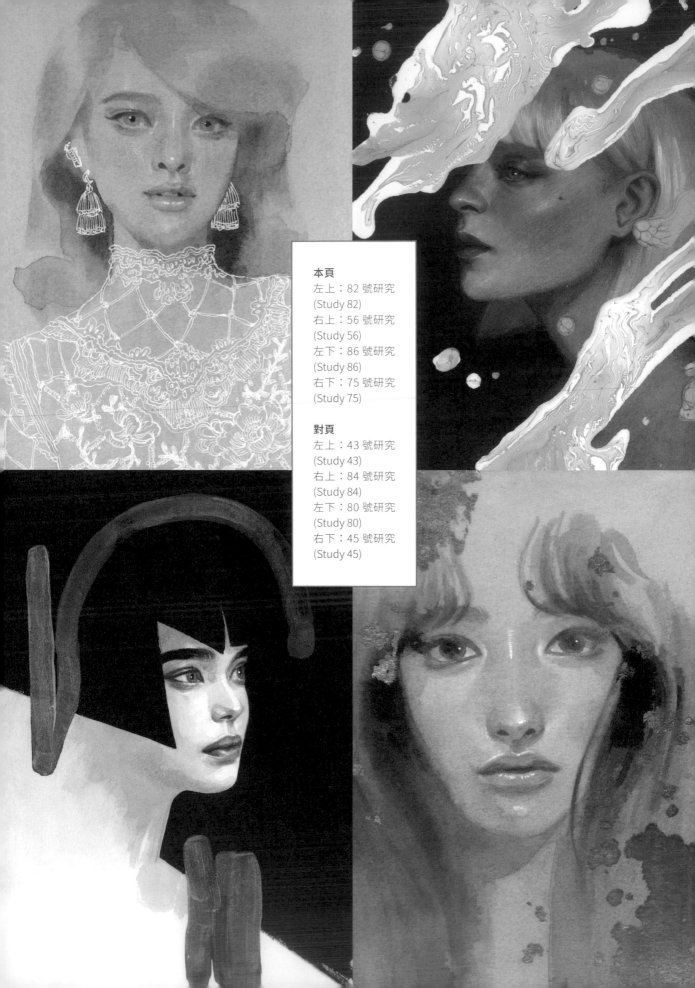

本頁
左上：82 號研究
(Study 82)
右上：56 號研究
(Study 56)
左下：86 號研究
(Study 86)
右下：75 號研究
(Study 75)

對頁
左上：43 號研究
(Study 43)
右上：84 號研究
(Study 84)
左下：80 號研究
(Study 80)
右下：45 號研究
(Study 45)

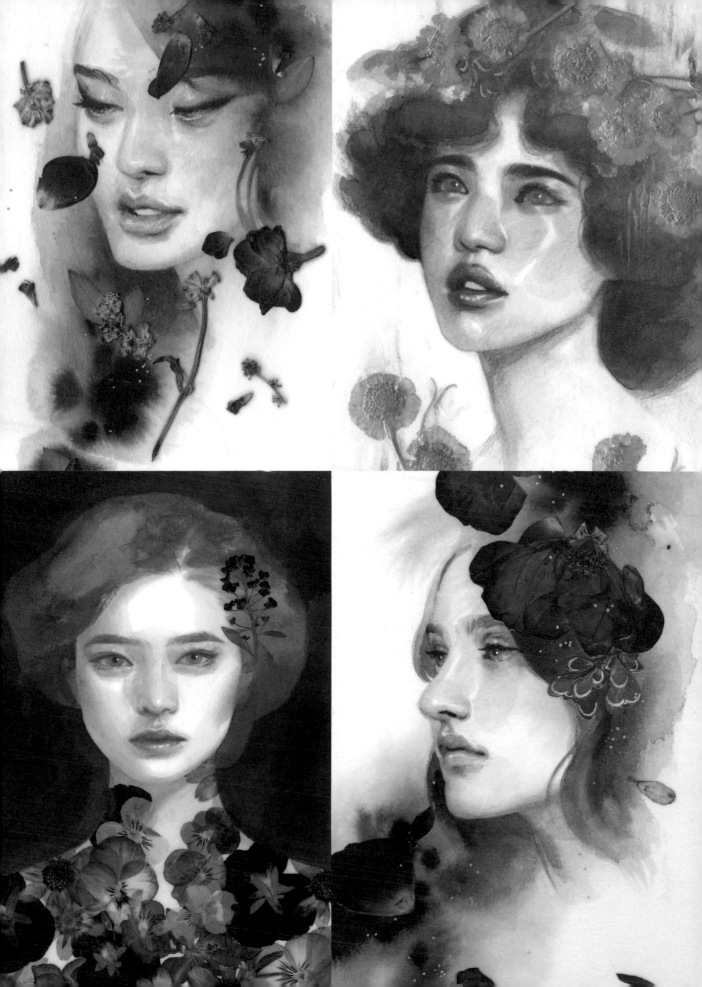

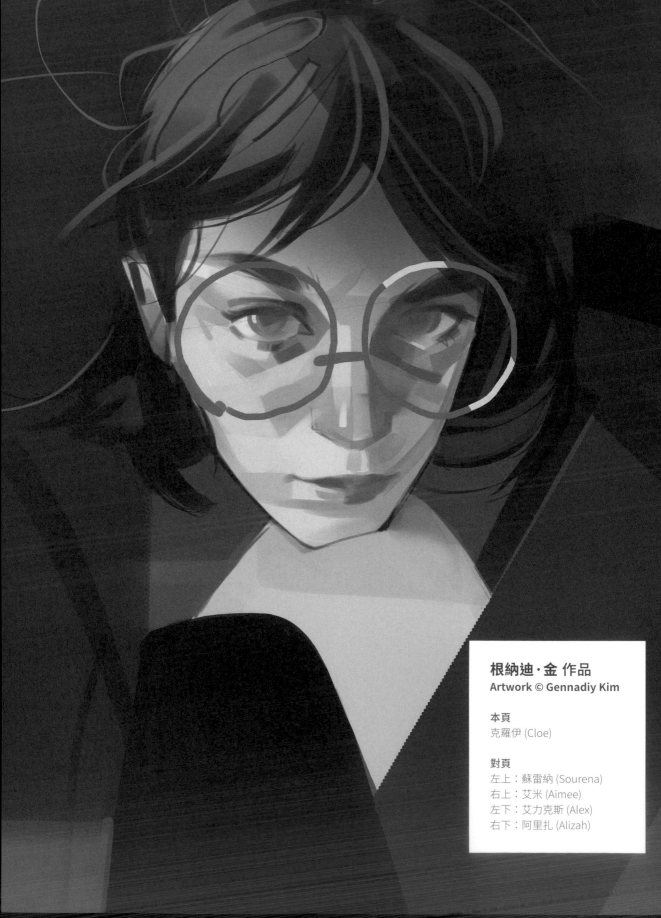

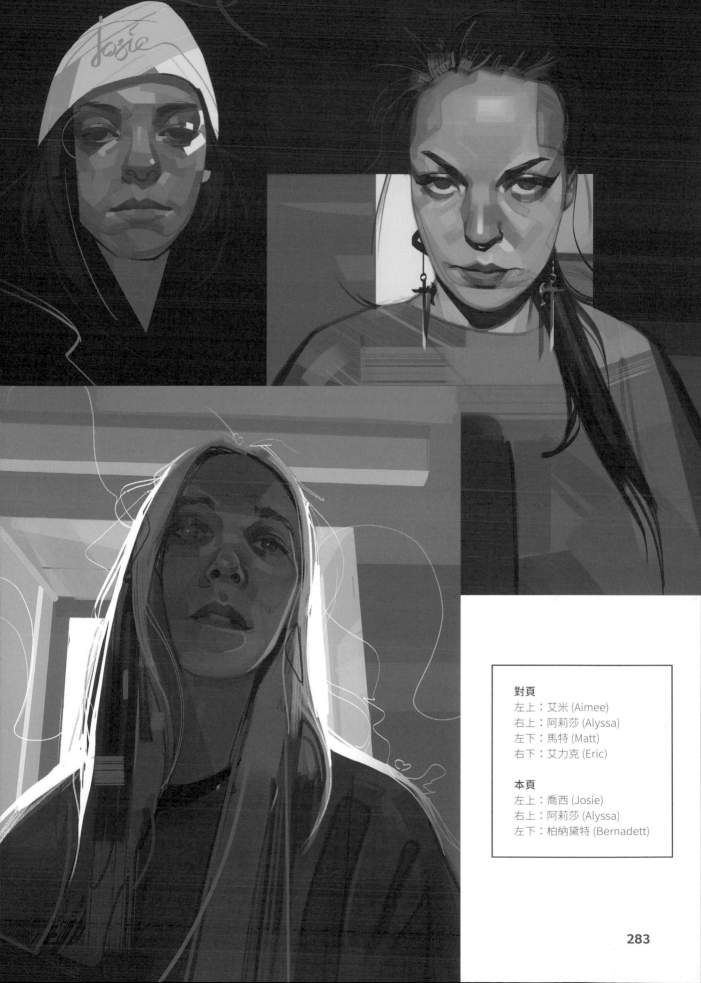

瑪麗亞·迪莫瓦 作品
Artwork © Maria Dimova

本頁
左上：海中女皇 (Sea Queen), 2020
右中：紫魔女 (Purple Witch), 2018
左下：花 (Fleur), 2021
右下：藍色風鈴草 (Blue Bellflowers), 2020

對頁
左上：湖中少女 (Lake Maiden), 2021
右上：狐狸巫女 (Fox Witch), 2020
下圖：植物 (Flora), 2021

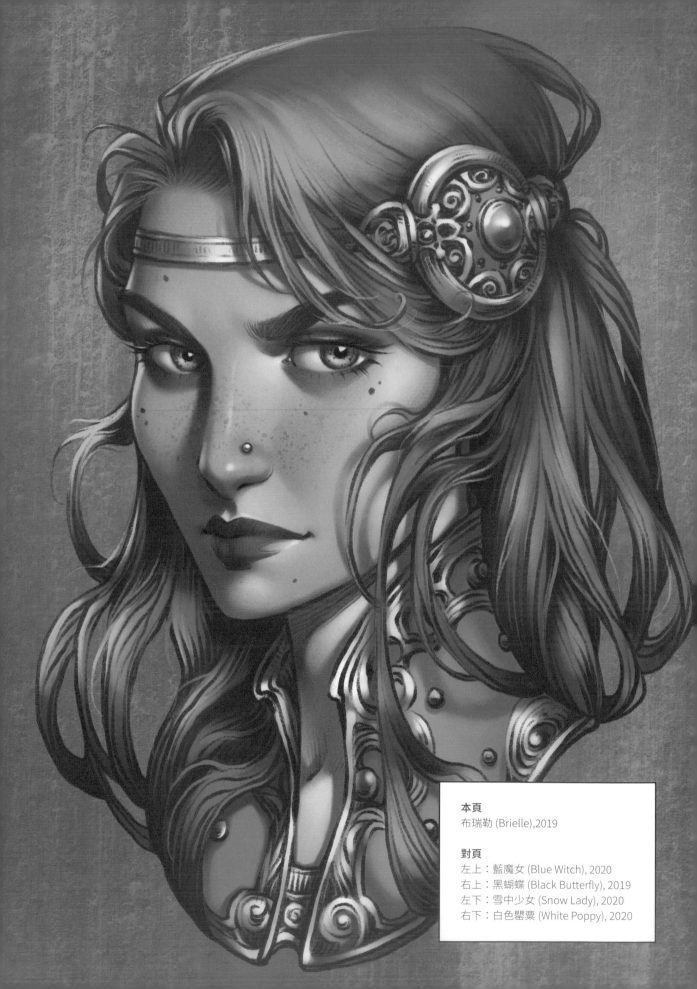

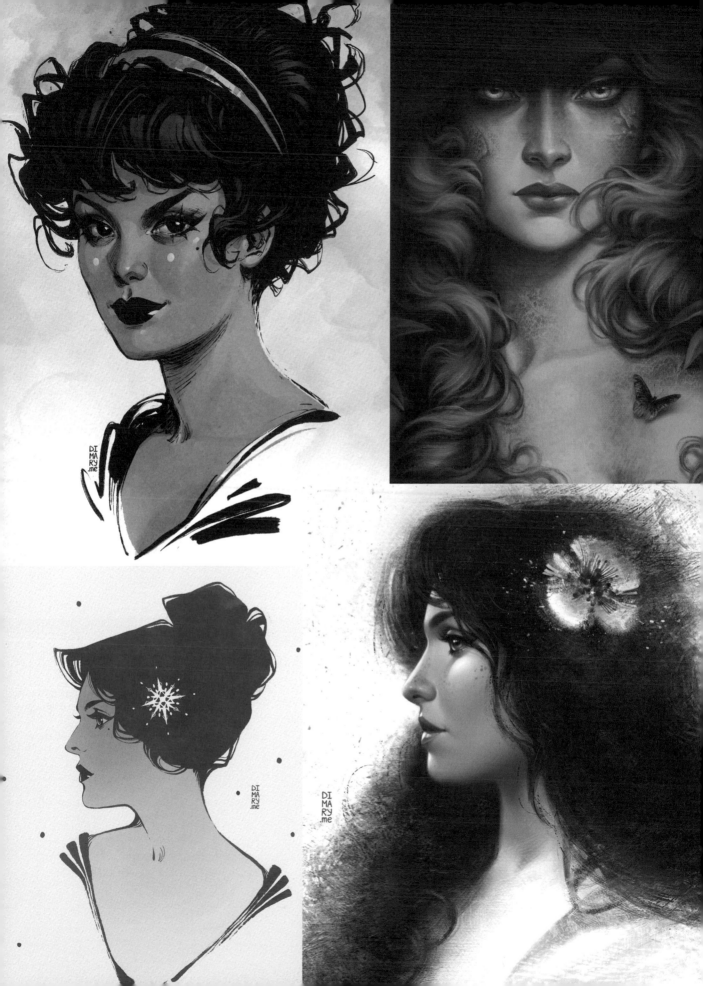

賈斯汀・弗倫提諾 作品
Artwork © Justine S. Florentino

本頁
左上：瓦爾 (Val)
右上：素描 (Sketch)
左下：瑪莉亞 (Maria)
右下：羽毛 (Feather)

對頁
凝視 (Stare)

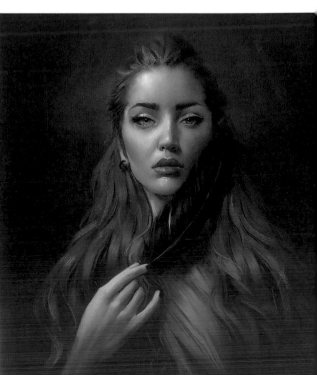

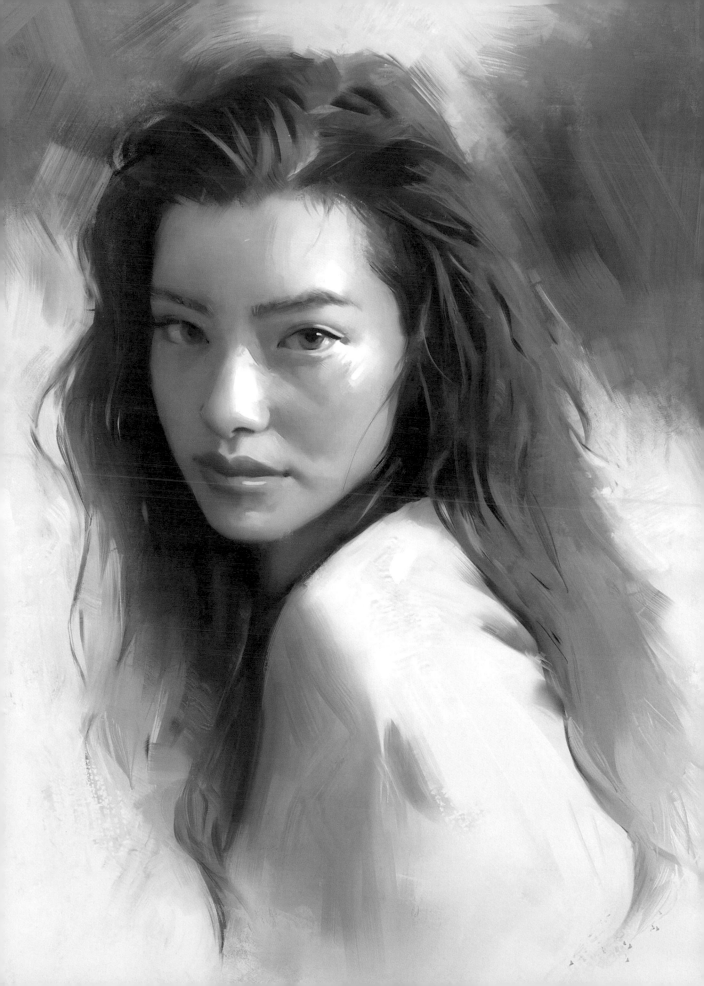

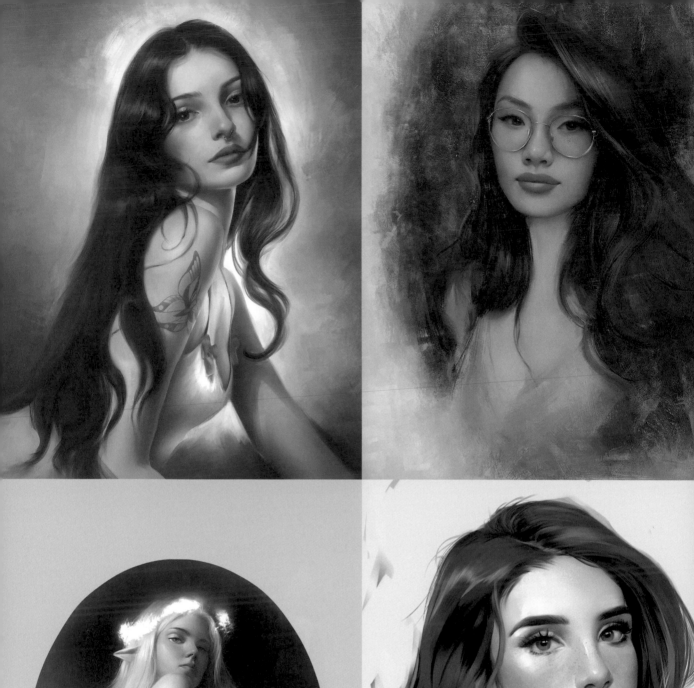
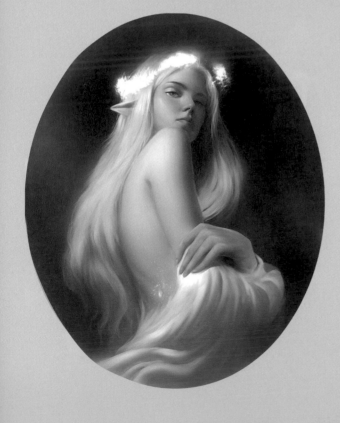

對頁
左上：雷蒙娜（Ramona）
右上：貝蒂（Betty）
左下：精靈（Elf）
右下：蓋比（Gab）

本頁
左上：納特（Nat）
右上：凱特（Kat）
右下：珍（Jane）

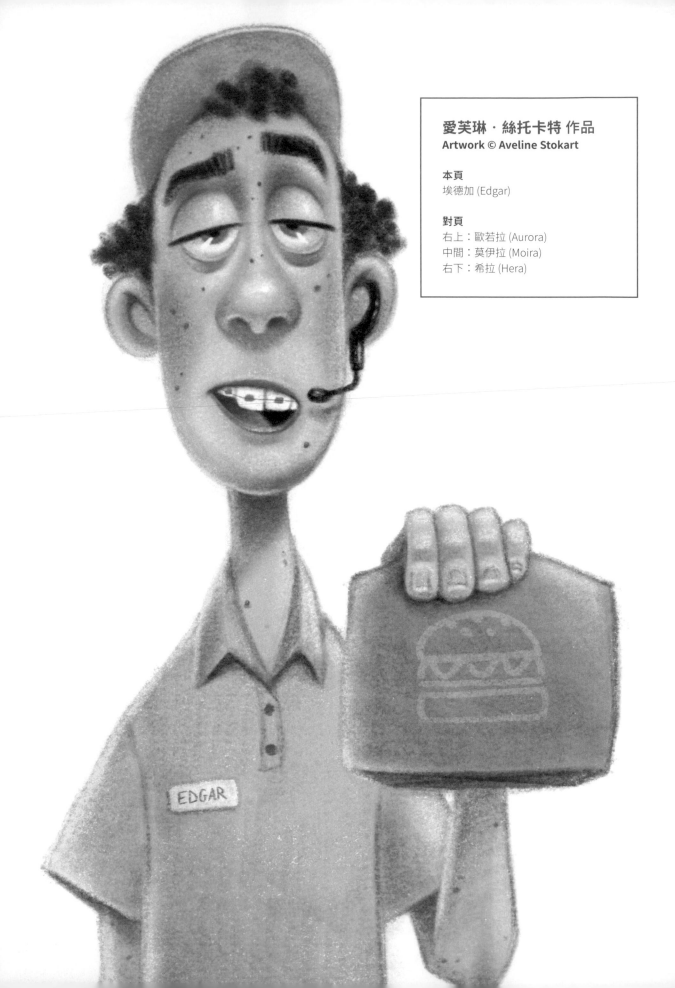

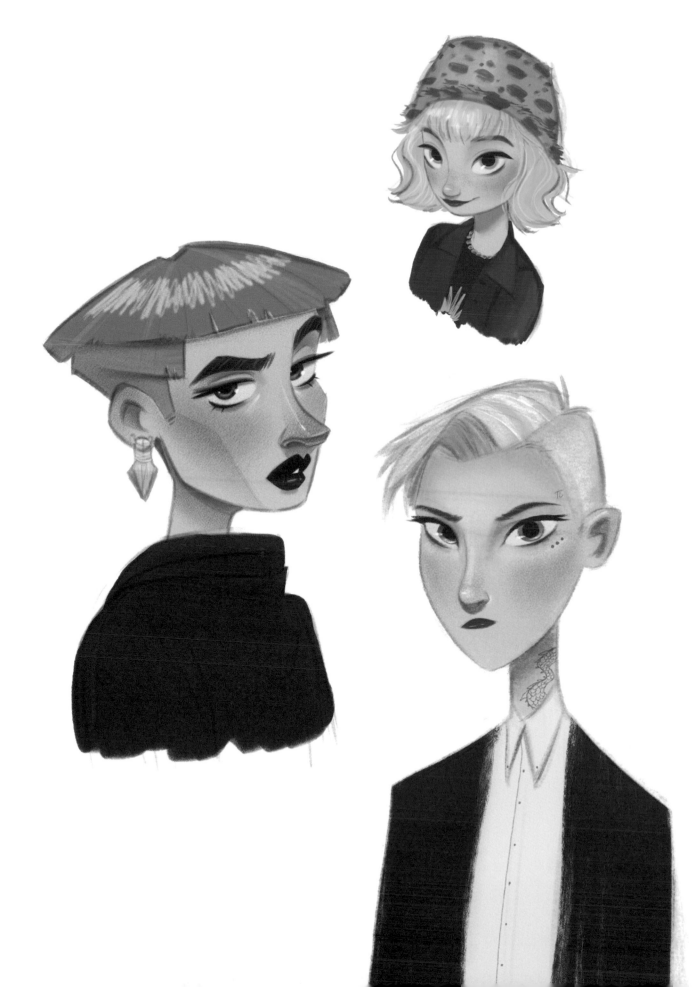

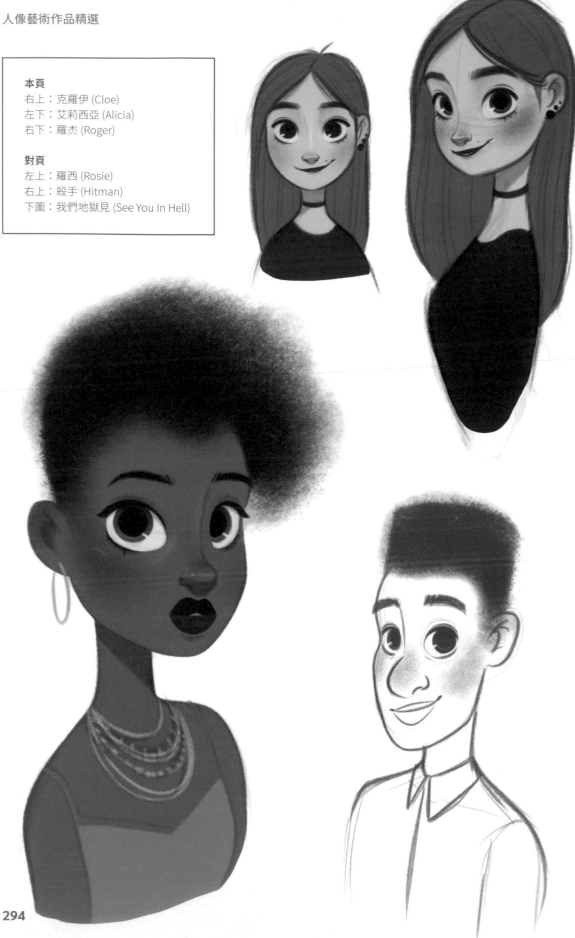

尼克・隆格 作品
Artwork © Nick Runge

本頁
右上：未命名 3 (Untitled 3)（水彩）
左中：戴眼鏡的男子 (Man with Glasses)（水彩）
左下：凱特 (Kat)（水彩）
右下：早晨的寧靜 (Morning Stillness)（水彩）

對頁
母子 (Mother and Child)（水彩）

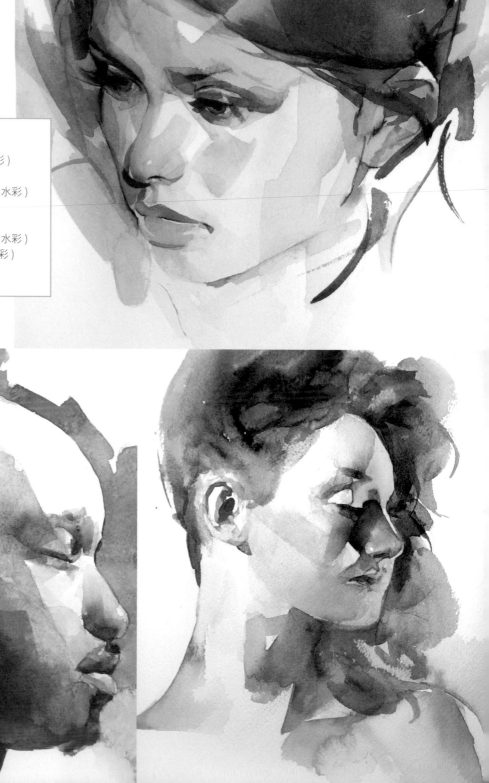

本頁
右上：回想 (Think Back)(水彩)
左下：音樂 (Music) (水彩)
右下：未命名 1 (Untitled 1) (水彩)

對頁
左上：未命名 2 (Untitled 2) (水彩)
右上：荒野 (Wilderness) (水彩)
下圖：艾可 (Echo)(油畫)

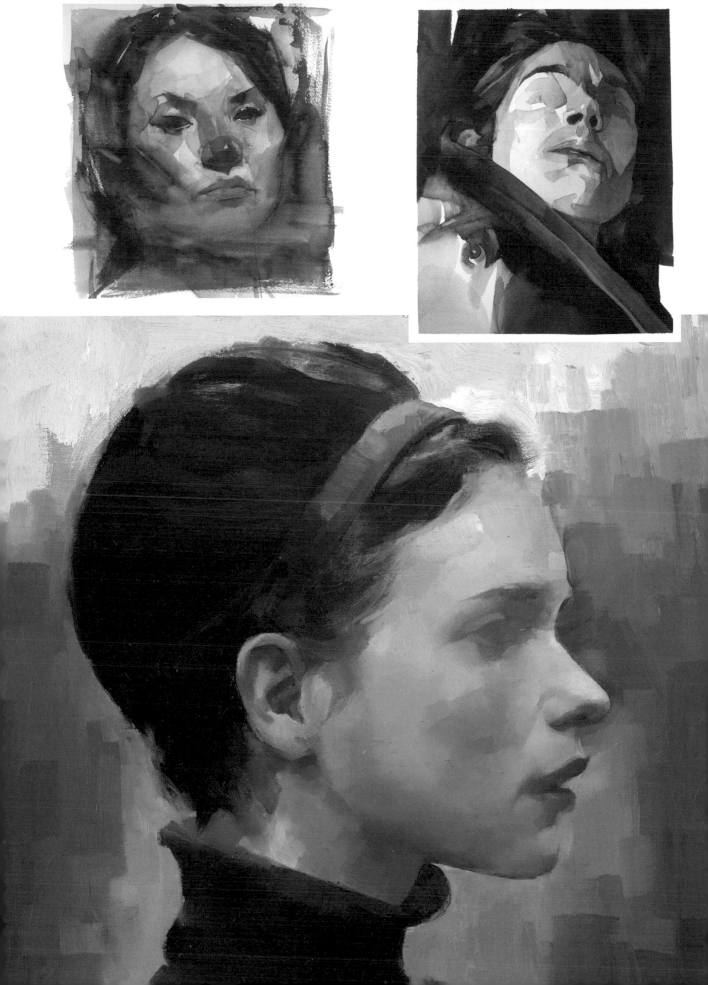

瓦倫蒂娜·瑞曼納 作品
Artwork © Valentina Remenar

本頁
右上：警告 (Caution)
下圖：機會之鑰 (Key to Opportunity)

對頁
左上：蜂蜜 (Honey)
右上：我的頭部狀態 (State of My Head®)
下圖：罌粟 (Poppy)

※ 編註：《State of My Head》是美國搖滾樂團
「Shinedown」的知名歌曲。

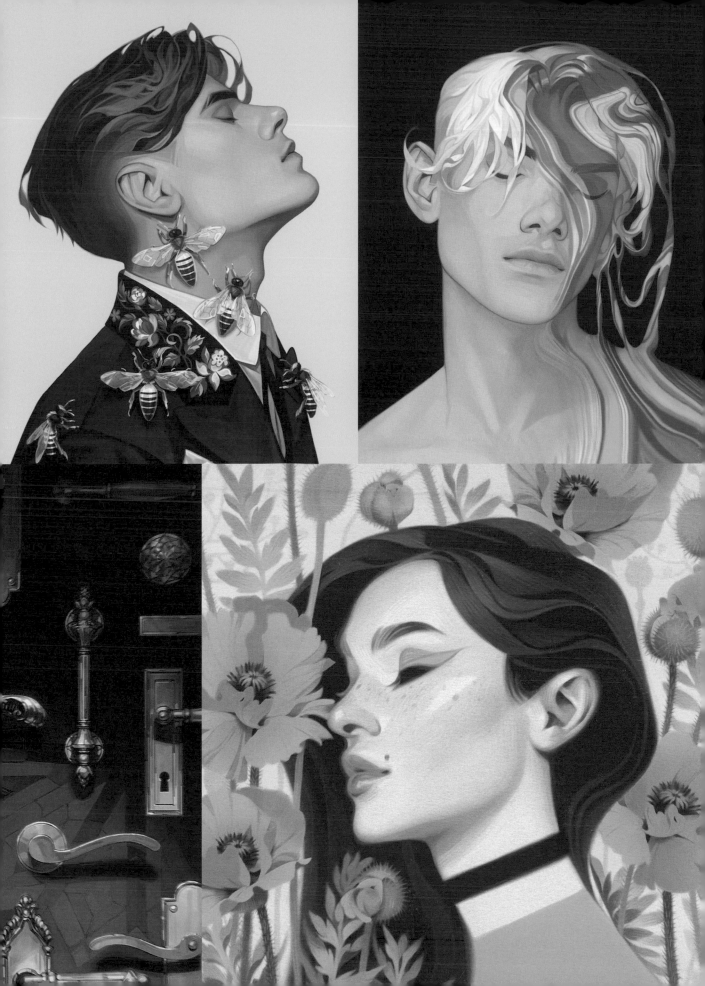

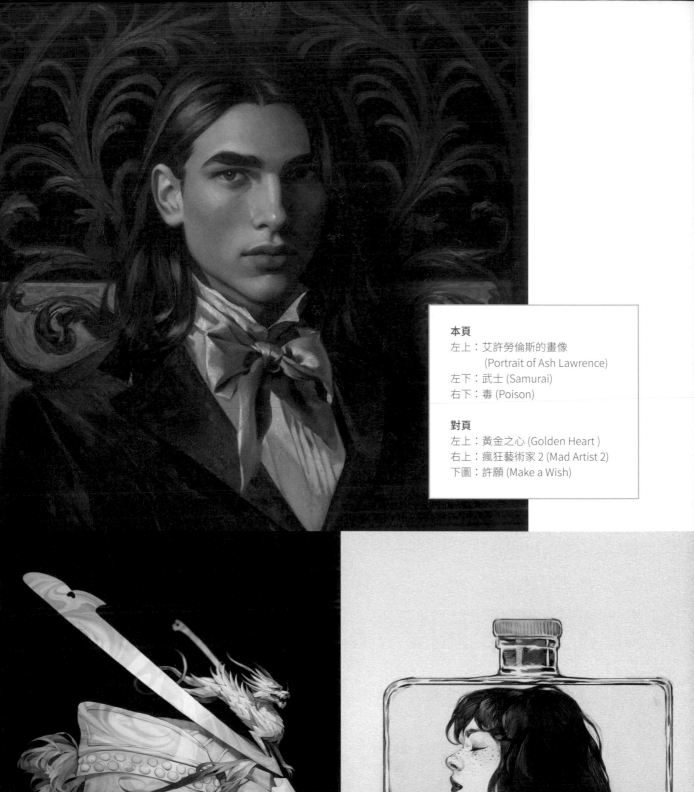

本頁
左上：艾許勞倫斯的畫像
　　　(Portrait of Ash Lawrence)
左下：武士 (Samurai)
右下：毒 (Poison)

對頁
左上：黃金之心 (Golden Heart)
右上：瘋狂藝術家 2 (Mad Artist 2)
下圖：許願 (Make a Wish)

POISON
№ 1

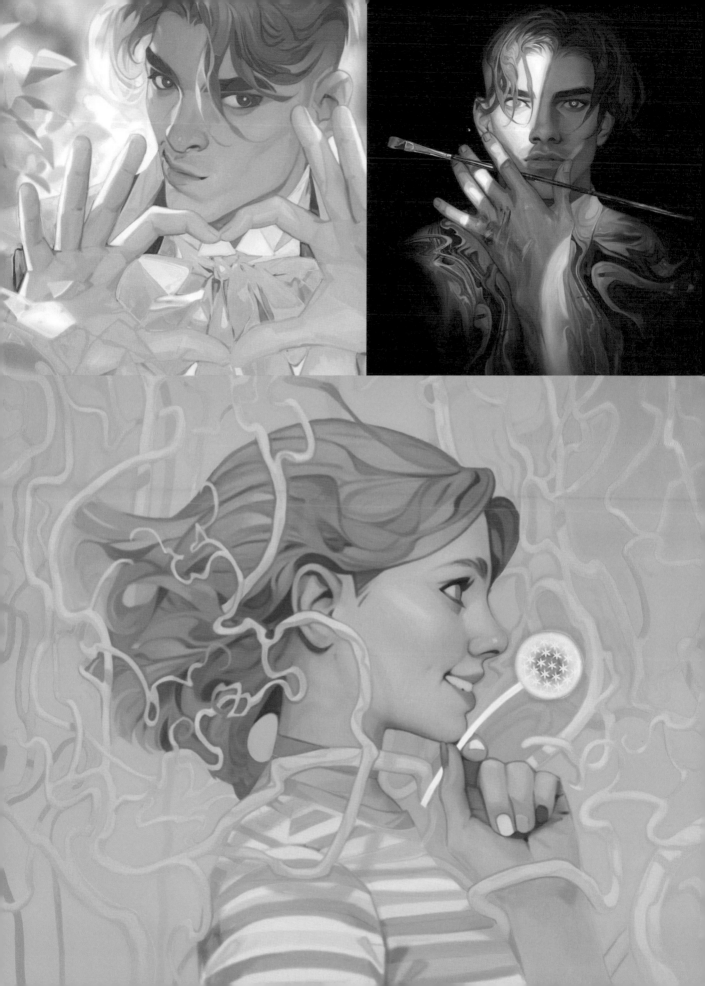

阿斯特里·洛納 作品

Artwork © Astri Lohne

本頁
右上：圭 (Kei)
左下：垂死光芒 (Dying Light)
右下：傑瑞德的畫像
　　　(Portrait of Gerard)

對頁
人像畫研究 (Portrait Study)

本頁
左上：人像畫研究 (Portrait Study)
右上：素描 (Sketch)
左下：人像畫研究 (Portrait Study)
右下：內在 (Inside)

對頁
左上：桑妮雅 (Sonya)
右上：自畫像 (Self Portrait)
下圖：人像畫研究 (Portrait Study)

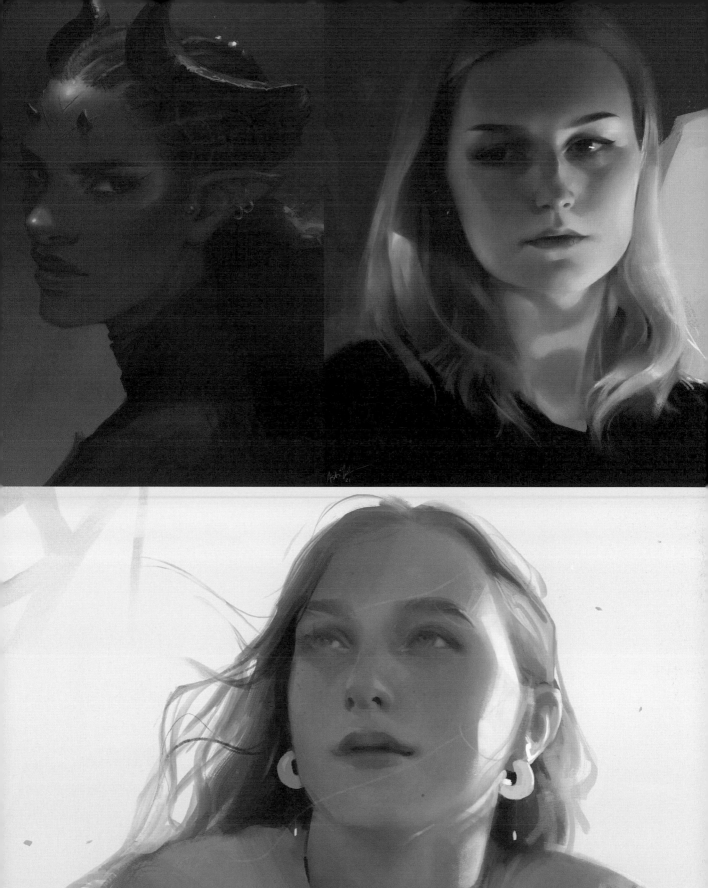

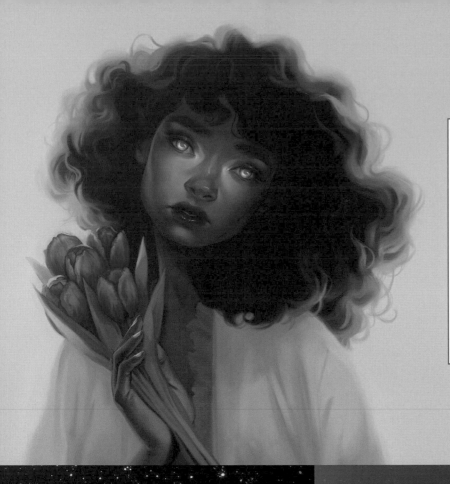

莎拉·特佩斯 作品
Artwork © Sara Tepes

本頁
左上：鬱金香 (Tulips)
左下：夜行者 (Nightwalker)
右下：檸檬 (Lemons)

對頁
左上：黃 (Yellow)
右上：藍 (Blue)
左下：橄欖 (Olive)
右下：午夜 (Midnight)

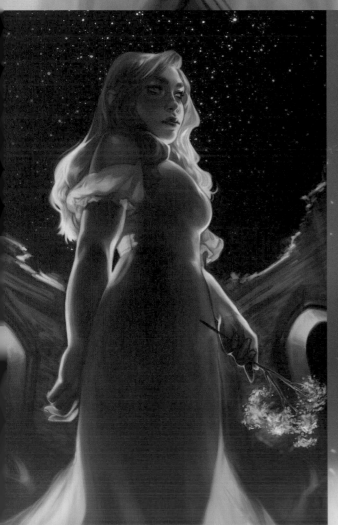

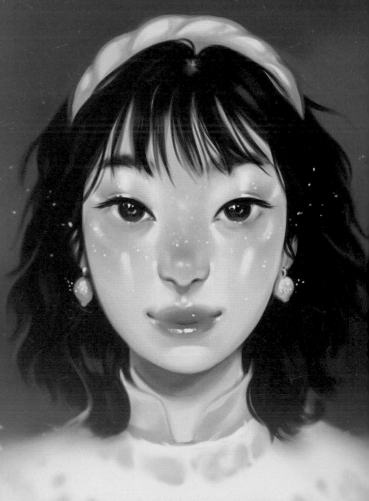

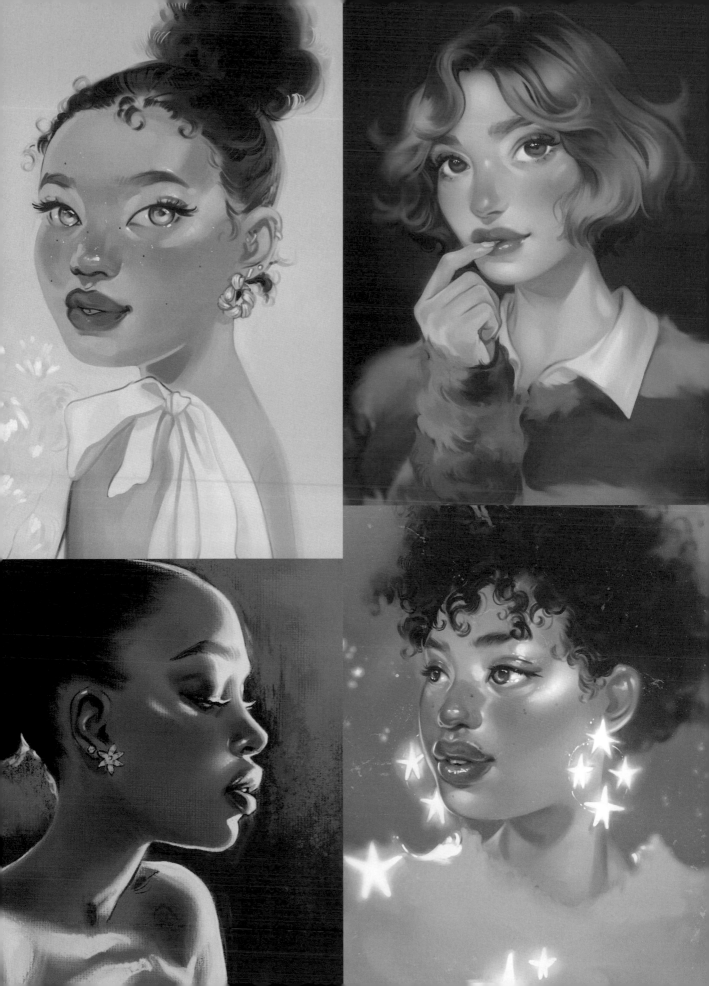

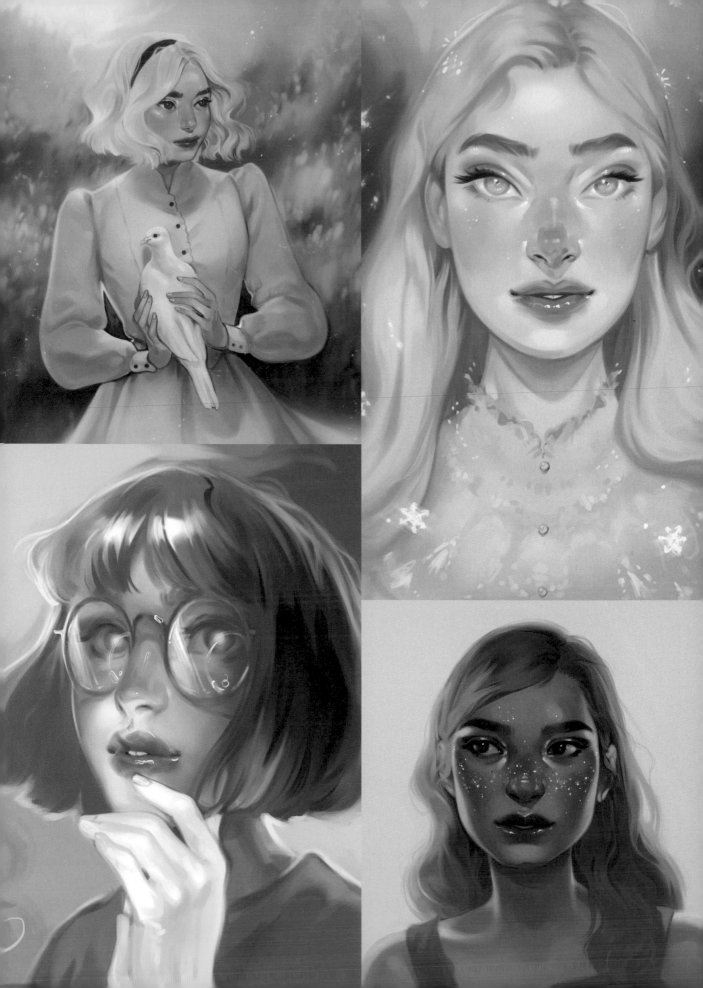

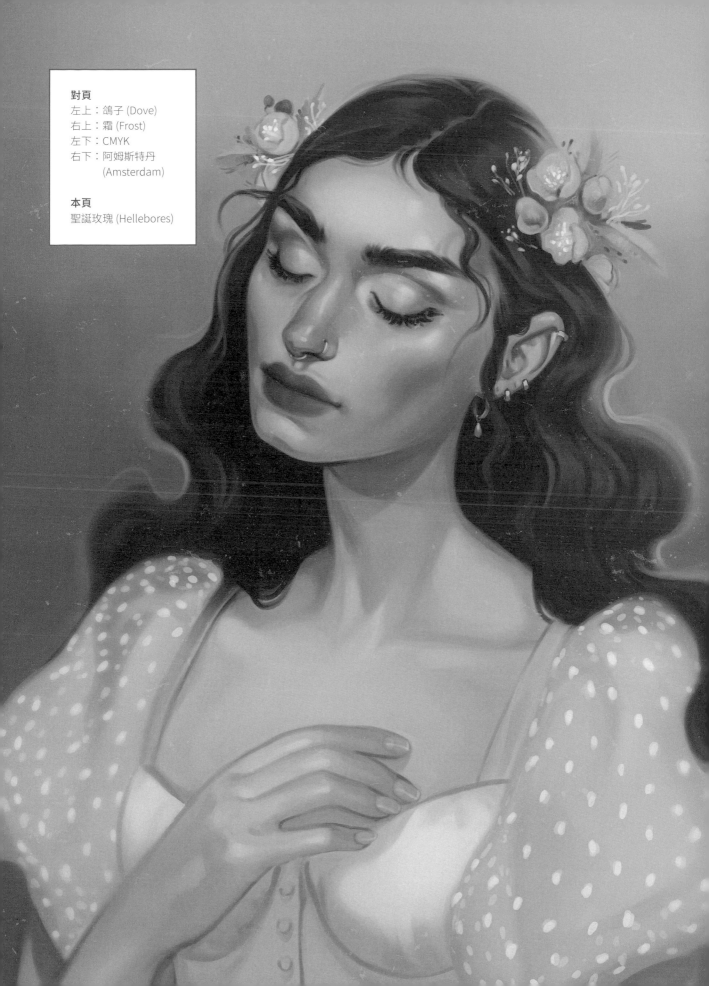

專有名詞

Architectonic 結構性繪畫

這是一種概念性的繪畫方法，會將曲線與自然的形式轉化為類似建築結構的直線、色塊與對稱線條。

Blocking in 塊狀草稿布局

繪畫過程的初期階段，此階段畫的線條會盡量簡單，大多呈方塊狀，以便用簡單的形式捕捉複雜的物體外形。通常僅使用直線。

Box proportion 方框比例

方形或矩形框的比例。例如 8 x 10、11 x 14 或 1：1½。

Broken edge 破碎邊緣／斷續邊緣

當兩種色調重疊混合時，以不連貫或是破碎、斷裂的方式形成的破碎邊緣。雖然沒有清晰的邊緣，但是每個色調有些部份會重疊，並產生細緻的紋理。

Color diversity 色彩多樣性

沒有統一元素的多種顏色共存，這種表現最極端的是彩虹。彩虹是以獨特的顏色組成，並且每一種顏色都發揮到最大的強度。

Color diversity with value unity 統一明度的色彩多樣性

當指定的區塊中有許多不同的色調與飽和度變化，例如陰影，但明度沒有改變，這時你可以創造出色彩紋理，同時不會干擾外形。

Color Key 主色調

繪畫中最重要並反覆出現的色調，概括了描述場景所需的主要色彩值。

Color palette 色彩調色盤

在混合之前，可以用於繪畫的色彩調色板。如果使用傳統媒材創作，調色盤中的顏色可能會受限，使用數位繪圖軟體則提供更大的可能性。

Color unity 色彩一致性

將多種顏色透過混入某一種共同的顏色而趨向色彩一致。色彩一致性的高低取決於加入的顏色量。

Color unity with diversity 多樣化的色彩一致性

介於兩個極端間的模糊色彩領域。例如日落通常有一致的氛圍色彩，同時包含彩虹的大部份色彩，因此日落具有多樣化的色彩一致性。

Color values 色彩明度

色彩與明度通常被視為兩個獨立的概念，但它們本質上會相互關聯。「色彩明度」這個術語用來描述同時辨識色彩和明度的重要性。

Color zones 色彩區域

圖像中傾向於特定色彩明度的區域或形狀。

Comparative measurement 比較測量法

在描繪時用來推估比例的重要方法，比較兩組「跨度」或數值間的關係。

Complementary 互補色

在色相環上位置正好相對的顏色，這兩種顏色並排時，可以創造出最強烈的對比，混合時則會互相抵消（喪失飽和度）而變成灰色。

Composition 構圖

在排列元素時，考慮與其他元素的配搭與整體畫面的呈現，所造成的空間屬性。

Concept mood board 概念靈感牆

在一塊實體的板子（亦可用數位版）上面排列多張圖像，用來激發靈感或是概念。善用概念靈感牆有助於構思一件或系列藝術作品的願景。

Conceptual portraiture 概念風格人像畫

以一個概念主導的人像畫，同時也受到參考資料的影響。大部份人像畫是介於概念與寫實人像畫之間。

Construction lines 構圖線

用於素描或草稿中的構圖輔助線，通常在最終素描中會被擦掉而不會再顯示。舉例來說，包括對稱線、規則的角度線和鉛垂線等。

Continents 陸地

畫人像的過程中會將形狀簡化，而會用「陸地」這個術語（p.030）來表示大塊的形狀，相對於較小塊的「島嶼」。每個圖像中通常不會超過三到五塊「陸地」。

Contrast 對比

讓深色和淺色、硬邊和柔邊、紋理和光滑等相反狀態並列以凸顯彼此。

Creation Cycle 創作循環

描繪人像畫的工作節奏：1. 下筆描繪、2. 色彩明度、3.邊緣處理。

Desaturated 去除飽和度

將顏色的飽和度移除，會趨近於無色彩的中性色。

Digital media 數位媒體

任何運用數位裝置或軟體來創作的藝術作品。

Ebauché 打底

一種 19 世紀時常見的打底技巧，會以水彩的方式操作油畫顏料（透明處理，而非不透明處理）。通常會有初期草稿，將底塗以半透明的方式在草稿上層塗抹正確的顏色，而不改變明度。透明度通常使用礦物油來達成，並讓圖面產生閃爍效果，最後的繪畫將會畫在底塗的上層。

Facial armature 臉部骨架

利用三角測量，將臉部的結構標記互相連接，此臉部骨架有助於抓準臉部的大致對齊和佈局。

Facial grid 臉部網格

用來定位臉部結構的網格，會包括水平橫跨臉部的對稱線，以及將臉一分為二的鉛垂線。此網格有助於沿著線條來設置臉部五官，可藉此在臉部創造出對稱的結構。

Fall-off/pulling 漸弱 / 拖曳

將筆尖輕輕地從紙面上提起來，若處理得當，就可以創造出漸層效果或是可以平順地轉換顏色。

Focal point 臉部焦點

在人像藝術作品中最有趣、最重要或是最受重視的特徵。

Form 外形

在現實世界中，外形是指物件的 3D 立體外觀。而在繪畫中，外型通常代表能在平面上表現類似 3D 立體感的特性，例如描繪出從亮部到陰影的明暗度轉換來表現立體感。

Frame of reference 參考框架

運用你的參考資料框架比例來確定畫布的尺寸。舉例來說，如果你的參考照片是 8x10，建議選擇的畫布尺寸為 8 x 10、16 x 20 或 24 x 30，都和原始參考資料比例相同，這樣可以讓你平移參考照片中的形狀，不會出現任何比例上的失真或造成測量時的混亂。

Gradation 漸層

平緩進展的顏色變化，例如比較淺的顏色過渡到比較深的、比較深的顏色過渡到比較淺的，或是從一種顏色轉變成另一種。

Grid method 網格法

如果你的參考資料和畫布具有相同的比例，可以應用這種方式。在你的參考照片和畫布上都畫出網格，當你在繪製主體時，比對網格就能知道哪個五官要放在哪個方格裡。你可以畫出水平與垂直的中央線來製作簡單的網格，若需要更複雜的網格，就需要將參考圖像和畫布都分隔成許多相對應的正方形。

Glaze 罩染

以半透明的方式，將比較深的顏色塗抹在比較淺的顏色上層，在傳統的繪畫媒材上會產生暖色的效果。

Hard edge 硬質邊緣 / 硬邊

兩個色調交會時，彼此間沒有任何模糊區塊，就會產生硬邊。有時候如果兩個色調的明度非常接近，則邊緣可能顯得比較柔和；但是如果兩個色調之間沒有任何模糊地帶，這種邊緣仍然會被歸類為硬邊。

Hard light 硬光 / 強光

以強烈而集中的聚光燈照射在主體上面時，就會形成對比強烈的明暗區塊。與這種情況相反的是完全沒有強烈陰影的陰天。

Highlights 亮部（高光區）

畫作中最明亮的區塊，也就是接收到最多光源照明的地方。

Hue 色相

這是指實際的顏色。六種主要色相是紅、橙、黃、綠、藍和紫，色相純粹是一種顏色的選擇。色相也可以用來描述六種主要色相的組合，例如紅橙色，同時這也是用來描述個別顏色的廣義類別。白色、黑色和灰色這些沒有彩度的顏色，通常會被視為沒有色相，但是具有明度。

Likeness 相似度

相似度是指這幅人像畫是否相似於描繪的對象，這取決於比例正確、五官的獨特性與表現人物的精神等。

Line Drawing 線稿

沒有陰影，僅用線條組成的圖稿。

Lost edge 消失邊緣

從一種色調過渡到另一種色調時，若沒有可辨識的邊緣，就形成消失邊緣，也可以稱為漸層或是漸變。

Low resolution 低解析度

解析度就是指圖像的清晰程度，在固定面積裡你能看到的細節多寡。低解析度就表示細節不足。

Mood 氛圍

藝術作品和構圖選擇的整體效果，無論是裁切、調色盤、關鍵明度和標記的製作都會影響整體的氛圍。

Mother color (local color) 母色（局部色）

母色是指皮膚的一般色調（p.053），有些人會稱為局部色彩，但在本書中統稱為母色，因為其他顏色都是源自於此。描繪皮膚時，如果只有一種選擇，通常會用母色當作主體的皮膚顏色，就像是為這個人訂製 ok 繃所選的顏色。母色通常不會是皮膚上最亮的地方，也不會是最暗的地方，一般會出現在中間色調裡。

Motif 主題

引導整幅畫的視覺主題或創意概念。

Occlusion shadows 遮蔽陰影

遮蔽陰影是指陰影區中顏色最深、最暗的部份，一般不會是大面積的陰影，而是一個縫隙般的小區域。會成為陰影區中一塊暗色的焦點。

Perceptual portraiture 寫實人像畫

寫實人像畫會精準捕捉眼前所見的一切，會在畫中呈現所有細節。但大部份人像畫介於概念風格人像畫與寫實人像畫兩個極端之間。

Plane 平面

平面是指物體表面每個平坦的面，就像鑽石上的小切面。平面可簡單也可以複雜，可以讓我們清楚看見光線與顏色如何在物體表面作用。

Perspective 透視法

將立體的物體畫在 2D 的平面上時，以從特定視角觀看為基準，描繪出精準的高度、寬度、深度和位置的繪畫技法。

Plumb line 鉛垂線

將一個重物綁在細繩上垂掛著時，就會產生鉛垂線，這條線相對於你站在地面上的位置是完美垂直的。水平鉛線則是指利用細繩繪製或是黏貼與畫布邊緣平行的線。無論是鉛垂線與水平鉛線都能幫助藝術家安排他們的畫面位置。

Portrait 人像畫 / 肖像畫

人像畫並不是無目的地描繪頭部，而是要嘗試展現主體的某些特徵，與主體相似，並展現出主體的本質。

Pounce/pouncing 撲粉 / 撲墨

使用刷子或其他工具，輕輕敲擊或壓實繪畫材料，例如油漆或炭粉。

Proportion 比例

將某個物件的一部份與整體相比較後得出的比率或比例關係，就像是觀察一個 16 x 20 的畫框，會得出它具有 4：5 的比例。

Reference photograph 參考照片

在創作藝術作品時，用來當作參考素材的照片。

Rhythm angles 節奏角度

將身體或臉部看似無關的部份連接到另一側的結構線，線條所創造的角度可以幫助兩個點更精準對齊，不僅僅是複製另一側的輪廓線條。如果只是複製，可能會造成畫面不準確。

Saturation 飽和度

飽和度又稱為「chroma」，定義顏色的純度 / 彩度。

Scumble 薄塗暗色

將較淺的顏色以透明的狀態覆蓋在較深的顏色上，使用傳統媒材操作的時候會產生冷色效果。

Showdow 陰影

物體上面沒有被光源照亮的區域。陰影可以是淺色或暗色，並且可以有很多變化，但一般認為陰影就是沒有在光線裡的區塊。

Shape 形狀

雖然在真實世界中，形狀是一個 2D 平面的概念，但在素描與彩繪中，通常代表了一種繪圖概念，也就是將 3D 物體簡化為為可以掌握的平面形狀。這種簡化讓你能在繪製這些物體時更加客觀和確定，而不會被形狀、質地和顏色的複雜性干擾。

Shape drawing 形狀素描

一種抽象的繪畫方式，藝術家忽略細節和可辨識的五官，而傾向精準描繪圖像中的主要形狀。

Sight-size method 目測法

一種繪畫的技法，讓主體與畫紙的比率始終保持一比一，它們的尺寸完全相同，可以應用在實物寫生，也可以用於參考照片作業。從實物開始作業時，會將主體畫得和眼睛所看見的完全相同大小，沒有放大或縮小，也沒有改變一比一的視覺關係。當你忽略掉放大與縮小比率需要付出的額外心力，所有最細小的錯誤都會變得很明顯。

Span proportion 跨度比例

與跨度或是距離相關的比率，這個跨度或距離經過細分。舉例來說，當你測量一英里的距離，並在四分之一英里 (A) 處放置一個標記，剩下的跨度為四分之三英里 (B)。B 為 A 的三倍，代表跨度比例為 1:3。

Spirit of the center 中央分割線

中央分隔線是一條和緩的曲線，從前額的解剖結構中心開始，然後與髮際線相交，以平緩的曲線往下方延伸，直到穿過下巴的中心。這條線並不是非常精準，而是為了捕捉臉部對稱結構的通用參考線。

Soft edge 柔和邊緣（柔邊）

柔和邊緣的產生，是因為兩種色調彼此接觸時，在相交的地方產生了稍微模糊或是柔化的效果。

Softening/pulling 柔化 / 抹開

柔化是在繪畫中經常使用的術語，但是與拖曳 / 抹開組合時，就是表示有目的或有方向性的柔化。當你在柔化顏色時，你應該要把一個色調刻意往某方向抹開到預定的位置，而不僅僅是將該色調模糊處理。

Soft light 柔光

照在主體上的光芒帶有朦朧質感，像是有距離的環境光源，例如陰天的光線。與柔光相對的就是在黑暗房間裡的聚光燈。

Structural symmetry
結構性對稱

在 3D 立體的頭部，你可以找到一個標記點，例如顴骨；然後在頭部的另一側也找到和這個標記對稱相應的點，也就是另一邊的顴骨，這就是結構性的對稱。繪畫時要確保這兩處以對稱的方式排列。

Texture 紋理 / 質感

表面比較粗糙或是帶有層次的觸感。

Tone / Tint 色調

色調常常與顏色和明度被當成同義詞，「tone」是顏色比較深的色度，「tint」是顏色比較淺的色度。

Traditional media 傳統媒材

長達好幾世紀以來，用於創作繪畫藝術品的媒材，包括油畫、炭筆、壓克力顏料、水粉、水彩和石墨等。

Triangulation 三角測量

一種繪圖概念，先勾勒出三個以上的測量點，然後藉由精準判斷這些測量點之間的角度，慢慢使畫面更精確。這個方式通常用在草稿繪製之後，重新排列測量點，在彼此間創作出關係比例，然後鎖定在這些測量點中，創造出正確的和諧畫面。

Value 明度

顏色或色調相對的亮度或暗度。

Velatura 擦染

將較淺的顏色透明覆蓋在較深的顏色上，使用傳統媒材操作的時候會產生冷色效果。

Vignette 暈影（又稱暗角）

為了強化中央的焦點，將圖像外圍經過柔化、變亮或變暗。

Volume 份量感 / 立體感

在 2D 的繪畫上強調主體的 3D 立體感和份量感，目的是強化其深度。舉例來說，刻意將線條畫成圓弧線來強調突出感，就像雕刻藝術家們會運用這種方式在美元鈔票上呈現臉的立體外形。或者，這可能意味著雕刻形狀以創造更多的立體感，方法包括加深陰影並使用各種技巧來營造出 3D 立體的感覺。

Working rhythm
工作節奏

一種藝術創作技術，具有可重複的元素，以便在藝術創作過程中找到一致性和流暢度。

Wigmaker's block
假髮師的底座

畫家約翰・辛格・薩金特（John Singer Sargent）提出的概念，作為一種描繪頭部的起始方法。先畫出類似假人模特兒頭部的效果，也就是模糊版的頭部，並且畫出顏色、位置和比例，所有部分都很柔和，沒有明確或固定的部份，保留修改的彈性。這樣可為畫作打好基礎，以便完成任何類型的優秀人像畫。

Artwork © Aveline Stokart

作者群簡介

Maria Dimova
瑪麗亞・迪莫瓦

插畫家
dimary.me

瑪麗亞筆下的藝術作品的靈感都
是來自女性之美。她喜愛以裝飾
風格和奇幻風的設計來妝點自己
的人像畫。

Justine S. Florentino
賈斯汀・弗倫提諾

接案藝術家
instagram.com/justine.florentino

來自菲律賓，過去六年來一直是
自由工作者並自學藝術。她喜愛
創作人像畫、角色設計和漫畫書
封面。

Steve Forster
史提夫・福斯特

紐約長島藝術學院 院長
steveforster.net

目前在紐約長島藝術學院（Long
Island Academy of Fine Art）擔任
院長，並在紐約藝術學院（New
York Academy of Art）教授繪畫。
曾在海內外舉辦個展和聯展。

Gennadiy Kim
根納迪・金

接案數位藝術家
instagram.com/gavn_art

根納迪是一位自學出身的藝術家，
來自莫斯科，熱愛創作人像畫。

Robyn Leora Lowe
羅賓・李歐納・羅威

接案插畫家
instagram.com/robynleora

來自美國田納西州，曾在娛樂和
遊戲產業工作。投注所有熱情在
創作結合真實與想像，引人注目
且生氣蓬勃的人像畫。

Astri Lohne
阿斯特里・洛納

插畫家 & 概念藝術家
artstation.com/sjursen

挪威藝術家，目前斜槓多種職業，
在遊戲產業工作，也有從事線上
教學，同時持續不斷地發展個人
創作計畫。咖啡重度成癮者。

Tran Nguyen
德蘭·阮

接案藝術家
mynameistran.com

插畫家、藝術家與壁畫創作者，
曾獲多項大獎。平常使用壓克力
顏料與色鉛筆在紙上創作。曾獲
孩之寶（Hasbro）、Netflix、虎牌
啤酒（Tiger Beer）委託創作。

Valentina Remenar
瓦倫蒂娜·瑞曼納

插畫家 & 概念藝術家
valentinaremenar.com

數位插畫家，畫自己獨創的角色
與世界觀。曾獲威世智遊戲公司
（Wizards of the Coast）、企鵝藍燈
書屋（Penguin Random House）、
漫威（Marvel）委託創作。

Laura H. Rubin
蘿拉·H·羅賓

數位藝術家
laurahrubin.com

榮獲過許多獎項的數位藝術家，
偏好簡單美學風格，寫過許多本
藝術與教學書籍。以感情豐沛的
人像畫作品風靡藝術界。

Nick Runge
尼克·隆格

畫家
nickrungeart.com

擅長用簡化的方法完成畫作。他
會將具象的事物分解，在真實與
抽象間取得完美平衡，讓觀眾有
身歷其境的錯覺。

Aveline Stokart
愛芙琳·絲托卡特

漫畫家 & 角色設計師
instagram.com/aveline_stokart

比利時藝術家，曾專攻 3D 動畫，
後來以自學方式繼續學習。目前
是自由接案的藝術工作者，專為
出版和動畫領域的客戶提供服務。

Sara Tepes
莎拉·特佩斯

接案插畫家
sarucatepes.com

接案為主的插畫家，目前主要在
YouTube、Patreon 和 Instagram
等平台上提供藝術教育課程。

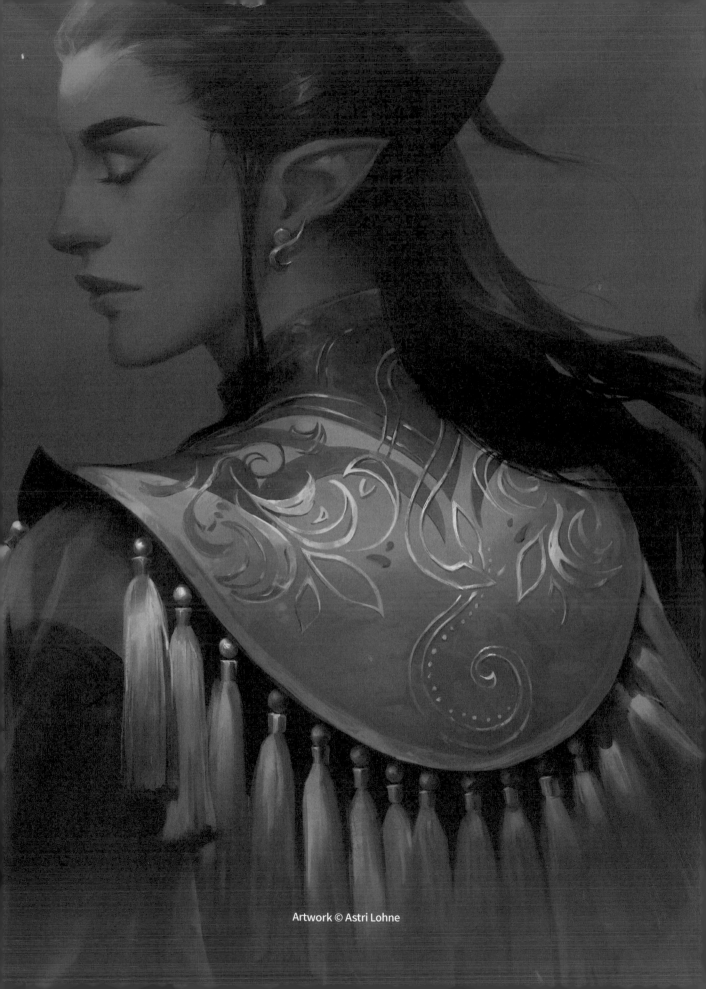

Artwork © Astri Lohne

3dtotalPublishing

**3dtotal 是充滿開拓性與創意的出版商
專為藝術家提供啟發性與教育性資源**

英國 3dtotal 出版社（3dtotal Publishing，本書編者暨原出版社）
旗下書籍來自全球各地的頂尖專業人士，他們皆以精煉的文字分享
自己的藝術教學經驗。書中不僅會逐步教學，同時提供引人入勝的
詳細參考指南。在這些圖文並茂的暢銷藝術書籍中，您會獲得專家
們充滿創意的深度見解、專業建議和創作動機，附帶他們令人驚艷
的藝術作品。如果您是電腦繪圖或數位藝術的愛好者，一定可以從
3dtotal 的專業出版品中獲得珍貴資訊，包含 Adobe Photoshop、
Procreate 和 Blender 等，此外還有角色設計的相關書籍。3dtotal
專精的高品質教學和靈感啟發也延伸到傳統藝術領域，涵蓋各類別
的創作技法等範疇，不僅能激發您的創造力，還能奠定基本技能。

3dtotal 在出版業界享有盛譽，目前已出版超過 100 本藝術書籍，
其中許多書已被翻譯成世界各地的多種語言。3dtotal 的書致力於
滿足每位藝術家的需求，並以下列三個宗旨自豪。

LEARN · CREATE · SHARE

歡迎您到 store.3dtotal.com 了解更多資訊

**3dtotal 出版為 3dtotal.com 旗下出版公司
由湯姆·格林威（Tom Greenway）於 1999 年創辦
目前是 CG 藝術領導網站**

Artwork © Astri Lohne

國家圖書館出版品預行編目資料

人像繪畫聖經：從不像畫到像，再打破框架！幫你練好基礎、開創風格的人像技法全書（素描／插畫／電繪全適用）
3dtotal Publishing 編著／蔡伊斐 譯／塗至道 審訂 .
-- 初版 .-- 臺北市：旗標科技股份有限公司，
2024.04 面；公分

ISBN 978-986-312-779-6（平裝）

1. CST: 人物畫　2. CST: 繪畫技法
947.25　　　　　　　　　　　112022410

作　　者／3dtotal Publishing 編著
翻譯著作人／旗標科技股份有限公司
發 行 所／旗標科技股份有限公司
　　　　　　台北市杭州南路一段15-1號19樓
電　　話／(02)2396-3257(代表號)
傳　　真／(02)2321-2545
劃撥帳號／1332727-9
帳　　戶／旗標科技股份有限公司
監　　督／陳彥發
執行編輯／蘇曉琪
美術編輯／陳慧如
封面設計／陳慧如
校　　對／蘇曉琪

新台幣售價：690 元
西元 2024 年 4 月 初版
行政院新聞局核准登記-局版台業字第 4512 號
ISBN　978-986-312-779-6

Beginner's Guide to Creating Portraits :

Learning the essentials & developing your own style

原文書編輯團隊

● 出版總監：Tom Greenway
● 場務經理：Simon Morse
● 設計總監：Fiona Tarbet
● 主編：Samantha Rigby
● 編輯：Philippa Barker
● 設計：Joseph Cartwright

※本書封面圖像為個別藝術家的創作，相關版權皆已列於書中。